A Study on New
'Image-Language' of
Contemporary China

—

A r t & F i l m

현대 중국의
새 로 운
이미지 언어

—

미 술 과 영 화

이 저서는 2009년 정부(교육인적자원부)의 재원으로 한국학술진흥재단의
지원을 받아 수행된 연구임(NRF-2009-812-A00127)
This work was supported by the Korea Research Foundation Grant
funded by the Korean Government(Ministry of Education & Human
Resources Development)(NRF-2009-812-A00127)

현대 중국의 새로운 이미지 언어
– 미술과 영화

초판인쇄 2014년 3월 13일
초판발행 2014년 3월 13일

지은이 김영미
펴낸이 채종준
기 획 지성영
편 집 백혜림
디자인 이명옥
마케팅 송대호

펴낸곳 한국학술정보(주)
주소 경기도 파주시 회동길 230(문발동)
전화 031) 908-3181(대표)
팩스 031) 908-3189
홈페이지 http://ebook.kstudy.com
E-mail 출판사업부 publish@kstudy.com
등록 제일산-115호(2000. 6. 19)

ISBN 978-89-268-6131-8 03650

이담 *Books* 는 한국학술정보(주)의 지식실용서 브랜드입니다.

A Study on New
'Image-Language' of
Contemporary China

—

A r t & F i l m

현대 중국의
새 로 운
이미지 언어

—

미 술 과 영 화

김영미 지음

키워드
그리고 책을 펴면서

Keyword and read a book before

이미지 언어 Image Language

이 책에서 가장 눈에 띄는 것은 '이미지 언어 Image Language'라는 단어가 될 것이다. 이것은 '문자 언어 Written language'와 다른 형식을 가진, 그러나 '소통 communication'이라는 같은 목적을 가진 인간의 표현수단을 말한다.

여기서 나는 이 이미지 언어를 두 가지 면에서 살펴보았다. 하나는 사진이나 혹은 그림과 같이 정지된 이미지인 '스틸 이미지 Still Image'와 영화필름이나 혹은 뮤직비디오와 같이 움직이고 있는 이미지 그 자체를 모두 텍스트로 삼는 '무빙 이미지 Moving Image'이다. 하지만 실제로 이 책에서 포함범위로 삼은 것은 전자는 사진과 그림 그리고 그림의 연장선상에 있는 퍼포먼스아트나 콘셉트추얼아트까지, 후자는 시실싱 영화 하나 반에 한성하였다. 또한 이 언어들은 각기 미술을 아트 이미지 언어로, 영화를 영상이미지 언어로 정의해 보았다. 이 개념은 2002년 노엘 캐롤 Noel Carroll의 영화이론을 공부하면서 얻었다. 그는 [Theorizing the Moving Image](University of Wisconsin, Madison, 1996)에서 이 개념이 아서 단토 Arthur Danto의 'Still Picture'와 'Moving Picture'라는 것에서 왔다고 설명했다. 여기서 캐롤은 단토가 이끌어낸 '그림'이라는 개념을 '이미지'로 치환했다. 캐롤은 구체적으로 눈으로 보아 알 수 있는 형태가 아닌 것들 그리고 TV나 DVD와 같은 매체들에 수치적으로 조

작된 화면구성의 것들을 모두 '그림'이라고 하는 단어에 얽매어 놓기에는 무리가 있다고 생각했고 그것을 '이미지'라는 단어로 시야를 확대했다. 결국 그림으로부터 파생된 '이미지'는 현대의 매체와 밀접한 관련성을 가지는 단어라고 보인다.

조금 더 나아가 단토를 살펴보면, 그는 일련의 그의 저서를 통해 예술이 일상과 접목해 들어가는 현상에 주목한 이로, 순수예술로서의 생명이 끝난 지금의 시기를 '예술의 종말'이라고 표현하였다. 단토는 붓과 페인트를 대신하고 조각을 대신하여 인간의 몸과 생각이 직접적 재료가 되기도 하며 혹은 그것이 아닌 다른 매체들 가령 사진이나 필름 등으로 표현되면서 확장되는 근대적Modernism 개념의 예술에 주목했다. 캐롤이 주목한 것은 그의 근대적 사고방식에 의거한 그림의 내용과 형식의 달라짐이었다. 물론 캐롤은 그 뒤의 매체와 포스트모더니즘적인 예술까지 확대했다. 이 책은 이러한 모더니즘-포스트모더니즘의 연장선상에서 미술art이 가지는 개념들에 전적으로 동의하며 그 선을 같이한다. 따라서 나는 이 책에서 이 두 명의 지식인들이 제언한 새로운 아트 콘셉트와 이미지들 그리고 매체들에 주목하면서 그것들이 생성해낸 이미지 집적작업들을 다루게 된다.

일면 그림의 확장범위로서 이미지라는 단어가 쓰일 때, 그것이 움직이느냐 움직이지 않느냐 하는 따위로 갈라놓을 필요가 있는가 하는 의문이 생길 수 있겠다. 실상 그림이나 사진 따위는 움직이지 않으므로, 그것의 확대범위에서 영화와 같은 것들의 '움직임'은 중요하긴 하다. 왜냐하면 그것이야말로 매체의 다름과 직접적 연관을 가지기 때문이다. 따라서 이 책에서 쓰는 이미지의 움직이는 것과 움직이지 않는 것의 차이와 의미는 매체의 다름과 이미지 구성의 다름 그리고 그것이 담보하는 담론 등등이 서로가 서로를 참조하기도 하고 겹쳐지기도 하면서 살짝 비껴가는 효과를 지닌다고 말할 수 있다. 왜냐하면 그것들이 소재로 삼은 것들은 결국은 현실 그리고 현실에 대한 주관적 견해의 삽입일 것이기 때문이다. 스타일의 문제라고도 말할 수 있을 것이다. 하지만 그것 둘은 확실히 경계 지워진다.

일반적으로 말하는 '이미지'라는 것은 허상을 지적한다. 현실에 대한 사진적인 진실마저도 그것은 한 프레임Frame 안에 있는 한, 전체의 일부가 되며, 뜻하지 않

은, 즉 의도하지 않은 화면구성에서 또 다른 진실을 획득할 수 있기 때문이다. 또한 이미지라는 것들이 가지는 구성의 측면이 다분히 비객관적이라는 말을 의미하기 때문이기도 하다. 실상 인간의 눈이 바라보는(들뢰즈의 표현대로라면 '응시하는') 어느 특정 현실의 장면들은 다분히 관찰적이고 해체적이며 또한 탈객관화된 지점이 된다. 따라서 그것이 움직이지 않는 한, 움직이는 것의 확대가 될 것이며, 움직인다는 것은 곧 전체 삶의 움직이지 않는 한 덩어리로서 인식될 수 있다. 하지만 이것은 사실 허상이 아니다. 들뢰즈Gilles Deleuze의 개념대로 말하자면 그것은 허구가 아닌 존재자로서의 진정한 모습이다. 시뮬라크르Simulacre를 부정하고 이 책은 이러한 실제의 모습에 초점을 둔다. 시간 속에 위치하는 모든 과거로 결정화된 모습들은 그것의 실제성으로 남을 수 있다. 우리는 그 가능성에 초점을 둔다.

여기서 다시 캐롤의 개념과 조응해야만 한다. 그는 포스트모더니즘 시대에 생겨난 이미지들의 비재현성non-representation에 대해서 거론하고 있다. 구체적이지 않은 것들, 즉 추상적으로 이미저리한 것들을 어떠한 형식으로 담아낼 것이냐의 문제 말이다. 사진이 담보할 수 없는 인간 심상의 문제는 그림으로 스틸이미지를 이룰 수 있다. 예를 들어 추상화와 같은 것이 있다. 또한 사진적인 진실이 담긴 화면의 나열이나 움직임 속에서도 관객은 충분히 전혀 다른 주관적 시간을 가질 수 있다. 그것은 서사를 불러일으키는 지점이 어디에 있느냐 하는 것과 직접적 상관관계를 가진다. 왜냐하면 그것이 곧 '시간성'이기 때문이다. 이 지점에서 중요한 것은 폴 리쾨르Paul Ricoeur가 말했듯이 이미지 – 흔적과 관련하여 중요한 동사는 바로 지나가기가 아니라 바로 '머무르다'인 것이다(『시간과 이야기*Time and Narrative*』, 1984~1988). 새로운 시간을 포착하고 그것을 재배치하는 것, 혹은 그대로 노출시키는 것이 바로 인간의 뇌와 몸이 반응하는바 그대로를 현시적으로 옮기는 것과 동일한 것이 된다. 이미지는 이런 의미에서 곧 흘러가고 있는 시간에 대한 직접적 표현으로 매개될 수 있다. 현대적 서사는 이렇게 탄생된다. 이미지 자체가 가지는 시간성의 포착과 혹은 그것들의 붙듦.

여기서 소통의 문제가 떠오른다. 왜 인간들이 언어를 이용해서 자신의 의견을 발화하고 그것을 수용하느냐의 문제와 같은 것 말이다. 이것은 또한 매체소유의 문제와 직접적으로 관련된다. 문자를 소유하고 향유하는 계층은 이제 너무 많아졌다. 하지만 달라진 지금의 현 세대에 초점을 두어보자면, 컴퓨터나 혹은 디지털 가전제품에 의해 너무도 많은 도식화된 아이콘들과 이미지들이 해석을 거칠 필요 없다는 이유만으로 쉽게 표현수단매체로 이용된다. 이것은 곧 '언어'의 문제이다. 이 책에서 나는 인간의 언어소통방식으로서 이미지에 초점을 맞추었다. 현시적이고 직접적인 언어로 이미지를 선택했다. 그것은 속도감의 문제이기도 했다. 0.3초 내로 사물을 파악할 수 없다면 그것에 대해 진지하게 고민하기보다는 그것을 포기해버리는 시기에 우리는 살고 있다. 사용자는 컴퓨터 화면이 느리게 작동하기를 기다리지 않는다. 또한 아이폰이나 아이패드에 이미지가 런칭되지 않는다면 절대 그것에 대해 궁금해하지 않는다. 그것은 그냥 '통과pass'될 뿐이다. 우리에게 놓인 상황은 곧 빠른 시간 안에 이해에 도달하는 그런 이미지들의 도착이 있을 뿐이다. 물론 이것은 기계적이고 테크놀로지적인 문제이지만 그것 자체가 지금의 우리 시기를 설명해주는 것이다. 즉, 내용은 형식을 간과하여 절대로 진리로 보장되지 않는다. 저 유명한 보드리야르Jean Baudrillard와 같은 이들이 말한 '시뮬라크르'는 곧 허상이 아니라 지금 당장의 진리가 될 수 있다.

따라서 소통 그리고 진리에 도달하는 길에서 이미지들의 여러 가지 결정체들이 긴급해지고 유의미해졌다. 왜냐하면 그것이 곧 지금 막 통과한, 혹은 통과하고 있는 가장 가까운 시간 안의 미래와 현재이고 그것이 진짜 모습이기 때문이다. 이미지는 이런 의미에서 유효적절하게 그것들을 표현할 수 있다.

포스트 사회주의, 현대 중국 Post Socialim, Contemporary China

현대 중국은 바로 이러한 새로운 소통수단이 난무하는 시기에 포스트 사회주의를 열게 됐다. 마오毛澤東 Mao Zedong 사후 벌어진 일련의 중국정부가 취했던 친자본주의적 경향은 사회주의 중국을 빠른 시기 안에 큰 격동 속에 있도록 만들었다.

그들이 겪는 지금의 사회주의 중국은 그 이전의 사회주의 경험보다 훨씬 흥분되고 격렬한 지점에 있다. 여기서 즉시적으로 그 변화를 감지하거나 혹은 느끼는 사람은 직접적으로 경제적 타격을 받는 사람들 혹은 구 사회주의에서 미처 빠져나오지 못한 사람들이다. 그들에게 지금의 변화하는 사회주의 중국은 불편한 현실일 뿐이다.

과연 무엇이 그들을 불편하게 만드는가? 모든 것을 돈으로 해결해야 하는 현실 그리고 소비를 위해 존재해야 하는 노동의 현실이다. 생산의 지점에서 열심히 일하던 인민들에게 다가온 소비유혹의 현실들은 사회주의를 거의 망각하게 만들었다. 그들이 여전히 사회주의 중국에 살고 있다는 사실을 가끔씩 잊어버리게 만들어주었다. 이러한 사회의 변화를 겪고 있는 인민들에게 온건히 자근자근 이 모든 현상을 써낸 지식인들의 글은 직접 소통하기에 약간의 무리가 있었다고 보인다. 물론 여전히 지식인들의 지식체계는 문자를 통해 구성되고 있다. 하지만 그저 컴퓨터나 TV에 대부분의 여가시간을 보내고 있고 그곳에서 얕은 지식과 간접경험을 하는 지금의 포스트 사회주의 중국의 인민들이 마주한 현실은 지식인들이 생각하고 고려하고 또 결정하는 그런 아날로그적 시스템에 머물러 있지 않다. 그들에게는 갑자기 그 이전과 다른 돈의 가치와 소비의 중요성이 부상했다. 당장이라도 돈을 벌지 못해서 갖고 싶은 걸 당장 가질 수 없는 것에 대한 불만 혹은 이제는 한 끼 밥도 기초교육마저도 국가에서 책임져주지 않는 현실만이 있을 뿐이다. 욕구불만과 소비욕과 같은 자본주의적 욕망은 사회주의 중국에서 살아왔던 인민들을 다른 방향으로 그것을 표출하게 만들었다. 이것은 생각이나 고려의 문제가 아니라 삶의 문제이다. 그리고 매체와 관련하여 쉽게 유통되는 이미지는 그들의 욕망덩어리이며 동시에 소비의 지점이 된다.

즉, 현대 중국에서 이미지 언어란 이런 것이다. 그들이 삶 속에서 부딪히며 그려내는 모든 순간적인 것들과 그들이 접할 수 있는 매체와의 만남, 즉시적으로 표출하거나 표출과 동시에 고민하는 지점, 그것으로서 선택된 발화지점이다. 그리고 그것이 곧 포스트 사회주의를 살아가고 있는 중국의 보통 사람들이 읽어내는

지점이기도 하다.

'불평지명不平之鳴', 결국 포스트 사회주의 중국에서 불안한 시선과 위치를 가진 것은 지식인만의 문제가 아니다. 인민 모두가 겪는 것들이 곧 모두 평평하지 않다. 온당하지 않다. 따라서 인민들의 이야기와 삶 그리고 그들이 온전히 겪어내는 지금의 이 시간들은 바로 즉시적으로 이미지로 소비되거나 혹은 생산될 필요가 있다.

해석Interpretation

따라서 이 책에서 말하는 현대 중국의 이미지 언어라는 것은 포스트 마오Post-Mao, 즉 마오가 죽고 난 이후 중국이 맞이한 포스트 사회주의의 시간과 직접적 연관성을 가진다. 포스트 사회주의라는 이 생소한 용어생성에 열심을 가하고 있는 중국이 선택한 즉시적이고 현실적인 삶의 언어이다.

물론 지금 여기 기술된 것은 마오가 죽은 직후, 1978년이라는 시간으로부터 시작된다. 그리고 그것은 그들이 강제적으로 기획했든 아니든 간에 대충 10년의 간격을 두고 그 모습의 층차를 보이고 있다. 이 시간의 간격들 사이에 작용했던 중요한 것들은 위에서 지적한 것과 마찬가지로 수많은 이미지들의 중첩으로 드러났을 것이다. 그리고 이 책은 그러한 이미지의 흔적들을 살펴본다. 여기서 중요한 것은 시간성의 구축이고, 또 그것들이 만들어내는 이야기성이다. 일면 이것은 '사건event'으로 보인다. 이미지로 남겨짐으로써(혹은 그려짐으로써) 당시의 새로운 지식인들의 발화지점들이 의미를 띠기 때문이다. 마오의 얼굴이 지워진 그날, 마오의 위치는 새로운 의미를 지녔다. 그 지점은 확실히 많은 이야기와 시간성을 대동한다. 마오가 지워진 것은 확실히 '사건'이다!

하지만 시간을 통과한 그 모든 것들을 이야기화할 수는 없다. 그것의 의미성이 부재하기 때문은 아니다. 다만 흔적이 흔적으로 남아진 것만으로 이야기되기 때문이다. 그리고 매우 모순적이고 역설적이지만 이러한 [흔적 – 생성]은 동일한 카테고리 안에 있다. 이 책은 그러한 모순적인 것들 그러나 삶의 진실 된 모습들을

찾아보려는 시도에 불과하다. 그리고 의미 있는 사건들이 이미지로 표출된 것들을 구조화시키고 있다. 정지된 이미지와 움직이는 이미지로. 그리고 정지와 움직임 '사이▩'에 위치한 수많은 시간들과 이야기들을 밀도 있게 구겨 넣은 것이다. 혹은 흥미롭게 그것들이 부각되도록 의미를 부여했다고도 할 수 있다. 따라서 이 책이 포스트 사회주의 중국을 '해석'한 것이라고 말하는 것은 어불성설이다. 그저 포스트 사회주의 중국에서 터져나가고 있는 사건들이 움직이거나 혹은 움직이지 않는 이미지로 표출된다는 사실을 문자 언어로 고정시켜 놓았을 뿐이다. 그것 이외에 아무런 것도 없다. 의미는 오히려 그렇게 고정된 문자들을 통해 다시 구성되는 이미지들 그 자체에 있을 것이다.

+ 오랜 시간 동안 이 책을 집필하게 해주신 하나님 아버지, 내 지적인 동료들, 금전적인 부분과 정신적인 위로를 해준 가족들에게 감사한다. 출판을 가능하게 해준 학술연구재단과 한국학술정보(주)에도 큰 감사를……

2013. 10.
김영미

This research studies production, consumption, and distribution of "Image as a new language", which has been selected by artists during the changing Chinese social system after the reform and openness policy of 1978. This book also highlights symptoms of today's Chinese modernity and idiosyncrasies that cannot be explained by the symptoms, Through this study, the book defines "Post Modernism", the second modernism.

Before original chapter, "Why the Mainland China has been seeking a new image language after 1978" describes the most significant ideology of modernization movement, and identification of new image language that resulted from the movement, The new Film image language and art image language the artists selected in the movement demonstrates level of revolution and significance of today's Chinese modern culture.

The first chapter "Still Image – Language, the Fine Arts" describes the 1980s and 90s. During the two decades, movies made advancements in terms of expansion of art medium and place for image manifestation for artists rather than quality or diversity. Consequently, the art image of the 80s focuses on transforming to become an art image from conversational. To study this transformation, we traced how expression of art image has changed to function beyond conversational by analyzing performance

art, an relationship between the art media itself and experimentations with installation art, all of which illustrate artists' philosophical expressions. In art image of the 90s, various aspects that distinguish the art image from conversational surface, in additional to language forming a collage with new media. The new media used goes beyond the ones used in the 80s to include diverse genre and means of expression, or in a state of amusement. Furthermore, the state of amusement is placed directly opposite to traditional conversational method or concept to partially transfigure into exclusive goods or commonly used consumer goods. The paper covers hybrid transfiguration, which resulted during the decade, on cultural grafting and birth of new genre that express "me" and art pieces, which as an act of play divide art image – language and art image. The paper also covers image – language and cultural phenomena for ordinary beauty.

The second chapter "Moving Image – Language, Movies" describes the 80s and 90s, in particular studying how the Film image languages selected by the 5th and 6th generations of directors are expressed. The first section covers works of Chen Kaige and Zhang Yimou, two 5th generation directors, their differing methods of Film image expressions and distribution. The book focuses on Chen's practice on principles of Western movies, and Zhang's expression toward the West, the birth place of the movies, and his use of Film image – language in production and distribution of his works, which adopted the concept of Self Orientalism (2004) of Koichi Iwabuchi to satisfy consumer needs on Orientalism. In other words, movies are Moving image language that have become commercial products. The second section cover the 6th generation directors from the 90s to present, and their works and directors such as Wang Xiaoshuai and Zhang Yang, who have attempted to interchange the art image language of the period by tracing visible art and mutual text movies. In addition, this section covers the likes of Jia Zhangke and Lou Ye who have contributed to the advancement documentary films of the 1980s by crossing the boundaries of documentary and non – documentary and expressing video image

language.

Through this book, the "Image — language" displays modernity that is desired by the Chinese intellectuals for their modernization, and defines forms of language. In practice contemplation on visual culture, which takes up a great portion of today's Chinese modernism, has taken on a direction toward the acquisition of new image language by the artists.

This book will become an important index for intellectual research on consumption — centric Chinese society of present period. It uses a method that record in form of video, not in letters. The paper will also set forth coordinates to measure the development of intellectual structure that comes with popular culture delivered by mass media.

2013 Youngmi Kim

Contents

'78년 이후 중국대륙에서는 왜 새로운 이미지 언어를 찾으려 하였는가

Why the Mainland China has been seeking
a new Image language after 1978

모더니티^{Modernity}는 중국에 두 차례에 걸쳐 찾아 들었다. 중국에서 모더니티는 확실히 '현대화^{Modernization}'하기 위한 발생조건이란 의미를 지닌다. 중국에서 '현대화'를 명확하게 규명하기란 쉽지 않다. 시대적 구분이나 그를 규정하는 시각에 따라 달라질 수 있기 때문이다. 하지만 분명한 것은 이제까지 지속되어 왔던 과거의 관계들을 다시 '새롭게' 정립하는 작업이 중국을 대상으로 진행될 경우 이러한 명칭을 충분히 쓸 수 있다는 점이다. 가령 1920년대에 중국은 이미 자신의 전통을 '봉건'이라고 규정했다. 모더니티의 필요성을 자각하고 있었던 것이다. 하지만 당시 중국의 선택은 일부 지성인에 한정됐다는 한계를 지녔다. 소수에 그친 그들이 선택한 모더니즘사상은 마르크스주의^{Marxism}였다. 그리고 그들은 이 현대적 개념을 사회에 적용하는 단계를 거쳤다. 그것이 곧 지금의 대륙, 즉 '본토^{Mainland}'의 현대화 결과라고 볼 수 있다. 말하자면 그들의 사회주의는 현대화의 일환으로서 정확히 이행한 그 자리였다고 평가할 수 있다(Alif Dirlik, 『讀書』, 2007.7).

그리고 다시 1976년 마오쩌둥^{毛澤東 Mao Zedong}이 사망하고 그가 건설한 중

국의 사회주의는 새로운 버전을 필요로 하기 시작하였다. 이어 1978년 개혁개방에 대한 요구가 분출되었다. 이로써 마오쩌둥 사후 중국의 사회주의는 시대적 조류에 조응하는 새로운 버전의 '현대화'가 탄생하게 된다. 그들은 왜 그들이 선택한 현대화를 부정하고 또 다른 '현대화'를 요구하게 되었는가? 그것은 아마도 그들의 사회주의가 가장 완벽한 실행이라고 생각했던 문화대혁명文化大革命 The Cultural Revolution(1966~1976)에 대한 경험이 직접적인 요인이 되었을 것이다. 당시 모든 지성인들은 그들의 사회주의를 새로운 사회주의로 탈바꿈해야 하는 필요성을 느끼게 되었다. 그리고 이러한 움직임은 중국에 새로 불어닥친 '현대화 열풍'의 눈으로 작용하게 된다.

그렇다면 중국대륙에서 행해지는 1978년 이후의 '현대화'라는 것은 새로운 사회주의 사회를 구성할 것을 지향한다는 것을 의미하고, 그러한 현대화는 어떠한 방향으로 분명히 가시화되었을 것이다. 물론 왕샤오밍王曉明 Wang Xiaoming이 지적했듯이 그것은 지금 '형성과정 중'에 있는 그 무엇이다. 그리고 그것은 중국 대륙의 이러한 새로운 현대화, 바로 사회주의 이후의 사회주의, 혹은 또 다른 사회주의, 즉 '포스트 사회주의Post socialism'이다. 그것은 마오의 사회주의를 거부하면서 동시에 승인하고, 사회주의 정치 아래에서 자본주의를 수용하며 동시에 이미 거부되었던 공자孔子 Confucius로 대변되는 과거성과 화해하는 방식을 통해 전혀 새로운 방향으로 나아간다.

문제는 그러한 현대화의 과정들과 '현대화'라는 시대착오적 용어 사이의 분열이다. 단순화하자면 서구에서 이루어졌던 시간적 순서상의 '모더니즘-포스트모더니즘'과 같은 순차적 변혁을 1978년 이후의 중국대륙에서는 기대할 수 없다. 그것들은 단지 '모더니티Modernity'라고 하는 개념 속에서 부분적으로 취해지고 혹은 왜곡되어지기도 한다. 따라서 새로운 사회주의의 모습은 적나라하게 이러한 시대착오적 모습을 그대로 노출시킨다. 다소 정치적인 용어인 '포스트 사회주의'는 그래서 경제주의 원칙이나 혹은 중앙공산당의 정치적 지령과 같은 보이지 않는 절대 권력만을 의미하는 것이

아니라 그들이 선택한 '모더니티' 정신의 표출로서 새로운 현대화 과정에 대한 명명이라고 할 수 있다.

재미학자인 장쉬동張旭東 Zhang Xudong은 이러한 과정을 '문화열Cultural Fever'이라고 지적한 바 있다(1997). 그에 따르면 1980년대 초반 지성인들의 현대화를 향한 열망은 문화에 대한 과열현상 그대로였다. 따라서 이 시기 '문화'라는 것은 새로운 인식전환의 패러다임 그 자체를 의미한다. 물론 문화라고 하는 것은 너무도 넓은 범위를 포괄한다. 하지만 정치적인 것과 다른 국면에 들어선 것이 문화인가 혹은 경제적인 면을 포함하는 것이 문화인가 하는 것에 대한 논의는 대륙에서는 소용없다. 왜냐하면 장쉬동이 말하는 '문화열'의 문화의 범위 안에는 이미 중국정부의 새로운 방침 아래 제작된 문화물과 그것이 소비되고 유통되는 방식으로서의 중국 사회주의식 자본주의를 포함하기 때문이다. 사회주의 중국은 정치든 경제든 나아가 문화에서도 종국에는 모든 것이 중국 중앙 공산당 정부로 환원되는 방식을 취한다. 따라서 중국대륙에서의 문화라고 하는 것은 그 어느 것을 다루어도 같은 모습으로 드러난다. 문제는 그러한 문화물들이 유통되거나 드러나는 방식 자체가 아니라 그러한 문화물들 하나하나에 내재한 법칙들 그리고 표현양식들과 내용들이다. 그것이 곧 포스트 사회주의의 진면목이기 때문이다.

하지만 이러한 새로운 현대화라는 관점에서 중국의 포스트 사회주의를 살펴보는 데에는 크게 두 가지 방향을 미리 설정하는 게 바람직하다. 모든 문화물에서 상당히 이질적인 모습으로 얽히고설켜 그 모습만으로는 아무런 판단을 할 수 없기 십상이기 때문이다. 우선적으로 1978년 중국의 새로운 현대화 과정 속에 '서구이론의 유입과 자기화'가 있음을 지적할 수 있다. 이미 알려진 대로 문혁을 겪은 세대들의 개인적 경험과 감수성들이 고스란히 드러난 문학작품들은 상흔문학傷痕文學, 반사문학反思文學, 지청문학知靑文學 등으로 분류되고 있다. 중국의 작가들은 서양이론을 빠르게 습득하고 모방하면서 나름의 독자적 현대화 과정을 통과했다. 기법적인 면에서 포스트모

더니즘을 도입하면서, 여전히 모더니즘과 혼용하거나 혹은 포스트모더니즘적인 기법이 먼저 실행되고 다시 모더니즘적 기법으로 이행하는 역배열 현상이 나타나기도 했다. 물론 전통적인 방식으로 회귀하든가 혼용하는 것은 부지기수였다. 이 시기 저작물들에 드러난 서구이론들과 중국적인 것들의 혼용이라는 것 자체가 중국의 혼돈된 현실을 보여주는 것이기도 했다. 따라서 서양이론의 마구잡이식의 혼용은 겉으로 드러난 모습이지만, 그것 자체가 중국대륙의 현실임을 감안하면 하나하나의 단면적인 모습들은 바로 그 자체로 중국의 욕망을 드러내는 면면들이라고 할 수 있다.

문화대혁명이 현대화를 갈구하는 중요한 모티브이긴 했지만 결국 그것이 이루어지는 문화대혁명 이후 펼쳐진 실제의 과정들은 서양이론을 흡수하여 적용하는 형태로 진행됐다. 그리고 그 과정에서 좌충우돌하는 모습을 그대로 보여주고 있다는 사실에 주목해야 한다.

둘째, 현대화 과정에서 지성인들은 그들의 새로운 생각들을 담아낼 형식으로서 새로운 '언어'를 찾아냈다. 인간의 모든 의식형태는 광범위한 의미의 '언어 형태'로서 표현된다고 할 때, 말이나 글의 형태인 문자와 이미지 형태인 그림 그리고 악기나 소리와 같은 것으로 표현되는 음악, 심지어 개인의 신체까지도 인간의식을 표현하는 광범위한 의미의 언어로 간주될 수 있다. 중국에서의 새로운 사회주의에 대한 열망과 모더니티를 표출하는 형태는 기존의 말이나 문자를 기록하는 형태와는 다른 언어를 필요로 했다.

여기서 우리는 지성인의 의식표출과 관련된 그들의 다양한 언어에 주의를 기울일 필요가 있다. 특별히 주목할 것은 '이미지'를 그들의 표출언어로 선택한 중국의 지성인이다. 그들은 그림은 물론 영화와 사진까지 과감하게 표현소재로 삼았다. 물론 이것은 문자나 말과의 상호연관성 속에서 새로운 의미를 가지게 되었다. 이 시기 일부 지성인들이 '이미지'를 언어로 선택했던 것들, 가령 그림이나 영화 그리고 사진들은 그들의 감정표출에 총동원됐다. 이러한 움직임은 과거 중국 지성인들의 편협한 표현양식에 비하면

코페르니쿠스적 혁명과정을 통과하고 있었던 것으로 평가된다. 그것은 사회주의시기 영화나 사진, 그림들이 정치를 위해 봉사하는 문예활동가로서 머물게 하던 예술인들의 경계에 비예술인들이 포함되는 '사건'을 의미한다. 그것은 기술적으로 내용을 잘 전달하거나 혹은 뚜렷한 메시지를 전달하던 문예물들과 차별화되는 과정이기도 하다. 지성인으로 대변될 수 있지만 여전히 비예술가라고 할 수 있는 이들은 당연히 다른 장르와의 접목을 통해서, 또한 위에서 살펴본 서양이론이나 그것에 의해 조성된 새로운 예술에 대해서 매우 폭넓게 수용하고 표출하는 계기를 가졌다.

또한 1978년 이후 중국 사회에 유입된 자본주의와 미디어의 보급들은 일반 군중들에게 즉시적이고 구체적으로 보이는 형태로서의 시각문화와 쉽게 마주치게 만들었다. 시각미디어 매체를 통해 새로운 사회에 어울리는 새로운 언어들은 그것을 표출하고 또 표현된 것을 수용할 수 있는 소통의 장을 가지게 된 셈이다. 그들이 표현한 형식들은 주로 미술, 사진, 영화 등의 정지하거나 혹은 움직이는 '이미지'들이었다. 이것이 바로 새로운 언어로서의 가능성을 예고한 것이었다.

그렇다면 어떻게 이러한 이미지들은 새로운 사회주의의 내용들을 담는 도구로서 선택되었는가?

첫째, 이미지 '매체' 자체에 주목하기 시작하였다. 1978년 이후 중국에서 비예술가이지만 새로운 모더니티 의식을 가지고 있었던 지성인들은 그들의 새로운 개념이나 생각을 담는 새로운 외부형식에 주의를 기울였다. 영화를 찍는 사람들은 '필름'의 물리적 성질을 인식하게 되었고, 그림을 그리는 사람은 그림이 '이젤' 안에 머무는 것이 아니라는 것을 알게 되었다. 이것은 정확하게 예술이 정치에 복속되는 이전의 관습들에 대한 '개혁'이었다. 따라서 매체에 대한 새로운 인식으로 인하여 완전히 새로운 내용을 담을 새로운 형식들에 천착하게 되고, 그것은 결과론적으로 질적 상승의 계기를 가져 온다. 그들은 이미지 '표면'에 주의를 기울였다. 그것은 형식이라고

말할 수 있는 모든 것들로, 가시적인 장치들의 변화를 지적할 수 있다. 가령 영화를 찍는 감독들은 화면 자체가 '누런색'([황토지黃土地], 陳凱歌 Chen Kaige, 1984), '붉은색'([붉은 수수밭紅高粱], 張藝謀 Zhang Yimou, 1988) 혹은 '푸른색'([푸른 연藍風箏], 田壯壯 Tian zhuangzhuang, 1993)과 같은 화면의 색감 자체를 눈에 뜨이게 연출하였다. 또한 기술적으로 롱테이크Long Take나 트래킹 샷Tracking shot과 같은 카메라 자체가 보유하는 사진적 미학들을 추구하였다. 따라서 이러한 영화 찍기의 외부 매체인 필름 광각적 형식에 초점을 둔 영화감독들은 다큐멘터리 형식과의 결합([대열병大閱兵, The Big Parade], Chen Kaige, 1987)을 통해 영화의 극적인 면을 배제시키고 영화필름 자체가 가지는 사진효과 혹은 현실을 여과 없이 모두 실시간으로 보여주려는 움직임을 보였다. 물론 이러한 시도들은 1978년 개혁개방 이후 중국에 들어온 바쟁적 리얼리즘 이론Andre Bazin's Realist Film Theory과 같은 새로운 서양영화이론의 수입과 '영화언어Film Language'를 찾으려 하였던 필요성이 조우한 결과였다(김영미, 2003). 또한 이 과정에서 앞에서 지적하였던 서양 학문의 세례와 그것의 모방은 필수적 요소였다.

하지만 이러한 1980년대 초기의 새로운 이미지 언어로서의 필름에 대한 물질성 인식은 이내 퇴색된다. 왜냐하면 그것의 외부적 형식 안에 거짓된 진실을 추구하였기 때문이었다. 그것의 가장 나쁜 예는 서양 영화제에서 입상을 목표로 삼는 '5세대 감독第五代導演'들의 오리엔탈리즘Orientalism이다. 이들 5세대 감독들은 마오의 사회주의를 벗어나 새로운 사회주의를 담겠다는 의지와 상관없이 엉뚱하게 중국의 과거와 결합하면서 그들이 가지고자 했던 '영화언어'로서의 개혁지점을 변질시키게 된다. 그것들은 오로지 마오로 대변되는 사회주의를 벗어나려는 움직임의 한 소산이었다. 과거성을 지닌 소재와 현대화를 향한 열망의 극과 극은 서로를 통일시키는 데 무리가 있었다. 결국 형식과 내용의 결합은 그렇게 처음부터 많은 문제점을 안고 출발하게 된다. 그럼에도 불구하고 필름이 가지는 새로운 '언어성' 자체

에 대한 주목은 이후 새로운 사회주의를 그려내는 데 중요한 동력으로 작용한다.

1990년대 이후 출현한 '6세대第六代導演'라고 불리는 언더그라운드 감독들은 바로 5세대가 주목하였던 '영화언어'로서 외부형식을 강조하는 방식을 이어나가려 한다. 여기서 새로운 사회주의에 걸맞은 새로운 이미지 언어로서 '영화언어'가 문제되는 것은 영상이미지 언어를 어떻게 다룰 것인가 하는 그들의 태도와 직접적으로 연관성을 갖는다. 즉, 외부형식에 천착한 새로운 영화언어로 '무엇을 그려낼 것인가' 하는 것이 관건이다. 필름 그 자체가 보여주는 물질성에 대한 인식 그리고 그러한 물질이 담아낼 수 있는 철학적 사유가 바로 영화영역의 새로운 이미지 언어선택으로서 의의가 있는 것이다.

따라서 1980년대 이후 지성인에게 인식된 새로운 '이미지 언어'로서 영화언어를 연구하는 데 있어서 중요한 것은 그러한 영화언어를 적극적으로 이용하고 새로운 내용을 담아내려 했던 감독들을 선정하고 그들의 필름을 연구하는 일이다. 또한 이러한 그들의 작업이 1990년대 이후에도 새로운 이미지 언어로서 '영화'를 만들어가려는 또 다른 감독들의 움직임들을 포착하는 것은 중요하다. 왜냐하면 새로운 사회주의, 즉 포스트 사회주의가 되려 하는 표출의 장소는 바로 이러한 새로운 이미지 언어를 그들의 도구로 사용하여 새로운 사회주의를 담아내려는 지성인들의 움직임으로 드러나기 때문이다.

미술영역에서도 외부형식에 주의를 기울이기 시작했다. 1978년 이후 미술계에서는 그림을 그리는 행위 그 자체를 이미지로 표현될 수 있는 모든 매체와의 결합을 통해 드러냈다. 가령 물체의 성질 자체를 이용한 설치예술의 경향들이 두드러지게 각광을 받았다. 또한 예술가 자신의 몸을 빌려 의식을 표출하는 행위예술도 가세했다. 그것이 무엇이든지 미술작품이 될 수 있다고 말한 단토Arthur. S. Danto의 견해는 바로 이런 경우 알맞게 적용될 수

있다(1998). 단토는 그의 글에서 지금은 이미 회화 이외에도 너무도 많은 미술적 움직임들이 자신의 의식을 표출해내고 있으며, 이러한 증후들이 바로 '컨템포러리'라고 규정할 수 있는 실질이기도 하다고 지적한다.

실제적으로 2001년 12월 청두成都에서 개최된 비엔날레Cheng du Biennale의 모토인 '지아샹회화架上繪畵 Jiashang painting'라는 개념은 바로 이러한 움직임을 그대로 드러낸 표현이라고 할 수 있다. 이 단어는 원래 '이젤 회화'를 일컫는 것이지만 청두비엔날레에서는 '비이젤화, 혹은 반이젤화'로 해석될 수 있는 모든 미술 행위들을 일컫는 것으로 사용하였다. 이 비엔날레를 총감독한 리샤오춘李少春 Li Shaochun은 이젤 이외 회화의 개념으로서 설치미술Installation art, 개념미술Conceptual art, 행위예술Performance art, 미디어 예술Media art 등을 '이동식 이젤'이라는 표현을 사용하였다(2002). 이젤에 머물지 않는 예술은 곧 현대 중국 미술계가 선택한 새로운 경향이다. 그들이 선택한 무수한 이미지 표현 가능성들은 미술영역에서의 '새로운 이미지 언어' 선택의 현상들로 설명된다.

다양한 이미지 언어로서 새로운 예술영역들은 다분히 상호 소통적이다. 행위예술이나 설치미술 등은 관객에게 미술품을 바라만 보거나 메시지를 전달받는 존재가 아닌 적극 참여를 요구했다. 물론 사회주의시기의 인민들은 여기서 문화행위를 하는 관객으로 변모된다. 또한 그것이 상품으로 유통되어 경제적인 이익추구와 관련된다면 이들은 적극적인 소비자로서 대중으로 변모하기도 한다. 미술영역의 새로운 움직임으로서 선택된 새로운 이미지 언어들은 전체적으로 사회 구성인원의 성격과 지위조차 변하게 만든다. 중국의 포스트 사회주의의 모습은 이러한 예술가와 인민의 지위의 변화에서도 감지된다는 말이다. 또한 이러한 표면적인 개혁 이외에 이차적으로 그러한 이미지들은 정치와 분리되면서 새로운 인간관계 정립을 경험하게 된다. 노동단위로 움직이던 집단적 사람의 관계들은 따로 떨어져 각자의 방향을 가는 개인 단위로서 사유의 움직임을 표현하게 된다. 그렇다

면 외부형식, 즉 매체 자체에 주목하며 새로운 언어로 선택된 이미지 언어로서 예술과 영화들이 담아낸 새로운 내용들은 무엇이었는가.

영화영역에서는 '문혁'이라는 거대 서사에 대한 기억을 개인의 경험이라는 미시적 서사로 표현하는 것들이 쏟아져 나왔다. 문혁이라는 코드는 위에서 지적하였듯이 마오 사회주의의 극점이기도 하면서 동시에 새로운 사회주의를 꿈꾸게 만드는 장소로 기능한다. 또한 무한히 변용되며 지속적으로 연용되는 장소이기도 하다. 따라서 포스트 사회주의의 지성인들의 뇌리를 지배하는 가장 큰 사회주의 코드는 바로 '문혁'이다.

특히 포스트 사회주의에서 문혁은 [부용진芙蓉鎭 Hibiscus Town, 1988]과 같이 아픈 곳을 더 후벼 파는 감정의 산물이 아니라 적어도 그것이 가지는 기억과 관련된 개인 사건으로서 잘게 나누어진다. 그것은 문혁시기를 보낸 청소년의 청소년다움 혹은 성장과정 중의 모습([햇빛 쏟아지던 날들陽光燦爛的日子 In the Heat of the Sun, 1994])과 같은 개인적 시간에 대한 것으로 그려지기도 하고, 시골 언저리로 하방 下方된 지식청년에 대한 이야기가 곧 자신의 가족의 이야기라는 아주 미세한 근접([집으로 가는 길我的父親母親 The Road Home, 1999])으로 드러나기도 했다. 사실 이러한 개인적 서사는 거의 가족에 집중되었다고 할 수 있다. 이렇게 이제까지의 집단주의를 해체시키는 개념으로서 예술가 개인들이 가족으로 돌아갈 수밖에 없었던 현대 중국의 움직임은 다이진화戴錦華 Dai Jinhua가 목도하고 기술해낸 그 형상 그대로였다(Dai JinHua, 2006). 즉, 개인서사와 가족서사로 점철되는 지난 시기의 사회주의의 정점에 대한 소재는 그들의 사유가 충분히 사회주의 자체에 대한 회의와 반성의 의미를 담고 있음을 노출한 것이다. 포스트 사회주의 영화는 그러한 미세한 감정을 사유와 함께 사회주의 자체에 대한 인식과 방향들에 대한 방향성을 나타내고 있었다.

미술영역에서도 이러한 개인으로 향한 철학적 사유는 그대로 반영되어 있다. 가족에 대한 집중적 조명이나(장시오깡張曉剛 Zhang XiaoGang의 [대가정大家

庭 Big Family] 시리즈) 개인의 모습이 가식적 가면을 뒤집어쓰고 있는 형태(정 판즈曾梵志 Zheng fanzhi의 [가면面具 Mask] 시리즈)로서 표출되거나 혹은 인간 고유의 성질에 초점을 맞추기도 한다. 또한 미술작가 자신의 몸에 가해지는 가학행위를 통한 인간 삶의 본질 그 자체에 의문과 철학을 던지기도 한다. 성 정체성에 대한 의문(마리우밍馬六明 Ma liuming의 [분장芬 Fen] 시리즈), 죽음과 삶의 경계(쑨 위엔孫原 Sun Yuan과 펑위彭禹 Peng Yu [불합작 방식Fuck Off, 2000])와 육체적 고통(장환張洹 Zhang Huan, [12평방미터12 Square Meters, 1992])과 같은 행위예술들은 관객들에게 가히 피학증적 경험을 가능케 하는 충격적인 '사건'들 그 자체였다. 또한 물체 그 자체에 대한 성질과 우연성들을 설치예술로 보여줌으로써 예술이 예술로서 독립하려는 움직임을 확실히 표명한 경우도 있었다. 1990년 이후 컴퓨터나 사진 등의 예술을 이용한 뉴 미디어 아트 또한 포착된다. 펑멍보馮夢波 Feng Mengbo는 동영상으로 가족들의 사진을 모아 클릭을 통한 개인사를 내러티브로 전개한다(선재아트센터, 중국현대미술전, 2007). 설치미술을 이룬 다음 그것을 사진으로 찍어내어 '평면설치예술'을 지향하는 천만과 장단陳曼, 張丹 Chen Man, Zhang Dan(상하이비엔날레, 2004) 등도 있다. 자신에게로 향하는 내부성의 소재들과 자신의 관심사와 같은 자질구레한 것들은 다양한 소재와 더불어 미술적 양식으로 드러났다. 그것은 확실히 노동단위로서의 인민이 아닌 소비의 주체 혹은 욕망의 주체로서 개인을 가능하게 하는 움직임들이었다.

포스트 사회주의 중국의 국가적 움직임에서 개인이나 가족으로 돌아서면서 자잘하게 부서지고 흩어지는 것들을 이미지로 잡아내는 것들은 외부형식에 천착하여 적절한 결합을 했다. 지성인들이 주목한 예술 매체 자체의 외부형식과 내용들이 담보한 포스트 사회주의의 모습들은 또 다른 외부적 조건에 영향을 받았다.

첫째, 마오가 통치하던 시절 중국 사회 전체에서 관찰됐던 사회주의 이념이 느슨해지면서 수정주의가 부상했지만 이내 새로운 중국정치이념 지

체가 공황상태에 빠져들게 된 점을 꼽을 수 있다. 새로운 사회주의 건설에 대한 전망부재(백원담, 1994)는 1995년 '옥시덴탈리즘Occidentalism'이라고도 볼 수 있을 정도의 '국학'을 전면에 내세운 지성계의 움직임과 연관성을 갖는다(이욱연, 1998). 물론 이러한 움직임은 과거로 향한 자국학문으로 방향을 선회하는 움직임으로 드러났다. 새로운 사회주의 자체는 곧 경제라고 하는 왕샤오밍 교수의 의견 또한 매우 주목할 만하다. 흔히 알려져 있는 빈부격차 혹은 지방과 도시의 차이 그리고 농민공의 문제들은 사회주의 체제라는 틀 안에서 경제가 스며들어가는 양상들인데, 이것들 모두가 이제 막 형성되어가고 있는 중국의 '포스트 사회주의' 그 자체가 될 수 있다고 그는 말한다. 여기서 다루는 새로운 이미지 언어로서 영화와 미술형식들은 이런 현시적이고 즉시적인 문제들을 정확한 기술로 전달 혹은 기록하려고 애를 썼다. 따라서 사진의 형태들은 미술과 영화 모두에 간섭한다. 왜냐하면 사진적 진실로서 기록의 의미가 두 예술 장르에 그 성질을 갖다 붙이기 때문이다. 따라서 사진과 같은 현실의 실사 이미지는 정확하게 지금의 시간과 공간을 드러내는 예술 형태에 콜라주collage를 이루어내고 동시에 타 예술 장르들 간의 결합과 넘나듦을 가져오도록 한다. 특이한 것은 정치의 방향성을 잃고 혼돈된 상태에 처해있는 작금의 중국 사회 자체가 바로 이러한 사진, 영화, 미술 등의 각 이미지들끼리의 혼합과 병치를 불러일으킨다고 말할 수 있다.

둘째, 인문학의 문자위기를 들 수 있다. 백원담은 중국이 1980년대 말에 이르러 전반적으로 사회주의 정신의 퇴조 속에서 문학정신이 쇠락하게 되며 창작과정에서 문자해체와 언어 전복 등의 허무주의자가 되기에 이르렀다고 지적하고 있다(1994). 박자영 역시 왜 90년에 들어서 문화연구는 문학연구를 대신하였는가에 대해 주목하고 있다(2004). 물론 본 저술에서 다루려 하는 '이미지'라는 표현방식이 모든 문화를 대변하는 것은 아니다. 다만 여기서는 문자라는 언어형식 이외의 또 다른 언어로서 이미지에 주목하

는 것이며, 이러한 이미지 언어에 대한 새로운 인식의 연구가 그러한 문화 연구의 어느 한 부분을 설명해줄 수 있기 때문에 주목하게 되는 것이다. 즉, '문자'라는 언어로 대변되는 인문학이 자체적으로 그 위기를 맞이한 것에 대해 설명해줄 수 있는 한 방편으로서 새로운 언어인 '이미지'에 주목을 하는 것이다. 또한 그것은 앞에서 살펴본 1978년 이후 중국 사회주의에 불어닥친 모더니티 정신의 또 다른 표출이란 점을 지적해야 한다. 미디어의 발달과 보급은 지성인과 대중 사이의 커뮤니케이션을 문자보다는 이미지, 즉 보다 빠르고 적확한 메시지를 필요로 했다. 그것은 즉시적이고 현시적이었기 때문에 문자보다 훨씬 구체성을 띠고 있었다. 그것이 변화의 균열을 바로 반영해낼 수 있는 외부형식이었다는 점이 중요하다.

하지만 위에서 본 두 가지 지적 이외에 무엇보다 그들 앞에 펼쳐지고 있는 가장 거대한 움직임은 영상매체의 중요도가 증가하는 세계적 문화 조류 속에 지금의 중국이 '놓여 있다'는 사실 이외에 아무것도 아니다. 그것은 중국 대륙의 문화라고 대변되는 이미지 언어로의 전향을 '선택'하는 문제만은 아니다. 프레드릭 제임슨Fredrick Jamson이 지적하였듯이 영상매체는 현대사회의 지배적 형식이다. 왜냐하면 이곳에서 포스트모던적 조건이 가장 잘 드러나기 때문이다(Fredrick Jamson, 2007). 물론 중국 대륙 내에서 '포스트모던'이란 의미는 오로지 '새롭다'고 정의되는 모든 것과 동일어이기는 하지만(Dai JinHua, 2007) 원래의 의미가 어떠한 방식으로 변질되었던 간에 그것이 대륙 문화계에서 영향력 있는 조류로 문화 권력을 이루어가고 있다는 그 사실 자체에 주목하여야 한다는 것이다. 멀리로는 보드리야르Jean Baudrillard의 시뮬라시옹Simualtion까지 그 이미지 추적이 가능하지만 아무래도 중국 사회 내부에서 이미지가 생산되어 유통되는 방식에는 그 특유성이 존재할 것이다. 커다란 주류 속에서 헤엄쳐 나가고 있는 중국대륙의 이미지 언어들은 그렇게 허우적거리면서 결국은 떠오르는 실체와 같은 것들이다. 그리고 본 저술은 그러한 실체들과 결과물들을 건져 올릴 뿐이다. 거대한

조류 속에서 남겨진 흔적들 말이다.

사실 중국의 영화와 미술 그 자체에 대한 관심은 중국이 세계 시장에서 거대한 잠재력으로 떠오르고 있다. 따라서 1978년 이후 중국의 영화와 미술은 이미 입증된 예술의 상품으로서 소비와 유통의 맥락을 소유하고 있다고 봐야 한다. 세계 시장은 그들에게 무한한 혜택을 주었다. 이 시기 예술인으로서 중국에서 태어났다는 것만으로도 축복이라고 할 수 있을 정도로 세계 예술 시장의 'New Face'로서의 면모는 대단하다고 볼 수 있다. 중국의 5세대 영화는 물론이고 6세대 영화 가운데에서 지아장커賈樟柯 Jia Zhangke와 같은 6세대 감독들의 작품은 아시아디지털영화제(Cindi, 2008)에서 개봉작으로 초대되었으며([24 City]), 6세대의 알려지지 않은 수많은 감독들마저 한국의 수많은 영화제에 모두 초청된 바 있다.[01] 또한 영화의 서사적 성격과 중국어 구사라는 특수 상황으로 인하여 중국영화는 중국문학을 연구하는 연구자들에게 개별 작품 위주로 상당히 많은 연구가 전개되었다. 그리하여 중국영화는 중국 자체적으로 새로운 이미지 언어에 대한 선택이라는 혁명을 겪은 것만큼이나 한국의 중국문학연구자들에게도 새로운 연구의 장을 제공하게 해주었다. 그럼에도 불구하고 '영화'가 가지는 고유의 필름적 성격은 문학연구자들에게는 언제나 징확하지 않은 부분으로 남아 있으며 더구나 문학연구자가 '이미지'라는 영역에 개입하는 것이 어떤 연구범위를 넘어선 것으로 인식되기도 하였다. 그 결과 한국에서의 중국영화 연구들은 모든 것이 천편일률적이라고 할 수는 없지만 대다수가 작품의 서사적 성격 분석과 주제비평에 머무는 한계를 안게 되었다.

여기서 중요한 것은 앞에서 지적하였듯이 중국영화인들이 모더니티의 한 방편으로 선택한 '이미지 언어'라는 측면에서 이들을 바라봐야 할 필요가 있다는 것이다. 왜냐하면 중국의 현대 영화감독들이 선택한 영상언어는

01　Busan International Film Festival, Puchon International Fantastic Film Festival, Jeonju International Film Festival, Gwangju International Film Festival 등.

영상이 담아내는 주제적인 측면 이외의 그들 사상의 혁명적인 부분이 그러한 영상이미지 언어를 선택하였다는 사실에 있기 때문이다. 따라서 영화라는 필름이 담아내고 있는 매체적 특성과 영상이 담아내는 사실을 다루는 방식에 대해서 주목하여 영상이미지를 분석할 필요를 느끼는 것이다. 즉, 그 내용을 담고 있는 새로운 외부형식 자체가 지금의 중국을 설명해줄 수 있는 기제이기 때문이다. 따라서 1978년 이후의 중국영화를 연구한다는 것은 주제비평이란 것이 외부형식을 떠나서는 아무런 의미가 없다는 것을 알아야 한다. 움직이는 이미지 언어로서 영화는 중국의 지금을 설명하는 가장 적합한 기제로 그 연구 대상이 되어야만 하는 것이다.

미술계도 예외는 아니다. 2000년 들어 중국현대미술전은 개인전까지 합한다면 거의 매년 2회씩은 열리는 상황이며, [월간미술]에서는 청두 비엔날레나 상하이 비엔날레 등을 특집으로 엮기도 하였다. 또한 중국 현대 미술에 대한 연구는 2008년 갑자기 무더기로 쏟아지는 경향을 보인다. 이것은 아마도 중국 현대 회화가 서양이나 한국의 화랑가에서 막대한 규모로 유통되고 있으며 이에 부응하여 상업적 이윤을 취하려는 상업인들의 발 빠른 움직임 그리고 그러한 흐름에 걸맞은 이론적 모색이 이루어지고 있는 경향으로도 파악될 것이다. 하지만 이와 같이 한국에서의 중국 현대 미술의 많은 유통에 비해 검증할 수 있는 자료나 정보가 미미하며 더구나 깊은 성찰을 가미한 미학담론이 전무한 것이 현실이다(홍경한, 2008). 미적담론이 전무한 이 현실에 중국의 미술비평기인 리시엔팅栗憲庭 Li Xianting의 3개의 글[02]이 유일한 방향지침이 되고 있는 형편이다.

또한 1978년 개혁개방 이후 중국의 설치예술이나 혹은 행위예술에 대한 조명이 상대적으로 매우 작은 부분만을 차지하고 있는 점은 확실히 1978년 이후 중국에서 움직이는 예술인들의 새로운 이미지 언어를 파악하기보

02 각기 『월간미술세계』 1996, 『월간미술』 2002, 2005에 실렸다.

다는 기존의 전통적 미술의 입장에서 접근해가는 매우 시대착오적인 대응이라고 할 수 있다. 물론 설치예술이나 행위예술이 상품화되어 소비된다는 것 자체가 매우 비현실적이다. 소비 유통망의 구축도 가능성이 없어 보인다. 하지만 해당영역에 대한 조망은 의미 있는 작업일 수 있다. 왜냐하면 그것은 미술이라는 이미지 작업에 일어나고 있는 혁명적 움직임이기 때문이다. 따라서 아트 이미지를 새롭게 찾아낸 예술가들의 새로운 언어로서 미술작품들을 분석할 필요가 있다. 이젤을 떠난 새로운 미술적 표현으로서 외부적 형식들과 그것들이 표현해내는 내용들은 포스트 사회주의의 주요한 흐름을 읽는 중요한 지표가 된다. 또한 반드시 중국의 '동시대contemporary' 아트 이미지를 읽는 중요한 독해법으로서 이젤을 떠난 다양한 미술적 표현을 이미지 언어로서 다룰 필요가 있다. 그것은 곧 영화보다 훨씬 더 개인적이고 주관적인 표현이 되겠지만, 그것들의 '새로움' 자체로 인식의 지평을 넓힐 수 있는 직접적 계기로 작용할 수 있다.

Side ONE

정지
이미지 언어
—
미술

Still Image Language-Art

정지된 이미지 언어로서 미술을 이해하기, 아트 이미지-언어

Understanding of art as a language with a Still Image

1978년 개혁개방 이후 중국 현대 미술은 적어도 다음의 두 가지 영역으로 나누어서 생각해 봐야 할 것 같다. 하나는 현대와 동시대, 또 하나는 모더니즘과 포스트모더니즘. 이것은 종종 시기적 구분과 함께 표현양식과 관련되며, 근본적으로는 그러한 외부 표면을 이루고 있는 어떤 관념 그리고 사상과 관련이 있기도 하다. 따라서 이 두 가지 개념이나 표현양식이 중국에서 어떻게 이용되고 있는가 하는 것은 곧 포스트 사회주의 중국 현대 미술을 이해하는 중요한 일이 될 것이다.

첫째, 현대Modern와 동시대Contemporary

이 두 가지 용어는 분명히 시대적 구분으로서 의미를 갖는다. 또한 표현양식으로서 모더니즘Modernism/포스트모더니즘Post Modernism과도 관련을 갖는다. 중국에서 '현대'라는 시간성을 가진 용어는 '고대' 이후를 장식하는 건 사실이지만, 그렇다고 고대 이후를 모두 현대 속에 넣기에는 무리가 있다. 특히 1978년 개혁개방 이후 펼쳐진 새로운 사회주의 사회에 대해서는 다른 시간성을 부여할 필요가 있다. 실제로 '동시대contemporary'라는 개념은 이 현

대와의 시간성 속에서보다 지금의 시간에 근접해 있지만, 중국의 경우 이 용어조차도 매우 상세한 분리를 요구한다.

중국에서는 현대와 달라지는 지점을 '당대當代'라는 용어로 설명하고 있다. 하지만 중국에서 이 시간적 용어는 1950년 사회주의 인민공화국수립 이후 지금까지의 무려 60년에 가까운 넓은 시간대에 적용된다. '당대'라는 용어가 그 원래 의미로서 '지금'이라는 뜻으로 사용되는 것이 아니라는 말이다. 따라서 이러한 '동시대'를 중국식 용어로 바꾼 '당대'라는 개념의 포함 범위에 대한 혼선은 중국에서 '동시대 미술'이라는 것의 범위와 시간을 따로 한정시켜서 분리시킬 것을 요구한다.

그렇기 때문에 중국에서 동시대 미술을 다룬다는 것은 중국적 의미로서 '당대' 그러니까 사회주의 인민공화국 수립 이후부터 지금까지를 지적하는 것이 아니라, 원래 의미대로 '지금'의 미술만을 지칭하게 된다. 그것은 곧 고대 이후의 현대라는 시기에서 '당대'라는 개념을 따로 두고, 다시 그 안에서 1978년 개혁개방 이후 들어온 새로운 양식으로서 구축된 지금의 시간성을 띤 작품들을 다룰 때 '동시대'라는 말을 분리하여 사용해야 한다는 것을 의미한다. 따라서 이 시기의 현대 미술은 단순히 중국의 현대 미술이라는 폭넓은 용어를 사용하는 것이 적절치 않다. 적어도 1978년 이후부터 새로운 사회주의시기에 접어든 이후의 미술형태에 대해 시간성을 붙일 때 '동시대'라고 일컫는 것이 옳다.

또한 중국의 '동시대' 미술이 단지 1978년 이후에 발생된 모든 미술작품에 대한 통칭은 아니다. 그것은 어떠한 시간성 안에 포착된 특별한 성격의 미술들을 말하는 것이라고 못 박아 이야기해 둘 필요가 있다. 가령 1990년 이후에 그려진 그림이나 혹은 다른 미술양식이라고 하더라도 그것이 담고 있는 사상성이 1978년의 지성인들의 모더니티에 위배된다면 그것은 여기서 말하는 중국의 동시대 미술 속에 들어오지 않기 때문이다. 따라서 중국 현대 미술에서 '동시대'라는 시간적 용어를 쓸 때에는 시간적으로 1978년

이후, 그리고 그 미술의 표현양식상 1978년 이후에 새로운 개념하에 진행된 작품들이라고 해두어야 한다. 즉, 시간적 개념과 그것의 성격을 규정하는 특정한 '새로운 개념' 두 가지는 모두 함께 적용되어야 옳다.

둘째, 모더니즘Modernism과 포스트모더니즘Post Modernism

서구에서 이 둘은 분명히 시간순서상의 문제이다. 흔히 알고 있듯이 '포스트post'는 '후에after'의 뜻이 강하기 때문이다. 하지만 중국에서 이들은 확실히 어떤 부분은 시간적으로 뒤로, 어떤 부분은 같은 시간대에 절충이나 혹은 절합을 통하여 그 모습들이 산재하기 때문에 이 용어는 단지 시간의 선후로만 판별할 수 있는 문제는 아니다. 왜 이러한 시간상의 문제가 혼재되었는가? 그것은 1978년 이후 중국의 지성인이 필요로 했던 모더니티라고 하는 정신적 혁명에 표현양식으로서 포스트모더니즘을 차용하였기 때문이라고 말할 수 있다. 말하자면 그들은 모더니즘이라는 개념을 내세우면서 포스트모더니즘 표현양식을 사용하였다. 또한 이런 현상이 가능했던 것은 개념과 양식에 있어서 '새로움new'을 추구하고자 했던 당시 중국 지성인들의 열망의 각 방향이 하나로 모아졌기 때문이었다. 따라서 외부에서 봤을 때 이런 현상은 모더니즘과 포스트모더니즘이 함께하는 현상 혹은 서로 혼용되는 현상으로 읽혀진다. 그래서 그것들은 매우 조잡할 수도 있고 매우 저열할 수도 있다. 한마디로 세련되지 않은 그 무엇으로 보이는 것이다.

이러한 문제에 대해서 중국의 학자들은 중국이 모더니즘을 충분히 겪지 않은 상태에서 포스트모더니즘을 수용하였기 때문이라고 한다. 즉, 자연스럽게 모더니즘이 성숙한 후에 포스트모더니즘이 도래한 것이 아니라, 두 가지가 동시에 수용되었기 때문이라고 한다. 물론 이러한 해석도 일리는 있다. 어떻게 보면 시간적으로 서구의 세계가 포스트모더니즘 실행이 끝나가는 마당에 중국은 두 가지를 모두 실행해야 하는 단계에 갑자기 뒤늦게 뛰어들었기 때문이기도 하다. 하지만 중요한 것은 이러한 것들의 관념이

나 혁명성 혹은 모더니즘 양식이나 포스트모더니즘 양식의 사용이라는 것의 마구잡이식의 나열은 곧 그들의 마오의 사회주의를 거부하고 새로운 사회를 지양하는 표현양식의 다름 아니라는 것을 인식하는 일이다. 그것들은 한마디로 요약된다. 중국의 미술가들은 모더니즘과 포스트모더니즘을 혼용하는 것이 아니라 그들의 새로운 표현양식으로 자신의 생각을 표현할 수 있는 외부형식을 자유롭게 선택할 뿐이다. 그것이 그들의 표현양식의 유일한 기준인 것이다.

따라서 그것의 기준은 혹은 그것을 읽는 독법은 그러한 그들의 외부사용언어에 대한 자유로운 선택이라는 점에 맞추어 해석을 해야 옳은 것이다. 즉, 모더니즘과 포스트모더니즘의 문제는 포스트 사회주의 중국의 미술을 이해할 때에는 적어도 서구의 개념이나 시간구분법과는 다른 측면에서 분석할 필요가 있다. 표현하고자 했던 내용의 외부적 형식과의 결합에 유의하여 그것을 살펴야 하는 일이다. 이러한 사실은 사회주의를 떠난 '새로운' 사회주의를 향한 외부형식에 천착해야 함을 이야기해준다.

모더니티의 상징 '별'

As a symbol of Modernity 'Stars'

현대 중국 미술에 '동시대'라고 하는 아주 특별한
시간적이면서 개념적인 단어를 붙일 수 있는 사건
은 한 작가의 사회비평적인 작품으로부터 시작된
다. 왕커핑王克平 Wang Keping은 그의 작품 [우상偶像, 1979]
을 통해 중국의 최고 우상숭배 대상이었던 마오 주
석을 기괴한 모양으로 새겨냈다. 마오가 희화화된
첫 사건이었다. 그것은 중화인민공화국 수립 이래
신성불가침이었던 마오라는 이미지에 대한 정면
공격이었다. 물론 마오의 사회주의시기, 마오에 대
한 공식적 우상숭배는 공적인 장소에서 공적인 사

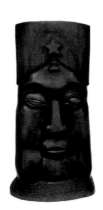

Wang Keping, Idol, 1979

물로서의 동상이나 부조 등의 조각형태로 존재하였다. 왕커핑은 이런 공적
인 사물을 개인적인 미술작품으로 다룸으로써 그 의미를 다르게 생산했다.
즉, 그는 일그러진 마오의 이미지를 통해 이중적으로 자신의 뜻을 관철한
다. 하나는 공식화된 조각상이 다른 의미로 분명히 해석될 수 있다는 것, 또
하나는 회화 이외의 다른 매체로 미술의 범주를 흔들어 놓을 필요가 있다

는 것. 이러한 왕커핑의 생각은 마오 이미지를 개인적으로 무단 사용한 것이라고 말할 수 있다. 그것은 '사건'이다. 왜냐하면 새로운 시각으로 기존의 공고했던 사상들이 충분히 바뀔 수 있다는 새로운 의미가 탄생했기 때문이다. 하지만 왕커핑의 마오 이미지 훼손 사건은 그 혼자만의 단독 행동은 아니었다. 그는 '씽씽화훼이星星畵會'라고 하는 예술집단의 멤버였다.[01] 이 집단은 왕커핑을 비롯하여 취뢰이뢰이曲磊磊 Qu Leilei, 리슈앙李爽 Li Shuang, 종아청鐘阿城 Zhong A Cheng, 마더성馬德昇 Ma Desheng, 옌리戴力 Yan Li, 황뤠이黃銳 Huang Rui, 천옌성陳延生 Chen Yansheng 등의 수많은 작가들을 포함하고 있었다. 이들은 사실상 직업적 작가들이 아니었다. 그들은 미술 작품을 만들기보다는 어떻게 하든 그들의 새로운 사회에 걸맞은 생각을 미술작품을 통해 표출하려고 했다. 처음 이들 별들의 예술집단인 '씽씽화훼이'는 1979년 국립전시관 벽에 자신들의 작품을 걸어 놓는 전시회를 통해 알려지게 되었다. 이 당시 그들이 행한 행동은 상당히 아방가르드avant-garde적이었다. 왜냐하면 그들의 작품들은 주로 이전 사회주의시기의 미술행위와는 다른 미술적 내용들을 가졌기 때문이다. 그것은 중국 현대 미술의 혁명이었다. 사실 씽씽화훼이의 아방가르드적 성격에 대해서는 레나토 포지올리Renato Poggioli의 아방가르드 이론에 빗대어 많이 거론되고 있다. 하지만 까오밍루高名潞 Gao Minglu는 포지올리가 말하는 아방가르드에 대한 지표 4가지 행동주의Activitism, 적대주의Antagonism, 허무주의Nihilism, 투쟁주의Agonism가 이 당시 씽씽화훼이의 표면적인 성질만을 논할 때만 부합하는 듯이 보인다고 말한다.[02] 즉, 포지올리가 아방가르드를 하나의 문예적 사조가 아닌 사회적 '운동Movement'으로 봤을 때 이 개념이 유효하다고 본 것이다. 그것은 지식인들의 집단적 저항으로서 성격 지을 수

01 씽씽의 군집은 1980년에 정식으로 북경미술협회에 등록하였고, 이들의 작품은 1979년에 이미 전시형태를 거쳤다. 呂澎 朱朱 高幹惠 主編,『中國新藝術三十年』, Timezone, p.21 23.

02 그는 씽씽화훼이의 아방가르드적 성격은 시구의 모더니티 기준이 아닌 중국 자체 내의 근대시기 백화운동과 더불어 일어났던 현대시기의 '모더니티' 개념과 더불어 논의되어야 한다고 말한다. Gao Minglu, The '85 Movement: Avant-Garde Art in the Post Era, Harvard University, 1999, p.9 27.

있다는 것을 의미한다. 씽씽화훼이의 집단적 행위는 미술행위라기보다는 사회운동의 성격이 강하다.

중국에서는 아방가르드를 '선봉先鋒'이라고 지칭한다. 그것은 시대를 앞서 이끌고 나가는 리더이기도 하지만, 원래는 가장 선봉에 앞장서 적의 무리를 쳐부수는 임무를 띠고 있다는 의미를 지닌 군대용어이기도 하다. 그들의 과격함은 사실 바로 자신들의 문화를 지배하고 있는 아이콘들을 눈앞에서 파괴함으로써 상대방을 '해체'하는 데 있다. 따라서 씽씽화훼이의 미술관 전시 담벼락에서 행해진 전시회라는 행동은 매우 공격적이고 계도적이라는 점에서 확실히 어떤 반항집단의 새로운 지표로 여겨진다. 그리고 이 집단은 그들 자신을 표명한 이름과 같이 마오로 상징되는 중국의 유일신 '태양'과는 전혀 반대 지점에 있는 컴컴한 밤을 수놓은 수많은 '별'로 그 모습을 드러냈다는 데 의의를 짚어볼 수 있을 것이다.[03] '씽씽화훼이'는 어둠 속에서 자유를 갈망하며 빛을 내고 있던 이름 모르는 별들의 행진으로 기억된다. 그것은 권위적인 '하나 1'라는 독재체제에 대한 피지배층에 있는 수많은 인민들의 대변, 그리고 미명을 기다리며 한참 어둠 속에서 활동하고 있는 이름 없는 별을 상징하며, 동시에 포스트 사회주의 아트 집단의 출발을 알리는 신호탄이었다. 사실상 그들은 포스트 사회주의를 알리는 첫 모습으로 기억되며 동시에 1980년 이후 펼쳐질 중국 동시대 미술계의 좌표를 마련했다.

그렇다면 씽씽화훼이는 어떻게 아방가르드한 행동들을 감행하게 되었던 것일까? 이것은 당시 중국에 1978년 이후 불어닥친 '모더니티Modernity' 개념과 연계성을 가지게 되는 것 같다. 이 시기 중국의 지성인들은 그들의 사고체계에 전반적으로 지각변동을 경험하게 되었고, 미술계 역시 그 예외는

03 보통 마오 주석은 '태양'으로 상징화된다. 따이진화는 1990년대 중반 마오 소비열풍에 마오는 '태양'으로 상징화되어 있다고 말한다. 오미경·차미경·신동순 옮김, 『숨겨진 서사』, 숙명여자대학교출판사, 2006, p.145-150

씽씽화훼이와 민주운동
이미지 출처 http://www.zeestone.com/article.php?articleID=16, 2013.6.24 검색

아니었다. 즉 씽씽화훼이는 당시의 지성인들의 지성표출의 한 표면이었다. 이들의 지성적 움직임에 대해서는 이렇게 말할 수 있을 것 같다.

첫째, 이들의 움직임이 집단적이었다. 사실 지성인들의 집단적 움직임은 포스트 사회주의 초기에 걸맞은 '새로운' 지식계 틀을 형성하는 데 이바지하였다. 당시 중국의 미술계 지성인은 새로운 세계를 갈망하는 다른 분야의 지성인들과 연대를 이루며 그들의 사고를 행동으로 표출하게 되었다. 그들의 사회에 대한 집단적 의견 표출은 사회주의를 새롭게 열려고 하는 시기에 필요한 주체자를 집단적으로 되도록 만들었다. 마키 요이치牧陽一에 의하면 씽씽화훼이는 1979년 민주운동가들이나 베이따오北島 Bei Dao, 망커芒克 Mang Ke 등이 속한 문학그룹인 '오늘今天' 소속 시인들과 함께 예술의 자유와 정치민주화를 요구하며 베이징에서 데모행진을 시작함으로써 그들의 행동표출을 감행하였다고 한다.[04] 이러한 행동은 비단 미술의 해방의 문제가

04 마키 요이치, 『중국현대아트』, 토향, 2002, p.18.

아닌 하나의 새로운 사회질서를 요구하는 지성인들의 표출이라고 볼 수 있다. 또한 그것은 한 개인의 시도이기보다는 어느 한 시기 지성인들이 함께 공동연대를 이루고 그들의 지향점을 집단적으로 표출하는 행동으로 여겨진다.

따라서 씽씽화훼이 이후로도 미술계의 집단적인 행동들은 동시대 중국 미술계에 중요한 성격을 이루는 결과를 초래한다.[05] 황좐黃專 Huang Zhuan에 의하면 이 당시 아방가르드 그룹으로는 씽씽화훼이 이외에도 '북방예술군체North Art Group'(1984.7), '신야수회화학교New Wilding Painting School'(1985), '가난한 사회Pool Society'(1986), '홍교Red Brigade'(1986), '시아먼 다다 그룹Xiamen Dada Group'(1986), '남방예술살롱Southern Art Salon'(1986), '부족Tribe'(1986), '서남 미술 군체 The Art Group of Southwest China'(1988) 등이 있었다고 한다.[06] 이러한 미술집단들은 혼자가 아닌 단체로 예술 활동을 펼쳤다. 이러한 사실은 그 앞 시기인 사회주의시기의 노동 '단위單位 labor Unit'로 움직이던 집체적 예술 활동과 관련성을 갖는다. 그들의 노동단위는 그림을 그림으로써 자신들의 사회주의 혁명에 이바지하는 데 그 의의가 있었다. 즉, 그들이 미술을 노동단위로 삼는다는 것은 미술품을 팔아서 삶을 영위한다는 것이 아니라, 당의 지시에 따라 당의 원칙을 그림으로 그려낸다는 것을 의미한다. 왜냐하면 그 그림의 직접적인 구매자가 공산당이기 때문이다. 하지만 이럴 때 그림의 향유자는 의외로 인민이 된다. 말하자면 노동단위로 머물렀을 때 그들의 그림행위는 어떤 문화적이고 예술적인 단위로서 존재하는 것이 아니라 정치적 사상 아래에 문예대구성에 귀속됨을 의미한다.

하지만 1978년 이후 이러한 정치적 목적 아래서 조직된 노동 '단위'의 개

05　김영미는 [동시대미술]에서 중국의 집단적 행위가 사회주의시기 노동단위에서 출발하고 있음을 지적하며 시기별로 집단행동이 유별됨을 거론하였다. 김영미, 2013.

06　Huang Zhuan의 글은 http://www.artzinechina.com/display_vol_aid245_en.html에 실려 있음.

념은 새로운 예술 단체의 개념인 '미술그룹'을 탄생시킨다. 그것은 정치를 벗어난 새로운 '단체'를 의미한다. 그것은 노동단위가 아니라 새로운 지식 체계를 향한 지성인 클럽이다. 이들 새로운 단체들은 사회주의를 비판하고 새로운 사회로 나가려는 혁명적 정신을 담은 새로운 조직형태였다. 이러한 그룹 가운데 회화적으로 주목할 무리는 셋 정도로 압축된다. 하나는 동북아트 그룹이고, 나머지 서남지역 아트 살롱, 시아먼 다다이다. 동북아트 그룹은 왕꽝이王廣義 Wang Guangyi, 쉬췬舒群 Xu Qun을 대표로 하고, 서남지역은 마오쉬훼이毛旭輝 Mao Xuhui, 쟝샤오깡張曉剛 Zhang Xiaogang, 예용칭葉永靑 Ye Yongqing이, 시아먼 다다는 황용핑黃永砅 Huang Yongping 등이 대표 작가로 꼽혀질 수 있다. 이들 주요작가들은 그룹에 속하면서 그들의 새로운 표현과 방향들을 제시하는 데 총력을 기울였다. 그들이 제시한 예술 어휘로는 '영원'과 '불후'([선언宣言] 가운데[07]), '차가움冷冰冰[08] 같은 것들이 있다. 그들은 영원히 썩지 않을 것 같았던 사회주의 질서에 '새로운' 질서를 부여하고 싶었던 것이다. 그 형식들은 매우 차갑게 보였고, 심지어 일반인들에게 낯설게 느껴질 정도의 새로움으로 점철된 것들이었다. 예를 들어 시아먼 다다그룹의 경우는 창고를 정리하고, 쓰레기를 버리며, 노끈을 묶고, 폭죽바지를 입는가 하면, 환등기를 통해 알몸에 이미지를 투사하기도 했다. 또한 고정된 미술관 곳곳에 밧줄을 묶어 미술관을 끌어내려 하는 무모한 짓을 했으며, 일련의 이러한 해괴망측한 퍼포먼스 뒤에 모든 예술품을 태워버림으로써[09] 그들의 새로운 예술을 향한 생각을 직접 드러내었다. 그들이 행한 이러한 집단행동은 어떤 구호라기보다는 예술자 자신이 작품과 혼연일체가 되는 '몸짓 언어'라

07 미술사조. 1987년 1기 [위북방예술군체천석为北方艺术群体浅释]. p.39.

08 [미술] 1986년 2기에 그들의 '85신공간전람'회에 대한 비평. p.45.

09 시아먼 다다의 예술활동에 대한 것은 다음의 책 참고 『85신조당안 2』. 비대위 주편. 북경상해인민출판사北京上海人民出版社. 2007.

고 간주된다. 사실 이러한 그들의 집단적이고 비예술가적인 행동은 기존의 장인적 의미의 예술가들과 달라지려 했던 1920년대의 다다Dada의 성격을 일부 닮았다. 그들은 자신을 작품에 직접 넣기도 하고 그들의 행위를 모두 작품에 포함시키는 매우 행동주의적인 성격을 띠었는데, 이것은 교묘하게 도 기존의 사회주의 집단예술의 형태를 이용하는 가운데 그 성격을 달리했다. 그 지점은 바로 사회주의 중국 앞에서 '포스트'라는 접두어를 붙이기에 충분한 조건을 제공한다. 기존의 사회주의의 새로운 절합 지점이기 때문이다. 따라서 씽씽화훼이로 가시화된 중국미술계의 이러한 단체적 움직임은 이후로 현대 중국 미술계의 동시대성을 부여하는 지속적인 원동력으로 작용하였다. 물론 이러한 움직임 속에서 탄생된 미술계 지성인들의 단체적 움직임은 포스트 사회주의의 지식체계를 이루는 중요한 요소가 되었다.

둘째, 이 새로운 지성집단은 새로운 사회주의시기에 걸맞은 새로운 외부형식을 취했다. 여기서 말하는 외부형식으로서 새로운 표현방법과 재료들이란 그들의 '새로움'을 드러내기에 알맞은 재료들이나 과정들로 기존의 사회주의 미술영역에서는 다루어지지 않던 것들이다. 물론 여기에는 순수회화Fine art 이외의 모든 회화적 방법과 기타 비회화적인 방법이 총동원되었다. 사실 이 당시의 아방가르드한 예술집단들 가령 씽씽화훼이나 다른 집단들이 모두 순수회화 작품을 하지 않은 것은 아니었다. 하지만 그들이 기존의 사회주의 미술에서 미술의 영역에 속하지 않던 비미술의 형태를 그들의 집단예술을 표현하기 위해 채택한 것 자체는 이후의 중국 포스트 사회주의 미술을 완전히 뒤바꾸어 놓았다. 새로운 형식의 비미술적 형태는 곧 새로운 포스트 사회주의와 등식어가 되었다. 그것은 기존의 중국 사회주의를 거부할 수 있는 행위로 간주된다. 그들의 생각은 왜 미술이 보여져야만 하는가 혹은 왜 그려져야만 하는가 또 왜 사회주의 리얼리즘을 벗어나면 안 되는가 하는 기존의 틀을 깨는 작업으로부터 그들의 예술행위에 대한 개념을 출발시켰다. 이러한 사고는 사실상 이미지로 된 언어 찾기 작업으

로 자리매김하게 하는 결과를 가져왔다. 즉, 1978년 이후 미술계의 새로운 지성인들은 그들의 지성적 움직임을 투여하기 위한 새로운 장소를 찾아내었고, 그것은 바로 순수회화 이외의 다른 예술 형식으로 확장되는 결과를 가져왔다. 따라서 이 새로운 비미술적 행위들은 예술인들의 새로운 언어로서 기능했다.

이즈음에 중국뿐 아니라 전 세계적으로 현대 미술에서 언어와 미술이 철학적 개념으로 결합한 것은 사실이다. 인간의 사고를 기록하는 언어로서의 미술, 즉 무엇을 재현하는 것이 아니라 보이지 않는 사유들을 표현하는 것으로 미술적 표현이 확장되었다. 그리고 더 분명한 것은 중국의 경우, 이 시기 즈음 새로움을 표현하는 또 다른 언어형식을 필요로 했다. 말하자면 이러한 새로운 형식으로서의 '이미지-언어'는 새로운 중국 상황에서 미술계 지성인들의 불가피한 선택이었다고 할 수 있다. 그리고 그러한 사고의 움직임이 중국을 빠른 시기 안에 모던, 이어서 포스트모던의 상황으로 돌입하게 만들었다는 점도 잊어서는 안 될 것이다. 왜냐하면 새로운 형식에 대한 천착이 지속적으로 중국미술계 지성인들에게 거부감 없이 빠르게 흡수되는 계기를 마련했고, 그들은 가감승제 없이 바로 그것을 감행했기 때문이다. 물론 이러한 성급함이 중국의 동시대미술로 하여금 충분한 예술적 경험을 거치지 않은 상태에서 혼재되어 있는 특성을 가지게도 되었지만 그들의 이러한 지성적 생각표출의 이미지화 작업 자체는 그 의미를 분명히 가지고 있다. 또한 외부적 표현의 확장 자체를 통해 내용을 풍부하게 하려고 했던 초기 집단미술계의 움직임은 중국의 동시대 미술을 보다 풍부하게 했다고 평가할 수 있다.

셋째, 이들은 사회주의시기에 형성된 미술관습을 그대로 사용함으로써 역설적으로 포스트모더니즘한 예술세계로 바로 진입했다. 사회주의 노동단위로 움직이던 습성을 그대로 집단적 움직임으로 사용하면서 '사회주의-포스드 사회주의'의 절합 지섬을 이루었던 성격으로부터 파생되어 관측

된다. 즉, 역설적이게도 노동단위가 지니고 있던 오래된 예술습관에 대한 이용에서 모순을 포함하면서 출발하게 된다. 한 가지 측면은 사회주의시기에 사용되던 중국 사회주의 미술의 프로파간다적 성격과 관련된다. 마오의 사회주의시기 당으로부터 부여된 예술형식은 인민들에게 익숙하거나 친근한 외부형식들이어야 했다. 여기서 그들은 대량으로 찍어내는 판화의 형식이나 집집마다 걸려 있는 달력의 형식 혹은 인민 대다수를 이루고 있는 농민들에게 적합한 무나 배추 등의 소재들을 사용했는데, 1978년 이후 미술계에서는 이러한 사회주의 미술의 형태를 고스란히 사용함으로써 포스트 사회주의 예술 양식에 거부감을 일으키지 않도록 했다.

또 한 가지 측면은 이러한 마오시기의 사회주의 미술양식을 이용하는 것이 포스트모더니즘의 특성과 정확히 합치되고 있다는 점이다. 포스트모더니즘이 가지는 종합적 측면은 지금의 사회주의 여습을 포스트 사회주의에 포함하는 양상과 매우 닮아 있다. 그런데 이러한 지점은 정확하게 이전 시기를 조롱하는 구실을 하도록 만든다. 예를 들어서 앞에서 살펴보았던 왕커핑의 [우상]의 소재는 마오쩌둥이다. 마오는 사회주의 인민공화국에서 가장 많이 소조화된 소재이다. 따라서 마오쩌둥이라는 소재와 그것의 소조화는 사회주의시기에 속한 예술 양식이 된다. 하지만 그는 전혀 다른 방식으로 마오를 다룬다. 왜냐하면 지성인들이 원하는 것은 '소통' 혹은 '발화'이지 단순히 예술적 새로움만을 의미하는 것은 아니기 때문이다. 마오쩌둥 개인에 대한 정치 이념적이고도 일방적인 메시지는 소통이라는 지점으로 변화된다. 따라서 이런 방식으로 사회주의 경전작품이나 소재를 다르게 해석하는 방법은 이후 동시대 중국미술가들의 전유물이 되었다. 마오의 이미지를 필두로 하여 혁명전사, 마오의 어록 그리고 인민들의 모습들은 이로써 이전 사회주의시기를 지칭하는 대표적인 이미지로 이 시기 동시대미술의 주요한 이미지 테마를 이루게 되었다. 따라서 그 지점은 사회주의 이후의 사회주의를 연결하는 직접적 이미지로 작용한다. 단절이 아닌 절합이

무엇인지 보여주는 극명한 예인 것이다.

이와 같이 사회개혁의 선봉에 선 씽씽화훼이(물론 씽씽을 필두로 하는 당시의 모든 집단 미술집단 전체)는 중국 포스트 사회주의의 새로운 지식 체계의 기초적인 방향을 제시하였다. 그리고 그들의 출발지점과 상관된 움직임은 중국 동시대 미술을 이해하는 데 가장 중요한 지표가 된다.

1980년대 아트 이미지
−언어 획득의 모습들

In the 1980s

사실 1978년 개혁개방 이후 중국미술계의 첫 모더니즘적 움직임이었던 '씽씽화훼이'의 새로운 사회주의를 향한 염원은 '85 신조미술운동[85 新潮美術 85 New wave art]'으로 본격적으로 가시화되었다고 할 수 있다. 까오밍루[高名潞 Gao Minglu]에 의하면 이 '운동'은 바로 중국의 모더니티 프로젝트 가운데 하나가 이룬 최고의 클라이맥스 지점이다.[01] 그는 이 사건을 중국의 모더니티 실현의 장으로 인식하였다. 특히 그는 이 사건에 대해 '선봉[先鋒 Avant-garde]'이라는 말과 함께 지성인들의 계도, '계몽'이라는 점에 초점을 맞춘다. 그의 의견대로라면 앞서 이루어진 씽씽화훼이와 같은 집단적 움직임들은 이제 1985년 신조운동에 와서 새로운 개념을 제시하기 위한 의식적인 행위를 확고히 한 것이다. 또한 당시 지성인들의 새로운 사회로 향하는 자유로의 갈망과 그 몸부림들의 표면화였다고 말할 수 있다. 전반적으로 1985년의 이러한 새로운 움직임으로 인해 중국의 동시대 미술은 곧 새로운 개념의 형식들을 선택하고 그 형식을 통해 새로운 개념들을 행동화할 수 있었다.

01 Gao Minglu, *'85 Movement : Avant-Garde Art in the Post-Mao Era*, Harvard University, 1999, p.2.

Part A.
행위예술^{Performance Art} : 작가가 작품에 포함되기 시작하다

중국 동시대 미술을 다룸에 있어서 가장 주의를 해야 하는 것은 지난 시기 사회주의 중국에서 바라보는 미술에 대해 지니고 있는 개념의 문제이다. 그것은 '미술은 곧 보는 것이다'는 기존의 미술작품에 대한 개념과 관련 있다. 사실 이러한 개념에 대한 제기는 이미 서구유럽의 모더니즘 초기에 있었다. 톰 울프^{Tom Wolfe}는 리얼리즘 미학에 입각한 그림이 후진적인 의식을 반영하고 있었다고 지적한다. 그는 사람들의 눈에 보이는 것을 그대로 그려내는 회화가 상당히 문예적이라고 비판했다. 그는 눈에 보이는 것이 세계의 진실이며 그것을 묘사한다는 것은 상당히 근대적 사고방식이라고 지적한다. 그의 의견대로라면 어떤 사물에 대한 묘사적인 성격을 띠는 미술은 적어도 문학적 표현양식과 같은 맥락에 있다는 말이 된다. 따라서 그는 그러한 문예적 의미와 동등한 위치에 있는 회화와 반대에 위치한 미술들에 대한 개념을 일깨워준다. 즉, 현실을 묘사하는 것이 아닌 예술을 위한 예술, 형식을 위한 형식이 바로 모더니즘이라고 한다.⁰² 현대적 의미의 미술은 더 이상 현실세계를 보이는 대로 묘사하기 위한 수단이 아니며, 예술의 표현형식 자체가 보이지 않는 세계에 대한 묘사가 이루어져야 한다. 1978년 이후 포스트 사회주의 중국에 불어닥친 현대적 개념의 예술 또한 이러한 개념에서 출발한다. 이 시기 중국의 현대적 개념을 가지기 시작한 미술인들은 사회주의 사상을 그려내기 위한 도구로서의 미술이 아닌 예술을 위한 미술로서 존재하기를 원했다. 따라서 기존의 사회주의 리얼리즘에 반하는 모든 예술적 작업들은 바로 새로운 사회주의시기에 걸맞은 새로운 언어로 선택된 외부양식들로 간주될 수 있다. 그리고 이들의 현대적 개념에 맞춘

02 톰 울프 지음, 박승철 옮김, 『현대 미술의 상실』, 아트북스, 2003. p.13.

예술을 위한 미술이란 결국 예술표현의 '외부·표면·재료'의 문제였고, 여기서 새로운 외부 표현양식으로서 '행위예술Performance Art'은 시기적으로 가장 먼저 각광을 받게 된다.

Ullen center, Beijing, 2007.11.05~2008.02.17

행위예술은 집중적으로 1985년 '신조미술' 붐에 따라 빛을 발하였다. 중국의 미술비평가 리시엔팅栗憲庭 Li Xianting은 중국의 행위예술은 1987년과 1992년 사이에 집중되었다고 말한다.[03] 이와 더불어 설치예술, 비디오아트, 사진 등 새로운 외부형식들이 속속들이 출현했다. 물론 조각은 사회주의시기의 견고한 우상화작업을 탈피하여 새로운 것으로 외형을 입기 시작하기도 했다. 따라서 이 시기 중국미술 지성계는 기존의 미술 카테고리 안에서 변혁을 이룬 것이 아니라, 이제까지 전혀 사회주의 미술의 범위에 속해 있지 않던 것들을 개혁해냈다. 특별히 행위예술의 경우 주목할 수 있는 것은 시아먼 다다廈門達達 Xiamen dada의 '다다Dada'선언이다.

여기서 '다다'는 적어도 동시대 중국에 있어서는 새로운 의미를 가진다. 그것은 1986년 황용핑黃永砅 Huang yongping이 천명하였듯이 서구의 '다다'를 당시 중국의 예술계에 단숨에 모더니즘을 뛰어넘어 포스트모더니즘의 모습을 가지게 한 중요한 표지라고 할 수 있다. 그는 다다선언에서 두 가지를 지적했다.

03 Li xianting 栗憲庭, 『월간미술』, 2002 January, p.57.

첫째, 그는 그들의 다다 예술이 분명히 일종의 '정신적인 활동'에 속한다고 밝혔다. 이것은 그들의 예술 활동이 순전히 정신적 계몽이나 혹은 혁명과 같은 예술행위 바깥의 행위들의 연장선상에서 이루어졌음을 의미한다. 여기서 그들이 행한 행위예술이 정신적이고 철학적인 영역에 속한다는 것은 순수예술로서 존재하기보다는 비예술 영역에 속한다는 것을 공공연히 밝히게 된 셈이다. 하지만 곧이어 그는 '그러한 비예술이 곧 새로운 예술개념이다'라고 밝힌다. 동시에 그들이 강조하고자 하는 정신적인 것을 표출하는 근본적 뿌리를 중국 고대의 참선형태인 '선禪'에 둠으로써 '예술이란 원래 정신적인 것의 산물'임을 이론화한다. 여기서 그가 밝히는 중국의 고대 참선의 형태인 선은 정신적 깨달음을 일컫는 것으로, 그들의 예술 활동은 곧 이러한 전통적인 중국의 예술 관념의 현대적 부활이라고 한다. 이로써 이들의 관념활동으로서의 새로운 예술 활동은 완전히 새로운 것이 아니라 사실은 이와 같이 중국 고대의 참선행위와 연결되어 있다고 말한다. 이것이 바로 다다의 사상적 선언이다.

둘째, 시아먼 다다의 활동이 비예술적 움직임이라는 데 주목해 볼 수 있다. 황용핑은 '다다'란 것이 모든 운동 위에 운동이 아니라, 모든 운동을 반대하고 부수는 행위라고 지적한다. 이 점은 페터 뷔르거Peter Burger가 지적한 유럽에서의 '다다'의 성격에 완전히 부합한다. 그것은 기존의 사회주의 예술의 테두리를 벗어난 행위를 의미한다. 따라서 이러한 시아먼 다다의 선언과 예술행위들은 중국 포스트 사회주의 예술형태의 첫 단추임에 틀림없다.

1. 사회주의 미술을 부정하기 To reject Past

1978년 이후 중국에서 이루어진 행위예술은 확실히 가장 먼저 선택된 새로운 이미지 언어였다. 행위예술이 '새로운 언어'로서 그 면모를 보여준 것은 기존 사회주의 예술 형식을 거부하는 것으로 점철되었다. 전혀 새로운 예술행위와 방식은 당시 미술계에 '충격'을 주며 시작되었다. 여기서 중요

한 것은 '충격'이다. 행위예술이 충격적인 이유는 바로 그러한 외부적 형식 자체가 어떠한 한 사회적 사건처럼 다루어졌다는 것을 의미한다.

사실 중국에서 맨 처음 행위예술로 간주할 수 있는 것은 1985년에 행해진 원푸린溫普林 Wen Pulin의 [그리는 행위에 대한 공부Academy of Fine Arts behavior, 1985]라는 작품으로 거슬러 올라갈 수 있다. 흔히 알고 있듯이 이 시기는 아직 개혁개방이 되기 이전의 시기이다. 포스트 사회

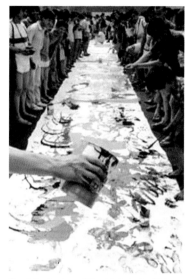

Wen Pulin, Academy of Fine Arts behavior, 1985

주의에 포함되지 않은 시기이다. 하지만 새로운 사회주의를 위해 준비하려는 미술계 지식인들의 새로운 움직임은 이미 정치적 변화보다 먼저 시작되었다. 흔히 말하는 아래로부터 혁명은 이렇게 시작되었다. 원푸린은 '미술이란 그림 그리는 행위'라는 것 자체에 대한 의문으로 시작하였다. 그는 길게 늘여놓은 하얀 캔버스에 여러 명이 함께 붓으로 그리거나 혹은 페인트 통을 화폭에 그대로 붓는 형식을 통해 그림을 그리는 행위가 한 작가의 고유한 정신 활동이라는 기존의 관념을 깨트리려고 하였다. 혹은 미술적 표현이 사회주의적 생각을 주입하는 형태라는 사회주의 중국 사회에서의 '미술 그리기' 행위라는 사고의 틀을 깨고 있다. 또한 원푸린의 이 행위예술은 관객의 참여와 작품의 우연성이라는 개념을 도입하였다. 그리하여 그는 화폭의 크기를 기존과 다르게 한다거나, 참여한 작가들의 무명성을 강조하고, 붓으로 물감을 적셔 그리는 것이 아니라 물감에 해당하는 페인트를 통째 쏟아 부을 수도 있다는 식으로 그림도구를 새롭게 사용하는 방법 등을

직접 보여줌으로써 그것이 어떠한 하나의 '행사event'처럼 되도록 만들었다.

　이러한 이벤트는 한참 뒤 1989년에 와서야 시아먼 다다의 황용핑에게 이어진다. 황용핑은 자신이 쓰던 그림붓을 일제히 태우는 퍼포먼스를 행함으로써 기존의 회화방식에 대해 강력한 거부를 하였다. 여기서 황용핑이 그림을 그리는 도구인 '붓'을 태운다는 의미는 결국 '그린다'는 것에 지나지 않았던 기존의 미술에 대한 좁은 영역을 폐기하겠다는 의미를 지닌다. 물론 이러한 미술그림그리기의 직접적 도구인 붓과 캔버스의 색다른 사용법을 통한 행위예술은 중국의 사회주의 미술의 범위에 대한 의문점을 충분히 제시하였다. 물론 이러한 파격적인 행위들은 사회주의시기에는 절대로 용납되지 않던 매우 불손한 태도였다. 그리고 바로 그러한 과격하면서도 예의가 없는 행동은 그렇기 때문에 사람들에게 '센세이셔널'감을 줄 수 있었다. 또한 이러한 행동이 낳은 새로움은 사회주의 미술 관념을 타도하고자 했던 이들 지식인들이 의식적으로 의도한 것이다. 바로 사회주의 예술은 인상을 찌푸릴 정도의 악한 감정으로 강력히 거부되어야 할 것으로 제시된 것이다.

　또한 황용핑이 속한 시아먼 다다는 미술작품이 걸리는 온고한 장소로서 미술관을 그 타도의 대상으로 삼았다. 그들은 이 고정된 공간을 거부했다. 왜냐하면 기존의 미술작품이 걸리는 공간으로서 '미술관'은 매우 한정적이기도 하려니와 그것이 상징하는 그 견고성이 바로 권위 그 자체였기 때문이었다. 이러한 태도는 앞서 씽씽화훼이가 국립미술관에 그들의 작품을 걸수 없었기 때문에 미술관 바깥 공간을 택했던 것과는 그 의미가 다르다. 이들은 고의로 미술관을 거부했다. 왜냐하면 이 견고한 공간을 이미 그들의 타도대상으로 정했기 때문이었다. 즉, 시아먼 다다에 가담한 미술인들이 보기에 기존의 사회주의를 버리고 이제 막 포스트 사회주의로 들어서기 위해서는 사회주의 이념과 같이 견고한 미술관은 사라져야 할 대상으로 보이게 된 것이다. 그리고 그것에 대한 권위의 거부만이 그들의 새로운 미술행

위를 지지하는 행위라고 여겨지게 되었다. 따라서 시아먼 다다의 일원들은 이러한 견고하면서도 성스러운 미술관을 태우고 부수고 또 그것을 1회적 공간으로 만들어버림으로써 바로 사회주의 그 자체에 대한 반격을 가했다.

2. 작가 자신의 몸을 소재화시키기 Body as Material

행위예술 Performance Art 과 설치예술 Installation Art 은 기본적으로 개념예술 Conceptual Art 이다. 그것들이 원하는 것은 관객과의 대화라기보다는 새로운 방식을 제시함으로써 관객들의 사고를 전환하도록 유도하는 것이다. 또한 그러한 사고전환의 중간지점에 '낯섦 unfamiliarity'과 '불쾌함 uncomfortableness'을 조장하여 작품들을 감상하지 못하도록 만든다. 즉, 개념예술들이 원하는 것은 작품을 통해 관객이 이성적으로 사고하도록 만드는 것이다. 감정적인 '쾌락'을 거부하게 된다. 따라서 이것은 일반적으로 관객이 받아들이기 어려운 소통방식이다. 그중에서도 행위예술은 새로운 언어소통방식을 요구한다. 행위예술은 말 그대로 '행위 act'하는 예술이므로 '행위과정' 전체가 하나의 예술이 된다. 그것은 고정되어 있는 사물을 바라보며 관조하는 미술적 습관을 던져버리길 요구한다. 따라서 이러한 예술행위를 하는 시간만큼의 움직이는 시간이 제한적으로 요구된다. 즉, 이것은 새로운 시간예술 Zeitkunst 이라고 할 수 있다. 또한 설치예술에서 요구하는 것 역시 일부는 '과정'을 중요시하게 된다. 그것들은 기존에 존재하는 물건들에 새로운 의미를 부여하는 작업을 하기 때문에 필연적으로 어떠한 공간과 시간 속에서 새로운 의미를 발생시키도록 하는 행위들이 필요하다. 따라서 설치예술과 행위예술은 보통 함께 행해지는 경우가 많으며, 때로 그것이 분리되기도 하는데 이때에 설치예술은 어떤 기존 사물들의 의미화작용을 하는 반면 행위예술은 행위의 주체자인 사람의 몸이 그러한 작용을 하게 된다. 그리고 행위예술에서는 예술가의 육체 그 자체가 '사물화'되는 과정을 거친다. 또한 이 두 가지 개념예술은 모두 예술가의 육체와 그들이 행하는 과정 그리고 예술가의

설치작용과 설치 이후 생성되는 예술행위들이 매우 중요하게 되며, 관객은 이 두 가지를 통해 미적인 감각이 아닌 전혀 '새로운' 감정들과 맞닥뜨리며 이로써 그들의 사고를 전환하게 된다. 따라서 이 두 가지 예술은 시공간적으로 완전히 새로운 소재와 시간예술로서 1980년대 이후 포스트 사회주의 중국에서 각광받게 된다.

앞에서 살펴보았듯이 1985년의 원푸린의 작품이나 1989년의 시아먼 다다의 혁명적인 행위예술이 있었음에도 불구하고 이것들은 개별적 사건에만 머물렀다. 사실상 중국에서 행위예술이 예술로서 조명받기 시작한 것은 포스트 사회주의 중국미술의 제2시기인 1990년대에 집중적으로 이루어졌다. 뤼펑呂澎 Lv Peng과 주주朱朱 Zhu Zhu, 가오간훼이高幹惠 Gao Ganhui가 공동 집필한 『중국 신예술 삼십 년』에 의하면 예술가의 몸을 소재로 하여 이루어진 행위예술 자체가 맨 처음 이루어진 것은 1986년에 성치盛奇 Sheng Qi, 자오지엔하이趙建海 Zhao Jianhai, 시지엔쥔奚建軍 Xi Jianjun 등이 북경대 잔디밭에서 진행한 '관념21 행위활동觀念21-行爲展觀'이었다고 한다. 이때에 이루어진 것은 예술가들이 자신의 몸에 문신을 하거나 줄을 묶는 등의 자학행위들이었다.[04]

하지만 이들의 예술보다 주목을 받은 것은 1990년대 동춘예술그룹東村藝術團 Dongcun(East Village)Artist group이었다. 아무것도 없이 오로지 예술에 대한 열망만으로 가득 찬 떠돌이 예술인이었던 1990년대 초기의 동춘예술그룹들은 경제적인 뒷받침이 없었기 때문에 개념예술을 집중적으로 실행하는 것으로 그들의 예술행위를 이루어갔다. 이들 그룹은 북경에 무작정 상경한 예술인들로 이루어졌고, 원명원에서 그들만의 거주지인 예술인촌圓明園畵家村을 형성하였다가 여기서 쫓겨나 북경동쪽의 구석마을로 이동하였다. 당시에는

04 이외에도 캉무康木 Kang mu, 정위커鄭玉珂 Zheng Yuke가 이 전시에서 행위예술을 했고, 왕더런王德仁 Wang Deren, 관웨이關偉 Guan Wei, 아시엔阿仙 A Xian, 린칭옌林靑岩 Lin Qingyan, 장다리張大力 Zhang Dali 등이 1980년대 행위예술가들로 꼽힌다고 한다. Lv peng Zhu Zhu Kao Chienhui, 『中國新藝術三十年』, Beijing: Timezone 8, 2010, p.58, 59.

서쪽에 위치한 원명원에 상대적으로 동쪽에 위치하였다는 의미로 동촌예술그룹이 되었다. 리시엔팅의 기억에 의하면 동촌예술그룹이 유명해지기 시작한 것은 마리우밍馬六明 Ma liuming의 [길버트와 게오르그와의 대화與吉爾伯特和喬治對話](1993)라는 즉흥적 행위예술 이후 동촌에 있던 예술가들이 후속타로 보여준 행위예술들 때문이었다고 한다.[05]

그들이 벌인 행위예술은 예술인 스스로가 몸소 자신을 소재로 하여 새로운 예술의 영역이 무엇인지를 보여주는 '충격적인 사건, 뉴스'와 같은 일련의 사건들로 가시화되었다. 앞에서 보았던 1978년 이후 감행되었던 수많은 예술행위와 마찬가지로 그것은 예술행위라기보다는 '사건event'으로서의 성격이 강했고, 분명히 사회에서 이슈화될 만한 것들이었다.

이때 동촌예술집단들의 예술행위의 특징은 바로 엄청난 신체 가학행위에 있었는데, 이것은 이후 중국의 행위예술에 많은 영향을 끼치게 되었다. 그들이 벌인 1990년대 초반 이후의 행위예술들은 주로 외진 시골이나 산골에서 이루어지도 했고 반대로 대도시의 시내 한복판에서 이루어지기도 했다. 그들은 리신지엔李新建 Li Xinjian과 같이 자신의 몸을 거꾸로 처박기도 하고 (1989), 혹은 리우진劉瑾 Liu Jin과 같이 과격한 방식으로 돼지와 함께 삶겨지거나 혹은 콜라독에 빠져

Li Xinjian, no.9, 1989

05 이것은 [往事不堪回首—有關北京"東村"的 一點回憶]라는 리시엔팅栗憲庭, 후스잉胡適應이 공동으로 집필한 글에 보인다. http://www.ionly.com.cn/nbo/5/51/20061121/015851.html 2013.6.20.

Liu Jin, Cola Bath, 1998 Liu Jin, Soy Vat, 2000 He Chengyao, 2002

자신의 육체를 학대하는 방식(2000)으로 예술을 진행하였다. 허청야오何成瑤 He Chengyao 같은 여성작가는 자신의 몸에 침을 수없이 많이 꽂음으로써 그 학대감을 더하였다. 양즈차오楊志超 Yang Zhichao와 같은 이는 자신의 몸에 수술을 감행함으로써 그 수술과정과 수술 이후의 몸의 변화를 작품화하기도 했다. 같은 맥락으로 황옌黃岩 Huang Yan은 문신을 새겨 넣음으로써 그 과정에서 신체적 고통을 가하기도 하였다.

이러한 가학행위들은 인간의 몸을 인간의 육체로 간주하는 것이 아니라 자기 자신을 예술의 일부로서 사물화했기 때문에 가능한 것이다. 물론 이러한 사물화의 지점이 되는 '인간의 육체'라는 것은 연약하기 짝이 없으며 또한 아름답지도 않다. 왜냐하면 그것은 이미 아름다운 육체로서라기보다는 언제라도 변화를 가할 수 있는 사물화된 '몸뚱이'로서 작용하기 때문이다. 이것은 매우 다른 두 가지 가치의 상충으로 아이러니컬하게 예술적으로 상승한다.

먼저 인간의 육체가 사물화되었다는 것은 그것이 비인간적이 됨으로써 가능하다. 즉, 다른 사물의 지점과 똑같이 인간의 육체 또한 어떤 표현의 도구가 충분히 될 수 있다는 것이다. 이것은 레디메이드ready-made 개념의 연장이리고 할 수 있다. 기존의 존재하고 있는 인간의 육체가 전혀 다른 지점에

Huang Yan, 1998

Yang Zhichao, 2000, 2007.4

Yang Zhichao, 2000, 2007.4

서 사용되기 때문이다.

　그 다음 단계, 그러니까 둘째로 이런 의미를 지닐 수 있다. 레디메이드인 인간의 육체는 다른 사물과 달리 고통이나 즐거움 등의 감정을 느낄 수 있다는 사실에 다다르게 된다. 그것들이 보여주는 칸트적 의미의 숭고미 Sublime는 매우 절제되고 냉정하지만, 관객들은 그 과정을 통해 비장함을 느끼게 된다. 사물화된 육체들의 고통을 간접적으로 알게 된다는 것이다. 이로써 비인간적으로 사용되는 인간의 육체는 가장 인간적인 지점으로 바뀌게 된다. 그리고 그러한 고통 자체가 예술이 된다.

　그것은 다시 말해서 육체를 통해 정신적 개념에 도달하는 새로운 방법인 것이다. 시대의 고통을 작가 스스로의 고통스러운 육체를 통해 표현하게 된다. 관객은 거리를 유지하던 사물에서 2차적 정신고양을 느끼게 된다. 이것이 중국 행위예술에서 요구하는 시대정신이다.

　그것은 바로 '고통'인 것이다. 물론 이런 가학행위예술의 최고봉은 초기 중국 행위예술그룹인 동춘에 속해 있던 장환張洹 Zhang Huan이다. 그는 1994년 [20평방미터Twelve Square Meters]에서 자신의 몸에 꿀과 생선 내장을 바르고 공공화장실에서 파리가 온몸에 들러붙도록 만들었다. 또한 자신의 몸무게를 상징하는 [65Kg] 작품에서는 천정에 자신을 묶고 외과 수술 의사들이 천천히 피를 뽑도록 하였다. 1997년 작품 [피부皮膚]에서는 자신의 얼굴을 잡아 뜯고 꼬집고 온갖 학대를 다하였다. 이듬해에는 [비누거품Foam]이라는 작품에서 얼굴에 온통 비누를 칠하고 입에는 자신의 가족들이 문혁시기 찍었던

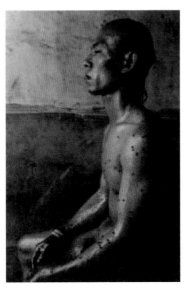

Zhang Huan, Twelve Square Meters, 1994

흑백사진을 물고 있음으로써 가학 정도를 더하였다.

물론 이런 행위들이 야기하는 불쾌감 이외에 우리가 주목해야 하는 것은 그것들의 '탈맥락화'이다. 지금 현실적으로 고통으로 점철된 이 사건들이 관객에게는 전혀 실제로 다가오지 않는다는 의미에서 그러하다. 실제로 이러한 가학행위를 통해 예술가 자신의 몸을 무력하게 만들거나 혹은 한낱 예술의 소재에 불과함을 지시하는 예술은 관객들에게 일반적인 상식선에서 이루어지기는 어렵다. 그러한 육체가 행하는 예술행위 그것 자체가 '현실'을 상징한다고 알아채기는 힘든 것이다. 위에서 지적하였듯이 바로 이러한 육체화된 지점은 가시적 소재이지만 그것이 드러내는 바는 비육체화된 지점이기 때문이다. 더 정확하게 말하자면 개념에 도달하는 예술은 아름다움을 지향하는 예술이 아니기 때문에 그것을 예술작품으로 느낄 수조차 없다. 단지 이러한 행위들은 이슈화되고 또 충격을 줄 뿐이다. 하지만 이러한 예술은 예술 그 자체에 도달하기보다는 사회적 영역에 다다르도록 만든다.

이것은 마오시기에 행해지던 사회주의 미술과 달라지는 지점을 구성한다. 즉, 여기서 예술행위란 정치적 선전 도구로서 표현되어지는 것이 아니라 행위 자체가 사회적 이슈를 표상화한다. 즉, 이러한 것은 앞에서 톰 울프가 지적하였던 근대적 미술이 지니고 있던 문예적 성격을 완전히 지운다. 그것은 생각의 표현이 아니라, 그 형식 자체가 관념적이다. 따라서 이것은 완전히 새로운 사고를 요하였다. 그리하여 완벽히 포스트 사회주의시기 중

국 예술인이 찾아낸 그들의 새로운 예술언어로서 기능하게 된다.

똑같이 인간의 육체를 예술행위에 있어서 주요 표현 언어로 사용하면서도 '고통'의 지점과 달리 육체 자체를 무화시킴으로써 행위예술을 하는 경우도 있다. 마리우밍馬六明 Ma liuming 역시 동춘 그룹의 행위예술 멤버로서 자신의 몸을 이용하여 성적인 문제에 도전하였다. 그는 주로 육체의 성적인 권력 문제를 다루었는데, 가령 본인이 여성의 복장과 화장을 한 후 다시 여성으로 상징된 의복과 화장을 지우고 나체로 나타나 자신의 남성 성기를 보여준다. 때로는 자신의 성기와 입 사이를 관으로 연결함으로써 육체의 성적인 기관을 무력화시킨다. 자신만의 감정을 어려운 단어와 같은 행위로 점철한다. 그래서 그가 행한 예술행위들은 매우 추상적이며 시적이라고도 표현할 수 있다. 물론 예술행위가 이루어지는 과정 자체는 매우 서사적이기도 하다. 분명히 이러한 육체언어들은 자신의 이미지 표출이라고 인식할 수 있다. 그것은 육체가 가지는 근본적인 역할 그리고 권력 사이의 문제에 대한 언어화이고 문장화인 것이다. 특히 그는 자신의 육체가 단지 '보이는 대상'이 아니라 무언가를 '행하는 대상'으로서 의미가 있다는 것을 알려준다.

동춘의 또 다른 멤버인 주밍朱冥 Zhu Ming은 커다란 투명 풍선 안에 자신을 가두어 두는 퍼포먼스를 진행했다. 그것은 시내 한복판 그리고 물가 위에서 이루어졌는데, 특히 그가 뒤집어쓰고 있는 이 커다란 풍선은 투명막으로 상징되는 어머니 뱃속 혹은 어떠한 '벗어나야 할' 틀로 인식된다. 또한 그 풍선은 투명하게 처리

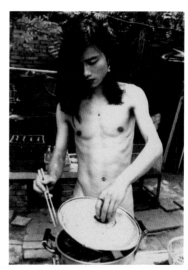

Ma Liuming, 1998

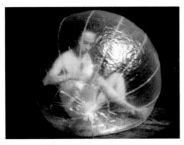

Zhu Ming, 1999

됨으로써 관객은 그의 무력한 육체를 보게 된다. 이러한 행위 역시 위에서 보았던 육체에 가하는 고통과는 또 다른 감정과 생경함을 관객에게 선사한다. 그것은 의문이다. "왜 저들은 저렇게 해야 할까?", "무엇을 의미하는가?"와 같은 의문들말이다. 즉, 육체의 고통이 아닌 이런 행위들이 불러일으키는 의문들은 관객들을 또 다른 개념에 도달하게 만든다. 그것은 포스트 사회주의 중국의 변화지점에서 그들이 요구하는 것들, 즉 기존의 성적 개념은 깨트려야 한다는 의식의 시적인 표현이다. 결국 그 안에서 작동되는 의미는 기존의 사회주의에 길들여진 관습이나 개념은 깨져야 한다는 것이다. 그러면서 동시에 마오의 사회주의를 버리고 새로운 포스트 사회주의로 돌입한 중국의 사회변화 지점에서 인민은 여전히 한낱 벌거벗은 약한 존재임을 드러낸다. 지식인들은 이런 예술행위를 통해 인민들이 아무런 무기도 갖지 못하며 단지 벌거벗은 육체에 지나지 않음을 보여준다. 또한 이러한 퍼포먼스를 통해 변화지점에 있는 지금의 인민이 얼마나 무력한지도 그대로 노출시킨다.

작가 자신이 스스로의 살아 있는 몸 자체를 이용하는 것 이외에 또 한 가지 동시대 중국의 행위예술과 관련하여 특이한 점으로 작가들이 동물의 시체나 죽은 어린아이 등을 사용하는 경우를 지적할 수 있다. 사실 사람이나 동물의 시체는 소재 측면에서 레디메이드라는 타이틀을 얻을 수도 있겠지만, 여전히 이런 것들이 문제가 되는 것은 시체를 레디메이드화하는 지점이 비인간적이고 탈사회적인 범주에 속해 있기 때문이다.

아마도 이러한 형태의 가장 충격적인 행위예술가들이라면 쑨위엔孫原 Sun Yuan과 펑위影禹 Peng Yu를 꼽을 수 있을 것이다. 그들은 2000년 [불합작 방식 Fuck Off] 전시에서 처음으로 작품을 선보였다. 여기서 그들이 출품한 작품

은 [Honey]인데, 작품의 상태는 제목처럼 달콤하지 만은 않다. 이 작품은 자세히 보면 노인의 얼굴 옆에 어린아이가 놓여 있다. 그리고 더 끔찍한 것은 이것이 진짜 시체라는 사실이다. 그러니까 실체를 알면 소스라치게 놀라게 되는데, '가까이 들여다 보다 그리고 실체를 알게 되다'라는 제목의 또 다른 동의어로 '달콤하다'는 것이 쓰인 것이다. 사회주의시기의 모든 인민의 생활은 이랬다. 결코 달콤하

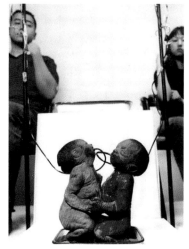

Sun Yuan & Peng Yu, Conjoined, 2000

지 않은 그들의 인민생활은 가장 행복한 마오쩌둥 영도하의 행복으로 가장된 것이었다. 또한 제목에 어울리지 않게 [천사天使 Angel. 2008]라는 작품에서도 천사가 날개가 부러진 채 바닥에 엎드려져 있는 모습을 연출했다. 이 역시 매우 잔인한 방법이었다. 물론 천사의 행위인 '날개를 잃어버리다'는 것은 작품으로 현실화되고 제목은 그것의 주체만 남아 있음으로써 상징하는 바가 있게 된다. 작품의 주체가 겪었을 고통의 시간들과 행위들은 관객들에게 목도됨으로써 이루어진다. 그것은 천사가 느낄 고통의 정도를 그대로 관객이 느끼게 하는 방법이다.

이러한 시체애호증적 모습은 다행히도 살아 있는 동물로 옮겨가게 된다. 하지만 이 역시 끔찍하다. 그들은 2003년에 컨베이어 벨트를 움직이도록 하여 개 두 마리를 러닝머신을 타듯이 지속적으로 그 위에서 달리게 만들었다. 어이없게도 이 작품의 제목은 [자유自由]였다. 2005년 작품인 [안전한 섬安全島]에서 그들은 진짜 호랑이를 전시실에 가두어 놓기도 했다. 이러한 작품들을 통해 그들은 '안전하다는 것', '자유스럽다'는 것의 개념을 완전히

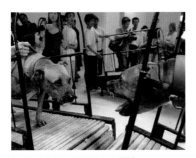

Sun Yuan & Peng Yu, Freedom, 2003

붕괴시키고 있다.

물론 이런 충격적인 퍼포먼스는 말 그대로 '충격'을 주는 것으로 위에서 보아온 충격적 느낌 그 자체를 예술행위로 승화시킨다. 따라서 그것이 시체였던 아니면 살아 있는 동물이었던 간에 이러한 비도덕적이고 반사회적인 소재를 사용하여 예술행위를 진행한 경우는 앞에서 지적하였던 중국 동시대 미술을 완전히 새로운 방향으로 이끌려 했던 여러 미술단체들의 파격적 예술행위와 동일선상에 있다고 파악할 수 있다.

리시엔팅에 따르면 1995년에서 1996년 사이에 이러한 극단적 육체언어 사용이 극을 이루었다고 한다.[06] 그들은 이러한 그들의 '삶-죽음'의 경계 보여주기 자체가 절체절명의 이미지 표현이었음을 고백하는 것이다. 그 형태는 대개의 경우 매우 가혹해 보이기조차 했다. 물론 쏜위엔과 펑위의 작품은 이러한 극적인 감정고조의 시기 이후에 이루어졌지만, 기본적으로 초기 중국 행위예술에서 의도하였던 충격요법과 그로 인한 사회적 이슈에 대한 의미들의 연장선상으로 파악된다.

또한 장환이나 쏜웬, 펑위의 충격적인 표현법은 육체적 고통 이외의 일반상식 밖의 설치예술과 합작을 이루기도 했다. 그들이 사용한 소재는 비누, 침, 문신기계, 뜨거운 물에서 혐오스러운 동물에서 시체에 이르기까지 다양하다. 이러한 것들은 일상적이지도 또한 예술적이지도 않다. 이것은 그 자체가 완전히 이전에는 예술의 영역에서는 다루어지지 않았던 사물들이다. 따라서 미술영역에 새로운 소재와 이미지를 던진 것만으로도 이들의 행위예술은 새로운 예술의 범주로 간주될 수 있을 것이다. 그리고 이 시기

06 Li Xianting 栗憲庭, 『월간미술』, 2002 January, p.57.

신체적 학대와 기타 소재들은 그 자체로 '충격적'이기 때문에 전파력이 훨씬 강했다고 할 수 있다. 그것은 사회주의 사회에 대한 강력한 '부정'의 메시지였음을 고백해야 할 것이다.

사실 이러한 육체의 한계성에 도전하는 행위들은 미국에서 1960년대에 행해지던 개념미술 초기의 퍼포먼스와 그 맥을 같이한다.[07] 그것은 계획되지 않은 사건에 대한 우연적인 깨달음 혹은 관객과의 대화를 유도하는 새로운 육체언어라고 할 수 있다. 이미 시도되었던 육체언어로서 이들 1990년대 초기 동촌예술그룹과 이후 2000년 초기까지 이어진 행위예술들은 이로써 새로운 포스트 사회주의시기의 새로운 언어로 부상하였다.

또한 1990년대에서 2000년 초기까지 이루어진 행위예술이라는 새로운 아트언어들이 지니는 다음과 같은 두 가지로 의미를 나누어 살펴볼 수 있을 것이다.

첫째, 그들의 행위예술은 개별적이면서도 매우 집체적인 행동양상을 동시에 보였다. 앞에서 지적하였듯이 씽씽화훼이의 집단적 예술행위 이래로 예술가들의 집단적 표현은 포스트 사회주의 중국의 중요한 양상을 이루었다. 실제로 1978년 이후 약 10년을 전후한 1990년대 초반까지만 해도 중국의 예술가들의 자유로의 열망은 개인적으로 표현되기 어려웠다고 할 수 있다. 그것은 국가통제 시스템과 관련이 있다. 따라서 이 시기에 이루어진 집단적·예술적 표현은 우발적인 형태를 띠게 되었다. 특히 동촌東村 퍼포먼스가 행했던 집단적이고 일회성을 띤 예술행위는 고정된 시각과 장소 없이 벌어지는 사건 그 자체였다. 그것은 하나의 서사였으며 한순간에 이루어졌다 사라지는 형태, 그리고 우연에 의한 깨달음 등을 강조하였는데, 상당부분 서구에서 앞서 이루어진 개념미술에 다가서 있었다. 그러한 행동의 저

07 비토 아콘치는 산더미 같은 얼음을 가슴에 얹고 녹인다든지 혹은 상징적 성교행위 가운데 자신의 체모를 불태워 없애는 행위도 하였다([전환, Ⅰ-Ⅲ], 1970). 다니엘 마르조나 지음, 김보라 옮김, 『개념미술』, 마로니에 북스, 2002년 p.40.

변에는 사회적인 구금과 속박을 받지 않고 자유스럽게 자신을 표현하려는 움직임과 관련을 가지고 있었다. 특별히 중국에서의 행위예술들은 정부의 단속을 피하기 위해 게릴라식으로 이루어지기 때문에 그 자체가 퍼포먼스로서의 성격이 강하다. 마키 요이치에 따르면, 이 시기 퍼포먼스는 '비정상적'이라고 표현할 수 있다고 한다.[08] 말하자면 이 시기 행위예술은 예술보다는 '행위'에 방점이 가 있었다고 할 수 있다. 그것은 예술이 아니라 하나의 사고가 집단적으로 표출된 행동이었다. 당연히 이러한 행동은 국가의 입장에서 위험하게 간주되었을 것이다. 예술의 범위를 깨는 것이 혼자의 힘으로는 어려운 시기, 이러한 집단적 행위는 당시 지식인이 행할 수 있는 당연한 방법이었던 것으로 보인다. 따라서 포스트 사회주의 중국을 여는 행위예술은 집단적으로 이루어졌다는 점에 유의해야 할 것이다. 그것은 집단적 표현으로만 가능했던 포스트 사회주의 지식인 지식구성체계의 한 단면이 된다.

둘째, '충격'이라는 개념을 지적해야 한다. 이 시기 행위예술의 특징 중 하나는 바로 잔인함과 폭력성인데, 그 충격은 주로 자신의 몸을 학대한다는 점에서 그 예술행위의 가혹성을 더하였다. 예술가 자신의 몸이 곧 예술표현의 소재였음을 고백할 수 있다. 실제로 자신의 가장 약한 부분과 가장 경제적으로 저렴한 소재로서의 '몸'이 예술의 소재가 될 수 있다는 것 자체도 사회주의 중국에서는 매우 충격적인 일이었을 것이고, 나아가 그러한 몸에 엄청난 가학을 행함으로써 예술'행위'라기보다는 사회적으로 이슈가 될 만한 '사건'을 일으켰다는 점에서도 이러한 행위예술들은 매우 충격적인 움직임이라고 평가할 수 있다. 완전히 그 무언가를 모두 깨트리고, 부수고, 없앰으로써 새롭게 서고자 했던 당시 개념 예술가들의 움직임은 꿈틀대며 새로운 사회주의로 향하는 중국 지성인들의 움직임 가운데 또 다른

08 마키 요이치는 본인이 직접 참가하였던 퍼포먼스에 대해서 그의 책 『중국현대아트』(토향, 2002)에서 상세히 기술하고 있다. p.39 41.

표현법으로 읽힐 수 있는 것이다. 따라서 '충격'이라는 것은 포스트 사회주의 지식인들이 스스로 택한 지식체계 구성법이자 또한 그 실체가 된다.

3. 접촉하고 체험하고 그리고 참여하기Contact, experience and participation

중국의 초기 포스트 사회주의에서 이루어지던 '충격'과 '고통'의 행위예술들은 1990년대 중반을 넘어 2000년이 넘어가면서 보다 예술적인 방향 그리고 순화된 방향으로 넘어가게 된다.

먼저 행위예술의 '과정' 자체에 초점을 두는 예술작업들을 살펴볼 수 있다. 창신蒼鑫 Cang Xin은 자신의 혀를 온갖 사물에 갖다 댄다. 창신 역시 동춘예술그룹의 멤버였다. 그가 1996년 행한 퍼포먼스의 제목은 [대화 Commmunication]이다. 그는 신체를 사물화하여 다른 사물과 '접촉'함으로써 대화를 시도하였다. 그는 이 행위를 통해 신체언어와 사물들의 언어는 소통이 가능한 것인가에 대한 질문을 하고 있다. 혹은 인간의 혀가 가지는 본디의 기능인 '맛보기'를 이용한다면 이것은 사물의 맛을 보는 것이다. 즉, '대화'라는 행위는 직접 맛보기라고 말하고 있는 듯하다. 지극히 개인적인 혀의 감각 그대로 말이다. 결론적으로 인간의 미각을 드러내는 혀와 사물들의 대화는 이루어질 것 같지 않다. 하지만 그는 지속적으로 사물을 바꾸어가며 대화를 시도한다. 이것은 대화불능의 시대 자체에 대한 담백한 고백이다.

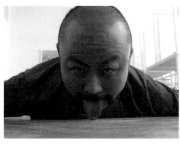

Cang Xin, Commmunication, 1996

Cang Xin, 身份互换系列 護士, 1996

또한 그는 [옷 바꿔 입어보기身份

互換系列] 시리즈를 통해 모든 직업군에 있는 사람들의 옷을 자신이 입음으로써 타자가 되어 본다. 단순한 복장 바꾸기 행위를 통해 그는 하나의 직업을 나타내는 복장 속에서 인간의 사고가 갇힐 수 있는가 하고 물어보고 있다.

창신의 이러한 행위예술은 지속적으로 우리가 의문시하지 않았던 행동에 대해 물어본다. 그것 자체가 사고를 유도하는 것이다. 그리고 기존의 관념들을 뒤흔들려는 속셈이다.

사물로서의 육체는 다른 사물과 대화가 가능한가? 그리고 형태 속에 개념이 들어가는 것인가 아니면 개념이 그대로 생성되는 것인가? 이러한 질문은 상당히 추상적이기도 하지만 그 의문이나 행위 자체가 특별하지 않다는 것으로도 상당히 센세이셔널할 수 있다. 그것은 지극히 일상적인 일에 대한 것이기도 하다. 맛을 보는 감각기관, 평소에 입는 옷 등과 같은 일상 행위 속에 주어지는 철학적 질문인 것이다. 또한 기존에 알고 있는 옷 입는 것과 맛을 보는 것에 대한 관습을 '깨는' 행위를 통해 우리의 사고는 깨어질 수 있다는 것을 보여주기도 한다. 즉, 그것은 앞선 시기의 충격요법으로 진행되던 과격한 행위예술이 순화된 형태인 것이다. 하지만 여전히 구 사회주의에 대한 사람들의 구태의연한 자세에서 벗어나기를 권유하는 의식은 지속된다.

또 한 가지 1990년 후반기에서 2000년으로 넘어가면서 제2기의 행위예술을 맞이하게 된 포스트 사회주의 중국의 행위미술들은 사진이라는 형태와 결합하면서 2차적인 예술을 형성하고 있다는 점과 관련하여 그의 행위예술을 평가할 수 있다. 물론 창신의 예술행위 자체는 동적으로 구성되었을 것이지만 이러한 제목들을 달고 사진을 찍고 나면 그것은 정지하는 하나의 화면을 구성하는 사진과 같은 정지이미지Still image에 속하게 된다. 단지 그가 행한 행동 자체가 개념의 문제를 묻고 있기 때문에 개념예술에 속하는 것이다. 이것은 예술가의 접촉 체험의 문제로 몸의 감각이 '생성되는 지짐'을 미술의 과정에 합류시킨 경우다. 물론 이 경우는 예술가의 몸

자체가 행하는 과정이 중요하다. 그것은 생성되는 과정 '중에' 있다. 이로써 3차원의 행위예술에서 2차원의 사진예술로 넘어가는 일련의 과정 속에서 또 다른 생성미학이 발생되는 경험을 하게 된다.

Song Dong, 印水, 1996

예술가의 행위 과정 중에 의미가 생성되는 행위예술이 있는가 하면 지속적으로 소멸되는 지점에 있는 작품도 있다. 송동未冬 Song Dong은 행위가 낳는 혹은 행위발생 과정 중에 있는 의미보다는 '행위' 자체에 방점을 부여한 예술을 실행한다. 가령 그는 물 위에 스탬프를 찍는 행위를 통해서 부질없는 시간들을 보낸다. 물론 이러한 짓이 부질없다고 생각되는 것은 스탬프를 고정되지 않은 액체 위에 찍어대기 때문이다. 그가 선택한 이러한 행위는 평범하고 쓸데없어 보이기조차 한다. 하지만 그 행위가 담고 있는 메시지는 매우 추상적이기 때문에 그 가치가 있게 된다. 제롬 상스Jerome Sans는 이것을 '소실미학消失美學'이라고 지적한다.[09] 분명히 여기에는 절대성이 없는 사물에 대한 그리고 아무것도 남겨질 수 없는 시간에 대한 기록이 포함되어 있다.

그는 또한 '먹는 행위'를 통해 또 한 번의 사라지는 예술행위 그리고 움직이는 예술행위를 시도한다. 그의 작품 [풍광을 먹기Eating Land scape]는 그 소재 자체가 매우 중국적이다. 생선의 얼굴들은 산이 되어 솟아 있고 육체에 해당하는 손과 팔은 칼이나 젓가락과 같은 도구에 가려져 작품을 해체하는

09 Jerom sans, *China Talks interviews with 32 contemporary artist*, 三聯書店, 2009, p.69.

기구로서만 존재한다. 더욱 센세이셔널한 것은 여기서 먹는 행위는 예술에 속하지도 않는다는 것이다. 이 작품에서는 고정적이라고 생각되는 음식이 먼저 있고, 그 예술작품을 해체하는 행위들이 이어진 다음, 먹는 행위가 있게 된다. 말하자면 어떤 작품이 '해체되는 과정' 그 자체가 예술인 셈이다. 음식이 있지만 음식은 먹혀질 대상이 아니다. 따라서 그가 먹는 행위를 하는 것 자체를 중요시한다면 그것은 상당히 일상적일 수 있다. 하지만 그는 먹기 이전의 과정을 작품화했다. 먹는 주체가 중요한 것이 아니라 먹히는 대상이 더 우선순위를 가지고 있다. 그리고 그 대상은 주체자에 의해 파괴되고 소멸되는 시간성을 지닌다. 없어지는 과정 그 자체를 작품화하는 것은 전혀 새로운 시각이다. 결과론적으로 아무것도 남지 않게 된다. 이 역시 충격이다. 하지만 사람들은 물 위에서 사라지는 스탬프의 흔적과 먹혀지는 행위를 통해 남겨지는 것이 없어지게 되는 생선들의 모습을 통해 바로 충격을 받지 않는다. 왜냐하면 그것이 너무도 일상적이고 부질없는 일로 보이기 때문이다. 가시적인 충격보다 그 개념의 충격이 가해진 경우이다.

위에서 지적하였듯이 2000년이 넘어가면서 중국 동시대 개념미술은 매우 순화된 방향으로 나아갔다. 이 순화된 방향은 사회적 이슈나 센세이셔널한 감각을 동반하지 않았다. 보다 즐거운 방향으로 나아갔다. 이러한 충격요법의 새로운 방향으로의 선회는 중국 동시대 예술작품으로 하여금 곧바로 모더니즘적 의식에 포스트모더니즘적 양식으로 대체시키게 만들었다.

이들 창신이나 송동의 작품 이외에도 대체로 2000년이 넘어가서 행위예술들은 대체로 두 가지 방향을 보여준다. 하나는 가짜 행위이고, 또 하나는 일상행위이다. 이 둘은 어떻게 보면 하나다. 둘 다 일반사람들의 일상이기도 하고 일상을 재현한 것이기도 하기 때문이다. 이러한 의식은 예술이 일반생활과 분리되는 것이 아니라 일상생활 자체가 불러일으키는 미학 혹은 일상생활을 가짜로 반복함으로써 혹은 그것의 시간을 분해하여 늘림으로

써 그 생활의 편린들에 주목을 해보는 것이다.

대표적으로 가짜 행위를 들 수 있는 것은 죽음과 관련된 행사이다. '죽는다'는 행위는 죽으면 사물에 아무런 의미를 가할 수 없다는 측면에서 가짜 행위의 극점을 이룰 수 있다. 가짜로 죽는다는 것이 무엇인가에 대해서 의문을 제기하는 것이다. 물론 충격요법의 하나가 된다. 2000년 이전 이러한 죽음을 소재로 가짜행위를 한 포스트모더니즘적 작품으로는 1992년의 청리成力 Cheng Li가 행한 것이 있다. 그는 1992년 사망신고서를 내고 자신이 시체인 척 가장하여 실제로 장례식을 거행하였다. 2002년 왕위양王儒洋 Wang Yuyang 역시 가짜 시체를 만들어 행위예술을 하였다. 여기서 시체역할은 고무풍선이 대신하였다. 죽음에 대한 가짜행위가 청리보다 덜 충격적이었다. 청리의 작업과 왕위양의 작업 사이에는 무려 10년이라는 간격이 존재한다. 이것은 1990년대 초기의 중국미술계의 분위기와 2000년대가 다르다는 것을 의미한다. 즉, 청리는 자기 자신의 육체를 사망 처리화하는 충격을 가했지만, 왕위양의 경우는 인형을 가지고 죽음행위를 모사함으로써 훨씬 유희적 측면으로 나아갔다. 이 두 가지 예술형식은 분명히 포스트모더니즘적 경향에 속한다.

하지만 청리의 것은 모던적 의식 속에 포스트모더니즘적 형식을 취

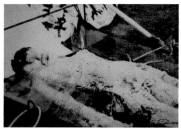

Cheng Li, 1992

Wang Yuyang, Imaginary Flying and Death, no.6, 2002

한 것이고, 왕위양의 경우는 완전한 포스트모더니즘 양식과 개념을 가지고 있다. 앞에서 지적하였듯이 이런 혼합양상은 포스트 사회주의 중국의 동시대 미술들의 특징이다. 왜냐하면 그들은 단지 기존 사회주의 미술계와 달라지기 위하여 모더니즘 양식의 문화적 경험을 할 시간을 충분히 갖지 않은 채 즉시 포스트모더니즘 양식을 도입하였기 때문이다. 하지만 이들의 이러한 양식도입 자체는 다분히 모더니즘적 사고에서 유발한다. 이것은 동시대 중국미술이 무조건 '새롭다'는 의미로만 포스트모더니즘 양식과 모더니즘 양식을 무작위로 선별하였다는 것을 의미하는 것이다. 또한 시간적으로 앞선 형태의 사회주의 미술들을 타도의 대상으로 규정하고 그것을 부수려고 하는 아방가르드적 측면도 다분하다. 이것은 1990년대의 '충격'과 2000년대의 '유희'라는 두 가지 측면을 극명하게 보여준다.

전체적 양식으로만 봤을 때 이런 가짜 행위들은 유희적 행동에 속한다. 이러한 예술들이 포함하는 바는 자연스럽게 관객의 참여를 유도함으로써 예술행위의 파장을 넓히는 것이다. 이런 예술들이 원하는 바는 예술적 행위를 통해 관객들에게 새로운 예술의식을 전달해주는 것이다. 그것은 단순히 '보는 것'이 아닌 참여하는 것을 통한 예술적 체험을 하도록 하는 것이며, 관객들은 때로 이러한 예술에 참가하는 것 자체로 즐거울 수 있다. 또한 일상생활을 가장한 이러한 유희적 예술행위를 통해 새로운 생활 경험의 시간을 갖는다. 겉모습은 일상생활이지만 관객이 참여하는 순간 전혀 다른 지점으로 승격한다. 바로 예술가들은 그러한 시공간적 경험을 관객들이 직접 하기 원한다. 가령 파티나 혹은 오프닝행사를 가장하는 예술이 있다. 시아오위蕭昱 Xiao Yu는 중국 사회주의를 상징하는 붉은 스카프를 한 아이들을 문 입구에 배치하여 환영의 의사를 드러내는 요란한 입장식을 권한다. 관객은 이 어린 소년소녀들의 환영인파 속을 걸어가기만 하면 자신의 의사와 상관없이 예술행위에 자연스럽게 동참하게 된다. 그것은 관객이 의도하지 않았던 예술행위 중 일부가 된다. 하지만 의도하지 않은 우연성은 작가의 예술

작품의 일부로 편입되어버린다. 이
와 같은 자연스러움을 가장한 작가
의 의도적인 장치들은 일상을 예술
로 변모하게 만든다. 이러한 예술
작품들은 진짜로 파티를 열거나 행
사를 하는 것이 아니라 다분히 인
위적이고도 이벤트적인 오픈형의
예술형태를 띤다. 또한 관객이 이
가짜 행위에 참여함으로써만이 그
예술의 과정이 완성된다. 그야말로
예상할 수 없는 과정과 결말들이

Xiao Yu, Welcome art Museum 1, 2003

열려진 채로 움직이며 생성되는 예술이다.

이러한 관객 참여로 완성되는 예술은 기본적으로 매체를 이용하여 완성
하는 플럭서스Fluxus 운동[10]에 기초한다. 여기서 관객참여를 유도하는 매체는
곧 보이지 않는 행위로 간주될 수 있다. 이러한 것들은 기본적으로 예술작품
자체가 변화한다기보다는 단순히 관객이 참여함으로써 일상과 다른 미적
체험을 갖는다는 데 그 예술적 가치를 갖게 된다. 일종의 레디메이드 예술이
다. 기존의 매체는 변화하지 않게 된다. 다만 그 매체로 인한 관객의 경험이
달라질 뿐이다. 변화의 지점 자체에 예술이 발생되는 것이다. 즉, 매체는 일
정하지만 관객 개개인의 경험에 따라 새로운 예술이 하나하나 탄생하게 된
다. 그것들은 획일적이지 않으며 모두 개별적 예술로 변화한다. 또한 개별적
인 경험에 기초한 고유한 미술작품으로 탄생한다.

10 플럭서스 운동은 조지 마치우나스 Geoge Maciunas로 시작되었다. 그는 플럭서스의 존재
이유를 "고급예술이 지나치게 많다. 그래서 우리는 플럭서스한다"고 언급함으로써 기존의 플럭서
스하지 않은 예술과 다른 방향의 예술을 선도하였다. 이용우, 『비디오 예술론』, 문예마당, 2000.
p.48.

Sun Huiyuan, 2007

Zhang Lehua, The Ten Every Minutes of My First, Second, Third, Fouth, Fifth, Sixth, Seventh, Eighth and Ninth Love 2, 2007

가령 장러화張樂華 Zhang Lehua와 쏜후이위엔孫慧源 Sun Huiyuan이 각각 2007년에 벌였던 관객참여예술을 살펴볼 필요가 있다. 장러화는 본인이 즉석에서 관객의 애인이 되어준다(2007). 그는 임시 애인으로서 함께 대화를 나누고 같이 사진을 찍는다. 또한 쏜후이위엔은 가짜 경찰들을 배치하여 갑자기 관객에게 위생검열을 시킨다(2007). 어떻게 보면 이런 작품에서 관객들은 작품 속에서 선택당한 무엇이다. 따라서 관객이 주동적으로 매체를 선택한다기보다는 거의 수동적 입장에 있기 때문에 관객은 '뜻밖에' 당한 행위를 일방적으로 작가의 작품 속에 남기게 된다. 또한 작가의 의도성이 매우 강하기 때문에, 관객은 의도하지 않은 예술참가에 당혹감을 일으킨다. 하지만 이런 당혹감이 불쾌감으로 이어지지는 않는다. 물론 이러한 예술이 불러일으키는 지점은 '즐거운 동행'이다. 따라서 이러한 예술은 친근하게 다가와 있으면서도 전혀 다른 지점에 가 있다.

비슷한 경우로, 예술 장소가 따로 마련되어 있지 않은 길거리에서 일반 시민들을 대상으로 그 예술에 동참하도록 만드는 경우도 있다. 관객은 지나가다 예술가의 요구로 실을 같이 감기도 하고(왕쥔王軍 Wang Jun, 2008) 길을 지나가다 우연치 않게 상을 받기도 한다(황퀘이黃奎 Huang Kui, 2007). 관객들

은 뜻하지 않은 행위를 통해 당혹과 웃음이 함께 터져 나오는 경험을 하게 된다. 물론 작가는 그의 계획되고 의도된 예술행위에 일반 관객들의 그러한 지점을 충분히 이용한다. 지나치는 것이 아니라 참여하게 만드는 것이다. 관객의 즐거운 체험을 통해 작가는 그의 작품을 완성시킨다. 물론 관객의 참여적 측면 없이는 도저히 불가능하게 된다. 관객 또한 일상의 행위들의 색다른 경험을 통해 예술적 감각을 얻게 된다.

Wang Jun, Red String, 2008.4.11

Huang Kui, Outstanding Citizen Award, 2007

이와 달리 관객참여가 매우 노동집약적인 것도 있다. 가령 원지에^文_捷 Wen Jie는 시민들에게 돋보기를 나눠주고 각자 햇빛을 종이에 쪼이게 하는 일련의 노동과 예술행위를 섞

Wen Jie, The Sun in Hand, 2008.8.5

음으로써 일반인을 예술에 가담하도록 만든다(2008). 여기에서도 '우연성'이라는 개념이 삽입된다. 하지만 위에서 즐거움과 당혹감을 함께 맛보는 관객참여예술보다는 훨씬 고통스럽다. 혹은 그러한 고통을 통해 참여했다는 사실에 기쁨을 느낄 수도 있다. 어쨌든 이 노동집약적 행위에 가담하는 것은 웃고 즐기는 것보다는 훨씬 생산적으로 보인다. 관객은 참여하면서 매우 진지해질 수 있다. 뭔가에 참여하고 있다는 의식은 단순히 위와 같이 즐거운 행동이나 감정으로만 끝나지 않고 이런 일련의 과정들을 통해 나도 예술을 하고 있다는 생각에 젖어들게 만든다. 이러한 일련의 관객참여예술

은 예술이 예술가의 영역에 온전히 있는 것이 아니라 일반인에게도 충분히 이루어질 수 있다는 충격적인 사실을 던져준다. 오픈형의 예술은 그렇게 매우 친근한 모습으로 예술을 일반인에게 공개한다.

이런 공개적 예술행위예술들은 초기 중국의 포스트 사회주의에 있었던 방식과는 사뭇 다르다. 1990년 초기에 이루어지던 행위예술들은 관객들에게 일방적인 형태를 취했다. 그들은 이전 사회주의시기의 사고방식에 갇혀 있는 인민들의 개념을 깨트리고자 했다. 그들의 예술행위는 의미 가득한 메시지를 '던져주는' 방식을 택했었다. 그래서 이때의 행위예술들은 충격적 요법이 주가 되었고 예술은 일반적인 삶과는 너무 동떨어져 보였다. 하지만 2000년 이후 관객이 참여하는 행위예술의 경우는 관객이 완성하는 형태를 취함으로써 상호협조적인 모습으로 선회하였다. 여기서 행위예술은 과정 자체가 미결정된 상황을 보여준다는 것은 공유하되, 관객들에게 어떻게 그것을 알게 하느냐 하는 방법에서는 차이를 두게 된다. 물론 이러한 관객의 참여가 자발적이라기보다는 수동적 입장을 취했지만, 적어도 관객들은 1990년대에 이루어지던 방식대로 어려운 사회적 메시지를 전달받지는 않았다. 즉, 기존의 예술작품이란 모든 것이 확실하게 완벽한 미학으로 구축되었고 관객은 그저 그러한 완벽한 작품을 수동적으로 '바라볼 수밖에' 없었다. 하지만 이제 예술작품은 관객 스스로가 미결정된 작품 속으로 들어가 그것의 동참자, 때로는 예술행위의 '일부'가 됨으로써 작품을 완성시킨다. 물론 그 우연성 자체는 실제로 발생되었기는 하지만, 그러한 우연성을 미리 기획한 것 자체는 예술적이다. 그리고 이것이 새로운 예술이 될 수 있는 것은 기획된 예술품이 관객의 참여 여부로 그 결과가 달라지기 때문이다. 즉, 완성품의 모습은 너무도 다양한 모습의 예술로 존재할 수 있다. 바로 이러한 성격 때문에 이 시기의 참여예술들을 '반예술反藝術'의 지점으로 올려놓는다. 또한 이러한 성격은 '포스트post'의 성격을 그대로 노정한다. 왜냐하면 그것은 예술이되 기존의 예술과는 달라지는 절합 지점에 있고, 다

시 예술이라는 정신적 활동을 지속시키기 때문이다.

따라서 포스트 사회주의시기의 행위예술작품들은 보통의 인민들을 예술작품에 포함시킴으로써 내용을 확충시킨다. 사회주의시기 정치에 봉사하는 예술작품의 일방적인 수용의 지점에 있던 '인민'들은 그 스스로가 그들의 육체를 생산의 지점이 아닌 정신적 소비의 지점에 놓이게 된다. 물론 정신적 활동을 한 것 자체는 정신적 생산이라고 말할 수 있다. 하지만 시간 그리고 공간의 경험으로 봤을 때 그들의 이러한 포스트모더니즘적 예술양식을 접하는 행위는 정신적 행위로의 참가 그리고 육체 자체의 정신적 소비를 위한 장소로 해석된다.

또한 노동집약적 행위들은 가짜 행위들과 결합하여 그 과정이 극대화된 경우도 있다. 잔왕展望 Zhan Wang 은 인부들을 시켜서 가짜 벽돌을 짊어지게 한 후에 만리장성을 쌓았다. 여기서 도금한 가짜 벽돌은 이 예술 행위가 가싸라는 것을 드러나게 한다. 인부로 동원된 관객들은 이 가짜 벽돌을 쌓는 과정을 통해 '새로운' 만리장성 쌓기에 의미를 부여한다. 진秦 시황제가 부역으로 동원하여 쌓던 만리장성이 현대에 새롭게 예술로서 재해석되는 순간이다. 이로써 이런 작업들은 노동과 예술을 동일선상에 놓게 된다. 즉, 예술은 단순히 정신적 활동

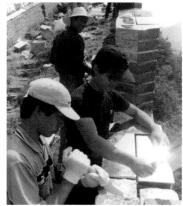

Zhan Wang, Inlay the Great Wall, 2001

Yuan Gong, 2008

만의 문제가 아닌 육체적 노동이라는 것을 보여준다. 또한 다수의 관객 참여 없이는 불가능한 지점으로 바뀐다.

당연히 이런 가짜를 가장한 일상행위들로 이루어진 예술은 위에서 보았던 1985년 이후의 계몽적 의도를 담고 있는 중국의 행위예술과 전혀 다른 감을 조장한다. 관객들은 진지하기보다는 훨씬 재미있게 혹은 가볍게 동참할 수 있다. 한편의 코미디와도 같은 실제상황극은 그것 자체로 부서진 예술이라고 할 수 있다. 즉, 온전하지 않은 불완전의 예술이기 때문에, 충분히 기존예술의 품격을 떨어뜨릴 수 있다. 그것은 이러한 가짜 행위 자체가 예술행위임을 말해주는 것이 아니라, 그것을 통해 알게 되는 전통적 예술의 지위에 대한 개념을 바꾸고 전환하는 계기를 마련하는 데 그 의의가 있다고 할 수 있다.

하지만 한편으로는 이러한 예술은 관객들에게 새로운 개념을 심어주었다는 사실 하나만으로도 충분히 아방가르드적이라고 평가될 수 있다. 따라서 사회주의시기의 예술을 거부하는 움직임과 그것이 산출하는 의미는 동일하다. 지속적으로 새로운 개념의 예술행위를 행함으로써 기존 사회주의 예술에 대한 견고한 이념을 모두 없애는 일이다. 이것만으로도 중국의 행위예술은 여전히 '아방가르드'적 성격이 다분하다고 평가할 수 있다.

실제로 동참하는 형태가 아니지만 보는 것만으로도 가벼움 혹은 웃음을 유발하는 경우도 있다. 위엔공原弓 Yuan Gong은 가짜 마오 주석의 밀랍인형과 대화를 한다(2008). 이러한 행위들은 예술가가 예술을 행하고 있다는 사실

조차 알 수 없도록 만듦으로써 예술의 위치를 흔드는 작업이라 할 수 있다. 단토Danto. Arthur C.가 말했던 예술의 종말은 오히려 이러한 방식으로 포스트 사회주의 중국에서 새로운 카테고리를 형성하며 예술이 형성되고 있다.

물론 이러한 예술들이 강조하는 참여예술Participatory Art들은 일방적인 예술이 아니라 작가와 관객이 서로의 커뮤니케이션이 가능해야 하며, 적어도 중간 예술작품 매체와의 '인터렉티브interactive'한 감각이 포함되어야 한다. 또한 이러한 예술은 1회적인 연극행위와 같이 순간적으로 그 행위가 '실행됨'으로서만이 예술에 도달할 수 있다. 특별히 '가짜 리얼리즘False Realism'[11]을 조장함으로써 또 다른 리얼리티를 생산해낸다. 따라서 2000년 이후 보이는 참여를 동반하는 즐거운 행위로서의 행위예술들은 포스트 사회주의 초기의 충격적인 담론과 달리 다음과 같은 측면에서 그 가벼움의 미학을 이룬다.

첫째, 예술가와 일반인의 구별을 약화시킨다. 물론 예술가의 예술실행계획은 그 자체로 고도의 개념적 예술 활동에 속한다. 단지 그러한 계획을 완성시키는 지점에 예술가가 아닌 일반 관객이 위치하고 있기 때문에 그것이 감지되지 않는다. 하지만 관객은 예술작품을 완성하고 있다는 사실 하나만으로도 충분히 자신의 지위 변화지점을 확인할 수 있게 된다. 물론 이것은 마오의 사회주의시기에 이루어졌던 '인민을 위해 봉사한다爲人民服務'라고 하는 인민을 위한 예술과는 차별된다. 즉, 이제 예술은 인민들을 위해 존재하는 것이 아니라, 반대로 인민이 존재해야 예술이 완성되는 시기로 바뀐 것이다. 이러한 예술들은 인민들의 지위변화를 실감할 수 있도록 만든다. 특별한 정신활동이라고 생각되어온 예술은 분명히 인민들에게 보다 다가가 있다. 그것은 곧 예술이라는 권위의 약화를 의미하며 나아가 사회 전체적인 권위주위를 비웃게 되는 것이다. 특히 위엔공의 작품 속에서 마오는 일반인과 쉽게 만남으로써 그 권위를 완전히 떨어뜨리게 된다. 즉, 포스트

11 팸미첨 줄리 셀던 지음, 앞의 책, p.112.

사회주의로 막 들어섰을 때의 무언가를 깨트리려는 분위기는 오히려 웃음이나 당혹감과 같은 쉬운 방식으로 이루어진 예술을 통해서 보다 쉽게 변화하는 중국의 현실에 다가서게 된다.

둘째, 즐거움을 양산함으로써 쉽게 대중에게 다가가는 형태를 취하게 된다. 1980년대와 1990년대 초기에 이루어졌던 충격예술은 어떻게 보면 관객과의 유대감보다는 단절감을 조장함으로써 예술작품으로서의 위력이 있었다. 하지만 1990년대 이후 2000년으로 넘어온 지금의 중국의 행위예술의 지점은 예술에 참가하는 행위는 매우 '즐겁다'는 것으로 바뀌어 있다. 그것은 '기억의 예술'로 승화된다. 마오의 사회주의시기 프로파겐다 예술 문구를 보며 생활화하려 했던 기억들은 이 시기 즐겁게 예술에 참가함으로써 새로운 기억을 편성하게 된다. 그것은 이념의 고취라든가 의식화된 행동이 아니라 단순히 '참가함'으로써 일상의 시간과 달라지는 특별한 시간체험을 하게 만든다. 그리고 그것은 눈에 보이는 예술행위가 눈에 보이지 않는 기억이라는 정신 활동 속으로 영원히 존재하게 만드는 사건이 된다. 즉, 예술작품은 눈에서 사라졌지만 관객들은 그 행위에 참여한 그 시간들이 그들에게 저장되게 된다. 눈에 보이지 않는 형태로 개별적으로 저장된다. 집체적으로 한 작품을 한 공간에서 바라보는 형태가 아니라 개별적으로 자신의 뇌 속에 간직하는 형태로 말이다. 이것은 집체적 사회주의의 인민의 예술 활동이 2000년대로 넘어가면서 지극히 개인적인 성향이 강해지는 인민의 변모의 지점과 완전히 부합한다.

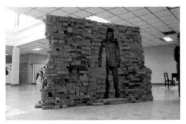

Lin Yilin, 1994

또 한 가지 특수한 행위예술로는 평범한 미학을 추구하는 것들을 거론할 수 있다. 이 예술은 즐거움의 지점보다는 예술인지 생활인지 구별할 수 없을 정도의 평범함으로 가장되어 있다.

대표적으로 린이린林一林 Lin Yilin을 들 수 있다. 린이린은 처음에는 시내 중앙도로 한복판에서 벽돌을 쌓는 행위를 함으로써 예술적 충격을 알렸다. 린이린으로 인하여 거리는 막히고, 그의 벽돌쌓기 예술행위는 실제로 교통에 지장을 주었다. 사람들은 그가 무엇을 하는지 지나가면서 구경하였다. 이것은 벽돌쌓기라는 일반 노동자의 반복적인 행위를 통해 사회주의시기 예술에 길들여진 보통의 인민들에게 새로운 충격을 주었다. 일반 인민들은 단순히 벽돌을 쌓는 일상적 행위가 예술이 될 것이라고는 생각지도 못했다. 바로 이런 일상적인 행동이 예술이 될 수 있다는 측면은 조용한 충격이었다. 분명히 이러한 행위는 예술의 범위를 확장하게 되는 계기를 가져오게 되었다. 또한 인민들의 사고를 깨워주는 역할을 했다. 그런 측면에서 이런 조용한 충격도 충분히 '계몽적'인 성격을 띠었다고 말할 수 있다. 이후로 시간이 지나면서 그의 이런 일상적인 행위로 예술영역을 넓히는 작업은 순화되어 나갔다.

추원儲雲 Chu Yun은 관객이 보는 앞에서 '잠을 잔다'([Kate (This is xx), Phoebe], 2006). 허원창何雲昌 He Yunchang은 중국의 시골길을 무작정 계속 '걷는다'(2006). 뤄페이羅菲 Luo Fei는 관객의 발을 손수 '씻겨준다'(2007). 혹은 예술

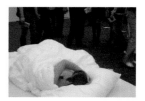

Chu Yun, Kate (This is xx), Phoebe, 2006.2008.02.17

He Yunchang, 2006

Luo Fei, 2007

Intrude project team, will you com on Wednesday, 2008

He Chengyao, He is kitchen, tofu fish 1, 2008.3.11

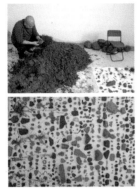

Tan Haishan, 1 and 628, 2008.11.28

Li Yang, 2006, 4, 18-21

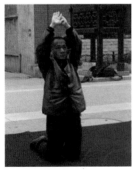

Shen Qibin, 2008

Zhang Hao, Free Exchange—Hand-written book project (1), 2008.11.13

가 자신이 수동적 입장이 되어 손톱 네일을 며칠 동안 직접 '받으러 간다'(Intrude project team, [will you com on Wednesday], 2008).

허청야오는 직접 '요리'하는 과정 전체를 비디오로 담기도 한다(허청야오何成瑤 He Chengyao, [He is kitchen, tofu fish 1] 2008). 그것은 일상적으로 일반사람들이 하는 행위 자체가 모두 특별한 성격을 띠는 것인데, 뒤샹 Marchel Duchamp이 말한 바대로 이런 일상행위는 바로 '예술가에 의해 이루어졌기 때문에' 예술로 바뀌는 것이다. 그는 이미 1917년에 소변기를 일러 [샘Fountain]이라고 하지 않았는가. 일상적인 오브제는 오로지 예술가에 의해서만 예술작품이 될 수 있다. 그 까닭은 예술가가 그의 생각한 바대로 어떠한 한 사물에 예술적 '의미'를 부여하였기 때문이다. 일반사람들의 일상공간과 시간들은 그것이 예술가에게 '재현됨으로써' 시간의 의미가 달라지는 것이다.

이러한 가벼운 과정의 예술보다 훨씬 노동집약적 예술도 있다. 앞에서 살펴보았듯이 관객참여예술에서도 노동집약적인 예술과 마찬가지로 작가들의 노동집약적인 예술은 전 세계를 막론하고 매우 유행하고 있는 유형이기도 하다. 이 예술의 특징은 특별히 노동의 과정과 예술의 과정을 일치시킴

Jin Shan, A cloud on Beirut and Shanghai, 2006
Huang Luguo, Money-to Show Shanghai People the Money of Taizhou People, 2008,3,6

으로써 완성해나가는 데 있다. 가령 탄하이샨漳海山 Tan Haishan은 흙더미 속에서 본인이 직접 고른 돌들을 '진열'한다([1 and 628], 2008). 리양李洋 Li Yang은 사흘간 각 지역의 흙을 모아서 '분류'해두었다(2006, 4, 18−21). 이런 작업들은 즐거운 작업들과 반대 지점에 있다. 그것들은 무엇보다도 엄청난 시간들을 요구한다. 이것은 관객의 참여를 요구하는 예술들이 아니라, 작가자체의 엄청난 노동력이 필요한 작업들이다. 작가는 이러한 과정을 통해 예술에 도달한다. 무의미하고 반복된다는 점에서는 일상적이라고 평가된다. 위에서 예로 들은 린이린의 벽돌쌓기 작업과 같은 선상에 서 있다. 같은 일상의 예술이라도 이런 것들은 예술이 곧 노동이라는 것을 잘 보여준다.

가령 션치빈沈其斌 Shen Qibin은 반복된 절 행위를 한다(2008). 장하오張灝 Zhang Hao는 서점에 가서 일일이 팬들에게 글을 써서 책을 나눠준다(2008). 진산靳山(2006)이나 황리구어黃利國 Huang Li Guo(2008)는 몇 천리의 길을 짐을 싸고 돌아다니거나 그 흔적을 남김으로써 예술행위를 행하고 있다. 이들의 이러한 퍼포먼스는 다만 사진작가의 사진기록에 의해서만 존재할 뿐이다. 말하자면 이런 행위예술들은 작품으로서 상품가치를 지니지 않는다. 그러한 정신, 말하자면 그것에 참가한 '그곳에 그 시간Now And Here' 예술정신이 존재할 뿐이다. 발터 벤야민Walter Benjamin이 말하는 예술적 아우라aura는 단 한 번 경험될 뿐이다. 따라서 이러한 행위예술들은 대부분 사진의 형태로 '기록'될 뿐이다. 이것은 확실히 어떠한 한 '사건'이며, 그 불순한 의도에서 '소동'이라고까지 할 수 있는 행동들이었고 움직임이었다.

Part B.
설치예술^{Installation Art}: 표현매체가 확대되다

1. 레디메이드^{Ready made}

행위예술과 설치예술은 함께 이루어지는 경우가 허다하기 때문에 그것의 선을 확실히 한다는 것은 거의 무의미하다. 또한 이것들이 조각과 같이 새로 만들어내는 소재가 아니라 기존의 사물들을 가지고 예술을 표현한다는 점에서도 그러하다. 앞에서 살펴본 행위예술과 마찬가지로 포스트 사회주의에서 설치예술은 '충격'으로 시작되었다.

1989년 시아오루^{肖魯 Xiao Lu}는 [대화^{dialoge. 1989}]라는 작품을 선보였다. 그는 전화기 박스를 향해 진짜 실탄을 발사하였다. 중국정부는 경찰을 동원하여 이 미술작품의 전시를 막았다. 이것은 어떤 작품이라기보다는 확실히 사회 범죄와 같이 한 사회사건으로 다루어졌다. 물론 극적인 표현법이 빚은 참사였다. 그의 이러한 과격한 설치예술은 사실 앞에서 살펴본 초기 포스트 사회주의의 충격요법과 연대를 이룬다는 점에서 당시 지성인이 새로움을 갈구했던 극적인 표현으로 이해될 수 있다. 물론 이런 반사회적이고 극적인 설치예술들은 모두 불법적인 것으로 규정되었고, 이후로 이런 류의 과격한 설치예술들은 산발적으로 나열되고 바로 사라지는 지경에 이르게 된다. 왜냐하면 당시의 중국에서는 이런 위험하고 극적인 작품을 존속할 분위기는 아니었기 때문이었다. 그럼에도 불구하고 이런 극적인 표현법에 치우친 설치예술은

Xiao Lu. [dialoge]. 1989

이즈음에 불쑥불쑥 선보이곤 했다. 당연히 그들 미술계 지성인들의 새로운 미술 관념에 대한 표현은 새로운 미술매체의 선택이라는 외형적 형식으로 가시화되었다고 할 수 있다.

주제적인 측면에서 봤을 때 당시 행위예술을 겸한 설치예술들은 주로 이전 사회주의 역사를 부정하는 형태로 드러났다. 아이웨이웨이艾未未 Ai Weiwei 는 그의 관념을 충격적 방법으로 그리고 매우 직접적으로 예술화하였다. 그는 천안문을 향해 가운데 손가락을 치켜 올림으로써 일종의 욕지거리와 같은 행위를 하거나(1995)[12] 자신의 부인을 모델로 고용하여 천안문 앞에서 그녀가 자신의 치마를 들어 올리는 행동을 하게 하였다(1994). 이러한 값싼 행동들은 근엄한 마오 주석의 얼굴과 혹은 그의 얼굴이 붙어 있는 한 장소가 한 화면에 배치됨으로써 중국정부에 대한 비난행위를 드러낸다. 이뿐만이 아니다. 그는 중국의 고대 유물로 생각되는 도자기를 한순간에 손에서 떨어뜨리는 동작을 통해 '고대' 중국을 거부한다([失手], 1995). 여기서 그가 생각하는 부서져야 할 혹은 비난받아야 할 대상은 '고대'라고 여겨지는 시간성과 그에 관련된 관념들이다. 따라서 여기에 마오의 사회주의가 마오의 현대적 혁명 이전의 고대 중국 왕실이 동등하게 취급되다. 물론 이러한 그의 행위들은 한마디로 '충격적'이라고 말할 수 있다. 충격을 주는 것 자체로 이제까지의 중국 사회주의를 거부 하게 되는 것이다. 사실상 아이웨이웨이의 작업들은 중국 사회 전체에 대한 거부라기보다는 '과거'라는 시간성이 지금의 시기로부터 따로 떼어져 나왔을 때, 그러한 시간성이 현대의 '공간'에서 가지게 되

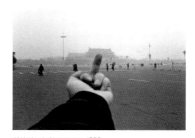

Ai Weiwei, tiananmen, 1995

12 이미지출처 http://www.baozang.com/news/zh/2007-6/75174b1d-b18270d4.html 艾未未 : 一個經典的人格分裂.

는 의미를 묻는 것이다.

가령 코카콜라와 같은 상표를 한 대漢代의 도자기 위에 쓰는 행위는 무엇이 지금 이 공간에서 의미를 가질 수 있는가를 묻는 작업인 것이다(2006). 또한 명대나 청대의 엔티크 의자들을 사용할 수 없게 서로를 접붙여 올려놓는 작업[13] 역시 그러한 연장선에 있다. 그것들은 모두 '쓸모없음'을 지적한다. 도자기는 코카콜라의 용기처럼 액체를 '담는 곳'일 때 쓸모가 있는 것이고, 의자는 '앉을 수 있어야' 의미가 있

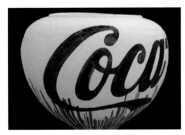

Ai Weiwei, Coca Cola Urn, 2006

四个动作, 2009, phillips de Pury & Co.(London)

다. 물론 아이웨이웨이의 작품 전체를 이런 고대 시간성을 거부하는 코드 속으로 넣을 수는 없다. 하지만 그의 작품에서 나타나는 일련의 움직임들은 비슷한 경향을 보인다. 고대의 재료들이나 방법들, 가령 도자기나 엔티크 가구들을 사용하여 깨트리거나 부수거나 하는 아이러니한 행위예술을 덧붙인다. 때로는 움직이는 것을 움직이지 못하도록 고정하기도 한다. 가령 2006년 그의 작업 가운데 [꽃이 수놓아져 있는 드레스Dress with Flowers] 작품에서는 레이스와 치마의 드레이프를 석고화하였다. 1990년대의 충격요법에 이어진 그의 작품에서 지속적으로 묻고 있는 것은 바로 동시대성과 고대성 사이의 간극이다. 즉, 그의 작품들은 처음 작품부터 의문시 삼던 것, "고대성으로 규정된 것은 쓸모없다. 그것은 거부되어야 한다"라는 그의 현대적 자각들의 지속적 움직임들이 관찰된다고 말할 수 있다.

13 이미지출처 http://www.mahoo.com.cn/infodetail.aspx?id=5440 2013.7.5. 검색.

황용핑黃永砯 Huang Yongping 역시 중국의 역사성, 즉 고대성을 부정하지만 전혀 다른 방법으로 접근한다. 그는 중국의 고대미술역사가 담긴 역사서를 세탁기에 넣고 단 2분 만에 갈아버림으로써 고대에 쓰인 미술이 어떠하다는 역사'서書Book'는 무용지물임을 만천하에 공개하게 된다([The History of Chinese Painting and the History of Modern Western Art Washed in the Washing Machine for Two Minutes], 1987).[14]

Huang Yongping, The History of Chinese Painting and the History of Modern Western Art Washed in the Washing Machine for Two Minutes, 1987

이 작품은, 미술은 즉 '행해져야 할' 그 무엇이지 기록되어야 할 성질의 것이 아니라는 사실과 과거에 규정한 미술의 범위나 사고방식 전체를 부정하는 이중의 의미를 띠고 있다. 이 작품의 이전 시간대의 것들에 대한 거부의 움직임은 아이웨이웨이와 같은 맥락에 있다.

사실 황용핑은 이외에도 예술과 실생활과의 경계를 오가며 예술 행위 자체에 대해서도 매우 부정적인 관념을 표시한다. 그는 제롬 상스Jerome Sans와의 인터뷰에서 '경계를 허무는 것'이 곧 그의 작업 중의 하나라고 말한다. 하지만 곧이어 그는 사실상 경계 지음이 낳은 것들을 거부하는 그의 움직임 자체가 새로운 경계를 만들고 있다고도 말한다. 그것은 곧 그의 새로운 작품들이 이전의 경계는 허물고 새로운 경계 짓기에 돌입한다는 것을 의미한다. 즉, 그가 작품을 통해서 새로운 카테고리를 만들려고 하는 노력들은 앞 시기를 거부하는 움직임으로부터 가시화되었고 그것들이 충격적인 표현

14 이미지출처 http://art218.com/bbs/thread-48655-1-1.html [北京] 占萄者之屋 : 黃永砯回顧展.

Huang Yongping, Eye of the tiger, 2008

으로 드러났다고 말할 수 있다.

따라서 황용핑의 초기 작품에서 보여준 새로운 카테고리를 위한 충격적인 행위를 겸한 설치예술들은 기괴한 방향으로 나아가게 된다. 주로 이미 사라진 고대의 동물들을 박제화하는 작업들은 그러한 그의 고대성 부정에 대한 생각과 맞닿아 있다. 또한 거대한 유리관 속에 갇혀 있는 곤충들([世界劇場)], 1993) 또한 코끼리나 호랑이와 같은 커다랗고 무서운 동물들이 살아 있지 않았다[15]는 것이 무엇인지를 묻는다. 그것은 죽어서 예쁘게 장식된 보물함이 되느니 진흙바닥에서 꼬리를 끌더라도 사는 것을 택한 장자의 거북이 비유를 떠올린다. 즉, 황용핑의 작품들에서 문제 삼는 '고대성'은 전시될 때 아름다운 것이 아니라 그것이 살아 있을 때 그 의미를 지닐 수 있다는 것을 작품을 통해 극명히 보여주게 된다.

쉬빙徐氷 Xu Bing은 또 다른 방법으로 '오래된' 혹은 시간적으로 관념적으로 '이전형태'에 해당하는 중국을 욕보이기도 한다. 그는 돼지와 같은 동물의 등에 중국으로 대표되는 한자를 쓰고 동물들이 성행위하게 함으로써 중국을 욕보인다([文化動物], 1994). 한마디로 중국이라는 역사는 이와 같이 모든 이가 둘러싸서 보고 있는 성행위와 같은 것이라는 것이다. 이러한 것은 매우 인위적인 해학이라고 볼 수 있다. 이러한 그의 창작활동은 동물들에게 일부 예술행위를 떠넘기는 반우연적 예술적 사고에 기인한다. 그것은 일회적 사건이며 또한 예측할 수 없는 일이다. 그래서 이러한 그의 예술은 예측을 할 수 있는 예술행위이자 곧 '기대했던 충격'이 되기도 한다.

사실 아이웨이웨이, 황용핑, 쉬빙 그들의 예술은 설치예술이라기보다 행

15 이미지출처 http://www.chinadaily.com.cn/cndy/2008-03/28/content_6572184.htm 2013.7.6. 검색.

위예술이며 그것이 원본을 유지하는 남아 있는 형태로 존재하지 않는다는 점에서 확실히 개념미술에 속한다. 어쨌든 이러한 형태들은 순식간에 이루어진 동작들이고, 다만 사진에 의한 기록만이 존재함으로써 그 사건을 완전히 비정형의 상태로 만들어 놓는다. 분명히 이러한 종류의 예술형태는 새롭다. 또 한 가지 이것들이 중요한 것은 단순히 그것이 가리키는 내용이 역사에 대한 부정일 뿐 아니라 사용한 형식조차도 기존의 미술에 대한 부정이기도 하기 때문이다. 페터 뷔르거Peter Burger가 말했듯이 그것은 단순히 예술의 '개선'이 아닌 이제까지 진행되어오던 예술전통에 대한 부정인 것이다.[16] 그리고 '개혁'이다.

둘째, 중국이라는 상징성에 대한 부정

1990년대 이루어진 설치예술들은 대개의 경우 기존의 '중국적'이라고 생각되어지는 사물들이 작품의 오브제로 쓰인다.

첫 번째로 가장 많이 사용되는 중국적 사물로는 한자漢字가 있다. 위에서 본 쉬빙의 한자작업[17]은 가장 중국적이라고 할 수 있을 것이다. 쉬빙徐氷 Xu Bing의 작품 [하늘에서 내린 책天書]이라고 하는 설치예술을 통해 이러한 한자와 그러한 한자가 담겨진 책들에 대해서 의문을 제기하였다.

또한 그는 [교정본 따라 한자 쓰기에 대한 안내An introduction to square word Calligrahy and Red-line Tracing Book](1994 1996)라는 행위예술 겸 설치예술을 보여줌으로써 전혀 구성되지 않는 한자를 일정한 글씨 교정본을 따라 붓으로 그

16 페터 뷔르거 저, 이광일 역, 『아방가르드 예술 이론』, 동환출판사, 1986, p.119.

17 그의 한자 작업은 수작업을 통한 한자의 작위적 성질과 한자를 동물의 몸에 씀으로써 욕되게 하는 두 가지 작업이 1990년대를 걸쳐 지속적으로 이루어졌고([A, B, C] 1991, [A Case Study of Transference] 1993, [American Silkworm Series Part I 2, Silkworm Book] 1994, [Square Calligraphy Classroom] 1994, [Book from the sky] 1987, [Your Surname Please] 1998), 2000년까지 이러한 작업은 지속되었다. ([Body Outside of Body] 2000, [Book from the Ground] 2003, [Magic Carpet] 2006, [Stone Path] 2008).

Xu Bing, Book from the sky 5, 1987

려가며 그 글자 칸을 채워가는 작업을 함으로써 문자를 쓰는 행위 자체 그리고 그것으로 무언가를 표현할 수 있다는 것 자체에 의문을 삼는다. 그는 두 가지 면에서 한자의 허위를 지적한다. 하나는 하늘에서 내려온 신성한 작업이라는 것을 작품에 표기함으로써 그것의 신비성과 불가해한 영역을 지적한다. 이어서 실제로 존재하지 않는 한자들을 만들어내고, 관객들이 그것을 만드는 작업에 참여하게 만듦으로써 '한자의 작위적 성질'을 지적한다. 물론 이러한 한자는 중국의 고대 역사를 대변하는 것이다. 중국의 작위적 역사를 한자라는 지표로서 지적하는 것이다. 이러한 작품 역시 앞에서 살펴본 아이웨이웨이나 황용핑의 고대성에 대한 부정이라는 주제를 확장한다.

물론 한자라는 기표를 '중국 고대'의 것으로 간주하고 이전 시기를 거부하는 정신을 표명한 것은 쉬빙 혼자서만 했던 것은 아니다. 하지만 다른 작가의 경우 그것은 글자가 종이 위에 쓰이듯 2차원적 평면성을 지향한다. 그는 이것을 설치예술로 포함함으로써 3차원적인 세계로 끌어들인다. 그것은 단순히 '언어'에 대한 지적이 아니라 '한자'로 표면화된 '중국적인 정

신'을 표상하는 것이다. 쉬빙의 한 자설치 작업은 이런 면에서 의의가 있다.

Huang Rui, 拆−那/China

중국의 고대성을 대표하는 '한 자'로 작품화한 사람은 쉬빙 이외 에도 다른 작가들이 있다.

가령 황뤠이黃銳 Huang Rui는 '拆−那 cha−yi−na'와 영문 'China'라는 글 자의 연상법을 이용한다. 앞 글자 '拆−那'는 'Chai−yi−na'라고 읽힘으로써 'China'를 곧바로 연상시킬 수 있 다. 동시에 이 글자가 함의하고 있는 '그쪽을 철거하기'라고 하는 뜻을 사진 적 진실과 합치시킨다. 2000년 초기부터 중국에서 이루어지고 있는 마구잡 이 철거현장에 대한 고발과 글자유희가 하나를 이루게 된다. 고대의 문물 을 반대하고 거부하던 움직임에서 이제는 다시 보존하려는 움직임으로 나 타나고 있는 것조차 아이러니하고 우스꽝스럽기 짝이 없다. 황뤠이는 특별 히 씽씽화훼이星星畵會의 초기 멤버로서 동시대 중국미술의 새로운 지표를 열 었던 사람이다. 그는 다시 의문한다. 지성인이 원하는 '새로움'이란 무엇인 가? 그들은 정신적인 새로움을 원하였다. 그리고 그것에 대한 이미지화 작 업을 감행하였다. 또 다른 한자에 대한 고대성을 지적하는 작가로 꾸원다穀 文達 Gu Wenda를 들 수 있다. 그는 가짜 문자를 만들어냄으로써 문자가 지닌 이 미지에 대해서 다시 한 번 이미지 작업을 감행한다.[18] 얼핏 보기에 이 가짜 한자들은 중국 고대에 존재했던 진짜 한자인 것 같아서 제대로 중국의 글자 를 알지 못하는 이방인에게는 실제 그 글자는 존재하는 듯이 보인다. 하지 만 실제로 존재하지 않는 이 글자는 한자가 가지는 권위에 당당히 도전한

18 이미지출처 http://www.artsin.com.cn/?action−viewnews−itemid−2557 [穀文達的全 球視野].

Gu Wenda, 聯合國_我們是幸運的動物

다. 세계 유일의 뜻글자인 한자는 이렇게 그림의 일부로서 완성된다. 그것이 서예라고 하는 중국 고대의 필기방식을 동원할 때 더욱 그 권위는 상승한다. 따라서 그 권위에 대한 도전은 글자가 아닌 이것들을 쓰는 행위 자체만으로도 아주 불손한 태도로 간주될 수 있다. 문자를 지배하고 있는 인간들의 문자에 대한 소유욕과 문자향유 그리고 문자가 담아낼 수 있는 폭력적인 힘까지도 모두 의문시 삼는 것이다. 말하자면 이러한 중국의 글자라고 여겨지는 '한자'들은 고대의 중국의 글자라는 성질 이외에 완전히 근본적으로 인간의 사유를 담아내는 도구로서 커다란 의문을 가지게 된 셈이다.

한자는 고대의 유물에 불과하다는 과격한 관점을 다룬 작가도 있다. 선샤오민沈少民 Shen Shaomin은 고대의 공룡 뼈 조각에 한자와 기타 언어들을 새겨넣는다(Shen Shaomin [Unknown Creature – Three Headed Monster], 2002)[19]. 그 언어들은 위의 두 작가들의 언어유희와는 달리 언어 자체가 가지는 이미지성과 기록성을 그대로 이용한다. 여기서 뼈에 새겨진 말들은 뼈와 연관시켜서 생각할 수 있는 과거라고 생각되어지는 말들의 일부이다. 따라서 그것은 위의 두 경우와 달리 기록으로서의 언어라는 측면을 완전히 예술 안으로 들여온 경우라고 할 수 있다. 하지만 여기서 한자는 '고대'를 상징하는 시간성을 지닌 것으로 간주된다. 더 나아가 공룡의 뼈와 같이 그것은 이제 흔적만 남은 고대의 유령에 불과하다고 생각한다. 물론 고대의 공룡

19 이미지출처 http://proto-jp.tumblr.com/post/47062648/shen-shaomin-unknown-creature-three-headed.

뼈라는 것도 가짜로 구성된 것이고 그 위에 새겨진 글자 역시 가짜로 구성된 것이다. 오히려 확연히 작품이 가짜 고대유물로서 기능하도록 만듦으로써 '고대'라는 시간성과 그것들의 흔적을 비웃게 되는 것이다.

Shen Shaomin, Unknown Creature—Three Headed Monster, 2002

그리고 결국 '한자'라는 기표를 이용하여 동시대의 중국 예술인들이 중국의 고대 시간성을 부정하는 것은 커다란 비유가 된다. 직접적으로 앞 시기를 비웃는 것이 아니라 지금 동시대와 반대지점에 있는 것들을 모두 '한자'라고 하는 중국적인 사물로 모으게 된다. 단순화하여 '한자는 곧 중국'이 된다. 더 정확하게는 부정하고 싶은 중국이 된다. 부정당해야 하는 과거성은 이렇게 '한자'라는 매우 중국적인 기표로서 상징화된 것이다.

두 번째로, 고대중국의 기표로서 만리장성이 사용된다. 당연히 만리장성은 고대의 기표도 현대의 기표도 아니다. 그것은 단지 '중국'이라는 국가 정체성과 관련된다. 구체적으로는 공간적 의미를 띠며 그것은 이제까지 외부세계와 차단되었던 '벽Wall'의 역할을 하게 된다. 따라서 이러한 작업은 1990년대 초기의 설치예술에서 '깨고 싶은' 그 무엇으로 작용한다. 가령 정리엔지에鄭連傑 Zheng Lianzhie는 만리장성 바닥에 모택동 어록을 죽 깔아 놓았다(1993). 그것은 바로 마오가 만들어 놓은 중국의 벽을 의미한다. 그것들은 '치워져야 할 것'들이다. 지난 시기 세상과 단절되도록 만든 높은 벽은 바로 마오이즘Maoism이었다는 사실을 고백하는 것이다. 실제로 만리장성은 중국이 자신을 가장 강대국으로 여기던 시기의 자기중심적 세계를 드러냄과 동시에 외부의 침략으로부터 스스로를 보호하려는 이중 장치가 함유되어 있다. 마오가 지배하던 중국의 사회주의시기 역시 그러했다. 마오의 사회주

Zheng Lianjie, noseries, 1993

Guan Huaibin, Drifting of the stars, 1999, Yang zhenzhong, 2010

의 국가로서의 자강책은 철저하게 실패했고 외부와 단절됨으로써 최고의 문화적 재앙을 가져왔다. 그것이 곧 문화대혁명의 실패이고 이제 그러한 높은 장벽은 허물어야 할 그 무엇으로 인식되기 시작한 것이다.

그다음 세 번째로 이 시기 가장 많이 사용되는 레디메이드는 아무래도 사회주의 유물과 관련된다. 구 사회주의, 즉 마오의 사회주의로 표시되는 당시의 물건들을 가지고 이루어지는 설치예술들이 여기에 포함된다. 가령 땅에 떨어지거나 부서진 별이 있다. 관화이빈管懷賓 Guan huaibin은 중국 사회주의의 상징이었던 '별'을 야외에 '떨어뜨린다' ([Drifting of the stars], 1999). 앞에서 보았듯이 중국 사회주의에서 '별'은 인민을 의미한다. 그것은 태양으로 상징되는 유일신 마오쩌둥의 반대지점에 위치한다. 그들은 실제로 사회주의 중국의 일반 영웅이다. 하지만 사회주의의 인민은 이제 없다. 포스트 사회주의 중국에는 이전 사회주의의 일반영웅이 사

라졌다는 의미이다. 지금 동시대에 존재하는 인민은 과거 사회주의시기의 일반 영웅과는 너무 다른 위치에 있다. 가령 농민공의 경우 그들의 지위는 어디에도 없는 듯이 보인다. 이런 작품들은 포스트 사회주의에서 인민이 들어설 자리는 확보되어 있지 않다는 것을 간접적으로 지적한다. 중국 사회주의의 상징인 별은 2010년에는 보다 소프트하고 즐거운 방식으로 그것의 추락이 목격된다(楊振中 Yang zhenzhong, 2010).

앞에서 보았던 한자나 만리장성과 같이 추상적인 개념으로 사회주의 중국이나 고대 중국을 지적하는 일과 사회주의 물품을 가지고 직접적으로 마오의 사회주의를 지적하는 일은 1990년 후반에 가서야 이루어지며 결국 2000년이 넘어가면서 이러한 '깨뜨림'의 미학은 즐겁게 희화화하여 조롱하는 미학을 넘어가게 된다. 가령 쏜 푸롱孫芙蓉 Sun furong의 경우는 후줄근해진 인민복을 걸어놓음으로써 그것이 소용없음 또한 이렇게도 흉측한 물건이라는 사실을 일깨워준다(2005). 쉬 이훼이徐一暉 Xu yihui는 마오의 어록을 쌓아 놓음으로써 그것이 쓰레기더미와 별반 차이가 없음을 이야기한다(2004). 이것들은 모두 구 사회주의 유물들의 가치를 직접적으로 가시화한다.

Sun Furong, 2005

또 다른 방식으로 사회주의 물건을 레디메이드 한 것으로는 민속용품을 가지고 설치작업을 한 것들을 들 수 있다. 민속용품은 곧 그것이 마오가 말한 인민의 예술형식이기 때문에 중요하다. 말하자면 이것은 마오시기의 예술형식 자체에 대한 조롱을 이루게 된다. 가령 배

Xu Yihui, 2004

Chen Zhen, 2000

Wang Guangyi, 1997

Zou Jianping, 2001

추라든가 초, 갓을 씌운 등과 같은 것들은 당시를 불러일으키는 그 형식 자체만으로 '인민의 예술'이었던 시기를 드러낸다. 가령 왕꽝이 王廣義 Wang Guangyi는 사회주의시기 친근한 농촌 재료들을 사회주의 건조한 건물 속에서 그 시기에 사용되던 일반 선반에 죽 늘어놓음으로써 마오시기의 사회주의의 일반 인민들의 생활을 추억하게 만든다. 천전陳箴 Chen Zhen은 마을입구 어디서나 볼 수 있는 사당과 같은 작품을 초로 표현하였다(2000). 조우지엔핑鄒建平 Zou Jianping은 종이로 만든 종이등 위에 큰 한자를 흑백으로 처리하였다(2001). 이 세 작품은 지난 시기에 인민들이 자신의 주변에서 늘 볼 수 있던 소재였다. 하지만 현재에 와서 이런 친근한 소재는 그것이 진열되어 보이는 것만으로도 낯섦을 조장한다. 생활 속에 있던 일상용품이 작품화되면서 그것은 생활 속에서 빠져나오게 된다. 관객은 그렇게 되면 기억과 맞닿는 점에서는 매우 친근함을 느끼지만, 역시 이러한 생소한 장소에 생경하게 놓인 그들의 물품에 대해서는 객관적으로 바리보게 된다.

1990년 후반기에서 2000년으로 넘어가면서 설치예술 그 자체들은 매우 평범하고 소소한 일상 그리고 사물들 그 자체로 관심을 돌렸다. 이러한 설치예술들은 기존의 사물을 부분 콜라주 하기도 하고 때로는 완전히 레디메이드 용품 그 자체를 예술적으로 나열하기도 한다. 송동宋冬 Song dong은 쟈오샹위엔趙湘源 Zhao Xiangyuan과 함께 예전에 어머니가 써왔던 물건들을 하나하나 나열하여 물건의 쓰임을 모두 보여준다([物盡其用], 2005).[20] 이러한 설치예술은 설치하는 과정과 함께 행위예술이 병행되어 전시된다. 일상적인 레디메이드 용품들이 어떠한 의미를 갖출 것인가 하는 것이 부단히 제기되는 셈이다. 그것은 뒤샹이 말했던 예술의 경계 자체에 대한 의문을 반영한다. 특히 포스트 사회주의 중국에서 이러한 마오의 사회주의시기를 상징하는 물건들은 마오시기를 드러내는 동시에 그것들의 형식과 삶 자체를 모두 객관적으로 바라보게 만든다. 인민의 예술이자 삶이었던 인민복과 보온병 그리고 물품 등은 분명히 지금의 인민들의 생활 속에서 시간의 간격을 두는 물건들이다. 이것은 때로 '노스탤지어'라고 표현되기도 하는데, 실제로 이것이 미학적으로 상승되는 지점은 마오의 사회주의를 겪지 않은 작가들이 이러한 작품을 즐겁게 사용하고 있다는 데 있다. 물론 이러한 시간의 간격을 둔 물건들은 기억의 부분과 맞닿아

Song Dong & Zhao Xiangyuan, 物盡其用, 2005

20　이미지출처 http://gallery.artxun.com/show_7370.shtml.

Liu Liwen

Wang Youshen

Yin Xiuzhen

있다. 하지만 이것은 또 한편 다른 오브제와 마찬가지로 그것 자체가 단지 예술적 소재로 '이용'될 뿐이다. 이러한 인민적 삶들이 곧 소재화된 것이다. 물론 이러한 일상생활의 것과 마찬가지로 매우 특이한 소재의 것들이 선보인다.

첫째로는 섬유적 소재와 부드러운 설치들을 통해서 오히려 신선한 감각을 선사하는 방법이 있다. 이것은 전반적으로 남성으로 대변되는 예술적 권위에 대한 반항의 흔적으로 살펴볼 수 있는데, 그것이 부드럽다는 것, 그리고 삶에 보다 가까이 다가간 소재라는 것 이 두 가지 성질 때문에 과격하지 않은 방법으로 조용한 설치예술을 이룬다. 리우리원劉俐蘊 Liu Liwen이나 왕요우션王友身 Wang Youshen, 이시우전尹秀珍 Yin Xiuzhen, 리용李勇 Li Yong 등은 모두 이런 계열의 작가들인데, 2003년에 설치된 그들의 작품은 하나 같이 섬유소재로 이루어져 있다. 이들은 컴퓨터, 다리미, 자동차 혹은 비행기와 같이 딱딱한 물건들을 아주 부드럽게 만듦으로써 작품을 즐김

게 만들었다. 그것들의 견고함이 무너진다는 사실, 그것도 가장 여성적인 섬유로 그것이 드러난다는 사실은 분명히 1차적으로는 즐거운 상상이고 2차적으로는 예술 표현의 무한한 상상력이 현 사회의 딱딱하고 위협적인 것들을 모두 무화시켜버리는 작용도 한다.

둘째로는 상업적 브랜드와의 병칭을 통한 자본주의 이데올로기의 모습을 직접적으로 표출한 것들이 있다. 이것은 1990년대 이후 중국에 슬슬 떠오르기 시작하는 소비이데올로기들을 겨냥한 것이다. 여기서는 완전히 나열의 작업만으로 그것들은 단박에 싸구려로 전락한다. 가령 78개혁개방 이후 인민들이 사용하기 시작한 소비이데올로기들의 산물로서 서구의 브랜드들과 기계들, 현금카드와 같은 새로운 생활에 나타난 새로운 물건들은 그러한 작업에 동원되는 가장 중요한 오브제들이다. 리우웨이劉韡 Liu Wei의 세탁기와 왕진王晉 Wangjin의 화폐덩어리들 그리고 왕위양王鬱洋 Wang Yuyang의 현금기계들은 자본주의를 상징하는 사물들로서 가감 없이 그대로 전시된 듯하다. 하지만 이것은 레디메이드의 가장 극적인 작품으로 '선택'된 것들이다. 자본주의라는 코드 아래서 말이다. 따라서 이러한 설치예술은 미술관에 있다는 사실만으로도 그것이 지시하는 바가 크다. 즉, 자본

Li Yong, 2003

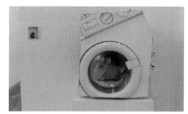

Liu Wei, Washing Machine, 2006

Wang Yuyang, Breath, ATM, 2009

주의하에서 의미를 띠는 물건들은 비유나 상징이 아닌 사물 그대로의 직접성을 띠고 있다는 사실이다.

2. 퍼포먼스, 비디오, 사진 Performance, Video, Photograph

1990년대로 넘어오면서 설치예술에서 추가된 것은 비디오아트 video art이다. 비디오아트는 그것이 TV라고 하는 매체, 그리고 컴퓨터라고 하는 기계를 통한 작업을 하기 때문에 미학적인 면보다는 훨씬 실용적인 면과 기계적인 면이 가미된 작업들이다. 또한 작가의 세심한 노력의 시간은 거의 기계적인 성분의 조합에서 끝이 난다. 그러나 이것 역시 따지고 보면 모더니즘 초기에 행해졌던 다다 작가들의 성격을 많이 닮아 있다고 판단할 수 있다. 초기 다다에서 이루어지던 미술작가는 전문 회화가들이 아닌 기계공들이었다. 그들에게 기계적 미학은 아트의 새로운 방식으로 인식되었고, 1990년대 중국에서는 다다가 처하였던 모더니즘 미술의 처음으로 회귀하는 방식을 취하였다. 아마도 모더니즘에서 구성주의, 즉 기계적 아름다움은 모더니즘으로 회귀라는 어휘에서 가장 중요한 코드일지도 모른다. 왜냐하면 서구에서도 모더니즘으로 회귀하려던 1960년대에 가장 중요한 부분을 차지하던 것이 바로 비디오아트였기 때문이다. 물론 그것은 대중이라는 것에 초점이 맞추어져 있었고 새로운 접근방식으로 모더니티로 귀환한 것이었다. 1990년대 포스트 사회주의 중국에서 행해진 모더니즘으로의 회귀 방법은 바로 예술이 기계적이고 구성적인 외부 매체로부터 형성될 수 있다는 생각으로부터 시작되었다.

우선적으로 비디오 아티스트를
거론하려면 펑멍보馮夢波 Feng Mengbo
를 손꼽아야 할 것이다. 그는 직접
비디오 게임 속 인물을 유화로 그
리기도 하고([紅色娘子軍], 1994)
일일이 비디오 게임 화면 속에 실
제로 현존하는 인물을 넣어 게임을
만들기도 한다([Game over], 1994).

Feng Mengbo, 1994

하지만 이러한 비디오아트는 중국의 경우 약간 대중들과 유리된 채 진행된
다고 할 수 있다. 왜냐하면 아직도 TV는 대중들의 엔터테인먼트를 값싸게
보급하는 기계에 불과하며 그것을 예술화하여 일반적으로 예술작품의 감
상의 단계로 올라서게 할 정도로 인식이 되지 않았기 때문이다. 말하자면
동시대 중국 예술에서 다루는 생활화된 예술은 이 시기까지도 대중에게 다
가가는 진정한 계기를 마련하지는 않았다고 할 수 있다. 하지만 대중과 예
술작품과의 유리는 중국만이 처한 문제는 아니다. 그것은 서구의 모더니즘
아트가 지닌 특질과도 맞닿아 있다. 왜냐하면 서구에서 처음 추구하였던
모더니즘적 작품들은 아무리 이해하기 쉽게 표현된 것이라도 그것은 끊임
없이 대중을 유리시키는 '예술'이기 때문이다. 이로써 너무도 역설적이지
만 동시대 중국예술을 온전히 대중의 예술에서 벗어나게 함으로써 사회주
의 예술과의 종말을 고하였다고 할 수 있다. 즉, 이전의 사회주의 예술은 인
민 속에서 인민들의 사상을 고취시키던 역할을 하며 인민과의 소통을 매우
중요시하였다. 하지만 포스트 사회주의 이러한 비디오아트들은 인민과 유
리됨으로써 이전의 그들의 생활 속에 있던 것과는 다른 양상으로 진행되는
예술형식이 되었다. 이로써 인민은 동시대 예술작품과 유리되면서 결과적
으로 현대의 중국 '대중'으로 변모되었다고 할 수 있다.

펑멍보와 함께 중국에서 1세대 비디오아트 작가로 꼽을 수 있는 사람은

Zhang Peili, Water—Standard Version from the Cihai
Dictionary, 1990

장페이리張培力 Zhang Peili이다. 그는 1988년에 비닐장갑을 끼고 깨진 거울 조각을 맞추는 행위를 한 비디오를 찍어 상영하였다. 이 작품은 [30*30]으로 지루하고도 인내를 요구하는 참을 수 없는 그 시간들의 흐름을 기록하는 형태를 띠고 있다. 리차드 바인Richard Vine에 의하면 이 작품은 와홀Wahol, 나우만Nauman 등의 영향을 받은 작품이라고 한다. 그는 2년 후인 1990년에 TV 앵커가 사전을 통해서 '물Water'이라는 단어를 찾아서 읽어주는 작업을 비디오로 담았다.[21] 이 작품의 영문 제목은 [물－표준화된 사해 사전Water-Standard Version from the Cihai Dictionary](1990)이라고 되어 있고, 중국어 제목은 [중앙신문연보中央新聞聯播]라고 되어 있다. 중국어 제목과 영어 제목이 다르다는 것은 이 작품을 해석하는 입장이 두 가지라는 것을 말해준다. 영어 제목으로 보자면 사전을 찾는 행위 그리고 그것의 뜻을 읽어주는 행위에 포인트를 둔다. 하지만 후자인 중국어 제목으로 볼 경우에는 이것의 형태가 마치 방송을 하듯이 예술형태가 이루어졌다는 것을 의미한다. 즉, 이 시기 중국에서는 사전을 찾아서 읽는 행위를 비디오 작품으로 구성한다는 것이 의미하는 것이 무엇인가에 대한 해석법이 아직 마련되지 않았던 것이다. 이것은 평범한 생활을 특별하게 보이도록 한 기법이다. 공식적인 발언만 하게 되어 있는 TV 앵커는 그가 하는 본연의 역할대로 공적인 일을 감행했다. 그것은 어떠한 한 단어에 대해서 개인적으로 발언하지 않고 어디까지나 공식적인 뜻으로서 발언한다. 따라서 그는 사전에 의한 의미를 읽어주는 행위를 행한다. 하지만 이러한 공식적인 발언이 예술의 범위에 속하는 것인

21 Richard vine, *New china New art*, Prestel, 2008, p.166.

지는 의문사항에 속하였다. 말하자면 그가 비디오를 통해 행한 행위들은 완전히 비미술적 영역의 소재들인 셈이었다. 당시 중국미술계에서는 왜 거울을 조각내고 다시 맞추어야 하는가 혹은 왜 어떤 한 단어를 사전을 찾아서 읽어주어야 하는가라는 행위에 대해 아무런 의미를 부여해줄 수 없었던 것이다. 하지만 사실 이것은 데리다Jacques Derrida의 해체Deconstruction 개념에 완전히 부합함으로써 일상과 미학의 경계선을 해체해내는 작품이었다.

왕지엔웨이王建偉 Wang Jianwei 역시 마찬가지로 그러한 비미술과 새로운 미디어의 결합을 통해 아주 평범한 사람들의 일상을 보여준다. 1997년 작 [Living elsewhere]는 철거당하는 사람들의 주거지를 비디오로 기록한 것이다. 이 작품의 중국어 제목은 [你家是我家, 我家是你家]로 '니 집이 우리 집이고 우리 집이 니 집이지'라고 해석된다. 여기서 그는 당시 중국에 개인적 사유로서 집이 존재하지 않는 것에 대해서 편하게 고발했다. 여기서 일정한 개인주택이 없이 국가에 의해 삶의 터전을 잃은 사람들은 집이 없어지는 가운데에서도 평범한 일상을 영위해 나간다. 그것의 내용은 고발식이지만 그 진행방식은 고발이라기보다는 그저 그러한 사실을 '보여주는' 다큐멘터리에 가까운 비디오 형태일 뿐이다. 또 그는 걷는 행위를 통해 아무 것도 아닌 '예술'행위에 도달하기도 한다([人類], 2006). 또한 2009년에 그가 기획하고 차이칭蔡青 Cai Qing, 차이웨이蔡偉 Cai Wei, 팡루方璐 Fang Lu 등이 공동으로 전시한 [대가족, 그것은 형제이다. 정치적 뜻을 같이한 동무가 아니다Big Family, Brothers, Not Comrades]에서 길가에 있는 한 가게 안에 비디오를 방영했다. 그 비디오는 예술가들의 가족사진을 담은 것이었다. 이 비디오 상영은 TV 위에 올려져 밖으로 보이는 형태를 취했다. 모든 사람들은 자유롭게 드나들며 그것을 보았고 심지어 여기서 예술작가들은 그의 형제들과 전화를 하는 등 아주 일상적인 행위들을 연출하였다. 이것은 거의 개념적이라기보다는 일상생활 그 자체를 보여줌으로써 어떠한 가족에 대한 평범한 서사를 연출하는 것에 가까웠다. 그들은 예술을 하고 있는지 아니면 일상을 보여주는 것

인지 알 수 없게 함으로써 관객들의 예술 관념 자체를 흔들어 놓았다. 이러한 경우 행위예술이 훨씬 초기의 전위적이고 개념적인 예술에서 매체와 결합하면서 보편적이고 평범한 일상 행위로 나아가고 있음을 드러낸다. 사실 이러한 작품을 다큐멘터리로 봐야 하는지, 다큐멘터리 작품의 바깥의 콘텍스트까지 포함하는 행위예술로 볼 것인지, 아니면 단순히 그러한 다큐멘터리가 담겨 있는 영상 자체를 설치예술로 볼 것인지는 모호하다. 사실상 이 모두가 해당된다. 2000년 이후 TV나 혹은 비디오와 같은 영상매체를 이용하는 이러한 작품들과 그것을 상영하고 있는 콘텍스트적 상황까지 포함하며 동시에 그것을 보고 있는 관객의 행위까지 포함하는 이러한 하나의 범위 안에 규정할 수 없는 예술들이 출현하는 현상에 좀 더 귀를 기울여볼 필요는 있다. 특히 그것의 경계 넘나듦이 '매체'를 이용한다는 데 중요성이 있다고 하겠다.

다시 내용적 이미지를 비디오에 담는 행위 자체를 강조하는 작품들도 있다. 즉, 영상물 자체에 방점을 두기보다는 그것이 방출되는 TV 브라운관이라든가 혹은 설치 등 외부적인 기계에 더욱 관심을 가지고 설치예술을 행한 경우도 있다. 치우즈지에^{邱志傑 Qiu Zhijie}는 TV 모니터와 비디오 작업을 같이 하여 백남준과 같은 기계적이고 구성적인 비디오아트를 진행한다. 이것은 위의 경우와 매우 다른데, 여기에는 어떤 서사가 들어 있는 것이 아니라 기계 자체의 순수예술을 지향한다. 양전종^{楊振中 Yang Zhenzhong}이나 쉬이훼이^{徐一暉 Xu Yihui}들이 모두 이런 기계적 비디오예술을 추구한 사람들이다. 물론 이러한 기계 구성주의적 예술은 지속적으로 이루어진다. 2000년 이후에도 후지에밍^{胡介鳴 Hu Jieming,}

Qiu Zhijie, String, 1996

스칭石青 Shi Qing 등이 모두 여기에 속한다.

물론 비디오아트는 2000년이 넘어가면서 다양하고 세련된 방법으로 작품들을 선보이고 있다. 펑멍보는 원래 자신이 행하였던 사회주의 캐릭터를 비디오 게임에 넣는다(2002). 진쟝보金江波 jinjiangbo의 경우는 회화 밖의 콜라주 형태라고 할 수 있는 예술을 선보인다. 그의 2007년 작품을 보면 그의 비디오아트는 이전 사회주의시기의 프로파간다 포스터를 그대로 인용하고 있다. 이와 같이 비디오아트는 주로 그것들은 사진과 행위예술 혹은 사진과 설치예술들이 함께 결합하는 믹스매치Mix-match 형태를 띠고 있다.

이러한 예술은 때로 사진 형태로 남겨지기도 하고 때로 그것을 비디오로 촬영하기도 하기 때문에 결과론적으로 기록된 이 사진들의 흔적만 뺀다면 완전히 행위예술에 속할 것이다. 하지만 이들이 강조하는 것은 행위보다는 남겨진 사진의 형태이다. 이 점은 행위예술의 일회성보다는 상당한 정도의 설치를 필요로 하는 설치예술에 보다 근접해 있다.

Hu Jieming, Go Up, Go U, 2004

Shi Qing, noseries, 2003

Jin Jiangbo, 2007

첫째, 믹스매치 형태의 설치작품과 사진

2009년 리우다훙劉大鴻 liu Dahong과 주시지엔朱新建 Zhu Xinjian은 [제가 처리하겠습니다, 안심하세요我辦事 你放心]22와 같은 설치예술을 행한 다음, 그것을 다시 사진으로 찍어서 사진전을 열었는데, 물론 이런 설치예술 자체가 미술전에서는 설치의 형태로 그리고 다시 사진의 형태로 두 가지 예술 형태를 모두 보인다. 이렇게 되면 이것은 설치예술, 행위예술, 사진예술, 그리고 그것의 개념을 형성하는 개념예술이라는 믹스매치 형태를 이루게 된다. 또한 이 작품은 매체적인 측면 이외에 1976년에 마오쩌둥이 화국봉을 앞에 두고 "니가 일을 맡아서 난 안심이야你辦事 我放心"라고 한 말의 패러디를 이룬다. 실제로 이 작품 이외에도 이 문구는 마오의 사회주의시기를 빗댈 때 가장 많이 사용하는 오브제이다. 여기서는 완전히 내용과 인용으로 가치의 전도를 이루었다. 따라서 이러한 새로운 경향의 예술에 [평면설치예술]이라는 새로운 용어를 붙일 수 있다. 평면설치예술이 가지는 예술적 의의는 다음과 같다.

첫째, 사진과 설치예술을 함께하는 [평면설치예술]의 경우는 그 소재나 미적인 면에서 지극히 개인적인 기호와 맞닿아 있음으로서 그것이 혁명성으로서의 '모더니티'의 가치를 지니고 있다기보다는 시간적으로 '모더니즘'이 되었다. 말하자면 중국 동시대 미술에서 포스트모더니즘의 도래는 초기의 사회주의 리얼리즘을 개혁하려는 혁명적 작업이 지극히 사소한 것으로의 표현으로 바뀌게 됨으로써 비로소 이루어지게 되었다. 자유를 표현하는 가시적인 행동으

Liu Dahong & Zhu Xinjian, [我辦事 你放心], 2008

22 이미지출처 http://gallery.artxun.com/opus_83585.shtml.

로부터 자유 그 자체가 내용이 될 때에 가능해진 것이다. 현 시점은 물론 정치적인 소재가 여전한 것은 사실이지만, 중국에서의 비엔날레의 개최 등 국제적 행사와 관련하여 질적인 수준이 제고됨과 동시에 완전히 정치적인 소재로부터 벗어난 것도 지적할 사항 중 하나이다.

사실 여기서 개입된 '사진'예술은 이 시기 중국미술계에 팝아트Pop art적 요소를 강하게 부여하였다.[23] 더구나 사진과 행위예술과의 결합 혹은 사진 그 자체가 예술 작품의 콜라주로서 등장하게 되었다는 것은 중국의 모더니티라는 의식과 함께 포스트모더니즘적 양식을 빠른 시기 안에 흡수했음을 의미하는 것이다. 장단과 천만張丹, 陳曼 Zhang Dan&Chen Man은 매우 감각적이면서도 광고적인 수법을 이용하여 작품을 구성하기 때문에 실제로 패션광고나 기타광고 사진도 겸하고 있다. 광고와 타이포그래피가 함께하는 현상 역시 사실은 팝아트Pop art에서 가장 흔히 보이는 수법이다. 여기에는 일반인들의 미적 취향과 단순하면서도 자극적인 색 그리고 구도들이 돋보인다. 여기서 표현된 광고효과를 내는 사물들은 화면 내에서 어떠한 배치를 이루기보다는 오로지 그것의 과장됨과 미적인 포장에서 예술적 극치에 달하게 된다. 이것은 만들어진 예술이며 사진은 여기서 그러한 예술적 조작형태의 일부 수단에 지나지 않게 된다.

둘째, [평면설치예술]은 서사를 가지고 있다. 이 측면이 특별히 이 예술을 독특하게 만들기도 한다.

즉, 멈춰 있는 이미지로서의 사진은 순간의 기록일 뿐이다. 움직

Zhang Dan & Chen Man, [Translocalmotion 米老鼠], Shanghai Biennale, 2005

23 루시 리파드에 의하면 사진은 팝아트 발전의 근간을 이루었다고 지적한다. 루시 R. 리파드 지음, 전경희 옮김, 『팝아트』, 미진사, 1990, p.47.

이는 이미지를 구성하고 있는 어떤 이야기들의 단편이라는 것이다. 그런데 그것은 그러한 한순간만을 의미하는 것이 아니라 그것 자체로 또한 완벽한 구성예술을 이룬다. 즉, 1회성의 순간적인 시간의 구성은 2차적으로 멈춘 이미지로서 그 예술의 완벽성과 또 다른 지경의 예술을 구축한다. 이러한 특성은 시공간에 대한 새로운 해석을 마련해준다. 예술적 행위가 벌어지던 당시의 공간에서 이루어진 '시간성'과 그 내용은 서사적일 수밖에 없다. 그것은 하나의 이야기를 구성하고 그 이야기는 설치의 과정과 참여하는 인원 혹은 설치물들이 관객과 벌이는 퍼포먼스 속에 존재한다. 이러한 이야기는 작가의 스토리성을 벗어난 우연성을 가질 수도 있다. 하지만 그 우연성은 특이하게도 그 당시의 예술 행위를 카메라에 담는 행위 속에 감추어지게 된다. 사진이 담고 있는 순간의 포착은 예술행위가 벌어지던 순간에 포착할 수 없었던 모습들을 포착함으로써 새로운 예술을 생성한다. 실제로 이것은 발터 벤야민의 아우라와 연관 지어 새로운 해석이 가능하다. 카메라가 담을 수 없었던 영혼의 움직임을 이러한 퍼포먼스를 기억하는 뇌와 현상되어진 카메라 화면 사이에서 관객은 아우라를 충분히 만들어 낼 수 있다. 그것은 단지 카메라의 현실적 이미지만을 말하는 것이 아니라, '그때 그곳에서 벌어진 일'들에 대한 여러 가지 콘텍스트적 기억을 함께 불러온다.

가령 리우진劉瑾 Liu Jin은 마치 극을 찍는 듯한 화면구사를 한다. 2007년 작 [Lost Paradise, no.10]와 2001년 작 [Youth Story, Dredging]을 보면 한 프레임 안에서 어떠한 사건을 연출해야 할지 각도와 인물 간의 관계, 옷, 장소 등 완벽한 미장센이 연출된다. 그것은 하나하나 모두에 의미가 있는 것들이다. 사실 연출된 화면은 회화에서 비롯된 것이다. 하지만 이 작품이 스틸이미지로 굳어지기 이전의 상황은 분명히 하나의 스토리를 구성한다. 그리고 위에서 지적하였듯이 그 스토리는 콘텍스트적 상황을 포함하는 특이한 구성을 갖게 된다.

Liu Jin, Lost Paradise, no.10, 2007

Youth Story, Dredging, 2001

일부 작품은 상황극을 만화의 한 컷과 같이 처리하기도 한다. 가령 자오 반디軆半狄 Zhao Bandi는 판다 인형곰과 함께 상황을 연출한 이후 풍선 말을 만들어 넣는다([Zhao Bandi and Panda] 시리즈, 1999~2001). 물론 2001년 작품 이후에도 그는 줄곧 판다를 그의 파트너로 정하여 상황극 연출을 하면서 사진 작업을 한다. 여기서 판다는 물론 중국을 상징하고, 예술가인 자오 반디는 바보 같은 행동을 서슴지 않고 하게 된다. 둘은 서로를 비난하거나 조롱하는데, 이것은 어느 것 하나 심각한 것이 없다. 단지 그것은 사진 작업의 스토리화를 위한 작업으로, 이야기 전체 가운데 사진이 가지는 속성인 '스틸 컷'의 특징을 충분히 활용한 것이라고 할 수 있다. 물론 위의 두 상황은 연출된 사진과 다른 지점을 이룬다. 움직임의 연속 가운데 한 장면이 아니라 일

Zhao Bandi, Zhao Bandi and Panda, 2001

Zhang Huan, No.7(Series: Memory Door), 2006

부러 한 장면을 연극처럼 혹은 사진처럼 만들어낸다. 영화가 가질 수 있는 서사성과 지표화의 속성을 섞어 재미있는 사진예술을 이룬 것이다. 사실 이러한 사진 예술은 상업적인 광고에 두루 쓰인다.

집약적으로 몇 분 안에 혹은 지나가는 행인들에게 효과적으로 무언가의 메시지를 전하고 싶을 때 사진은 이런 식으로 상황을 연출하여 그 뜻을 전하게 된다. 이것은 단순히 사진의 예술을 갖출 뿐 아니라 메시지 전달, 특히 이야기성이 있는 사진 예술을 이룬다.

이런 상황극의 사진 이외에도 사진 자체가 표면 자체의 믹스매치를 이루는 콜라주 작업된 사진들도 보인다. 가령 장환張洹 Zhang Huan의 작품을 보면, 여기에는 위에서 살펴본 상황극 못지않은 의도성이 개입되어 있다. 이 작품은 목판화에 문혁시기의 사진을 오려붙임으로써 재료 자체에 대한 인용이 되고 있다. 목판화는 마오시기 민중을 위한 예술의 가장 중요한 수단이었다. 또한 여기 보이는 똑같은 인민복에 구령을 맞추며 단체로 행동하고 있는 이 모습은 바로 그 시기의 인민의 모습이었던 것이다. 이로써 믹스매치 자체는 구시대 예술의 수단까지도 함께 인용함으로써 중국의 포스트모더니즘 예술의 중심에 서 있다고 할 수 있다.

둘째, 사진예술

물론 사진 그 자체로 사진예술을 추구한 사람들도 있었다. 정궈구鄭國穀 Zheng Guogu의 경우는 사진으로 중국 고대의 산수화를 그려낸다. 그는 왜 산수를 소재로 택하였는가 하는 질문에 대해서 자연풍광이라는 것은 특별한 돈이 들지 않고 스스로가 미를 형성하기 때문이라고 대답한다. 하지만 그

가 찍은 풍광사진예술의 예술적 의의는 다음과 같이 평가될 수 있다. 이전의 문인화가들의 산수는 산수 그 자체라기보다는 산수라고 하는 자연에 실어낸 주관적인 마음의 표현이었다. 그들은 산수를 '묘사'하는 것이 아니라 산수를 통해서 자신의 정신적인 득도의 상태를 이미 체현하였다. 그곳에는 이미지의 다른 표현인 시와 그림이 한 화면에 함께 배치된다. 말하자면 문인화에서 산수는 구성된 자연이다. 하지만 정궈구는 그러한 자연의 풍광이 그것을 보는 관객이 구성해내는 마음속의 득도와 관련된 일임을 알려준다. 그것은 작가의 주관적 미적인 구성이 아닌 관객의 주관적 해석에 그 미학이 달려 있다는 것을 말하는 것이다. 이러한 그의 개념에 따르자면 그의 사진은 아름다운 풍광을 찍어 보여주는 형태가 아니라 보는 사람마다 그 풍경에 대한 이미지화 작업을 개별적으로 그리고 시간마다 다르게 '읽힐 수 있음'을 상정하게 된다.

반면 꾸더신顧德新 Gu Dexin은 좀 더 복잡한 개념적 사진을 찍는다. 머리 뒤통수에 보이는 수많은 각인들, 그것은 매우 폭력적인 것인데 때로 그것은 불의 형태이기도 하고 상처를 내기도 한다. 주로 그것은 스탬프를 찍은 형태를 띠고 있다. 이것은 완전히 1924년 만레이Man Ray의 작품 [앵그르의 바이올린Le Violon d'Ingres]의 사진예술에 부합하는 일이다. 만레이는 "나는 그리고 싶지 않은 것, 이미 존재하는 것을 사진으로 찍는다"라고 했다.[24] 실제로 만레이는 이 작품을 통해서 마치 사람의 몸에 음각이 되어 있는 듯한 인상을 줌으로써 사진기술 조작만으로 만들어진 이미지, 즉 첼로를 상상할 수 있도록 만들었다. 꾸더신의 경우도 마찬가지이다. 그는 사람의 뒤통수에 다른 사진을 겹치는 형태로 머리 뒤통수에 이러한 스탬프가 찍힌 인상을 준다. 이러한 것은 사진을 이미 찍어 놓고 다시 작업을 하는 일종의 레디메이드 작품인 것이다.

24 카트린 클링죄어 르루아 지음, 김영선 옮김, 『초현실주의』, 마로니에 북스, 2006, p.90.

Man Ray, Le Violon d'Igres, Gu Dexin 1999—m01, Gu—00011

치우즈지에^{邱志傑} Qiu Zhijie는 새로운 사진이미지 구축에 신경을 썼다. 그는
일정 정도 문자를 이용한 사진 예술을 추구한다. 이러한 것은 문자 자체의
예술적 측면까지 고려한 사진 작업이면서 동시에 이미지사고를 유발한다.
2005년 작 [누가 가장 행복한가^{誰最幸運}]는 조용한 자금성의 저녁풍경 위에
네온사인 방식으로 써내고 있다. 그 방식은 근엄하지도 유희스럽지도 않
다. 그 사진에 담긴 이미지는 이미지대로 미학에 도달하고 있으면서 동시
에 개념적인 질문을 포함하고 있는 것이다. 사실 글자의 이미지화 혹은 이
미지의 글자화와 같은 문장화된 이미지 작업은 제니 홀쳐^{Jenny Holzer}의 그것
과 매우 유사하다. 제니 홀쳐는 이미 1977년 이래로 계속 글자만으로 사진
작업을 해왔는데 다양한 메시지를 통해 자극적인 힘을 가지려고 한다.[25] 즉,
그녀에게 있어서 선동적인 어구만큼이나 이미지는 강력한 전달력을 갖는
바, 선전문구와 같은 언어들이 가시화될 때 강한 메시지를 내보낸다. 이것
은 분명히 문자에 힘을 실어 예술의 사회적 역량을 확인하려는 의도를 품
고 있는 것이다. 치우즈지에는 이와는 달리 글자 자체의 아름다움 그리고
글자가 함유하고 있는 사상 그 자체로 흐르고 있다. 어찌하였든 그의 사진

25 다니엘 마르조나 지음, 김보라 옮김, 『개념미술』, 마로니에 북스, 2007, p.64.

이 제니의 개념미술에서 온 것임은 확실하다. 어찌 되었건 사진예술 자체만을 추구한 경우라도 장르가 넘나들고 있다. 왜냐하면 사진의 이미지 자체가 의미하는 것이 사진의 표면적 아름다움을 추구하는 것이 아니라, 다른 장르들 예를 들면 회화라든가 혹은 미디어 아트적 측면을 직간접적으로 사용하고 있기 때문이다. 물론 상황극과 그것을 찍어낸 평면예술과 사진예술 자체를 구별할 필요는 있다. 하지만 어떠한 경우라도, 중국 동시대 미술 특히 이미지 구축이라는 측면에서 '사진photography'은 매체적 측면에서

邱志傑, 誰最幸運, 2005

Jenny Holzer, You are my own

충분히 중요한 오브제를 이루고 있다. 사진 그 자체가 아니라 전체 이미지로 표현될 수 있는 것들의 직접적 표현 혹은 기록의 의미로서 그것은 존재하고 있다.

3. 조각Sculpture

조각sculpture은 구 사회주의시기 가장 공공화된 미술 작업이었다. 물론 조각은 사회주의시기 군체미술의 집적이기도 했고, 공적인 장소에서 이데올로기의 표상으로서 그 중요도가 있었다. 특히 마오쩌둥이 살아 있던 시기 그의 동상이나 기타 조각을 통해 사회이념이 표출되는 것은 공적으로 중요했다. 또한 조각은 미술작품과 같은 평면예술에 비해 그것 자체가 공간성과 부피성을 가지기 때문에 중요한 무게감을 가질 수 있었다. 곧 조각은 회

화적 이념표출보다 공적인 무게감이 훨씬 있었다는 것이다. 하지만 포스트 사회주의시기에 들어서서, 이러한 조각들은 완전히 사적인 영역으로 들어온다. 앞에서 살펴보았듯이 1978년 개혁개방 이후의 포스트 사회주의 중국미술에서 첫 모더니즘적 자각은 조각에서 이루어졌다. 조각영역은 '회화 painting'와 더불어 사회주의 미술의 쌍벽을 이루는 순수회화Fine Art의 영역으로서 그것의 새로운 탄생은 불가피했다.

첫째, 어린 시절의 기억과 사회주의

포스트 사회주의의 조각활동을 통해 드러난 가장 큰 변화는 작가의 자아의 표출일 것이다. 그것은 사회주의에 대한 어린 시절의 기억과 맞닿아 표출된다. 천원링陳文令 Chen Wenling은 빨갛게 칠해진 벌거벗은 아이를 통해서 싸늘한 감을 그대로 전달해준다. 그것은 제목이 의미하고 있는바 어떤 '기억'에 대한 것이다. 그것은 아이 자체라기보다는 작가의 어린아이 시절을 표현한 것으로, 그것은 직접적으로 붉은색으로 대변되는 마오시기의 중국 사회주의를 겨냥한다. 여기서 어린아이는 마오의 사회주의 시간과 동일시된다. 시간의 형상화라고 말할 수 있다. 또한 이 조각에서 쓰인 붉은색은 이중적 의미를 띤다. 붉은색이 의미하는 바는 사회주의 중국이라는 국가적 이미지와 또한 피로 상징되는 잔혹함이다. 물론 붉은색을 사회주의 중국이라는 국가와 관련하여 인민들을 상정할 수도 있다. 하지만 전체적으로 '붉은색紅色 Red'이라고 하는 것은 '사회주의 혁명' 그 자체와 동일시된다. 따라서 천원링의 '붉은' 어린아이 형상은 바로 마오가 살아 있던 시기의 사회주의를 그대로 지적한다. 그리고 작가 개인적으로 내면화되어 그가 그 시기 어린아이로서 권위 앞에 무력해질 수밖에 없었던 지난날들을 드러낸다. 이 조각은 매우 개인적인 역사와 사회주의시기에 대한 경험이 관련되어 지난 시기를 지시할 수 있다는 것을 보여주었다. 그것은 곧 문혁에 대한 자신의 어린 시기의 극도의 공포감인 것이다. 개인서사의 입체화라고

평가할 수 있다. 사실상 이 작품은 이러한 표면적인 해석 이외에도, 다음과 같은 두 가지 면에서 중요한 포스트 사회주의와 동시대 중국미술에서 조각예술의 방향을 제시한다. 한 가지는 조각의 소재를 '어린아이'로 잡았다는 점이고 또 한 가지는 그것이 '벌거벗은 육체'라는 점이다. 후자인 벌거벗은 육체는 또 다른 지점에서 해석이 가능하기 때문에 뒤에서 논하기로 하고, 먼저 어린이를 소재로 하는 것의 의미를 살펴보면, 그것은 아이러니컬하게도 두 가지 다른 시간성을 상정한다.

Chen Wenling, Red Memory No.9, 1999

하나는 사회주의시기에 대한 거부의 움직임이고 다른 하나는 사회주의시기와 관련된 기억의 문제이다. 이전 사회주의시기의 사회적 조각들은 그 소재가 마오 혹은 마오의 이념수행자로서 청년들이었다. 어린아이는 완전하지 않은 인간으로서 완전한 영웅이나 청년에 비해 어수룩하고 또한 여리다. 하지만 포스트 사회주의 중국에서는 영웅을 필요로 하는 것이 아니라, 앞으로의 중국을 완성해 나갈 미완성의 어린이에게 주목한다. 또한 어린아이는 작가의 어린 시기를 상징하는 기억의 상징물이다. 특히 어린이를 소재로 한 작품은 2000년대에 도드라졌다. 1990년대 천원링의 붉은 아이 시리즈 이후 장지에蔣傑 Jiang Jie나 리우지엔화劉建華 Liu Jianhua도 어린이 소재를 많이 썼다. 그들에게 있어 어린이들은 천원링의 어린아이의 순진무구함은 취하되 '붉은' 것을 삭제함으로써 어린 시기의 동화를 강조하는 경향으로 드러났다.

사실 어린이 소재는 조각예술뿐 아니라 회화에서도 많이 보인다. 이것은

Jiang Jie, 2002

Liu Jianhua, 2001

세계 미술계 전체에서 중국만이 유일하게 지니고 있는 소재이기도 하다. 따라서 왜 유독 최[근 중국 미술 작품에서 '어린이'가 소재화되는가 하는 점을 생각하면 그것의 의미는 매우 크다. 그들은 이전 마오시기의 기억과 미래의 중국, 아직 완성되지 않은 포스트 사회주의 중국을 같은 선상에 놓으려는 경향이 있다. 그들에게 아픈 기억이었던 마오쩌둥의 사회주의는 포스트 사회주의에 어떤 희망으로 상상화되어 구성되고 있다. 하지만 마오쩌둥 시기의 사회주의 색채를 입히지 않는다 해도 어린아이라는 것 자체는 포스트 사회주의 중국의 '희망'으로 작용하는 것은 사실이다. 교묘하게 작가들의 어린 시기와 마오의 시기가 겹쳐지고, 다시 2000년이 넘어가는 지금 이 시점에서 갓 태어난 어린아이와 같은 포스트 사회주의가 표상화되고 있다.

둘째, 벌거벗은 육체

두 번째로 포스트 사회주의시기 조각작품들에서 주의를 기울일 만한 것은 벌거벗은 육체이다. 벌거벗은 육체는 위에서 살펴본 퍼포먼스의 연장으로서 작용한다. 그것은 나약한 인민들 그 자체를 말해주는 것이며 포스트

사회주의에 무기력한 작가 자신 곧 작가를 비롯한 중국의 대중들을 말하는 것이다. 물론 이러한 나약함은 1980년대 후반기와 1990년대 초반에 이어지는 행위예술가들의 나체를 통해서 이미 알려진 상태였다. 그저 하나의 생명체에 지나지 않는 나약한 존재로서 인간의 몸은 그렇게 새로운 포스트 사회주의의 새로운 '인민'의 탄생을 예고하는 것이다. 2003년 제11회 베이징 비엔날레에서 장다리張大力 Zhang Dali는 798공장 천장에 벌거벗은 시체조각을 전시하였다. 이 작품은 일단 작품이 공중에 매달려 있다는 것 자체, 그리고 그 매달린 대상이 벌거벗은 사람의 육체라는 사실에 모두 경악했다. 게다가 그러한 육체들이 말할 수 없이 많은 숫자들로 이루어져 있다는 사실로 충격을 전해주었다. 그가 거꾸로 매단 하얀색의 벌거벗은 육체들은 그것이 너무도 적나라하였기 때문에 작품의 전위성을 더하여 주었다. 이 작품은 [48종족Chinese Off Spring]인데, 그의 종족시리즈(2003~2005)[26] 가운데 하나로, 사람의 육체가 종족이라는 정신적이고 문화적인 분류를 거치지 않는다면 과연 무엇에 해당하는지를 알려준다. 그것은 하나의 몸뚱어리일 뿐이며, 그냥 하나의 유기체일 뿐이라는 것이다.

물론 인간의 육체와 관련하여 여성의 몸이 자연 상태에서 벗겨진 그대로의 나체가 될 것인지 작가의 재해석에 의해 남성적 시각의 쾌락을 위해 누드가 될 것인지의 문제가 관련되어 있는 작품도 있다. 장다리의 작품과 같이 벗겨진 인간의 육체는 그 자체가 그저 하나의 살덩이에 불과하다는 것을 노출할 뿐이다. 가령 샹징向京 Xiang Jing의 작업에서도 여성의 아름답지 않은 신체가 완전히 벗겨져

Zhang Dali, Chinese offspring, 2003

26 이미지출처 http://www.art-here.net/html/pv/44189.html.

Xiang Jing, Your body, 2005

있는 것을 목도할 수 있다. 샹징의 2005년도 [당신의 몸Your Body]과 같은 작품은 행위예술에서 보여주던 예술가 자신의 '몸'만큼이나 그 소재나 표현 면에서 매우 충격적이라고 할 수 있다. 여기서 인간의 신체는 '아름답기'보다는 추악하며 보잘 것 없다. 또한 그것은 신체라기보다는 '사물'의 일종이다. 그것은 보이는 대상일 뿐이며, 그 신체를 매달고 있는 줄만큼이나 혹은 그 신체가 앉아 있는 의자만큼이나 아무렇지도 않은 무생물적 그 무엇일 뿐이다. 특히 이러한 신체들은 또 다른 맥락에서 새로운 언어로서 간주될 수 있다. 1970년대에 이미 여성운동과 맥을 같이한 여성의 몸 퍼포먼스 작업들 속에서 여성의 육체는 새로운 언어의 대안으로 제시된 바 있다. 당시의 퍼포먼스에서는 남성들의 성기로 간주되는 '펜pen' 쓰기에 대항하여 여성의 성기를 상징하는 연약한 몸 전체가 선택되었다. 남성 전유물인 펜으로 쓰인 언어와 기록 속에서는 여성을 절대로 표현할 수 없다고 보았다. 여성의 부드러운 육체만이 딱딱하고 공격적인 것의 반대항에 위치할 수 있다고 본 것이다. 2000년이 되어 동시대 중국미술에서 이러한 여성 육체 언어들이 차용되기 시작했다. 앞에서 보았던 어린 아이의 벌거벗은 몸과 개성이 말살된 살덩어리로서의 육체를 보여준 장다리의 연장선상에서 '여성'이라는 성을 가미하면서 사실은 벌거벗겨진 육체는 '충격'으로만 다가오는 것이 아니라 그것들이 의미하는 사회적 의미에 귀를 기울이도록 만들었다.

실제로 조각은 아니지만 여성나체의 사물화의 대표로 여성작가 쏜궈쥐엔孫國娟 Sun Guojuan의 예를 들어 비견할 수 있다. 그녀는 여성인 자기 자신의 몸

을 예술행위의 재료로 사용하였다.[27] 그녀는 [설탕시리즈永遠甛蜜]로 유명하다. 특히 그녀는 설탕을 몸에 뿌려놓고 문지르면서 몸의 온도를 이용하여 그것을 녹인다. 설탕이 그녀의 몸에서 녹으면서 그녀 자신은 그 설탕이 주는 행복감을 온몸으로 누려보려는 행위미술을 그대로 시행한다. 조각 상태에서의 사물화된 몸에 비해 쏜궈쥐엔의 '몸'은 매순간을 즐기는 한 생명체로서 부활한다.[28] 위에서 지적한 행위예술과 조각예술이 서로 상호연관성을 지니고 있다고 언급한 것에도 매우 부합한다. 실제로 그녀의 예술행위는 조각에서 다루는 몸과는 달리 유기적이다. 하지만 샹징이 사용한 여성 육체로서 몸뚱어리로 사용된 것은 같은 맥락에 있다. 그녀의 몸은 섹슈얼한 그 무엇이 아니라 단지 온기가 흐르는 살아 있는 사람의 육체일 뿐이라는 것을 알려준다. 즉, 동시대 미술에서 여성의 육체는 남성들의 바라보기로서보다는 육체 그 자체의 유기체를 강조하는 것으로 드러났다.

셋째, 하이브리드

인간의 몸이 사물화되어 무생물적인 것이 되기도 하지만 인간육체의 동물성을 강조하여 육체를 비하하는 경우도 있다. 외로운 붉은색 아이로 기억되는 천원링陳文令 Chen Wenling은 2004년 [행복한 생활Happy life] 시리즈를 통해 지금의 사회주의에서의 몸을 지적해낸다. 그가 붉은 어린아이의 벌거벗은 몸으로 문혁시기를 다루었다면 [행복한 생활] 시리즈에 나오는 거대한 살덩어리와 거대한 몸은 포스트 사회주의시기를 표현한다. 특히 [행복한 생활] 시리즈 속에서 소비주의에 빠진 여성은 돼지의 형상을 하고 있고, 육체적 향락만 즐기는 남성 역시 돼지의 형상을 하고 있다. 2000년 이후의 그의

27 이보연, 『이슈, 중국현대미술』, 시공사, 2008, p.453.

28 그리고 그녀는 그것을 사진으로 기록하여 '달콤한' 과거는 그렇게 기억될 뿐이며, 그것의 행복은 다시 오지 않는 영원불멸의 뇌 속으로 사라져 버린다는 것을 말해준다. 이렇게 되면 그녀의 육체 역시 매순간을 기억하는 하나의 기억장치로서 위치하게 된다.

Chen Wenling, 幸福生活 no.21, 2004

Zhou Chunya, Saluting, 2006

Zhang Dali, Man and Beast, Huang(horrified), 2007

작품에서 사물화된 몸은 소비주의 사회의 대중들의 추악한 모습들이다. 그것은 이전시기 중국을 거부하는 것 못지않은 새로운 이미지 쓰기작업의 한 방편이 된다.

이와 같이 동시대 중국 미술에서 '몸'은 새로운 글쓰기의 형태의 하나로서, 즉 '이미지 – 언어Image-Language'로서의 표출이 되었다는 데 이견이 없을 것이다. 그것은 어린 아이, 벗겨진 몸, 여자의 몸으로 드러나면서 모두 나약한 존재로서 표현된다. 또한 특정시기와 관련이 되면서 상징화된다. 사실 인간의 육체와 관련하여 2000년 이후 동시대 중국 미술의 조각예술에서 두드러진 특징으로는 동물화 소재와 하이브리드이다. 이 야만적이고도 종합적인 동물성은 인간의 육체와 관련하여 중요한 포스트 사회주의 문제를 지적한다.

조우춘야周春芽 Zhou Chunya의 [푸른 개綠狗] 시리즈 역시 이러한 선상에서 거론될 수 있다. 여기서 표현된 푸른색 개는 귀엽거나 혹은 애완견으로서의 면모라기보다는 그것 자

체의 야성이 그대로 드러나 있고 그것의 추함도 드러난다. 이런 것은 단박에 개의 속성을 인간에 그대로 드러낸 것임을 알 수 있게 해준다. 장다리^張_{大力 Zhang Dali} 역시 그러하다. 여기서 동물은 그저 그것의 '동물성'을 부각시켜서 3차원적으로 만들어낸 것에 불과하다.

분명히 이런 것들은 인간의 본성 밖에 있거나 혹은 인간의 야만성 그 자체에 대한 고발이기도 하기 때문에, 쉽게 기계라든가 혹은 기타 인간 이외의 생물들과 결합한다. 왜냐하면 여기서 인간성은 말살되거나 혹은 완전히 그 반대로 존엄성을 가질 수 없는 현대사회에 대한 고발이기도 하기 때문이다. 분명히 이러한 인간 본연 자체의 인간성에 대한 지적은 집체적 노동단위로 존재하던 인민들이 개별적 개인으로 돌아오면서 사회에 대해 분출되는 현상과도 맞닿아 있다. 자본주의 사회에서 자본으로부터 고립되는 인간성과 마찬가지로, 포스트 사회주의 중국에서 자본주의와 사회주의의 그 어떤 것에도 아직 정착하지 못한 중국의 인민들의 황폐화된 모습이기도 한 것이다. 왕미엔^{王冕 Wang Mian}의 [쌍둥이]와 같은 작품이나 진뉘^{金妖 Jin Nv}의 작품은 하이브리드적이기도 하지만 숭고함을 드러낸다. 말살된 인간성을 통해서 오히려 인간성을 구원하려는 희망을 엿볼 수 있다. 소비주의 사회에 노출된 욕망의 실체로서 인

Wang Mian, Twins, 2010

Jin Nv, Lovers 2, 2011

간의 육체가 있다고 하면, 여기 이러한 최근의 하이브리드적 육체들은 현대산업사회에 노출되어 인간성을 말살당하고 있는 육체를 드러낸다. 두 가지 욕망과 말살당한 육체는 폭력적인 사회를 고발한다.

1990년대 아트 이미지-언어들의 방향성

In the 1990s

회화painting가 원래 지향했던 순수예술 특히 사회주의 리얼리즘에 입각한 그림들은 1978년 개혁개방과 함께 포스트 사회주의 중국에서 완전히 새로운 외부형식과 소재들로 바뀌게 되었다. 동시에 1978년 이후 갑자기 쏟아진 충격적인 새로운 미술개념으로 인해 한차례의 굴곡을 겪었다. 물론 회화와 기타 비회화적 방법은 상호 교류하면서 서로를 참조하는 형식으로 발전하였다.

Part A.
내부적 소용돌이: '나'Inner-direction: Me

1980년대는 위에서 살펴보았듯이 중국 미술의 범위나 개념을 새롭게 해야 하는 혁명성이 짙었다. 따라서 기존의 미술 범위에서 가장 대표적인 회화는 비회화적인 방법들 가령 행위예술이라든가 설치예술에 비해서 좀 더 시간의 간격을 두고 그 변화를 시도하게 되었다. 따라서 회화 방면에서 포

Feng Zhengjie, 世紀之夢, 2006

스트모더니즘의 면모를 보인 것은 1980년대 중국 예술 지성인들이 자유로 향하는 과격한 행동들이 잦아들 무렵인 1990년대에 와서 가능했다. 특히 1980년대를 거치면서 중국의 전체 사회는 커다란 움직임들과 좌충우돌에 대한 것이 역사 속에 위치하는 한 개인의 문제로 돌아서는 방향선회들이 있게 되었다. 다이진화戴錦華 Dai Jinhua는 이 시기의 핫 키워드로 '개인 – 소가정' 문제를 잡는다. 펑정지에佛正傑 Feng Zhengjie는 이러한 문제를 1930년대 상하이라고 하는 중국의 노스탤지어 '상하이 드림'과 함께 연출한다. [세계의 꿈世紀之夢, 2006]이라는 그림은 어머니가 입은 치파오와 머리 모양으로 이것이 1930년대의 상하이를 지칭한다는 것을 알 수 있다. 왜 개인의 문제를 그리는 데 있어서 상하이라는 시간대와 겹쳐지게 되는가 하는 문제는 포스트 사회주의시기의 자본주의 유입과 관련 있다. 지난 사회주의시기, 가족은 노동단위 아래 존재했다. 개인적 가족은 전혀 존재하지 않았다. 여기서 펑정지에가 상정하고 싶은 가족은 개인성과 직접적 연결을 갖는다. 그가 그려낸 가족은 자본과 관련 있다. 즉, 1930년대에 상하이에 자본수의가 있었나는 몽상은 지금 이 시기 자본주의가 포스트 사회주의 중국에 줄 수 있는 행복이라는 몽상과 그 꿈의 맥락을 같이한다. 자본주의가 실제로 있었다는 망상 그리고 자본주의가 가족을 풍요롭게 할 것이라는 망상 말이다. 이로써 포스트 사회주의 중국에서 상하이 노스탤지어는 교묘하게 '자본주의' 혹은 '개인과 가족'이라는 키워드를 불러온다. 또한 이러한 것들이 의미하는 근본적 의미는 집단적 생활을 하는 사회주의를 거부하는 것이다. 사실 펑정

지에의 그림은 도시의 화려하지만 이상한 눈을 하고 있는 여성시리즈로 잘 알려져 있다. 그의 그림은 주로 화려한 네온 색채를 사용함으로써 도시의 세련됨을 더한다. 도시의 초점 잃은 여성들은 그러한 화려함 속에서 주체성을 잃은 자아를 상징하기도 한다. 그리하여 그가 그린 그림 속의 여인들은 모두 자본주의에 노출된 비정상적인 사람들이 된다.

앞에서 살펴본 자본주의에 대한 몽상은 현실의 도시여인을 통해 고발의 측면을 이루기도 한다. 다른 작품을 살펴봄으로써 그의 자본주의에 대한 생각, 사회주의를 규정하는 것을 다시 넓게 살펴볼 수 있다. 앞에서 본 작품에 흐르는 상하이 드림 판타지는 중국의 자본주의에 대한 존재하지 않은 기억에 대한 또 다른 낭만을 드

Feng Zhengjie, Butterfly in Love, 2001

러냄으로써 중국에서의 자본주의의 어색함과 값싼 이미지들을 그대로 보여준다. 예를 들어 펑정지에는 [낭만여행Romantic Trip] 시리즈를 통해서 민국시기의 상해의 부르주아들을 그려낸다. 하지만 실제로 이 그림들에 나타난 것은 결혼 그리고 남녀 한 쌍이다. 그들은 결혼을 하면 행복하다고 여긴다. 하지만 그것의 화려함은 결혼의 공허함을 더할 뿐이다. 낭만시리즈의 전신이 되어준 [접연화Butterfly in Love, 2001] 시리즈 역시 이러한 상하이 드림과 함께 동시대 중국의 가정에 대한 꿈을 조명한다. 특히 접연화 시리즈에 보이는 여성은 이중적이

Romantic Trip, 1997

다. 벌거벗은 나체의 여자와 치파오를 입은 근대여성의 모습이 오버랩되면서 1930년대의 상하이 여성들의 육체를 바라보는 남성들의 시선과 그녀 자신의 욕망을 동시에 드러낸다. 그리고 그러한 이중적 측면이 보여주는 저급함이 바로 자본주의 시기라고 상정되는 상하이와 맞닿아 있다. 펑정지에의 자본주의적 값싼 이미지 그리고 개인의 행복과 관련된 것은 1996년에 시작한 [신혼여행Romantic Trip] 시리즈(1996~1998)와 1998년에 이어지는 [행복Happiness] 시리즈 그리고 1999년 [버블Bubble] 시리즈로 이어진다. 여기에서 개인은 새로운 가정 속에서 행복을 누리지만 그들의 행복한 웃음이 공허함을 드러낸다. 포스트 사회주의시기 일반 대중들에게 진정한 자아는 없다. 다만 개인적인 것이 강조되고 가정이 강조되는 현실 속에서 자신의 위치 짓기를 못하고 그저 표면적인 행복감에 웃고 있을 뿐이다. 따라서 펑정지에의 시각으로 바라본 지금 중국대중에게 '개인'이라는 것은 미처 새롭게 구성된 포스트 사회주의에 적응하지 못한 빈껍데기에 불과하다. 그리하여 2006년에는 1930년대 상하이에 있을 법한 행복한 가정이 그려졌던 것이다 ([[世紀之夢], 2006).01 그것은 '존재하지 않는다'라는 것을 의미한다.

사실 이러한 중국의 자본주의와 개인행복의 생경함은 1930년대의 상하이와 연결되거나 혹은 지난 시기 마오의 사회주의 혁명 프로파간다들과 직접적으로 연결된다. 특이한 것은 1990년대 이후 중국에 유입된 자본주의 이데올로기라는 새로운 개념과 초기의 자본주의 유입이라고 여겨지는 공간과의 연결이다. 또한 여기에 가족이라는 개념이 밀실되던 지난날의 사회주의시기의 가정은 자본주의 유입과 함께 강조되기 시작했다. 위에서 지적하였듯이 회화에서 이러한 소재들이 모두 종합적으로 드러나기 시작한 지점은 1990년대이다. 말하자면 지난 사회주의시기 문예에 봉사하던 회화가 개인작가의 손으로 넘어오면서 어떻게 보면 당연히 작가 개인에게로 그 대

01 이미지출처 http://www.ionly.com.cn/nbo/yishuquan/people_174.htm.

상을 옮겨온 것은 너무 당연한 일이었다. 또한 1990년대에 가정이라는 소재가 회화에서 떠오르게 된 것은 포스트 사회주의가 곧 자본주의와 함께 근원적인 사회구성을 하는 변화를 겪기 시작했다는 것을 가시적으로 드러낸 것이다. 즉, 가정과 상하이라는 두 가지 소재의 결합은 바로 자본주의 유입으로 형성되는 중국의 새로운 모습을 의미한다고 볼 수 있다. 또한 회화라는 장르에 가장 접근한 소재이기도 한 것이다.

Xue Song, 2008

펑정지에 이외에 이러한 시간적인 문제와 이념적인 문제를 종합적으로 그림으로 그려낸 사람으로는 쉐쏭薛松 Xue Song을 꼽을 수 있다.[02] 그의 그림을 보면 상반부의 엄마는 아기를 안고 있는 1930년대의 상하이 모던을 상상할 수 있다. 반면 하반부의 붉은색으로 일관한 어머니는 민중의 선봉에 선 혁명가이다. 가정이라는 요소와 자본주의가 어떻게 혁명적 사회주의와 반대의 지점에서 결합하는지 알려주는 것이다. 즉, 이들의 '개인－가정'이라는 이미지의 시기적 배경과 공간적 배경은 1930년대의 상하이로 고정된다. 그리고 그것이 얼마나 지금의 사회와 부합되지 않고 어떠한 상상 속으로 그들을 끌어들이는지 그 허위적 사실을 알려준다. 이로써 개인의 문제는 곧 가정이라는 소단위의 문제와 결합되고 자본주의의 유입과 직접적 관련을 갖는다고 생각된다.

또한 이와 반대로 쏘더비Sotheby's 경매에서 최고가를 기록하며 빛바랜 사진과 같은 효과로 유명해진 쟝시아오깡張曉剛 Zhang Xiaogang은 그의 기억 속의

02 이미지출처 [Who's next in China], 2008.12, Seoul, Opera Gallery 직접촬영.

Zhang Xiaogang, Big Famliy, 1997

Zhang Xiaogang, Amnesia and Memory: Man, 2006

동지들과 대가족 그리고 자신의 어릴 때의 모습을 흑백사진으로 온전히 구가해낸다.[03] 특이한 지점은 그것이 사진효과를 가지고 있다는 것인데, 그는 사진이 의미하는 바 '카메라가 담는 실제성'을 그림에서 최대한 부각시킨다. 그것은 그 사진이 담고 있는 시간에 대한 객관적 조명이다. 따라서 그는 평정지에의 화려한 색채 속에서 부유하는 중국의 가정을 구성하는 것과 반대의 지점에서 가족을 구성한다. 그는 문혁시기를 거쳐 온 중국의 가정을 빛바랜 색들로 담담하게 그려낸다. 분명히 이 시기의 가정들은 화려하지 않다. 그렇다고 해서 가정의 따뜻함이 묻어나진 않는다. 여기서 빛바랜 사진들에 담긴 혁명성은 개인이 인정되지 않던 시기의 노동자 집단의 모습 혹은 가족이라는 이름 아래 가족이 아닌 사회주의 사회의 일원으로서 기능하였던 문혁시기의 일반 대중들을 소구해낸다. 그의 작품 가운데 [대가정Big Family] 시리즈(1997~2008)는 마오의 사회주의시기에 청소년기를 보낸 쟝시아오깡의 기억을 구성해낸다. 특히 이러한 이미지 사유에 대한 것은 [대가족] 시리즈 이외에 [기억과 망각n-out] 시리즈(2005, 2006)[04]에서 최고조를 이루며 인간의 기억이 얼마나 폭력으로 다가오는지를 조명하

03 쟝시아오깡의 [대가족 Big Family] 시리즈는 1997년 이후 2008년까지 꾸준히 지속되어 온 작업이다.

04 이미지출처 http://www.artnet.com/magazineus/news/artmarketwatch/artmarketwatch10-4-06_detail.asp?picnum=11

고 있다. 여기서 그는 자기 자신의 모습을 갓난아이로부터 성인이 된 시기까지 모두 자화상으로 그려내고 있다. 특히 이 시리즈에서 부가된 것은 연결되지 않은 전화기 혹은 TV 모니터 그리고 거리의 가로등과 같은 전기가 공급되어야만 그 생명을 부여받는 사물들에 그의 기억과 망각을 더하고 있다. 자화상의 또 다른 이미지 표현은 사물로 옮아갔던 것이다. 시간은 멈춰 있고 그림 속에 그려진 사물들은 그 시기를 냉담하게 보여준다. 특히 그림들은 시간이 지나가는 듯이 희미한 효과를 발함으로써 어렴풋이 기억 속에 자리 잡은 공간에 대한 추억을 떠올리고 있다. 그것은 과거에 대한 아픈 기억이라고 할 수 있다. 그의 그림 속에서 중국의 사회주의 시간은 이런 식으로 사진과 같이 순간을 멈추고 바라보게 만들어준다. 반면 완전히 화가 자신의 모습을 자화상으로 대신함으로써 인생의 허무함과 미시적 서사를 구사한 경우도 있다. 팡리쥔方力鈞 Fang Lijun, 위에민쥔岳敏君 Yue Minjun, 정판즈曾梵志 Zheng Fanzhi 등이 이에 속하는 작가들이다.

먼저 팡리쥔의 경우 자신의 작품에 작품이름을 넣지 않는 것으로 유명하다. 그는 1991년부터 그의 특유의 허무한 감을 주는 자아상을 표출하고 있다. 그의 자아상은 물론 흑백의 하얀색으로 처리된 것도 있으나 사실은 매우 화려한 색채를 이용하는 것으로도 유명하다. 그의 인물들은 주로 갓난아이와 성인 두 가지로 표현되며 어느 것이든 그것은 부유하고 있는 자세혹은 일정한 방향을 향하고 있다. 특히 머리카락이 보이지 않는 모습들은 그림 속 인물들의 무력함을 더하게 된다. 또한 획일적인 모습 속에서 힘없는 개인들을 거의 밀가루로 빚은 듯한 기분을 들게 함으로써 개인에 대한 관찰 혹은 관심이 중요하긴 하지만 이 시기 얼마나 그것이 허망

Fang Lijun, works with no series, 1992

한 것인지를 여실히 드러내 주었다. 사실 이제껏 살펴본 그림들은 그 특징이 인물 위주의 그림이라는 것이다. 이것은 1980년대까지도 중국에서는 풍경 위주의 그림들이 지속되다가 1990년이 들어서면서 대거 인물 위주로 돌아섰음을 이야기해준다. 그것은 전체적으로 화제가 인간 자신에게로 향하여 있다는 것을 표면적으로 드러내는 것이다. 이것은 개인이 말살되어 있는 것에 대한 개인성 회복이라고도 할 수 있을 것이다. 특히 그의 그림에서 보이는 이들은 주로 하늘을 바라보고 입을 벌리고 있거나 아니면 물속을 바라보는 뒷모습이 연출된다. 그것은 그의 그림 속의 개인들이 사회주의시기의 삶과 마찬가지로 정체성을 여전히 회복하지 못한 것들을 일러주는 것이다. 그들이 바라보는 곳은 하늘의 구름이나 물과 같은 자연, 그리고 어린 아이들과 같은 곳이 됨으로써 지금의 복잡해진 중국의 현실과는 동떨어진 배경을 만들어낸다. 그들에게 주어진 구 사회주의 환경도 그들로 하여금 아무런 감정을 없게 만들었지만 지금의 복잡해진 현실 역시 개인의 특별한 환경을 조성하고 있지 못함을 이야기해주는 것이다. 특히 1990년대 인물 그림이 폭발적으로 나온 분위기 가운데 팡리쥔에 주목해야 하는 이유는 다음과 같다.

첫째, 그의 그림은 일반적인 초상화가 아니라는 점이다. 당연히 그림의 대상이 되는 인물은 누구인지 정확하지 않다. 그것은 매우 개연성을 지닌 보편적 인간의 얼굴이다. 그것은 곧 1990년대에 들어선 중국의 전체적인 사회 분위기를 그대로 설명해준다. 당시 중국 사회는 개인에게 그 관심은 증폭하였으나 여전히 개성이 부여되지 않은 개인이 있었던 것이다. 그것은 감정 없는 풍경과 마찬가지로 사람의 풍경화를 이룬다. 이것은 여러 가지 사물 가운데 그저 인간을 그렸을 뿐인 것이다. 따라서 이것은 인물화라고 할 수가 없다. 어떤 특정한 사람을 지칭하는 것이 아니기 때문이다.

둘째, 확일화된 사람의 모습에 주목해 볼 수 있다. 앞에서 지적했듯이 개성이 없는 인간이기도 하면서 그들은 여전히 인민임을 강조한다. 여기서

'인민'이라는 단어를 재고해야 한다. 사회주의시기의 '인민'들은 포스트 사회주의시기 여러 가지 층차로 분화되었다. 그들에게는 신흥부자계층이 생겨나기도 했고 반대로 어디에도 자신의 사회적 거처를 둘 수 없는 농민공도 생겨났다. 포스트 사회주의 중국에는 이러한 다양한 분화를 이룬 인민들에게 그 자리가 마련되어 있지 않다. 아울러 이들을 부를 명칭도 딱히 마련되어 있지 않다. 따라서 자본주의의 유입으로 포스트 사회주의에서 인민은 이제 구 사회주의시기의 '인민'이라는 통합적이고 단일한 명칭 아래 둘 수 없게 되었다. 하지만 팡리쥔은 1990년대 현재 중국의 인민들은 여전히 단일한 인민의 모습으로 포장된 것으로 보았다. 따라서 그들에게는 생기가 없다. 왜냐하면 그것은 어떤 획일화된 구 사회주의시기의 '인민'이라는 허울이기 때문이다.

즉, 그는 개인의 문제로 돌아선 중국 인민들을 그림의 소재로 사용하기는 하였지만 여전히 그 그림 속의 개인들은 사회주의의 집단적 경향을 벗어나지 못하였으며 또한 자본주의 사회에도 적응하지 못한 이들이다. 따라서 이러한 얼떨떨하고 어정쩡한 위치에 속한 인민들의 포스트 사회주의 중국 사회에서의 위치는 그대로 노출된다. 이러한 그의 경향은 실제로 정판즈나 위에민쥔과 같은 작가들에게 영향을 주었다.

특히 정판즈曾梵志 Zheng Fanzhi와 같은 작가들은 인물의 얼굴에 일관된 표정의 가면을 씌움으로써 개인의 감정표출마저 가장된 것임을 여실히 보여주었다.[05] 그는 주로 자신의 얼굴이 내면을 감춘 획일화된 모습을 하고 있다[06]([가면] 시리즈). 그것은 쟝시아오깡張曉剛 Zhang Xiaogang의 빛바랜 사진만큼이나 쓸쓸하다. 특히 이러한 자아표출의 자아상은 대부분 개성을 잃은 무표

05 그의 가면 시리즈는 1993년 홍콩의 漢雅軒 Gallery에서 처음 개인전을 가지면서 대중에게 노출되었다. http://artist.artxun.com/18670-zengzuozhi/2012.4.5 검색.

06 이미지 출처 정판즈공식사이트 http://zengfanzhi.artron.net.

Zheng Fanzhi, Mask No.6, 1995

Yue Minjun, 1993, No.4(Series: Memory), 2000

정으로 일관된다. 무표정과 전혀 반대의 지점에 있는 '웃음'을 띠는 개인의 초상도 무개성인 경우가 있다.

또한 위에민쥔嶽敏君 Yue minjun은 특유의 커다란 웃음으로 화면을 가득 채우고 있다. 이것 역시 그 웃음이 지니는 허무함을 지적함으로써 웃음에 담긴 일률적인 표정이 앞선 작가들의 무표정과 동일한 맥락에 있다. 특히 위에민쥔은 이러한 웃음이 극히 개인적임에도 불구하고 일률적으로 똑같은 모양을 하고 있다는 것 자체가 사회주의 시대의 개성말살을 의미하는 것일 수도 있다고 밝힌 바 있다.[07] 즉, 그에게 웃음이라는 것은 지금 상태의 개인적인 것으로의 회귀라기보다는 그렇게 가장된 행위이며 지

07 그는 제롬 상스 Jerome Sans와의 인터뷰에서 자신의 그림이 앞선 사회주의시기의 그림에 그 바탕을 두고 있으며, 당시의 감정을 표현할 수 있는 가장 직접적이고도 편한 방식으로 커다란 웃음 짓는 얼굴 형상을 그리게 되었다고 말하고 있다. Jerom sans, *China Talks interviews with 32 contemporary artist*, 三聯書店, 2009, p.177.

극히 개인적인 웃음조차 개인적일 수 없었던 시기에 대한 풍자라고 볼 수 있다. 따라서 1996년 작 웃음 시리즈에 보이는 [Untitled] 작품을 보면 웃고 있는 얼굴은 신체와 분리되어 있음으로써 그것이 진실한 웃음이 아니라는 것을 역설하였다. 그 웃음은 바로 위에서 거론한 아무런 표정이 없는 쟝시아오깡이나 팡리쥔 그리고 정판즈와 같은 선상에 있는 것이다. 그것이 웃음의 형

Yue Minjun, Untitled, 1996

태를 띠고 있다고 하더라도 웃음의 가면 뒤에 숨겨진 표정은 정말로 표출할 수 없다는 것을 의미하는 것이다. 똑같은 모습의 군중들과 여전히 기억 속에 머무는 붉은색의 마오 어록들은 화면과 같이 인물들을 웃게만 만드는 현실은 아니다. 오히려 그 웃음은 정판즈의 가면과 마찬가지로 '만들어진 모습'일 것이고 현재의 모습과 다른 모습일 것이다.

자기 자신을 표현하는 것은 반드시 얼굴만을 의미하는 것은 아니다. 그것은 어떠한 외부에 갇힌 보이지 않는 '내'가 있을 수도 있다. 아마도 군복이라는 어떤 특정사회계급을 상징하는 옷은 집체적이기도 하지만 개별적으로도 착용이 가능하다. 그리하여 이 옷은 사회주의시대의 개인의 감정과 사상 혹은 그것과 관련된 표현이 억제된 것으로 절대로 개인적이지 않았던 그리고 한 번도 개인에게 속하지 않았던 소유물 가운데 하나로 상징된다.

또한 군복과 함께 부속으로 딸려오는 빨간 스카프와 컴래드 모자^{comrade cap}는 그 자체가 바로 어떠한 한 시기를 상징할 뿐 아니라 구 사회주의시기의 표징이 된다. 또한 이러한 소품들은 일정 시기의 개성말살을 의미한다. 따라서 인민군 복장을 한 소녀 혹은 아동 그리고 인민군 복장 그 자체만으

Jiang Chongwu, noseries2, 2007

Duan Jun, Beijing Barbie

로도 충분히 중국의 사회주의 거부의 한 표현이 될 수 있었다. 그리고 사실 이러한 구시대로 여겨지는 모자와 복장은 그 자체로 하나의 그들의 외부형식을 규정하는 일이었다. 이제 그러한 외부적 형식들은 '다시 입혀짐'으로써 본래의 군복이 주는 의미를 상실한다. 따라서 이 시기 자기 자신의 정체성에 대한 표현이라는 것은 주로 인물 위주의 그림들이 주를 이루었는데, 사실 서구에서 인물화는 주로 어떤 특정계급의 기록형태로서만 전유되어 오던 방식으로 상품성이 있었던 것은 아니었다. 그러나 특별히 중국의 동시대 미술에서 커다란 얼굴이 그려진 그림이 각광을 받는 것은 그림 자체에 보이는 얼굴이 바로 동양적이기 때문이라는 점을 반드시 지적해야 할 것이다. 이것은 그것을 바라보는 대상이 누구인가를 물어보는 것이다. 사실 중국의 동시대 미술은 서양인들에게 새로운 타자로 인식되면서 주목을 받기 시작했다. 따라서 1990년대는 그들이 모르던 철의 장막 속에 가려진 '사회주의'라는 타이틀을 보여줄 수 있는 모든 소재가 기꺼이 모두 그려지고 또 그것을 사들이는 서양관객들에게 이미지적으로 소비되었다. 여기서 사회주의에 '중국적'이라는 수식어가 붙게 되면 그 진가는 더욱 값을 더하였다. 따라서 중국적이라고 여겨지는 동양의 얼굴과 소재들은 분명히 서양관객들의 호기심을 충족시켜주었을 것이다. 그리고 바라보는 대

상이 되는 중국의 자아상들은 자신을 고발하는 형태로 나아갔던 것이다.
이러한 것은 누드화도 나체화도 아니지만 그보다 훨씬 더 발가벗겨진 상태
의 치부를 드러내는 행위에 해당한다고 할 수 있다.

Part B.
외부적 욕망화:
자본주의 소비이데올로기와 노스탤지어

External directions: the Capitalist consumption Ideology and Nostalgia

개인주의로 돌아선 1990년대 이후의 중국 사회에서 가장 중요한 것은 아
무래도 소비 이데올로기일 것이다. 그것은 자본주의와 결합하는 모든 상품
성을 띠는 것들이 소비자라는 위치를 만들어내는 것과 관련이 있다. 사회
주의시기 인민은 노동단위로서 생산의 지점에 있었다. 하지만 자본주의가
유입된 포스트 사회주의시기 인민은 소비의 지점으로 그 위치를 바꾸었다.
이것은 사회주의시기 인민의 지위를 바뀌게 만들었다. 노동단위로서의 인
간은 언제나 생산가동점에 있었기 때문에 개인적인 선택이나 기호는 평가
되지 않았다. 그러
한 것들은 사회주
의 프로파겐다적
그림양식을 따르
거나 혹은 그 당시
의 인민복을 입고
얼굴에 미소를 머
금으며 오로지 생
산력 추구에만 전

Geng Jianyi, noseries, 1993 Ren Hong, Red memory No.74, 2007

력투구했던 노농병들로 상징된다.

하지만 포스트 사회주의시기 일부 작가들은 그러한 생산지점에 있던 인민들과 그러한 개념을 이미지화한 프로파겐다 그림을 소비주의적 현실과 병치시킨다. 껑지엔이耿建翌 Geng Jianyi의 그림이나 런홍任虹 Ren Hong의 그림들은 모두 그러한 사회주의시기 포스터를 충분히 이용한다. 그것은 구 사회주의시기에 대한 이미지를 충분히 활용함으로써 소비의 중심에 '노스탤지어'라는 코드를 결합시키는 전형적인 동시대 미술 전략들과 부합하고 있다. 따라서 그것은 때로 '고향'이라고 하는 노스탤지어 단어와 함께 과거로 상징된다. 따라서 사라져가는 사회주의의 공간이나 그것으로 상징되는 견고한 것들은 이 시기의 마지막 기록이라도 되는 듯이 여운을 남기며 대상화된다. 가령 장환張洹 Zhanghuan의 [Army and People are Friends](2008)와 같은 그림이나 마위에馬越 Ma yue의 [Small man1] (2008)과 같은 작품들은 지난 사회주의시기에 적극 권장되던 건전 프로그램의 일환을 부활시키는 듯이 보인다. 또한 리송송李松松 Li Songsong의 [Hometown](2004)과 같은 그림들은 지난 시기 인민들이 모두 소조小組를 이루고 함께 사회주의를

Zhang Huan, Army and People are Friends, 2008

Ma Yue, Small man1, 2008

Li Songsong, Hometown, 2004

건설하려던 희망찬 모습들을 회고
하는 듯이 보인다.

그리하여 천보陳波 Chen Bo나 리루
밍李路明 Li Luming, 마인신馬胤鑫 Ma Yinxin
과 같은 그림에는 매우 평범한 군
인 복장의 모습들이 보인다. 그들
의 모습 속에는 위에서 함께 사회
주의를 연구하고 건설하려는 움직
임보다 훨씬 자연스럽고 일상적으
로 보인다. 그것들은 매우 사실적
인 그림으로 그려진다. 최대한 사
진속성처럼 보이는 그림들은 마치
그 시기를 찍어 놓은 것들을 지금
에 와서 인화해 놓은 것과 같은 착
각을 불러일으킨다. 말하자면 사
회주의적 그림 양식이었던 사회주
의 리얼리즘에 입각한 그림들이라
고 할 수 있다. 그것이 사실적인 묘
사라는 점에 한해서 말이다. 하지
만 자세히 살펴보면 극사실주의적
기법이라든가 환상적인 붓 터치 그
리고 기억에 의존하는 듯한 흐릿한
형상, 마치 필름을 인화할 때 잘못
사용한 듯한 네온색 등으로 회화의
표면을 장식한 것은 완전히 동시대
미술 표현양식에 속한다. 말하자면

Chen Bo, 2004

Li Luming, noseries5, 2007

Ma Yinxin, noseries5, 2009

Jin Yangping, no4, 2012

이 그림들은 향수를 자극하는 가짜 노스탤지어 그림들이다. 이런 그림들은 그런 기억을 소비하도록 조장하는 것들이다. 친근함을 자아내기도 하고 때로는 낯선 그 무엇이 되기도 한다.

1990년대 사회주의시기를 소재화한 그림들은 대부분의 경우 과거의 어떤 지점으로서 거부하려는 욕망이 강하다. 그러면서도 동시에 2000년 이후의 자본주의 소비와 맞물리면서 이러한 사회주의 회고식의 그림은 '상상된 노스탤지어'를 여지없이 보여준다. 지금의 이 시기의 자본주의로 인해 피폐된 세상이 그것이 들어오기 이전의 사회주의시기에 유토피아를 겪었던 것으로 상상된다. 그 지점은 회고형식의 가짜 이데올로기 만들기라고 말할 수 있다. 1990년대 이후의 신생대 작가들의 경험되지 않은 구 사회주의는 모든 것이 이미 타락한 지점의 지금 중국에 막 유입된 자본주의와는 대척점을 이룬다. 그 지점은 확실하게 '사회주의'라고 하는 지금은 사라진 시기에 대한 열망이다. 그리고 이 두 가지 소재는 같은 욕망을 갖는다. 그것은 새로운 것이 되었건 과거의 낙후한 것이 되었건 행복하고 싶다는 것이다. 그것은 소비의 지점을 정확하게 비난함으로써 과거의 상상된 사회주의로 돌아가면서 해피엔딩을 맞이하는 그런 공식을 갖는다. 하지만 2012년 진양핑金陽平 Jin Yangping은 중국의 과거가 이미 갇혀 있다는 것을 드러낸다. 인민들은 이제 그것들을 유리관 속에 넣어두고 감상하고 있다. 로맨틱한 사회주의만큼이나 중국을 대변하는 과거의 것들은 2012년 현재, '과거' 속에 재현된다.

이와 동시에 사회주의 이데올로기를 단박에 무너뜨리고 새로운 자본이데올로기가 부각되면서 '소비consume'가 중요한 행동패턴으로 부상하게 되

었다. 물론 자본주의 이데올로기를 가장 최적화시키는 소비 중심주의는 로버트 보콕Robert Bocock이 지적하듯이 자본주의의 어두운 측면 가운데 하나인 '소외'를 불러일으킨다.[08] 소유하지 못함으로 인해 자신을 소유하는 무리로부터 소외시키

Liu Zhifeng, noseries, 2012

는 이 냉혹한 자본주의 이론은 특이하게도 자본주의를 가능하게 하는 적극적 기능을 수행한다. 포스트 사회주의 중국에서도 이러한 소유를 향한 인민들의 욕망은 소비 형태로 강화되고 급기야 소비를 숭배하고 소비의 바탕이 되는 돈의 위력을 중시하는 경향으로 나아갔다. 물론 소비는 가장 근본적으로 인간의 욕망을 충족시키는 형태인데, 마오의 사회주의에서 이런 배금사상은 극히 절제된 것이었으며 인민들의 가장 밑바닥의 욕망을 불러일으키기 시작했다. 2012년 리우즈펑劉智峰 Liu Zhifeng은 자동차에 타고 있는 돼지의 형상을 통해 완벽하게 사회주의 중국의 모습을 지워간다. 그곳에는 오로지 두 글자 '부귀富貴'만이 있을 뿐이다. 그러한 소비 이데올로기의 중심에는 언제나 여성의 형상이 결합되고 있다. 가령 펑정지에는 1996년 일련의 [pet] 시리즈를 통해 여성이 어떻게 소비되는지를 말해준다. 그것은 동물을 애호하듯이 여성을 하나의 부속품화해버린다. 종비아오鍾飆 Zhong biao의 그림 역시 그런 선상에 있다. 여기서 그녀들은 하나같이 성적인 매력을 내뿜으면서 값싼 육체이미지를 제공한다. 여성이미지가 소비이데올로기와 결합한 것은 주로 1990년대 초기의 혁명이미지와 함께 나열되면서부터이다. 1990년대를 모두 걸쳐서 이런 경향은 두드러진다. 가령 웨이광칭魏光慶 Wei Guangqing(1997) 같은 이들은 완전히 혁명 노선 속에 그러한 것들을 모두 우습

08 로버트 보콕 저, 양건열 역, 『소비』, 시공사, 2003, p.83, p.84.

Wei Guangqing, Red Wall coca-cola, 1997 Qi Zhirong, consumer icon, 1992

게 만든다.

　그의 그림 속에서 여인은 코카콜라 브랜드와 같이 소비된다. 이 그림 하단부에는 바코드도 장착되어 있다. 이로써 여성은 소비중심 사회에서 거래될 수 있는 대상으로 대상화된다. 치즈롱祁志龍 Qi Zhilong은 꽃봉오리 속에 마오의 얼굴을 감추는 배경 속에 수영복을 입은 여성이 전면에 부각되도록 하고 있다(1992). 물론 마오 이미지에 대한 모독이기도 하지만 그만큼 여성의 섹슈얼한 이미지가 마오 이미지만큼이나 우상화되어 있는 현실을 지적하는 일이 되기도 한다. 또한 이 그림의 제목이 의미하는 바 [consumer icon]이기도 하다. 지난 시기 사회주의 이미지의 대표가 마오쩌둥이었다면 지금의 포스트 사회주의의 소비 아이콘은 바로 여성이라는 것이다.

　2000년이 넘어서면서부터 여성들이 소비의 패턴과 관련하여 직접적으로 연결되기보다는 단순히 여성의 섹슈얼한 이미지 자체가 작품으로 팔리는 경향으로 선회하였다. 하지만 여전히 따이잉닝戴永宁 Tai Nick의 경우는 여성이 물화되고 있다는 것을 지적하고 있다. 여기서 그녀의 손목에 붙여진 상품 태

그는 그녀의 몸뚱어리의 전체 가격이자 정신적인 것의 값어치가 된다.

남성보다 여성이 훨씬 더 많이 소비와 관련되어 있는 것은 소비의 욕망적 측면이 바로 모든 것의 사물화와 그것의 교환에 있기 때문이다. 그것은 소유와 관련되며, 소유라는 것은 근본적으로 자본의 수단을 가진 자만이 온전히 갖게 되는 것이다. 이때 여성은 상대적으로 약자이며 자본의 수단을 소유하지 못한 자로서 인식된다. 그녀들은 가져야 할 대상으로 비춰진다. 자동차나 집과 같이 소유되어야 할 그 무엇으로 인식된다. 즉, 포스트 사회주의 중국에서 소비이데올로기와 관련하여 중요해진 것은 개인의 소유이다. 집단적으로 필요한 것을 공급받는 것이 아니라 개인적인 사욕에 의하여 소유하고자 하는 열망을 가득 불러일으킨다.

Tai Nick, Fragile, 2012

He Danchen, no.3, 2003

허단천賀丹晨 He Danchen(2003)은 소비 측면을 직접적으로 브랜드와 연결시키지 않고, 여성의 몸 자체가 '소비'가 되는 대상으로 연결시킨다. 이곳에서의 여성의 육체는 다이어트나 혹은 성형수술과 같이 경제적인 소비가 직접적으로 이루어지는 장소가 된다. 이러한 여성의 육체는 남성이라고 하는 혹은 자본주의라고 하는 강력한 절대권력 앞에서 소비의 측면이 더욱 강조

된다. 그것은 여성으로 대변되는 욕망의 지점과 소통을 이룬다. 물론 여성의 육체는 사회주의시기 생산의 지점에서도 중요한 모티브였다. 그것은 인간의 가장 신성한 노동의 지점이었다. 이제 그 몸들은 소비의 지점 그리고 욕망의 지점으로 바뀌어 있다. 모든 육체는 소유할 그 무엇으로 남게 되고, 특화된 어떤 지점 그리고 문화를 상징한다. 따라서 '향수'와 '여성이미지의 소비'라는 두 가지 키워드는 중국적 욕망이 극심히 가시화된 지점이다. 변화를 요구하지만 여전히 자본주의가 들어가지 않은 사회주의시기를 미화시킴으로써 구 사회주의에 대한 향수를 전면에 내세우며 동시에 여성의 육체를 대상화하여 소비지점에 쉽게 갖다 놓는다.

2000년 이후 새로운 아트 이미지-언어 개념과 '포스트' 사회주의

Since the year 2000

Part A.

즐거움 Enjoy lightly strictness

확실히 1990년 이후 최근까지의 미술은 사물을 가지고 '노는' 행위였다 말할 수 있다. 대부분의 미술작품들은 사회주의시기의 근엄한 것들을 조롱하고 우스꽝스럽게 그림으로써 중국적이고도 동시대적인 감각을 드러냈다. 또한 이런 작품들은 매우 소비적인 형태의 상표들과 근엄한 정치적 상징물들이 결합함으로써 이질성을 더한다. 더구나 이런 이질성은 권위적인 것을 조롱함으로써 통쾌감을 준다. 미국의 1960년대의 팝아트에서 일반적으로 상업적으로 이용되는 상표가 고급 회화 속으로 들어오면서 혼선을 빚은 사실과 유비되는 점에서 이것을 중국의 '정치적 팝 아트 Political Pop Art'라고도 한다. 하지만 이것이 진정 'Pop art'라고 불릴 수 있는지는 조금 더 신중한 고려가 필요하다.[01] 물론 이것들이 지니는 유쾌함은 자본주의와 사회주의

01 마키 요이치의 경우, 이러한 정치적 팝아트를 소련의 소츠 아트와 상통한다고 지적한다. 특히 알렉산드로 코솔라포프의 레닌초상과 코카콜라 상표의 진열이 그 예라고 하면서 이들 정치적 팝아트는 사회주의와 자본주의 양 진영의 프로파간다 전략해소를 꾀한다고 한다. 마키 요이치, 류은규 · 박지연, 『중국현대아트』, 토향, 2002, p.25.

의 두 가지 산물을 병치함으로써 이 모두를 함께 비웃는 데 있다. 특히 자본주의의 대중적 소비 선상에 있는 패스트푸드와 같은 것들이 사회주의 이데올로기를 대변할 수 있었던 사상적인 산물들과 결합하게 되면 그것의 값싼 이미지는 가치를 더하게 된다. 예를 들면 지난 시기의 마오의 권위적인 초상이라든가 노농병을 주인공으로 그린 프로파겐다적 포스트 등이 맥도날드나 코카콜라와 같이 흔한 소비상품과 같은 화면에 배치됨으로써 흥미를 배가시킨다. 그리고 그 흥미로운 감각은 2차적으로 마오로 대변되는 사회주의를 저 멀리 던져 놓는다. 여기서 그러한 사회주의 산물들은 이제는 버려질 대상으로 여겨지기도 하고, 혹은 한 잔의 콜라를 마시듯이 혹은 맥도날드의 햄버거를 먹어치우듯이 그것은 한낱 소비의 측면으로서 조명되어지기도 한다. 그것이 어떠한 방향으로 해석되든 사람들에게 유쾌함을 주는 것은 사실이다. 여기서 근엄함은 더욱 우스꽝스럽게 도드라지기 때문이다. 특히 왕꽝이王廣義 Wang Guangyi의 [대비판Great Criticism](1990~2009) 시리즈는 완전히 서구의 명품과 함께 혁명적 그림이 대비됨으로써 그 숭고미를 자아내는 독특한 경지에 이르게 된다. 모든 [대비판] 시리즈는 소츠 아트Sorts art식을 따른다. 이 그림은 프로파간다 선전물을 배경으로 질레트, 프라다와 같은 서구의 소비재가 지니는 상품적 이미지를 그대로 한 그림 안에서 합병시킨다. 여기서 상품적 이미지란 것은 결국 그 상품을 파는 아이콘, 말하자면 각 상표의 글자가 그림의 일부로 인식된다. 이렇게 되면 문자는 또 다시 이미지화되면서 이질적으로 인상을 주게 된다. 물론 뤄 브라너스羅氏兄弟 Ruo Brothers의 [유명브랜드의 세계로 오신 것을 환영합니다Welcome to the world's famous brands] 시리즈의 경우도 역시 이러한 선상에서 논의의 가치가 있는 것들이다. 뤄 브라더스가 사용하고 는 두 가지 단어, 즉 '환영Welcome'과 '유명브랜드famous brands' 시리즈는 각각 다른 시리즈들을 나누어 내놓으면서 그들의 전통적 방식의 그림 형식에 서구적 소비물질들을 그려 놓는다. 이로써 그들의 유명브랜드 시리즈는 중국의 배금주의적 사상과 그 싸구려 이미지를 지

적하는 이중의 효과를 누린다.[02] 실제로 1990년대 이후 일반 대중인으로서 중국 인민들의 생활을 지배하고 있는 각종 소비재들은 마오를 힘껏 밀어내면서 사회주의 중국의 새로운 트렌드를 선도하고 있다. 그것들의 특징은 사회주의시기 마오의 이미지가 인민들에게 널리 향유되었듯이 똑같은 효과를 가지고 아주 다양하고 신속하게 찬미의 대상이 된다는 것이다. 이러한 현상은 마오의 사회주의를 겪은 세대와 그렇지 않은 세대 사이의 극명한 간극을 보이며 서로 다른 현상으로 소비되고 있다.

1. 지난 사회주의를 비웃기 Laughing at the past socialism

중국에서 사회주의시기의 권위라는 것은 마오쩌둥의 약자인 '마오Mao'로 상징화될 것이다. 왜냐하면 중국의 포스트 사회주의를 이루는 시기적 구분이 그가 죽은 이후로부터 시작되기 때문이다. 마오의 권위가 이미지로서 소비적인 측면을 이루는 것의 시초는 씽씽화훼이의 마오 이미지의 추락에서 그 근원을 찾을 수 있다. 하지만 왕커핑의 [우상]은 소비적 맥락에서 직접 사용된 것은 아니었다. 다만 당시의 사회주의 권위를 상징하는 마오의 이미지를 한없이 추락시키는 정치적이고 사회적인 목적이 있었다. 하지만 그게 제공한 마오 이미지의 추락은 1990년대 이후 소비적인 경향들과 결합되면서 갈수록 유희화되는 경향으로 표출되었다. 가령 지아오싱타오焦興濤 Jiao Xingtao의 2005년 작을 1979년의 왕커핑의 [Idol]과 비교를 해 볼 경우 극명히 드러난다. 왕커핑의 마오는 일그러진 초상이지만 지아오싱타오의 작품에는 아예 그 초상이 보이지 않는다. 다만 마오라고 여겨지는 이 흉상은 상표로 점철되어 쥬시 후레쉬 흉상인 듯하다. 어쩌면 흉물스런 마오의 흉

02 가령 [Welcome Welcome!-The Red Era][Welcome Welcome!-Leading the Way]
[Welcome Welcome! -Mao Express][Welcome Welcome!-Dragon][Welcome Welcome!-
Coke][World's Most Famous Brands Series](2007, 2008) 등이 있다. 이상, http://www.
artnet.com/artists/luo+brothers/dealers-selling-art 참고.

Jiao Xingtao, Mao Bust – Juicy fruit, 2005

상은 오히려 이렇게 발랄한 색상의 쥬시 후레쉬 껌 포장으로 덮여 있는 것이 더 나을지도 모른다. 그리고 지금의 인민들은 그러한 흉상의 시기를 거부하고 쥬시 후레쉬 껌을 그 권위 위로 쓰레기처럼 버린다. 한때 중국의 영웅이었던 마오는 이렇게 우스꽝스럽게 대중에게 다가간다. 루시 리파드 Rucy R. Lippard 가 말한 대로 한 예술 작품이 팝아트라고 간주될 때 모든 신성시되는 것들은 외면당하며, 또한 그것이 경멸스러운 것들일수록 관객에게 환영받게 되는 것이다. 사실 마오쩌둥 毛澤東 Mao Zedong(1893~1976)의 얼굴 이미지가 소비주의와 관련되어 유통되는 사실은 포스트 사회주의에서 의미하는 바가 크다. 왜냐하면 그 지점에 바로 지난 사회주의를 상징하는 마오와 지금의 자본주의를 상징하는 소비주의가 하나의 작품에 결합되어 포스트 사회주의를 그대로 드러내기 때문이다. 그래서 실제로 마오 이미지가 사회주의 상징으로서 소비적 이미지와 결합을 이룬 것은 1960년대에 앤디 워홀Andrew Warhola(1928~1987)에 의해서였다. 정확히 말하면 워홀의 작품에서 마오는 재현을 이루었는데, 이 경우 '재현'이라는 말이 타당한가에 대해서는 의문이 있다. 왜냐하면 당시 마오의 초상은 '다시 드러내야 再現'하는 상태가 아닌 현존의 상태였기 때문이다. 하지만 마오의 초상은 서로 다른 맥락에서 현존하기도 하고 재현되기도 하였다. 가령 마오의 초상은 당시 중국 사회주의 내부에서는 정치적인 목적으로 사용되기도 하였지만 다른 공간, 즉 미국이라는 자본주의 사회에서는 상업적인 거래를 목적으로 사용되기도 하였다. 여기서 상업적 거래라는 것

은 곧 '마오'라고 하는 중국의 최고 권위자가 미국 대중들에게는 한낱 사고 팔 수 있는 소비적 기호로서 사용될 수 있다는 것을 의미한다. 말하자면 '마오'는 1960년대 미국문화 속에서 이미지 그 자체로서 상징적인 그 무엇으로 작용되었다. 하지만 마오 이미지가 지니는 이러한 절대지존의 우상이면서 동시에 대중에게 즐거움을 줄 수 있는 대상이라는 중첩적 성격이 중국 자체 내에서 적용되기 시작한 것은 1990년대 초반기이다.[03] 사실 이 시기 중국 내에서 '마오 이미지'가 하나의 미술작품으로 가치를 획득하기 이전에, 마오 이미지는 이미 일반대중들인 인민人民에게 키치Kitsch화된 시기가 있었다.[04] 그것은 마오 이미지의 유통에 속하기는 하지만 이러한 경우 그의 이미지는 작품화의 맥락보다는 '현존'함을 대신하는 '초상'으로서의 의미를 띠고 있게 된다. 즉, 마오시기의 마오 초상의 키치화는 정치적 맥락의 연장선상에서 생활 속으로 들어간 정치인물의 우상화와 관련되는 것이지, 미술작품으로서의 성질의 것은 아니었다. 2차적 키치를 이룬 1990년대 마오 이미지는 작품화가 되면서 기존의 초상이미지 그대로를 참조하기 시작하고 인용하였고 이것은 전혀 다른 맥락을 형성하게 된다. 마오를 그리는 화가들은 주로 마오의 초상에 그 무언가의 콜라주를 통하여 그의 이미지를 영웅에서 친근한 이미지 혹은 우스운 이미지로 격하시킨다.[05] 요컨대 마오의 이

03 아리프 딜릭에 따르면 중국은 1992년 전 지구적 자본주의와 소비주의를 향해 전력질주 한 후, 1993년부터 갑자기 마오열풍에 사로잡혔다고 한다. 아리프 딜릭 지음, 황동연 옮김, 『포스트모더니티의 역사들』, 서울: 창비, 2005, p.89.

04 물론 이럴 때 키치는 그것이 '위대한' 것을 '모방한' 것이라는 의미만을 택할 때 쓰일 수 있다.

05 아마도 마오가 낯선 이미지로서 현존화된 인물과 달라지게 된 계기는 그의 한창시기인 문혁기간 동안의 여러 가지 영웅화된 그림들이 콜라주 형태로 드러나면서부터라고 할 수 있다. 에로 Erro(Olafsvik in Iceland July 19 1932, http://www.ipsofactogallery.com/html/artistes/128/index_peinture_english.htm)는 문혁기간 동안의 그의 신비로운 모습을 담은 [마오, 안위엔으로 가다 Drawing study for Chairman Mao go to Anyuan]라고 하는 1970년대 후반의 작품 가운데 마오의 형상만을 과감히 따로 떼어 산 마르코 광장 앞에 가져다 놓음으로써 마오의 형상을 낯설게 한 최초의 작품이 되었고, 이후 마오의 얼굴은 여러 가지로 재인용과 참조의 형식으로 드러나게 된다.

미지는 1990년이 넘어가면서 중국에서 상업적 거래를 위한 미적 요구에 만족할 만한 이미지로서 창출된 것이다. 무엇보다 마오 이미지 생산과 유통은 1978년 개혁개방 이후, 1980년대와 1990년대 현대 중국의 미술계에서 작품 활동을 하는 작가들의 경험과 유관하다고 말할 수 있다. 1990년대 소위 말하는 '신생대新生代' 작가들은 중국 사회주의의 정치적 사건인 문혁과 거리를 둔다.[06] 또 장밍江銘 Jiang Ming은 중국의 포스트모더니즘 예술의 전 방향의 지표 자체가 마르셀 뒤샹에게서 시작되었다고 지적한 바 있다.[07] 즉, 현대 중국의 미술들이 모두 그 무언가의 원용이미지를 가지고 새로운 맥락으로 작품들을 산출하고 있다. 말하자면 마오 이미지의 산출은 이러한 마오와 개인적 경험을 크게 닿지 않는 작가들의 형식적 기법의 유희 속에서 바라봐야 하는 것이다. 특별히 마오 이미지와 같은 정치적 인물의 이미지 유통과 관련하여 중국의 미술평론가인 리시엔팅栗憲庭 Li Xianting은 '정치적 팝Political Pop'이라는 명칭을 사용한다.[08] 그는 이러한 명칭이 중국 내의 현대 미술이 가진 특징 중 하나라고 파악하는데, 그가 생각하기에 그것이 중국적이며 현대적인 이유는 중국적 사회주의 혁명을 가장 잘 대표하는 인물들이 현재의 중국 현실과 뒤섞여 어느 한 지점을 나타내기 때문이다. 말하자면 그의 이런 분류에 속하는 그림들은 중국 특유의 경험이 산출한 결과물들이라는 것이다. 그의 분류대로 따른다면 마오는 과거의 일부이면서 동시에 현재의 일부가 되는 것이다. 말하자면 위에서 거론한 두 가지의 마오 이

06 '신생대'라는 말은 1991년 중국역사박물관에서 전시된 전람회 이름이었으며, 여기에 나온 작가들은 대부분이 1960년대 출생으로 문혁과의 직접적인 경험을 갖지 않음으로 인해 이전시기 출생작가들이 지니는 집체성이나 거대한 영혼의식, 계몽의식과 같은 엄숙함보다는 매우 개인적이고 유희적이며 또한 모든 것을 포기하는 듯한 태도를 보임으로써 80년대의 리얼리즘 작품이나 혹은 고전주의풍의 예술과는 확연한 차이를 발생시켰다. 呂澎 朱朱 高幹惠 主編, 『中國新藝術三十年』, 北京: TimeZone, 2010, p.69 70.

07 江銘, 『中國後現代美術』, 北京: 飛鴻文化股份有限公司, 2006, p.4 12.

08 리시엔팅, 『미술세계』 통권 143호(1996.10), p.69.

미지의 대중의 소유와 관련하여 두 번의 전혀 다른 맥락에서의 유통을 거칠 때, 리시엔팅이 분류한 '정치적 팝'은 어떠한 것의 재생산인가 그리고 여기서 말하는 '팝'과 '정치'는 어떠한 문화 현상 속에 위치하는가 하는 문제를 불러일으키는 것이다. 만약에 우리가 리시엔팅의 이러한 분류법, 중국의 마오 이미지를 유통시키는 그림들을 중국의 '정치적 팝' 속에 그저 분류하고만 만다면, '정치적'이라는 말 속에 포함되어야 할 여러 가지 사회주의적 사건들 가령 문혁이라든가 정치를 위해 복무하는 예술이라든가 하는 따위들이 포함될 것인데, 그러한 여러 가지 사회주의 정치를 상징하는 프로파겐다적인 내용 가운데에서 '마오'라고 하는 한 영웅적 인물이 이러한 '정치적 팝'을 대변할 수 있다고 판단할 수 있는 근거는 무엇인가?

첫째, 마오는 대영웅이 사라지고 소영웅이 등장하는 현 포스트모더니즘 시기에 부합하는 영웅적 인물에 해당하기 때문이다. 마오는 명백히 '과거'에 속하는 사회주의 중국을 대표하는 상징적 인물이고, 그것을 소비하는 방식으로 마오라는 인물을 채택하는 것은 현재의 중국이 선택한 자본주의적 현실이다. 즉, 1990년대 이후 마오가 재현되는 방식은 '마오'라는 매우 중국적인 소재와 그 이미지의 원본이 '다시' 다른 맥락에서 사용되었다는 것이고, 그것이 곧 포스트모더니즘/포스트 사회주의의 성격으로 규명될 가능성이 크기 때문이다. 사회주의 국가의 영웅이 자본주의적 방식으로 소비되는 방식의 중앙에 과거 사회주의의 대표성을 지닌 인물, '마오Mao'가 놓여 있는 것이다.

둘째, 이미지 소비라는 현재의 측면에서 바라볼 때 마오의 이미지가 지니는 가치성을 언급할 수 있다. 그 가치는 바로 소장의 가치와 매매의 가치를 말하는데, 이때 마오는 충분히 한 인물로서 기능하기보다는 과거의 영웅이면서 동시에 현실세계와 유리된 전설로서 치부되며, 동시에 실질적으로 '지금 현재' 거래되는 사물로서 기능한다. 벤야민Walter Bendix Schönflies Benjamin(1892~1940)은 포스트모던 시대에는 작품에 고유한 아우라가 없다

는 것을 지적한다.[09] 그것은 미술작품이 가지는 유일성이 없어진다는 것을 의미하는 것이고, 또 그것은 대량복제를 의미하는 것이다. 누구든지 가지려고만 한다면 소유할 수 있는 것이다. 그래서 그것이 키치화되어 모든 것이 싸구려의 이미지로 전락한다 할지라도 소유의 욕망을 불러일으키는 그 무엇임에는 틀림없다는 것이다. 그런데 마오는 정확히 이러한 소유의 욕망을 불러일으키는 지점에 있다. 왜냐하면 그는 이제 피라미드 무덤에서 발견된 데드 마스크와 같이 현실을 떠난 '이미지'로서만 기능하기 때문이다. 따라서 마오는 단순히 한 역사 속의 인물이 아닌, 거래의 가치가 있는 '사물'로서 기능할 수 있다. 요컨대 '마오'라고 하는 아이콘 혹은 기표는 중국 최고의 영웅이 상업적 맥락에서 사물화되며 대중화됨을 의미하며, 그 기표가 의미하는 바의 유통망과 가치에 대한 탐색은 바로 중국의 현재의 문화 상황을 설명해주는 한 방법임에는 틀림없다. 그리고 마오를 중심으로 발생되는 그 문화사상들은 현재 중국의 문화를 가장한 중국 전체의 새로운 사회로 가고 있는 노정의 어느 한 부분에 대한 해석으로 유효할 것이다. 마오를 이미지로 유통시키는 방법에는 거의 세 가지 경우로 압축할 수 있다. 하나는 마오 생전 시기의 이미지를 그대로 인용하며 작품을 이루는 것들, 두 번째는 마오의 우상성이라는 성질만을 가지고 작품에 변형을 이루는 것들, 세 번째는 마오를 전면 거부함으로써 오히려 마오 이미지를 유통시키는 것들이 있다.

첫째, 마오 형상을 가지고 노는 행위로 손꼽을 수 있는 것은 마오의 문혁 시기에 그려진 그림들이 그대로 차용된 경우와 그림 자체의 변형을 가진 경우가 있는데, 여기서 마오는 '변형'되거나 혹은 '낯설어진다'는 특징을 갖게 된다. 일반적으로 마오의 초상이 중국 내에서 처음 이미지화되어 재현된 것은 1987년에 왕쾅이王廣義 Wang Guangyi가 그린 [격자무늬 1호毛澤東 紅格子1號]

09 벤야민 저, 최성만 옮김, 『기술복제시대의 예술작품』, 서울: 도서출판 길, 2008, p.50.

라고 생각된다.[10] 이러한 기준을 제공하는 것은 바로 리시엔팅이고, 그는 왕쌍이의 다른 그림들, 즉 [대비판Great Criticism] 시리즈에 이 그림을 포함시킴으로써 '정치적 팝' 속에 함께 두었다.[11] 이 그림은 마오의 원래 초상화 위로 격자판이 낙서된 형태를 띠고 있다. 이로써 이 그림은 정치적으로 희화화되었다기보다는 이미지가 '거부'되었다고 볼 수 있다. 마오는 격자무늬 속에 갇혀져 있거나 혹은 줄에 의해서 분할되었다. 하지만 왕쌍이의 이 마오 그림은 반드시 '팝 아트Pop art'의 측면에 부합한다고 할 수는 없다.[12] 오히려 그 그림은 마오를 전면에 내세운 마오 이미지화의 최초의 그림이라는 사실에는 의의를 둘 수 있다. 왜냐하면 왕쌍이의 다른 작품들의 경향이 [격자무늬 1호]와 같이 마오 이미지를 거부하는 움직임으로 흘러간 것이 아니기 때문이다. 즉, 이 그림 하나만으로는 연작으로서의 가능성과 팝 아트적 측면으로서의 새로운 의미맥락 창출이라는 면에 그다지 부합하지 않는다고 말할 수 있다. 하지만 그것은 마오를 개인적으로 소장하게 해준 시기적으로 이른 마오 초상의 재현 그림임에는 틀림없다. 만약에 우리가 보다 상업적 측면, 그리고 연작으로서의 의미, 즉 어떠한 작가의 의도가 지속적으로 반영

───────

10 안영은 · 이정인, 「중국 팝아트의 생성과 발전」, 중국학연구회, 『중국학연구』 제46집 (2008.12), p.369.

11 여기서 리시엔팅이 정치적 팝으로 분류한 작품은 1989년 열린 "中國現代藝術大展"(中國美術館)에 출품된 왕쌍이의 [毛澤東] 등의 8폭의 작품들이다.

12 왕쌍이가 정치적 '팝'으로 분류될 수 있는 그림은 '대비판 시리즈'부터라고 할 수 있다. [격자무늬 1호]는 이 경우에 해당하지 않는다. 다만 여기서 마오의 얼굴이 정치적 의미가 거부되어서 사용되었다는 점은 의미가 있다고 할 수 있다. 이 그림의 '파격성'은 오히려 아방가르드에 속한다고 할 수 있으며, 모더니즘계열에 두어야 할 것이다. 물론 안영은 · 이정인의 경우는 리시엔팅의 '정치적 팝이 문혁기억과 관련된 제재들을 그린 것만을 의미하지 않는다'는 기준에 의해 팡리쥔과 위에민쥔의 냉소적 리얼리즘 역시 정치적 팝으로 분류하였는데(안영은 · 이정인, 위의 글, p.394), '팝아트'는 그 성격상 분명히 '추상'을 추구하는 예술이며(루시 R. 리파드 지음, 전경희 옮김, 『팝아트』, 서울: 미진사, 1990, p.92), 사실주의에 속하지 않으므로 리시엔팅의 모호한 분류법을 그대로 따르는 것이 옳다고 볼 수는 없다. 이러한 작품들은 미술작품 개개의 표현양상과 관련하여 양식기법대로 분류되어야 하고, 당연히 팝아트에는 냉소적 리얼리즘이 속하지 않는다.

Zhang Hongtu, Quaker Oats Mao, 1987

Zhang Hongtu, The messes are the real hero, while we ourselves are often childish and ignorant, 1989

되었다는 의미로서 마오 이미지의 '팝아트' 맥락을 살핀다면 아마도 장홍투張宏圖 Zhang Hongtu의 [만수무강 마오 주석Long live Chairman Mao] 시리즈를 꼽을 수 있을 것이다.

장홍투는 미국의 아침을 수놓는 오트밀상자에 그려진 퀘이커 선장의 얼굴에 마오의 얼굴을 치환하였다. 마오는 작품 안에서 전혀 다른 의미로 탄생되었다. 또 다른 작품, 모 주석 시리즈 가운데 3번째 작품의 제목이기도 한 '민중은 진정한 영웅이다, 하지만 때로 우리들은 유치하고 우습다群衆是眞正的英雄. 而我們自己則往往是幼稚可笑的. The messes are the real hero, while we ourselves are often childish and ignorant' 라는 작품(1989)[13]은 작품 속에 이 긴 문구를 작품 아래위로 가로지르도록 만들었다. 이러한 문구는 작품 속 그림의 한 부분이 된다. 또한 이 그림에서 모 주석 얼굴의 위로 중문자로 아래로 영어로 써서 그의 머리를 어린아이와 같이 묶어주었다. 이런 정치적 구호 같은 문구들은 마오 주석을 가지고 장난치는 데 한몫을 한다.

가령 다른 모주석시리즈[H.I.A.C.S](1989)의 경우 'He is a Chinese Stalin'이

13 그림출처 Melissa chiu, *Breakout chinese art outside china*, CHARTA, 2006, p.64.

라는 문장 속의 각 단어의 약자를 따서 제목과 동시에 작품의 하단부를 장식한다. 그리고 그림에는 스탈린의 코밑에 달린 수염을 모 주석 얼굴에 붙여 그려 넣었다. 이것은 분명히 [모나리자] 얼굴에 수염을 달아준 마르셀 뒤샹 작품[L.H.O.O.Q.](1918)의 패스티시pastiche다.[14] 특히 [H.I.A.C.S]는 1918년 마르셀 뒤샹이 모나리자에게 수염을 달아주고 [L.H.O.O.Q]라고 붙였던 것의 재인용이라는 점에서 매우 포스트모던한 작품이라고 할 수 있다.[15] 그리고 그는 [모 주석] 시리즈에 이어 1991년에서 1995년 사이 [사물화된 마오Material Mao] 시리즈[16]로 이어나감으로써 마오 이미지에 대한 해석을 지속적으로 가하였다. 즉 그는 여러 가지 방법과 각도에서 마오 이미지 뒤흔들기 작업을 수행했다고 할 수 있다.

이 외에 마오의 혁명적 이미지와 사물화된 여성이미지 인용이라는 두 가지 이미지 착시 현상과 관련된 즐거움을 선사함으로써 마오에게 색다른 이미지를 부여한 경우도 있다.

리샨李山 Li Shan은 젊은 혁명시기 마오의 원작 사진을 이용하여 그의 잎에 꽃잎을 물게 함으로써 [연지 마오Rouge Mao] 시리즈를 내놓았다. 이 경우 마오의 혁명의 의지와 전혀 다른 이미지가 생성됨으로써, 마오 이미지에 대한 2차적 의미 발생을 시킨다고 볼 수 있다. 특히 그의 그림은 마오의 사상적 투쟁이나 정치적 노선에 대해 관심이 없는 경우라도 얼마든지 이러한 이미지를 단지 마오의 이미지가 있기 때문에 소비할 수 있는 측면을 가지

14 Melissa chiu, *Breakout chinese art outside china*, CHARTA, 2006, p.66.

15 [H.I.A.C.S]는 [He Is A Chinese Stalin]의 약자이며 이는 [Elle a chaud au cul](She has a hot tail)를 축약한 [L.H.O.O.Q](1918)라는 방법의 인용, 그리고 마르셀뒤샹의 레디메이드 방법의 인용이라는 면에서 거듭되는 인용을 이룬다. Melissa Chiu, *Breakout Chinese art outside china*, Milano: Elizioni Charta, 2006, pp.64 67.

16 여기에 속하는 작품으로는 [Corn Mao](1992), [Soy Mao](1994), [PingPong Mao](1995)이 있는데 이들 작품들에서 각기 옥수수와 목판에 뿌려진 간장소스, 탁구대 가운데는 마오라고 생각되어지는 형상이 '비어 있다.'

Liu Dahong, Four Season(Untitled No.3), 1993

게 했다고 볼 수 있다. 여기서 마오는 정치적인 의미를 완전히 깔끔히 벗어내고 있다. 그가 입고 있는 인민복은 구시대의 유물이라기보다는 마오의 전형적인 옷으로 인식될 뿐이다. 리샨, 장훙투 모든 경우들은 마오의 문혁시기에 그려진 그림들을 변형됨 없이 인용했다. 하지만 직접적 마오의 이미지 차용을 하지 않고, 마오라고 하는 인물이 지니는 '우상성'만을 참조하여 구상한 작품도 있다. 리우따홍劉大鴻 Liu Dahong은 [사계Four Season](1993)라고 하는 네 폭의 중국 고전 문인화 속에 마오를 배치하였다. 여기서 마오는 교묘하게도 마오의 형상 그대로라기보다는 예수의 형상으로 묘사되어 있다. 그는 숭배받아 마땅한 대상으로서 예수와 등치된다. 리우따홍은 마오를 때로는 불교 탱화 속의 석가모니로 변화하기도 했다.[17] 즉, 그는 종교적인 우상숭배와 마오의 '우상성'이라는 것을 등치시킴으로써 정신적 측면에서의 조롱을 통해 마오의 이미지를 희화화했다. 사실 리우따홍이 바라보는 우상성은 마오 이미지 이외에도 드러난다. 그는 마오 어록을 성경과 동일시하여 기쁨에 차서 빨간색 어록을 들고 기도하고 있는 인민의 모습을 그림으로써[18] 마오이즘에 경도된 어느 한 시기의 사회 전체를 지적하기도 한다.

두 번째로 마오의 사상을 반영하여 마오를 가지고 노는 행위가 있다. 구체적으로는 마오가 살아 있던 시기 미술에 요구된 민간 예술적 기법들이

17　Liu Dahong 劉大鴻, [불당 佛堂] 시리즈, 2007.

18　Liu Dahong 劉大鴻, [제단 祭壇] 시리즈, 2000.

해당한다. 가령 목각판화 형식, 민간 연화年畵(한 장에 일 년 치 달력을 모두 넣은 것) 방식, 포스터, 우표 등의 일반 인민들에게 쉽게 다가갈 수 있는 매체와 형식들이 포함된다. 이러한 형식은 소비와 유통 면에서 인민들의 삶에 보다 쉽게 다가갈 수 있다는 강점을 지닌다. 까오밍루Gao Minglu에 따르면 이러한 형식들은 1920∼1940년대 좌익작가들의 의식적인 선택이었다.[19] 그것은 인민의 일상생활에 보다 가까이 접근함으로써 거꾸로 인민을 지배하는 상층부를 비평한다는 것이다. 예술의 근본이 바로 인민들의 삶에서 출발해야 한다는 의식에서 비롯된 이러한 형식들의 채택은 그 자체로 매우 새로운 예술 형태였다. 마오시기의 이러한 형식들은 1990년대에 충분히 인용되고 있다. 다만 여기서 목각판화 형식만 누락되고 있는데, 그 이유는 목각판화가 만들어진 1930년대와 1940년대의 미술계에서 반영된 것은 마오 개인이라기보다는 인민에 해당하는 노농병 일반이었기 때문이다. 따라서 마오의 초상은 판화보다는 그래픽양식으로 된 연화와 우표에서 더 많이 보인다. 포스트 마오이즘 미술양식에서 선택된 이러한 형식은 시사하는 바가 크다. 즉, 지금의 사회주의국가인 중국에서는 노농병이 주체가 되는 것이 아니라 마오가 주체가 된 것만 선별하여 채택함으로써 이 시기의 미술의 민간형식이 어디까지나 대중들의 삶을 표현하려는 것이 아니라 마오라고 하는 인물표현에만 초점을 가함으로써 그 양식들과 그 양식에 표현된 한 우상을 모두 형식적으로 내용적으로 비평하려 하는 이 시기 작가들의 생각을 노정하는 것이다. 그것은 곧 과거 사회주의의 형식적 측면 자체에 대한 조롱이라고도 볼 수 있는 것이다.

각 가정의 시간을 규정해주는 달력에 그려진 연화年畵 형식 속에서 마오의 이미지를 결합시키는 경우를 먼저 볼 수 있다. 과거의 사회주의 시간을

19 Gao Minglu, *The '85 Movement: Avant-Garde Art in the Post-Mao Era*, Harvard University, 1999, p.23. 까오밍루에 따르면 좌익작가들은 1930년대와 1940년대 동안 목판화와 그래픽아트(연화방식, 책의 겉표지, 만화 등)를 예술작가들의 선전양식으로 선택하였다고 한다.

Luo Brothers, Mao, 2006

상징하는 이 연화들 속의 그림들은 그 자체로서 매우 중국적이다. 말하자면 중국적인 이 양식 자체가 지시하는 것은 중국의 '과거시간'이다. 그럼으로써 그 과거는 조롱된다. 이러한 그림의 대표주자로 뤄 브라더스羅氏兄弟 Luo Brother's를 들 수 있다. 뤄 브라더스의 그림들은 시기별로 나누어서 그림의 경향이라든가 혹은 그 이면의 측면들을 생각해야 하지만, 특히 2000년대 초기에 그려진 [유명브랜드의 세계에 오신 것을 환영합니다WELCOME TO THE WORLD'S FAMOUS BRANDS] 시리즈에서 나타난 대부분의 경우 서구의 브랜드명과 마오시기의 연화에 나오는 민속적 그림들이 함께 보인다. 소츠 아트에서 영향을 받은 왕꽝이의 [대비판] 시리즈와 이미지 병치라는 면에서는 같은 양식에 속한다고 볼 수 있다. 2006년에 그려진 [Mao]라는 그림 속 마오는 코카콜라와 펩시, 햄버거와 같은 대중들의 소비기호들과 나란히 놓임으로써 매우 친숙하고도 따뜻한 이미지로 함께 사용되고 있다. 주로 그들의 연화는 매우 거친 민간 칠기형식으로 색칠되어 있어, 색깔은 문혁시기에 마오가 원했던 '밝은' 이미지를 전달하는 데 전혀 무리가 없을 정도로 촌스러움을 구사한다. 게다가 이곳에 나오는 어린아이들은 고전시기의 '아동'의 이미지를 가짐으로써 이러한 그림이 앞 시기에 보다 접근해 있도록 유도한다. 그래서 이런 미술은 포스트 마오이즘을 대표하는 예술로 자리할 수 있다. 소위 말하는 '염속예술艶俗藝術 Gaudy art'의 근간이 된다. 물론 염속예술이 포함하는 범위는 결국 '중국의 대중문화'의 싸구려 문화와 관

련 있다.[20] 그것에 연화와 같은 방식
도 속하지만 그것을 현대적으로 재
해석해서 같은 소재에 다른 표현이
나올 수 있다. 가령 마오이즘에 입
각한 인민복을 입은 여성은 옷을 벗
은 형태로 드러난다. 혹은 채소의
형상은 아름답게 포장되지 않은 채
그 모습을 드러내기도 한다. 이들은
거친 형식 그 자체를 채택함으로써

發行日期: 1967年 5月 1日

인민의 예술이라고 하는 형식들의 조야함을 그대로 인용함으로써 형식적인
인용을 이루었다.

　둘째, 우표나 기타 포스터와 같이 대표적인 대중적 소비유통방식과 관련
된 형식이 포함된다. 배지라든가 작은 사진, 혹은 완장 등과 같은 일상의 입
고 먹고 마시는 행위 속에 존재하고 있다. 특히 마오의 문혁시기에 마오 시
리즈 우표는 거의 실생활에서 가까이 접할 수 있는 가장 흔한 마오 이미지
였다. 특별히 이런 일상생활 속에 있는 마오의 초상들은 그것 자체로 우상
숭배를 드러내는데, 1990년대 이후의 작품들은 우표형식 그대로 콜라주의
형태를 이루며 그림에 참조형식을 띠게 된다. 마오시기에 이러한 형식들은
주로 그림 하나하나의 고유성을 가지기보다는 대량으로 찍어내는 행위에
해당하는 것으로 전문가의 필치를 요구하지도 않으며, 또한 특별히 미적인
감수성을 원하지도 않는다. 그야말로 대중적이고 표면적이며 중복적이다.

20　리시엔팅은 '싸구려'라는 이미지 때문에 이것을 '키치'라고 정의하였는데(「1990년대 중국 현
대 미술의 다원적 경향」, 『월간미술』, 2002 January, 58쪽), 중국적 맥락에서 이러한 작품들이 주
는 것은 그러한 싸구려의 느낌이지 결코 미적인 미완성 혹은 쓰레기나 폐물에 가까울 정도의 질적
인 하향을 이루지 않았다는 점, 그리고 결코 값싼 가격에 거래되고 있지 않다는 점에서 이것을 '키
치'라고 볼 수는 없다. '키치'의 느낌을 자아내는 포스트모던의 한 경향일 뿐, 그것 자체를 키치라
고 할 수는 없다.

이것은 마오가 그렇게 원하던 예술의 대중'화'를 그대로 실천한 예이며, 팝아트의 기본적인 성격과도 부합하는 것이다. 따라서 마오의 문혁시기의 우표에 그려진 그림은 일차적으로 홍위병들의 집체적 창작을 거침으로써 대중적인 그림이 되었다가, 다시 1990년대에 그 그림의 방식대로 혹은 그 그림을 인용함으로써 포스트모더니즘의 형식을 취하게 된다. 이런 방식으로 포스트 마오시기의 마오 초상을 이미지화하는 중국의 현대 미술들은 생활 속의 일반유통방식이라는 마오시기의 예술보급양식을 친숙하게 인용하면서 보다 더 넓은 의미의 '중국적 대중문화Chinese popular culture'[21]라고 하는 보다 넓은 방향으로 나아가게 된다.

세 번째로 마오의 사상과 전혀 반대의 방향으로 나감으로써 거꾸로 마오 이미지를 소비하는 방식들이 속한다. 여기에도 세 가지 정도의 마오 이미지 거부 움직임이 있다.

첫째, 마오를 과감히 지우는 방식이 있다.

여기에는 마오가 등장하지 않는데, 이 경우 원본에 대한 인식 없이는 절대로 이 그림의 의미를 알 수 없게 된다. 마오 없이 '마오'라고 하는 형상의 아우라를 가지게 되는 것이다.

가령 위에민쥔敏君 Yue Minjun은 2003년 [마오 주석 안위엔에 가다毛主席去安源]라는 그림에서 원본에 그려진 마오의 초상을 과감히 생략하

刘春华, 毛主席去安源, 1967　　嶽敏君, 毛主席去安源, 2005

21　이원일, 「아시아의 연관된 정체성과 '쿨'한 문화의 전망」, 『월간미술』, 2005 Jun, p.109.

고 있다. 앞에서 거론한 장홍투는 마오를 새로운 재료로서 지운 바 있다. 그는 이 작품에서 마오의 형상이라고 여겨지는 부분을 비워두고 있다. 어느 누구도 이것을 마오라고 하지 않았지만 마오의 윤곽만으로 그 이미지는 현현되고 있다. 물론 위와 같이 완전히 그 흔적이 없어진 경우도 있지만, 흐릿한 형상으로 그것이 현현되는 경우도 있다. 2000년 이후 옌페이밍髮培明 Yan Peiming은 [중국의 붉은색Chinese Vermilion] 시리즈를 통해서 마오를 붉은색으로만 상징적으로 처리함으로써 홍색의 기억과 흐릿하지만 트라우마처럼 남아 있는 마오의 흔적을 예시한다.

둘째, 흉상이나 입상 등 공적인 장소에 놓인 마오의 흔적이 사라진 경우가 있다.

이것은 표현재료의 달라짐으로 개인성을 강조하는 경우라고 해석된다. 구 소련시기와 중국의 사회주의시기 가장 중요한 개인우상화의 상징은 바로 레닌의 입상이나 혹은 스탈린의 흉상이었고, 사회주의 사실주의를 강조하기 위한 사실적인 작품을 공적인 장소에 갖다 놓는 것은 매우 중요한 사건이었다.[22] 이것은 공적인 장소의 공적인 숭배였다. 또한 그것은 곧 '불멸의 상징'이요, 권력층을 보다 더 견고하게 구체화한 프로젝트라 할 수 있다. 따라서 이러한 공적 장소에서의 조각의 형태는 이제 개인적으로 소장하는 그림의 형태로 축소화되면서 조각상에 대한 평면화를 이루고, 그럼으로써 조각상의 소멸을 의미하는 방식들이 있게 된다. 말하자면 모든 견고한 것

Zhang Hongtu, Corn Mao, 1992

22　새로운 체제의 '불멸성'을 강조하는 이런 기념비적인 동상들이나 조각들은 공산주의시대의 중요한 논란거리였다.

Xiong Qin, Pictoflage 26, 2008 Liu Qiming, Beautiful clouds No.1, 2007

들은 사라지는 것
이다. 리우치밍劉
騏鳴 Liu Qiming은 바로
그러한 방식으로
마오의 조각상,
즉 공적인 기록들
을 사적인 화면
안에 가두어 놓는
다. 숑친熊心 Xiong Qin

의 경우는 새롭게 지우는 방식을 선택한다. 여기서 그는 유화가 아닌 실크스크린의 방식으로 두 가지 이미지를 겹치고 있다. 그의 [Pictograpy] 시리즈에서는 코카콜라, salute와 같은 상표와 혁명시기의 프로파간다 그림이 겹쳐진다. 또 때로는 서구의 미인들이 1960년대에 서구에서 유행하던 핀업걸pin-up girl의 형태인 포스터로 소비된 방식 그대로 혁명시기의 전사들을 함께 겹쳐둔다. 2008년 작품을 보면, 이곳에서는 마오시기의 영웅이라고 생각되는 인민은 메릴린 먼로라고 하는 미국의 할리우드 배우라는 우상과 결합함으로써 전혀 다른 이 두 가지 이미지가 합체를 이룬다. 여기서 인민의 영웅인 남성은 묘하게 둘 중 하나의 선택이 아닌 둘이 모두 사라져 가는 가운데 그것이 혼용되어 있는 모습을 띠고 있다. 이것은 왕꽝이의 1990년대 초기작 사회주의 모습과 자본주의 모습의 병치와 다른 형태의 병치를 이루면서 지워나가기 방식을 선택한다. 훨씬 소프트해지면서 가능성 자체의 소멸과 잔존들을 모두 열어놓은 상태로 중국을 묘사하고 있는 것이다.

셋째, 마오의 사상을 우습게 여기고 노골적으로 그의 사상을 웃음으로 비웃는 경우가 있다. 이 경우 마오는 어린이와 같이 표현되기도 하고 옷을 벗고 있는 여성들과 함께 한 화면에 병치됨으로써 보다 비정치적인 면으로

Guo Jian, Trigger happy XI, 2000

Shi Xinning, A Holiday in Venice—At the Balcony of Ms. Guggenheim, 2006

의 부각을 이룬다. 가령 스신닝石心寧 Shi Xining의 경우, 실제로 있었던 장면 중 하나인 것 같은 가짜 다큐멘터리 사진과 같은 이 장면에서 너무도 우습게 도 아리따운 여인을 바라보는 일반적인 평범한 남자의 모습으로 마오를 그 려내고 있다. 또한 오스트레일리아에서 활약하고 있는 궈지엔郭健 Guo Jian은 혁명적 이미지로 보이는 양판희 가희들을 옷을 벗은 현대 중국의 여성들과 병치함으로써 군복으로 상징되는 군인의 총이 무색하게 만들었을 뿐 아니 라, 문혁시기의 모범적인 그림을 가장 저급하게 만들었다. 이러한 그림들 은 확실히 마오의 권위와 그의 위대한 영웅들을 바닥으로 추락시킨다. 여 기서 마오의 신과 같은 우상의 측면은 말끔히 사라진다.

또 탕즈깡湯志剛 Tang Zhigang은 전체적으로 인민복을 입은 어린아이들의 모 습을 통해 비웃고 있다. 탕즈깡 못지않게 마오를 뚱뚱한 어린아이와 병치 시킴으로써 그러한 마오시기 역사에 대한 조롱을 한 인쿤尹坤 Yin Kun 역시 이 러한 노선에서 이해할 수 있다. 이러한 전략은 어린아이의 형상을 마오 자 신과 중첩시킴으로써 마오의 어리석은 면을 강조하고 동시에 마오 자신 이 자신의 사상 속에서 바보가 되어감을 일컫는다는 면에서 매우 자기 지 시적이라 할 수 있다. 어린아이 그리고 인민군의 결합이 의미하는 바는 바 로 권위주의의 치졸성 그리고 유아적인 발상인 것이다. 그러하면서도 탕

Tang Zhigang, Lost Description, 2005

Yin Kun, Chinese Hero, 2008

의 그림을 보면 그러한 어린아이들은 유치한 상태에서 잔인한 행위를 서슴지 않음으로써 그 악동스러움을 배가시키고 있다. 이것은 분명히 이전시대 마오를 소비하는 또 다른 방식이다. 마오에 대한 기억과 마오시기에 대한 기억들은 현존하는 문화생활들과 함께 이리저리 섞이어서 아직도 기억의 한 부분을 장식하고 있다. 말하자면 마오를 벗어나고자 하는 중국의 지식인들의 뇌리에 남아 있는 그의 흔적은 그를 버리고 싶고 증오하는 이미지의 형태대로 새로운 어휘들을 만나서 표출되는 것이다.

이러한 마오 이미지의 실추는 확실히 문혁시기에 대한 향수라기보다는 '거부'라고 여겨진다. 마오의 이미지를 과감히 걷어내 버리고 그 역사를 지우려 하는 시도와 같은 맥락에서 이해될 수 있는 것이다. 이 모든 마오이즘에 반하는 예술 형태들은 지워나가기, 사라지기 혹은 흔적 밟기라는 형식으로 데리다의 해체에 보다 다가가 있다. 그것은 새로운 의미 창출보다는 사라지는 것 그 자체에 대한 의미일 수도 있고, 더 이상은 이미지로 표상될 수 없는 마오시기에 대한 흔적들일 수도 있다.

2. 인민과 대중, 사회주의와 자본주의 사이에서

Among the People and masses, socialism and capitalism

마오의 사회주의 사회에서 포스트 사회주의 사회로 넘어오면서 가장 많은 변화를 겪은 것은 매일 매일을 살아가고 있는 인민들이다. 사회주의시기 노동의 단위로서 인민들은 이제 자본주의의 노출하에 적극적인 소비의 주체자로 변모하면서 소비의 지점에 서게 된다. 이로써 인민의 대오들은 무너지게 되고 그 구성의 변화 역시 포스트 사회주의 사회를 새로 구성하게 되었다.

첫째, 노농병과 여성

마오를 대변하는 구 사회주의에 대한 조롱은 마오의 하위체계로서의 영웅들, 즉 노농병 일반 대중들이 그 대상이 된다. 앞에서 거론하였듯이 이것은 마오의 연안문예강화에서 지시된 문예의 대상을 직접 표현한 경우라고 할 수 있다. 물론 그들은 대중, 즉 인민人民이면서 동시에 영웅이다. 따라서 이런 이미지는 분명히 마오의 이미지와 같은 가치를 지닌다. 실제로 이런 노농병 영웅 이미지는 마오의 하위이미지로 머물지 않으며, '영웅'의 형상 부각이라는 측면에서 충분히 그 가치를 지니게 된다. 하지만 사회주의시기 '인민'들이었던 그들은 포스트 사회주의시기에 들어와서 자본주의에 노출되면서 일반적인 의미의 '대중'으로 변모했다. 그들의 지위나 사회적 위치는 사뭇 달라져 있다. 여전히 권력층으로부터 배제된 무리이면서 동시에 군체적 움직임과 다른 개별적인 욕구들이나 필요에 의해서 소군집으로 형성되게 되었다. 따라서 마오시기의 인민으로 존재하던 노농병들은 포스트 마오이즘의 미술에서 마오의 이미지만큼이나 상세히 다루어져야 할 필요성을 가진다. 왜냐하면 그들은 이제 더 이상 영웅이 아니기 때문이다. 그렇다고 해서 마오의 사회주의 대서사가 마감한 이 시기, 확실히 대중에 해당하는 이들의 위치가 마련되어 있지 않은 것도 사실이다. 인

Wang Guangyi, Great Criticism DUNHILL, 2004

민의 대오를 이끌던 노농병 영웅들은 이제 그들과 유리된 그 무엇으로 자리하는 것이다. 따라서 인민들의 영웅이었던 노농병이 상징하는 사회주의시기의 이미지를 인용하는 것은 지금 포스트 사회주의시기에 인민들의 새로운 지위에 대해서 생각해보게끔 만든다.

가령 왕꽝이는 [대비판] 시리즈를 통해 소츠 아트Sorts art의 경험을 충분히 이용하였다. 여기서 노농병의 형상을 한 모습의 사나이들은 마치 '던힐Dunhill'이라고 하는 서구의 담배를 '쟁취'하러 가고 있는 듯이 보인다. 또한 그들은 매우 힘차 보인다. 그리고 '던힐'이라고 하는 글자가 주는 강력한 표상은 그들이 쟁취해야 할 목표로 선명하게 제시되어 있는 듯하다. 여기에 어울리는 것은 '던힐을 사수하자'와 같은 그런 프로파겐다적인 문구인 것이다.[23] 또한 아이러니컬하게도 정치 '선전' 목적으로 사용된 프로파겐다적인 포스터 그림과 서양남배 굉고의 그림이 겹쳐지고 있다. 바로 그 둘의 그림은 '선전'이라는 확실하고도 강력한 메시지 전달 방식이라는 면에서 강력히 결합할 수

23 사실 이러한 이미지의 병치, 즉 레닌이라고 하는 구소련의 사회주의를 대표하는 집권자의 이미지가 코카콜라라고 하는 미국의 상업적 이미지와 함께 한 화면에 같이 있음으로써 이 둘의 우상이 서로를 보조하는 형상은 이미 구소련의 1970년대의 소츠 아트로서 인용된 바 있다. 당연히 이러한 소츠 아트 역시 현대 중국의 미술이 구 사회주의의 미술과 영향 관계에 있듯이 레닌주의의 프로파간다 미술을 바탕으로 이루어질 수 있었다.

있다.[24] 그리고 그것의 효과는 바로 '숭배'를 불러일으키는 것이다. 그렇다면 이 그림에서 사회주의 노농병 영웅들은 이제 자본주의의 소비주체자로서 위치하게 되고, 그들이 사수해야 할 구호들 가령 '던힐'이라든가 '디오르'와 같은 해외 명품 브랜드들은 그들이 숭배해 마지않는 정신적 지표로 기능하는 것 같다. 왕꽝이의 이러한 그림은 사실상 이중적 표기로서 기능한다. 마오의 사회주의시기 노농병으로 상징되는 인민들에게 숭배해야 할 대상이 바뀌어 있는 이 그림 속에서 여전히 마땅히 무언가를 쟁취하기 위해 앞장서는 보통 대중들이 발견된다. 즉, 사회주의 인민은 온전히 자본주의에게 그들의 목표를 모두 뺏긴 것은 아니다. 여전히 사회주의 이데올로기로서의 틀이 작동되고 있는 것이 중국의 현실인 것이다. 다만 노농병들은 혁명의 영웅에서 소비의 적극적인 주체자로의 변모를 겪고 있을 뿐이다.

반면 리우웨이劉韡 Liu Wei의 1992년의 그림을 보면, 뭔가 자신의 자리를 잡지 못한 군관의 모습이 보인다. 그

Liu Wei, noseries, 1992

는 여전히 군복을 입고 있고 TV로 지난 시기의 엔터테인먼트인 경극을 시청하고 있다. '과거+과거'의 모습을 한 이 그림은 너무도 무력한 군인의 모습을 그대로 드러낸다. 과거에만 머물러 있는 이들의 모습은 1990년대 초기 아직 자본주의가 온전히 자리 잡지 못한 시기에 인민의 큰 세력이었던 군인들의 현주소를 그대로 드러낸다.

노농병을 벗어난 소비중심에 선 지금의 인민의 모습은 햄버거를 먹는 가

24 高名潞는 문혁의 선전효과는 그것의 숭배에 있었고, 코카콜라와 같은 서구 브랜드의 선전효과와 서로 비교가 될 수 있다고 거론한다. 高名潞, 「論毛澤東的思大衆藝術模式」, 『2007 中國藝術』, p.230.

Koerin, noseries, Eat Double Chicken Sandwiches, 2009

운데 그 모습을 드러낸다. 커이링[柯]—쿵 Koerin의 작품 [Eat Double Chicken Sandwiches](2009)은 새로운 프로파겐다 포스터로 제작되어 있다. 여기에 쓰여 있는 선전문구는 다음과 같다. "더블 치킨 버거를 먹는 것은 전 인민을 더욱 건강하게 만들어줄 거예요吃雙層鷄漢堡, 讓全民更健壯" 역시 건강하고 생산적이며 건전한 포스터의 효과를 지닌다. 다만 사회주의시기의 프로파겐다와 달라진 지점은 그것이 소비의 측면과 연관성을 띤다는 것이다. 또한 소츠 아트식의 인민이 아닌 그저 먹기에 바쁜 보통 인민의 모습을 포착하였다는 점이다. 온전히 포스터의 양식을 지니면서 사회주의시기의 인민의 모습이 달라져 있다. 또한 노농병과 같은 인민의 주요 핵심세력이 아닌 여인들이나 아이들도 이러한 사회주의와 포스트 사회주의의 중간에 중요한 변화를 겪는다. 특별히 소비의 주체가 '아이 — 엄마' 혹은 '아름다운 여인'들의 이미지 구축에 이바지하는 소비적 행태는 사회주의시기 그들의 위치를 다시금 물어보게 된다. 하지만 그 이전에 '여성'이라는 여성성을 상실하고 남성들과 함께 생산의 지점에 있었던 그들의 위치로부터 이미지를 추적해 나가야 한다.

기본적으로 이런 질문으로부터 시작해야 한다. 사회주의시기 노농병의 형상에는 남성들만 있다. 왜 여성과 아이들은 따로 표기되는가? 가령 문혁시기 마오의 사상을 가장 잘 반영해내는 그림 가운데 여성형상은 양판희와 같은 문혁시기의 전형적인 문화인물로서 보인다. 그녀들은 군복을 입고 있다. 마키 요이치는 이러한 현상을 중국의 가부장적 전통과 연결시킨다. 전

통적인 중국에서 사회를 주도하는
것은 남성들이며 그들이 가진 남성
유대문화 속에서 여성은 보조물이
었다는 것이다.[25] 따라서 그들은 양
립할 수 없다.

Wang Guangyi, Great criticism: Coca-Cola, 2005

앞의 노농병 남성들의 형상과 마
찬가지로 왕꽝이의 이 그림 속에서
서양발레와 경극을 합쳐놓은 군무
형식을 한 여성들은 코카콜라와 함
께 잘 어울리고 있다. 어쩌면 여기
서 칭송받아 마땅한 것은 문혁시
기의 문화대혁명에 앞장서던 양판
희 배우가 아니라 코카콜라인 것처
럼 보인다. 완전히 새로운 이미지
가치의 전도를 이루면서 이러한 그
림들은 훌륭하게 새로운 맥락으로
사용되고 유통되고 소비된다. 사
회주의시기 여성의 이미지를 그린
리요우송李尤松 Li Yousong의 그림이 있

Li Yousong, noseries, plane, 2008

다([Plane], 2008). 여기서 여성은 남성의 전유물인 듯 보이는 비행기를 손
에 쥐는 듯한 형상을 하고 있다. 하지만 왼손에는 여전히 꽃바구니가 들려
져 있다. 이 그림은 사회주의시기의 그림을 모사한 것으로 그 양식 자체가

25 가령 소련의 대표적 사회주의 인민영웅을 그린 무희나의 동상은 '남자1과 여자1'로 구성되어
있다. 하지만 마키 요이치가 지적하듯이 중국은 '남자1+남자1+여자1'의 형상을 하여 좀 더 남성적
구성성분이 많아지도록 하고 있으며, 좀 더 가부장적 전통을 따르는 북한의 경우는 이보다 더 심
해서 '남자1+남자1+남자1+여자1'로 구성되어 있다고 한다. 마키 요이치 지음, 류은규·박지연 옮
김, 『중국현대아트』, 서울: 토향, 2007, p.75.

포스트모더니즘적이다. 이 그림은 사회주의시기 여성들의 위치를 말해준다. 여성은 생산의 지점에 가 있었다. 비행기 생산과 곡물생산 모두에 관여된다. 앞에서 소비주의 이데올로기와 관련하여 살펴보았듯이 여성은 이미 포스트 사회주의시기 가장 각광받는 소재 가운데 하나이다. 문제는 이러한 여성소재는 너무도 다양하게 그 이미지가 소비된다는 데 있다. 어떤 것은 관능적인 면과 부합한다. 또 어떤 것은 순수함과 부합한다. 물론 소비이데올로기에서 살펴본 것은 권력자의 소유의 지점에 그 이미지가 소비되었다. 하지만 이것이 사회주의 그리고 포스트 사회주의라는 이론 사이에 다리 역할을 하는 시기에 사용된다는 것은 무력한 인민과 관련된다.

가령 마오시기의 사회주의는 '이전', 즉 그것이 시간적으로 과거성을 대표한다는 이유만으로 중국의 고대시기의 유물들과 결합하여 함께 부정되어야 할 과거로 선정되는 경우가 있다. 부정되어야 할 과거의 사회주의 앞에는 사회의 변화를 견뎌낼 수 없는 소녀들이 자리한다. 예를 들어 추이시우원崔岫聞 Cui Xiuwen은 견고한 자금성과 연약한 소녀를 함께 배치함으로써 폭력 앞에 무기력한 소녀의 모습을 보여준다. 이런 방식으로 소녀 이미지는 그 근엄함을 상쇄시키는 방법으로 쓰이기도 한다. 주로 그는 여성들 특히 교복을 입은 소녀를 주요 모티브로 하여 국가권력에 무력한 대중들을 이야기한다. 또한 펑지아리泰家麗 Feng Jiali의 그림의 추이시우원의 그림과 비슷하지만 직접적으로 마오의 얼굴을 지시하고 있다. 이들 소녀의 이미지는 아직 여성성을 온전히 지니지 않은 미완성된 여성의 모습으로 나약한 인민들을 대변할 수 있다.

적극적인 이미지의 사회주의 여성동무들은 여성 그 자체라기보다는 사회주의시기 강조되었던 인민

Cui Xiuwen, One day in 2004 no.6, 2002

의 모습이었던 것과 마찬가지로 포
스트 사회주의시기 소녀의 이미
지는 여성/남성의 성으로서 의미
가 있는 것이 아니라 단지 나약함
을 상징하는 지금의 인민의 모습을
이루게 된다. 이로써 사회주의시기
여성성을 소실하고 남성의 하위존

Feng Jiali, noseries2, 2007

재로 위치하던 2차 인민의 모습을 한 여성들은 포스트 사회주의시기에 매
우 나약한 소녀의 모습으로 그들 인민성을 대표하게 된다. 어쨌든 사물묘
사보다는 인물의 묘사에 치중한 문혁양식의 그림화풍은 이후 현대 중국미
술, 즉 포스트 마오이즘에서 작가들이 왜 그렇게 많은 '인물'들을 그려내고
있으며, 왜 그런 소재들이 중국 현대화를 주도하고 있는지를 설명해줄 수
있는 길이 되는 것이다. 즉, 그것은 중국의 현대화가 마오를 중심으로 그려
졌던 영웅의 형상들에 대한 현대적 의미를 묻고 있는 것이다. 그림 속에 갇
혀지거나 혹은 조명된 것은 바로 사회주의 인물이라는 것이다. 그것은 곧
사멸된 그 무엇인 것이다.

둘째, 시간소비와 잉여-만화, TV, 영화

또 한 가지 새로운 경향은 어린아이, 여성과 같은 유약함의 형태들은 장
난스러운 놀이의 형태, 즉 강함이 아닌 유약함으로서 강력한 상대와 마주
하는 형태를 취함으로써 현대 소비사회에 더욱 접근한 가벼운 미술형태들
이 출현했다.

때로 유아스러움 그리고 나약한 여성으로 대변되는 이 시기 저항문화는
아예 만화cartoon의 형태로 외부적 성격을 규정짓기도 한다. 2009년 베이징
비엔날레에서 보여준 부화蔔樺 Bu Hua의 [중국에 태공점만 생긴다면 거기 공
산당지부를 세우는 것을 고려해볼 수 있다一旦中國有了太空站將可以考慮在那兒建立共産黨支

Bu hua, 一旦中國有了太空站將可以考慮在那兒建立共
產業支部1, 2009

<sup>部1</sup>](2009)라고 하는 약간의 긴 제목의 이 그림은 상당히 유희성이 짙은 사회주의 비난 작품이다. 전체적으로 만화와도 같은 이 그림과 원시적인 색감 등은 소녀풍이다. 그것이 담고 있는 공상적인 내용과 공산당지부라고 하는 정치적 용어는 전체 화풍과 전혀 어울리지 않게 된다. 어둡고 천편일률적인 지난 기억에 대한 씁쓸함은 2000년 넘어서 오히려 그 상황을 유희하는 것으로 바뀌고 있다.

이런 유희 상황에 속하는 그림들은 팝아트Pop art 계열에 속한다. 이런 그림을 그리는 작가들은 정치적 패러디를 위해서 그리는 것이 아니라 단순한 모방을 한다. 여기에 나오는 만화 주인공들이나 혹은 만화기법들은 모두 작가가 어린 시절 직접 보아왔던 것이다. 다이진화는 문혁을 겪지 않은 세대들이 1980년대 들어서서 만화를 접하게 되었다고 한다. 이것은 소비이데올로기 못지않은 새로운 작용을 했다. 즉, 1980년대를 유년시절로 보낸 작가들은 소비이데올로기를 만화를 통해서 하게 되었다는 것이다. 사회주의 시기에도 만화는 있었지만 역시 문예봉사원칙에 의해 반드시 이데올로기가 숨어 있있다. 여기에는 영웅이데올로기와 혁명이데올로기가 들어 있있다. 따라서 마오의 사회주의시기 공식적으로 접할 수 있는 만화라는 것은 사회주의 이데올로기가 점철된 것이었다. 하지만 1980년대에 대거 유입된 일본의 만화나 서구유럽의 만화들은 그들에게 이데올로기라는 기름을 제거한 순수한 오락적 거리었다. 어린 시절 이러한 상업자본 위에 유입된 외국문화에 대한 경험은 1980년대 이후 작가들에게 사회주의를 제거한 소재들과 새로운 즐거움으로 미적추구를 하게 만들었다. 가장 이르게 이런 작

업을 한 사람은 랑쉐보朗雪波 Lang Xuebo이다. 그
는 1997년부터 지속적으로 드래건볼을 중심
으로 기타 만화 컷과 같은 인상과 만화적 기
법으로 그림을 그렸다. 보다 직접적으로 미
술의 영역에 만화를 집어넣음으로써 모더
니즘적 정신을 실현한 것이라고 볼 수 있다.
왜냐하면 그것은 이제까지의 회화영역에서
는 다루어지지 않았던 것이며 실재하지 않
는 인물이기 때문이다. 그것은 엄연히 사실
주의적 그림을 벗어난다. 그렇다고 해서 그
것이 보이지 않는 생각이나 철학을 그리는
추상주의 회화도 아니다. 따라서 그것의 기
법적인 면은 분명히 포스트모더니즘에 속한
다. 앞에서 지적하였듯이 모더니즘적 시도
와 포스트모더니즘적인 기법은 중국 현대
미술에서 함께 혼용되어 나타나는 것이 특
징이다. 특히 이전에는 전혀 없었던 이린 만
화형식의 기법은 그 자체로 당시 중국의 현
대 미술계로서는 당혹스러운 일이었다. 사
회주의와 자본이 들어가기 시작한 포스트
사회주의를 건너가는 중간단계에서 아무런
위치를 정할 수가 없었다.

2000년이 넘어가면서 이러한 포스트모더
니즘적 작품들은 조금 더 유희적 방향으로
나가게 되었다. 쾅즈원鄺志文 Kuang Zhiwen이나 루
시盧曦 Lu Xi와 같은 이들은 만화를 그대로 인용

Lang Xuebo, noseries danerious, 1997

Kuang Zhiwen, noseries, 2005(위)
Lu Xi, 2008(아래)

Zhao Bo, China red, Leader, 2008

Deng Xinli, Rare Treasure of Great Tang, NO.2, 2009(위)
Jing zhiyong, noseries, netting fish, 2009(아래)

한다(각기 2005, 2008). 그것을 그대로 인용함으로써 그것들이 만화라는 사실을 알려준다. 그리고 만화가 어떻게 즐거움이 될 수 있는지를 그려낸다. 이것은 위에서 보여준 '만화는 곧 미술'이라는 생각보다는 '만화는 즐거운 것'이라는 것, 한 단계 나아가 '미술은 즐겨야 하는 것'이라는 것을 알려주는 것이다.

또 다른 포스트모더니즘 맥락에 있는 이는 자오 보趙波 Zhao bo이다. 그는 상단부에 마오의 초상을 재현해 놓고 하단부에는 실재하지 않는 만화의 주인공들을 함께 배치한다. 이로써 마오는 만화 속 주인공과 마찬가지로 '실재하지 않는 그 무엇'이 되어버린다. 그것이 하필 마오라고 하는 사회주의 기표와 함께 배치됨으로써 이 이미지는 전체적으로 만화의 새로운 패러디를 장식한다.

물론 위에서 본 부화의 경우와 마찬가지로, 기존에 있는 만화를 바탕으로 하지 않고 만화의 유희성만을 가져와서 유아틱한 그림들을 형성하는 작가들도 있다. 덩신리鄧新荼 Deng xinli(2008 2010)나 징즈용荊智勇 Jing zhiyong(2008, 2009) 같은 이들은 만화의 기법을 이용한 깃이 아니라 그냥 만화의 한 컷을 이루고 있다. 여기서 그들의 작품은 더 이상

모방이나 패러디, 패스티시pastiche가 아닌 그것 자체로 추상화와 비슷한 효

과를 낸다. 이것은 전형적인 포스트모더니즘
양식이다. 왜냐하면 모더니즘 시기로의 종합
이기 때문이다. 새로운 만화적 기법과 색감
그리고 이것에 드러난 실재적이지 않은 환상
적 이야기들은 모더니즘적 기풍에 소급될 뿐
이다. 하지만 모더니즘과는 전혀 다른 지점
에 가 있다. 그것은 새로운 이야기를 구사하
고 있기 때문이다. 이러한 작품들에서 우리
는 진지함이나 엄숙함 혹은 모더니즘 미술에
서 추구하였던 숭고함과 같은 미학을 기대하

Chen Wenbo, 2003

기는 힘들다. 이것들은 그 자체로 유희와 즐
거움만을 양산하는 예술이기 때문이다. 또한
앞 시기로의 회고 혹은 상상되어지는 노스탤
지어의 지점에 있기 때문이다. 포스트모더니

Yan Lei, 2002

즘적 기법 가운데 또 하나의 종합을 이루는 부분은 사진의 복제술을 그림으
로 재인용한 경우라고 할 수 있다. 사진의 객관적 진실성 때문에 그것은 세
밀한 묘사를 이룬다. 그림은 사진과 같은 효과를 내기에는 부족한 픽진성을
가지고 있다. 하지만 일부의 작가들은 세밀화나 혹은 극사실주의를 추구하
며 사진의 진실성에 다가간다.

　옌레이顔磊 Yan Lei나 천원보陳文波 Chen Wenbo와 같은 이들은 극사실주의로 사진
을 찍은 듯한 모습을 연출한다. 사실 이러한 극사실주의들은 그것의 소재가
지금 실생활에 있는 것들이기 때문에, 사진광고와 마찬가지로 그것의 상업
적인 부분들과 맞닿아 있다. 그것이 그려지는 대상들은 영화배우이거나 혹
은 일반인들의 생활에서 쉽게 접하는 것들인데, 이것이 지금의 중국을 그려
내기에 알맞기도 하다. 실제로 여기서 그려진 소재는 시간적으로 지금의 것
과 가까우므로 적어도 78개혁개방 이후의 중국의 모습들이 담겨 있다. 지하

Pan Xiaoxiao, noseries, 2006

刃上染了血，你就不會說它好看了
Once you see it tainted with blood, its beauty is hard to be admired

Chow Chunfai, Tiger Hidden Dragon—Once you see it tainted with blood, 2009

철, 주사위, 가수의 모습 그리고 일부 영화 장면의 모습들 말이다.

그것은 상업자본주의를 극명하게 보여주는 것들이다. 사진이 가지고 있는 사물 그대로의 지표성이 이용되는 것이다. 그림은 영화와 같이 그 이미지를 그리는 것으로 도상성을 가진다. 따라서 이러한 사진을 그려놓은 듯한 그림들은 도상성보다는 사진이 가지는 지표적 성질이 재인용되는 것이다.[26] 그것들은 어떠한 것의 재인용이면서 동시에 그것 자체가 된다. 판시아오시아오潘瀟瀟 Pan Xiaoxiao나 초우춘파이周俊輝 Chow Chunfai의 경우와 마찬가지로 이러한 그림들은 단지 사진과 같다는 극사실주의만을 의미하는 것이 아니라 그것에 녹아 있는 인물들의 상업적 이미지 이용과 관련된다. 말하자면 이러한 사진과 영화 속 장면들은 그것 자체로 이미 도상성을 가지고 있다는 것이다. 사진으로서의 기능은 전혀 없다. 관객들은 이미 그녀들의 이미지를 사고판다. 그녀는 실재하지 않는 것이다.

물론 다른 극사실주의의 경우도 다른 방식이지만 이러한 도상성을 충분히 가진다. 지하철이라고 하는 것은 도상적으로 그려지건 지표적으로 그려지건 그것이 일반 대중교통이라는 점에 아무런 이의가 없다. 그것들이 사

26 사진의 지표성과 영화의 도상성에 대해서는 퍼스의 기호학을 따르도록 한다. Charles Harthorne and Paul Weiss eds., *Collected Papers of Charles Sanders Peirce*, Vol.2, p.283.

실적으로 그려지거나 혹은 그렇지 않거나 간에 그것은 이미 도상적 기호 없이도 사람들에게 도상적 작용을 할 수 있다. 다만 실제로 그것의 도상적 기호를 그리는 것은 '기호'에 지나지 않기 때문에, 이러한 실재성을 띠는 사진과 같은 극 사실주의 그림은 여러 가지 도상성과 지표성을 겸하고 있는 '그림'이 되는 것이다. 따라서 일상적인 소재는 이러한 방식으로 그림 그려진다. 그것이 실재하는 것처럼 말이다.

Part B.
일상 articles as daily use

위에서 살펴본 바와 같은 유희적인 방향 이외에도 일반적으로 포스트모더니즘 계열 작품이라고 일컬어지는 것 안에는 다양한 모방과 재현이 존재한다. 이러한 작품들은 주로 명화를 본뜨거나 혹은 일부를 대치함으로써 명화에 대한 기억을 불러일으키는 작용을 한다. 원본의 유일성을 조롱하며 그것의 아우라Aura를 무너뜨리는 작업들을 통해 보다 예술가의 창조행위 자체에 의문을 삼는 작업들이다. 물론 포스트 모더니스트들이 주로 사용하는 방법이다. 원본에 대해 차용하고 혹은 지우기를 행함으로써 자신의 작품화하는 경향 자체가 바로 새로운 아트의 행위임을 보여주는 것이다.

1. 키치 Kitsch

리우예刘野 Liu Ye는 몬드리안Piet Mondrian의 작품을 자신의 작품의 일부로 한 자리를 차지하도록 둔다. 제목 역시 [안녕 몬드리안再見 蒙德裏安](2002)이라고 붙였다. 리우예는 자신의 회화가 몬드리안을 그림으로써 그를 부정하고 있다고 역설하고 있다. 위에민쥔의 작품 [Contemporary Terracotta, 2 Worriors](2002)는 위에민쥔이 만들어낸 신용병 조각이다. 이것은 진시황 무덤의 용

Liu Ye, 2002

Sui Jianguo, 1998

Zheng Fanzhi, Last Supper, 2001

Zi Qi, no,11, 2004

병들을 모방한 것으로, 여기서 용병들은 고대의 갑옷 대신 인민의 평상복을 상징하는 러닝을 입고 있다. 또한 위에 민쥔 특유의 획일화된 웃음을 띠고 있다. 또한 수이지엔궈隋建國 Sui Jianguo은 원반 던지는 사람에게 인민복을 입힘으로써(1998) 이 작품이 원본을 두고 있음을 분명히 명시한다. 원본에 대한 기억과 그것에 대한 조롱은 반드시 그 두 가지를 모두 향유할 수 있고 기억해 낼 수 있는 관객들의 이미지를 자극한다. 정판즈曾梵志 Zheng Fanzhi는 레오나르도 다 빈치Leonardo da Vinci의 [최후의 만찬The last Supper]을 일률적인 인민학생복장을 입은 13명으로 똑같은 구성을 한다. 한눈에도 패러디 작품임을 분명히 한다(2001). 정판즈의 그림 속에서 그들의 만찬은 부서진 수박이다. 이들은 가면을 쓰고 있으며 누가 누구인지 모를 정도로 동일한 인물의 복제같이 느껴진다. 또한 붉은색 스카프는 한눈에 사회주의시기 당원들임을 알 수 있게 해준다. 뒤에 있는 위에서 아래로 갈겨쓴 서화는 고대 중국을 상징한다. 따라서 이 작품은 누가 보아도 중국에서의 최후 만찬임을 알려준다. 반면, 즈치子祺 Zi Qi에

의해서 완전히 다르게 변모하기도 한다. 그의 그림 [No.11](2004)에는 13명의 예수의 제자인 남성이 사라졌다. 대신 여기에는 한 명의 중국소녀가 있다. 전체적으로 붉은색을 하고 있는 이 그림은 그것이 사회주의시기 혁명의 붉은색을 의미한다는 것을 알 수 있다. 사회주의 혁명, 동양, 서양의 만찬이라는 겹겹의 코드가 관객들의 머리를 헤집고 다니게 만드는 것이다.

Ning Zuohong, Monalisa in water, 2001

이와 같은 방식으로 레오나르도 다빈치의 [모나리자Mona Lisa]도 다른 방식으로 그려졌다. 닝줘홍寧佐弘 Ning Zuohong은 모나리자를 물속에 비추어진 모습을 함께 그려 넣음으로써 데칼코마니라는 모더니즘 표현방법으로 그것을 원본과 달라지게 했다. 또한 공신루龔新如 Gong Xinlu는 정확히 그려지지 않은 얼굴 위로 화살표를 넣었다. 하지만 이 그림의 윤곽은 누가 봐도 '비너스'이다.

하지만 그는 비너스의 얼굴 윤곽만 남기고 전혀 다른 그림으로 치환하였다. 특히 공신루의 그림은 그것이 어떠한 것의 묘사가 아니라 도표 혹은 커다란 도안과 같은 인상만을 남김으로써 이 그림의 고전적 성질을 완전히 제거하였다. 실제로 이러한 두 가지

Gong Xinru, Emoticons on Journey, no.2, 2011

명화패러디 방법은 포스트 사회주의시기의 포스트모더니즘 방법에 대한 두 가지 방향을 알려준다. 하나는 기존의 인물을 대치하는 방식 그리고 또 하나

Gao Yu, The Strongest Foam, 2010

Xing Junqun, Condolences to the soldiers, 2006

Zhou Tiehai, noseries, Venus and Cupid, 2008

는 인물을 지워가는 방식이다. 먼저 다른 인물들을 채워감으로써 원본을 훼손시키거나 혹은 우습게 만드는 경우가 있다. 가오위高橋 Gao Yu, 싱지엔췬邢劍君 Xing Jianqun, 조우티에하이周鐵海 Zhou Tiehai의 그림들은 완벽하게 원본을 파괴해 놓았다. 그것들은 판다, 군인복을 입은 남자, 선글라스를 낀 말의 형상으로 원본에 있는 사물들을 대체하면서 우스움을 자아낸다. 물론 그것들의 포스트모더니즘적 경향 때문에 이것을 모두 '키치'로 정의 내릴 수도 없다. 원본의 가치하락이라는 점에서는 충분히 키치화된 지점이 발견된다. 하지만 이것은 원본을 떠올리게 하는 성질은 가지고 있으되, 그것의 복제는 아니기 때문에 키치라고 명명해서는 안 된다. 왜냐하면 대치된 이 작품들은 작품 자체의 유일성을 지니게 되기 때문이다. 따라서 이것을 온전히 키치작품으로 간주할 수는 없다. 그것은 단지 원본을 떠올릴 수 있는 이중의 장치를 한 작품이다. 싸구려 느낌을 간직하지만 유일무이한 작품이 되어버림으로써 포

스트 사회주의시기 키치화는 새로운 방향으로 나아가게 된다. 그것은 판다나 혹은 사회주의시기의 군복과 같은 중국의 사회주의시기로 이미지를 고정시킨다.

자오바오캉趙保康 Zhao Baokang과 화칭華慶 Hua Qing의 경우도 마찬가지로 다른 인물을 원본에 그려 넣음으로써 새로운 작품을 만들었다. 여기에 보이는 이 두 그림은 레오나르도 다빈치의 [비투루비안 맨Vitruvian man](1487)의 그림에 원본을 두고 있음이 너무도 명백하다. 인체관찰과 관련된 이 그림은 원본을 떠올림과 동시에 중국의 한자인 '클 태太'를 사람의 몸에 대비시킴으로써 독특성을 더하거나 혹은 인간 대신 유인원이 그 자리를 대함으로써 인체구조의 기하학적 측면을 다르게 해석해내고 있다.

Zhao Baokang, encounter, Tai and Davin, 2007(위)
Hua Qing, The Lords of Creation, No.1, 2007(아래)

이 역시 매우 중국적인 것들의 결합이자 유희의 지점이 된다. 위에서 살펴본 명화패러디와 같이 그것은 '중국적인 것chinese-ness'을 표방함으로써 유일무이해졌지만 그로 인해 작품이 손상되어 그 가치를 하락시키고 있다는 점에 유의를 해야 한다.

사실 이렇게 우스운 결합 이외에도 명화는 디지털 기술과 함께 미래지향적 그림으로 다시 태어나고 있다. 최근 미아오시아오춘繆曉春 Miao Xiaochun은 컴퓨터 그래픽을 이용하여 명화시리즈를 내고 있다. 그의 명화시리즈는 대부분 원본을 바탕으로 그러한 원본에 어떤 특정 부분만을 도입하는 방법을 사용한다. 가령 미아오시아오춘의 [사이버 공간에서의 최후의 심판Last Judgement in Cyberspace](2006)은 원본 미켈란젤로Michelangelo Buonarroti [최후의 심판

Miao Xiaochun, Last Judgement in Cyberspace, 2006

Wang Churen & Wang Chuxiong, N40'45' W75°59', 2009

Last Judgement]을 모방하였다. 하지만 미아오시아오춘은 미켈란젤로와 달리 흑백을 사용하였고, 사람들은 모두 벌거벗은 인조인간clone의 형태를 하고 있다. 또한 그 구도도 약간은 다르다. 하지만 이것을 보고 최후의 심판을 떠올릴 수 있는 것은 전체 구도를 가득 메우고 있는 수많은 사람들의 배치이며, 구름과 같은 장치들이다. 지옥의 느낌만 나도록 하고 세부적인 묘사를 다르게 한 명화를 구성하였다. 이런 그의 컴퓨터 그림은 개념적으로 포스트모던에 속한다고 볼 수 있을 것이다.

이러한 명화시리즈 원본 패러디는 중국 자체적으로 넘어오면 훨씬 더 경전화된 작품들에 대한 조소나 혹은 완전히 새로운 모습으로 도전하면서 그 이미지들을 구성한다. 특히 위에서 본 두 번째 방식으로서 원본을 다르게 재구성하는 것이 많다. 그것은 '삭제'하는 방법인데, 원본에 있는 이미지를 제거하는 작업을 통해 새로운 지점에 도달하게 된다. 그것은 완전히 벗겨진 진실과도 같다.

왕추런汪楚人 Wang Churen과 왕추숑汪楚雄 Wang Chuxiong은 사진의 극사실적 이미지를 추구하면서 동시에 그 안에 있는 인물들을 벗기는 작업을 한다. 여기서 벗기는 작업을 통해 그것은 1차 원용자료인 '사진'의 객관적 투명성을

더 한층 높임과 동시에 변형시킨
다. 그 지점은 삭제되어지는 것의
중요한 지점이다. 투명성과 변형이
라는 것이다.

Dong Xiwen, 開國大典, 1949

이러한 투명성과 변형의 지점은
중국 내의 삭제작업에서 유용하게
쓰인다. 가령 위에민쥔은 앞서 마
오의 이미지를 삭제한 것과 마찬가
지로 신중국시기 동시원Dong Xiwen 董
希文이 그린 [개국대전開國大典] 그림
원본 가운데 지난 사회주의시대의

Yue Minjun, 2002

인물들을 모두 삭제해버린다. 이것은 패스티시이면서 동시에 정치적인 성
격이 강한 작품이다.[27] 이런 패스티시 경향은 최근 위에민쥔에게서 많이 보
이는 양식이다. 사회주의시기의 모든 문화는 이런 식으로 말소된다. 오히
려 모든 인물들이 없어진 그 자리가 작품으로서 의미가 있다는 것을 말해
준다. 또한 그 그림을 그린 방법은 바로 사회주의 리얼리즘적 방법으로 그
려짐으로써 더욱 이것이 정치적이라기보다는 사회주의시기의 미적습관과
맞닿아 있다는 것을 말해주는 것이다. 즉, 이러한 작품은 그 사상 면에서는
완전히 혁신적이지만 친근한 미술기법으로 인해 일상에 보다 가까운 형태
의 미술작품으로 남게 되는 것이다.

2. 재인용과 조롱Re-reference & derision

1990년대 이후 두드러진 현상 가운데 하나는 바로 '불경不敬 Blasphemy'이다. 이
시기에는 여전히 1980년대의 혁명적인 분위기가 여습으로 남아 있어 마오의

27　물론 패스티시인지 패러디인지에 대해서는 각 작품마다 그 약간씩은 담고 있는 내용이나 정
치적 입장 표명정도가 다르기 때문에 작가별보다는 작품별로 그것을 따로 논해야 할 것이다.

Wang Zhong, 2002

Liu Dahong, 祭壇, 1994

사회주의를 불러일으키는 사물들의 가치를 바닥에 내동이치면서 거부하였다. 특히 권위주의적이고 우상적인 것들을 거부함으로써 일상의 미학으로 돌아온다. 그리고 그것을 가지고 유희하게 된다. 앞에서도 살펴보았듯이 마오의 흉상이 개인적으로 조롱되었던 것과 마찬가지로 마오이즘을 대변하는 모든 숭배물들은 거부되고 조롱의 대상으로 변화하게 된다.

첫째, 사회주의 사회의 그 모든 것을 거부한다는 주제적인 측면에서 성경시리즈를 거론할 수 있을 것이다.

마오 주석을 유일신으로 비유한다면 그가 말한 어록은 아마도 성경에 비유될 것이다. 그리고 사회주의 시대의 인민은 마오 주님의 영도하에 있는 어린양에 비유될 것이다. 왕종王鐘 Wang Zhong은 마오쩌둥을 십자가 위에 튀어나온 배가 튀어나오도록 억지로 끼워서 앉히고 사신의 어록을 들고 있도록 함으로써 그의 권위를 조롱하였다. 이러한 방식은 십자가라고 하는 아주

익숙한 상징물에 마오를 얹음으로써 쉽게 마오의 위치를 확인시켜준다. 마오는 예수가 십자가에서 모든 사람들의 죄를 대신하여 매달린 것과 다른 위치에 있다. 십자가에 올라탐으로써 스스로 희생이 아닌 지배를 하고 있다. 이와는 다른 방식으로 훨씬 종교적으로 신성하게 보이는 방법도 있다. 리우따홍劉大鴻 Liu Dahong은 농민의 무한충성을 다짐하는 이 그림은 어리디어리고 순한 양의 모습을 한 모습을 성당의 프레스코화 기법과 대조를 이룬다. 리우따홍은 특히 그만의 키치적 방법을 동원하여 민속화와 같은 느낌도 나게 만드는 것이 특색이다. 앞에서 살펴본 마오 이미지의 네 가지 계절에 따른 우상화를 작품으로 완성한 [사계四季]는 마오가 각 계절을 나타내는 풍광과 함께 천주교의 스테인드글라스화(봄), 중국 고대의 불교탱화(여름), 중국 사회주의시기의 붉은색 혁명성 프로파간다 선전화(가을), 중국의 고대 문인화(겨울) 속에 서 있다. 각 시기의 가장 존경받는 종교지도자의 모습으로 이미지화된 것이다. 리우따홍은 이 외에 수많은 작품에서 이러한 중국 고대의 화법 혹은 종교적 화법 그리고 사회주의 리얼리즘 화법까지 차용하여 완전한 패스티시의 극을 이룬다. 왜 마오의 이미지가 우스꽝스럽게 소비되었는가 혹은 사회주의를 대변하는 경전이미지들은 왜 패스티시되고 키치화되었는가에 대해서는 주로 정치적인 입장을 취할 수밖에 없다. 하지만 이러한 패스티시 작품들이 의미하는 것은 무엇일까?

첫째, 그것은 무엇보다 앞선 사회주의시기에 대한 친숙함을 조장하고 그러한 친숙함을 이용하여 이전 시기의 사상적 물품들이나 예술품의 가치를 떨어뜨리려는 것이다. 물론 이 부분은 앞에서 말한 이미지를 '가지고 노는 행위'와 중첩되기도 한다. 하지만 소재 자체가 사회주의시대의 산물이거나 마오의 흉상이 다루어졌다고 해서 모두 정치적으로 해석해서는 안 된다. 마오나 사회주의 이미지가 폭력적인 반면 그만큼 오랜 시간 동안 대중의 시야를 익숙하게 지배한 것도 사실이기 때문이다. 따라서 이러한 정치적인 소재들을 일상적인 미와 연결시킬 수 있었던 것은 그것이 곧 중국 사회주

의의 개혁 개방 시기라는 특수시기에 처해 있었던 당시의 지성인들의 시간적 문제일 것이다. 지성인들도 사회주의시기에는 정치적인 문제로 자유롭지 못했으며 또한 그들의 이미지 표현 역시 그로부터 익숙해져 있기 때문이다. 따라서 이러한 정치적 주제가 일상적인 미와 맞닿아 있는 미술적 실천들은 그대로 실용적인 일상도구 만큼이나 일반 대중들의 사고에 다가갈 수 있는 장점을 확보한다.

둘째로, 민중에게 친숙한 농촌소재들이 의미하는 바가 있다. 지난 시기 사회주의시기에 가장 중요한 것은 농민 혁명이었다. 농민은 곧 사회주의시기의 인민의 대다수를 차지했다. 그들의 삶은 신성시되는 생산의 영역으로서 각광을 받았다. 또한 농촌소재가 지니는 일상적인 이미지학은 노농병의 가운데 핵심인 '농農'을 이룬다. 물론 노동의 현장과 병사들의 혁명적인 모습들과 함께 사회주의의 핵심을 이룬다. 따라서 포스트 사회주의시기에 와서 농민소재 역시 지난 시기를 지적하는 이미지로 충분히 활용되었다.

원래 종비아오鍾飆 Zhong Biao는 도시성에 민감한 작가이다. 그의 작품들은 대부분 도시 속에 방황하는 젊은이들, 특히 아름다운 20대 초반의 여성들이 많이 등장한다. 그는 주로 그녀들의 도시 속의 외로움과 정신적 방황을 그려낸다. 인물들은 주로 부양된 자세로 어디 한군데 제대로 발을 붙이고 있지 못하다. 현대 도시인들의 불안정함을 보여준다. [허수아비麥田守望者](2001)라는 작품에서 그의 작품의 주인공이라 여겨지는 '그녀'는 비행기와 크로스를 이루며 농민의 밭을 지켜내고 있다. 앞에 옥수수를 만지고 있는 인

Zhong Biao, 麥田守望者, 2001

민복의 남성은 즐겁게 웃고 있지만 이 웃음의 원천은 그의 딸이 될 수도 있고 혹은 옆집의 그 누구일수도 있는 어린 아가씨의 도시에서의 희생이다. 그녀는 농촌의 보리밭을 이런 식으로 지켜낸다. 이로써 종비아오는 작품에서 유지하던 도시 여성의 비극을 농촌적 소재와 결합함으로써 다시 한 번 대중들에게 다가선다.

민속적인 민속화로서의 칠기법 자체로 그림을 완성한 뤄 브라더스^{羅氏兄}^{弟 Luo Brothers}의 그림들은 완전히 한 폭의 가정 달력을 연상시킨다. 그들의 화법은 전혀 새롭지도 않고 이질적이지도 않다. 하지만 그 안에 그려진 묘사 대상은 이질적이다. 그들의 2008년 전시회 포스터에는 3명의 아기 동자들이 햄버거를 운반하고 있다. 3명이라는 숫자는 중국 고대의 신성하다는 솥 '삼정^{三鼎}'을 연상하게 한다. 또한 속옷차림의 어린아이들은 상하이 드림의 가짜 구성만큼이나 행복한 시기의 중국 고대를 상징하는 듯하다. 조금 더 그들의 그림을 살펴보게 되면 얼마나 동시대의 대중이 아닌 구시대를 의미하는 '인민'에 다가가 있는지 알게 된다. 2001년도 작품 [유명 브랜드의 세계에 오신 것을 환영합니다^{WELCOME} ^{TO THE WORLD'S FAMOUS BRANDS}]에 나타난 그림 풍격은 완연히 중국의 불교식 탱화에 속한다. 그곳에 그려진 것이 아무리 햄버거가 보인다

Luo Brithers, 2001 WELCOME TO THE WORLD'S FAMOUS BRANDS, 2001

해도 이것에 쓰인 색감과 전체적인 구도는 완전히 구식회화에 속하는 것이다. 때로는 민국 시기 혹은 사회주의시기로 추정되는 시골 벽면에 놓여 있을 법한 달력과 같은 느낌을 준다. 이러한 예술은 현대적인 느낌을 주지 않는다. 이것은 오히려 매우 질적으로 떨어져 있으며 2류적인 느낌을 자아내는데 이러한 것이 바로 인민예술에 다가가고 있는 새로운 동시대의 중국예술인 것이다. 그것은 초기의 아방가르드적 요소보다 훨씬 더 세련되어 있다. 미시서사적인 면과 뭔가 부족한 감이 바로 포스트모더니즘적 특질에 부합하기 때문이다. 물론 그것의 미적 완성도를 말하는 것은 아니다. 이것들이 미적인 것과 결합하기 이전의 실용도와 결합을 의미하는 것이다. 이런 그림들이 어울릴 만한 장소는 근엄한 공공장소도 아니요, 세련된 현대건물도 아니다. 바로 평범한 사람들의 집안 한구석 혹은 거실인 것이다. 이것의 완성형태가 그렇게 세련되지 않음 그리고 그 소재와 형태 자체가 시골인민들에게 익숙하다는 것 자체가 바로 일상적인 미로서 작품이 있게 만드는 이유가 될 것이다. 또 다른 측면은 앞서 지적되었듯이 바로 민중에 친숙한 형식 자체가 바로 인민성을 고발하는 것이 된다. 즉, 칠기방식 자체가 마오가 원하는 민중예술의 방향이기도 했다. 칠기형식과 같은 선상에서 이것은 사회주의시기 이루어진 진정한 팝아트이다. 그것의 간편성과 친숙성, 또한 엄숙한 미술로부터 떨어져 나가는 것들이 그러하다. 하지만 미국의 팝아트와 다른 점은 그것이 상업적인 브랜드로서의 역할을 하는 것은 아니라는 점이다.

셋째, 인민에 친근한 여러 방식을 이용함으로써 억으로 포스트모던한 성질을 충분히 활용하였다는 점이다. 이 점이 바로 중국 특유의 포

Yang Feng, noseries, 1998

스트 사회주의 미술의 동시대성을 높인
다고 할 수 있다. 위에서 지적된 칠기형
식 이외에 판화형식이 있다. 옆에서는 보
이는 양펑楊鋒 Yang Feng의 작품과 같이 목각
판화형식은 그 자체 민간예술로서 의미
를 지님과 동시에 원래 판화가 가지는 대
량생산의 성질을 지적한다. 바로 1960년
대에 앤디 워홀이 작가의 유일한 작품성
을 없애고 공장Factory식으로 찍어내는 방
식과 교묘하게 겹치게 되면서 그것의 '대
중성'을 환기시킨다. 1940년대 마오쩌둥
이 지적하였던 가장 인민적인 방식으로
서의 판화는 이렇게 서양적인 배경의 팝
아트를 오버랩시키면서 지금 동시대 중
국미술에서 활용된다. 그 지점은 매우 일
상적이고 대중적이다. 조금 더 유희적 측
면으로 나가 일 년 치 달력이 쓰어 있는
연화 방식, 그림자극에 쓰이는 인형의 모
습을 한 페이퍼 커팅paper cutting 작품들도
있다. 이러한 작품들은 그 자체로 염속예
술鹽俗藝術의 한 부류가 되는 건 사실이다.
그리고 넓게는 마오이즘 미술에 속한다.
왜냐하면 이러한 양식의 재인용은 마오
시기의 민중예술의 핵심이기 때문이다.

Kuo J.C Totem and Taboo Abundant, 2006(위)
Luo Yong Ping, noseries5 2009(가운데)
Liu Liguo, noseries happiness, 1995(아래)

　따라서 이러한 뤄 브라더스의 민속칠
기 형식으로부터 판화, 그림자극의 형식, 연화 방식 등의 외부적 형식에 대

한 민속적 친근감과 과거 이미지 참고 형태들은 그것들이 지난 사회주의시기의 이미지를 지시한다는 의미에서 그것들의 포스트모더니즘적 성격을 노정하게 된다. 그것은 곧 세련됨보다는 어떤 '종합적' 성격을 지니고 있으며, 이미지에서 풍겨 나오는 매우 일상적이고도 싸구려 같은 느낌으로 쉽게 이미지를 대하도록 만들어준다.

왕칭송王慶松 Wang Qingsong은 2000년 [라오리 야연도老栗夜宴圖]로 유명해졌다. 이 작품은 중국 고대의 서화와 비슷한 구성으로 사진을 구성했다. 실제로 사람들을 죽 나열하여 한 인물에 대한 서사를 한 폭에 담는 형식은 과거 중국의 중요한 그림화법 가운데 하나이다. 특히 그가 참고한 작품은 남송南宋의 모사본으로 남아 있는 [한희재야연도韓熙載夜宴圖][28]로, 이 작품에 대거 투입된 인물들은 이전의 중국 고대의 왕실도를 방불케 한다. 그것은 모든 인물들을 나열하는 것에 불과하다.

그리고 이러한 여러 인물들이 대거 등장하는 것 역시 중국의 사회주의시절 프로파겐다 포스터와도 관련성이 있다. 인원 자체로만 봤을 때 사회주의시기의 포스터를 모방한 것이기도 하지만, 전체적으로 인물들을 죽 나열하는 형태는 중국의 고화에서 왔다고 봐야 한다. 사실 그의 작품들은 이 작품 이외에도 예수 십자가를 모방한 [희망을 지키는 자守望者]와 같은 고대의 명화들에 접근한 작품들이 존재한다. 엄격히 말하면 그의 예술행위는 행위예술과 설치예술의 중간에 처해 있다. 왜냐하면 그의 행위 속에 어떠한 개념을 넣은 것은 아니기 때문이다. 따라서 그의 작품들은 모두 패스티시화된 작품들이다. 말하자면 원본을 가지고 있다는 것이다. 이 면에서 그의 작품은 키치화된 작품에 속한다. 아무리 그것이 인간행위에 속한다 해도 말이다. 앞에서 살펴본 행위예술과는 약간은 성격이 다른 것이다. 또 한편 그의 작품들은 결과론적으로 사진으로서 기록되어시는 것이 아니라 기

28 원래 이 원작은 오대五代, 고굉중顧閎中의 작품이지만, 소실되었다.

록되어지기 위해 화면을 구성하여 정지
화면을 연출해낸다. 따라서 그의 작품은
행위예술보다는 훨씬 설치예술 쪽에 가
깝다. 또한 완전히 사진미학을 추구하는
것도 아니므로 그의 작품은 매우 복잡한
성격의 2류적인 감각을 배가시킨다. 하
지만 이런 약간 세련되지 못한 감각이
그의 작품을 관객들로 하여금 낯설게 만
든다는 점에서 그의 작품의 예술적 의의
를 들 수 있을 것이다.

Wang Qingsong, Requesting Budda, 1999

물론 왕칭송의 작업은 염속예술과는
다른 선상에서 봐야 할 것이다. 하지만
염속예술과 함께 같이 거론될 수 있는
지점은 그것들이 표면적으로 주는 '싸구
려 효과'이다. 이것은 과거의 형식 자체
에 대한 조롱인 셈이다. 이와 비슷하게
홍하오洪浩 Hong Hao는 고대의 명화에 현대
인물들의 사진을 넣는다(2007). 홍하오
의 작품은 이것 이외에도 전체적으로 명
화를 그대로 재인용하여 현대인물을 넣
는 작업을 한다. 왕칭송과 비교해 보면
홍하오는 원래의 원본을 그대로 인용하

Hong Hao, Literary Gathering(Zhao Ji), 2007

여 콜라주의 방식을 취한다. 왕칭송은 그와 다르다. 고전을 새로 해석한 새
로운 연출이 있다. 홍하호의 것이 훨씬 유희적이며 깊이가 없이 진행되므
로 원본의 유희성이 크다고 하겠다. 내용적 지시가 아닌 민간예술 형식을
통해 고대성을 비웃는 것이다. 그것이 근대 이전의 고대가 되었든, 78년 이
전의 사회주의시기가 되었든 말이다. 그것들은 바로 지금 중국의 현실에서

가장 낙후된 지점으로서 보는 즉시 조롱할 수 있는 표면효과를 지닌 것들이다.

3. 여성적 소재와 노동집약적 작업The sexual material and labour-intensive art

여성적 소재와 여성노동의 특징이 대거 등장하게 된다. 즉, 부드러운 소재로서 천이나 기타 집안 가내수공업에서 이루어지던 일상의 미학을 작품으로 옮겨 놓은 경우가 해당한다. 또한 이런 일상에서의 쓸모를 위해 그릇의 역할을 하던 도자기가 이러한 범위의 연장선상에 속하게 된다. 이 둘은 모두 작업의 특성상, 매우 노동집약적이고 직접 손을 하나하나 거쳐야 하는데 남성들의 거친 미술문화에 대항하는 이런 노동집약적 노동으로서의 여성의 일상에서의 미학이 포스트모더니즘에 와서 각광을 받고 있는 중이다.

사실 일상적인 미학에 대한 도모로 가장 널리 알려진 형태는 바로 레디메이드 용품을 이용하는 것이다. 인시우전尹秀珍 Yin Xiuzhen은 이러한 레디메이

Yin Xiuzhen, Yin Xiuzhen, 1998

드 작품들을 특유의 여성감각으로 생활적 방식을 이용한다. 그녀의 1998년 작 [Yin Xiuzhen]은 자신의 어릴 때 모습을 다음과 같은 방식으로 구현한다. 그녀는 어릴 때 신던, 그러나 실제로 어릴 때 신었던 것이 아니라 어릴 때 신었을 것이라고 여겨지는 새 신발 안에 자신의 어릴 때 사진을 붙여두고 이 신발들을 죽 나열해 놓음으로써 작품을 완성했다. 이러한 사진과 신발들은 완전히 미술작품을 위해서 구성된 가짜 이미지이지만 중국의 인민들에게는 자신에게도 이런 어린 시절이 있었다는 기억을 충분히 불러

일으킬 만한 그런 소재가 된다. 잊혔던 과거는 아프기만 한 것이 아니라 그것이 개인적인 기억과 관련될 경우에는 행복하기도 한 것이다. 또한 같은 해 [Knitting wool] 시리즈에서는 편직물들을 나란히 정리해서 개놓았다. 그리고 2003년 작 [Portable city] 시리즈에서는 베를린, 싱가포르, 뉴욕시티의 고층빌딩들을 작은 천으로 만들어 슈트케이스에 집어넣었다. 사실 작은 가방 안에 모든 것을 담고 다니는 이런 예술행위는 마르셀 뒤샹에게서 비롯되었다.[29] 실제로 이러한 행위들은 매우 일상적인 여성들의 취미생활과 관련된 것으로 일상적인 여성적 감성과 친근한 소재들이 만나서 평범한 생활미학을 이룬 경우라고 할 수 있다. 아주 개인적인 기억의 문제는 미술의 문제를 생활로 온전히 옮겨다 놓게 되며 여기서 그녀가 만들어내는 미시적인 서사들은 빛을 발하게 되는 것이다. 여성작가 가운데 장레이張雷 Zhang lei는 부드러운 광목 소재로 그의 작품을 표현하기도 하고 때로는 광 섬유질의 기다란 실로 작품을 표현하기도 한다. 기계적인 측면과 구성적 미학을 남성적 모더니즘 아트라고 한다면 아마도 그녀의 이런 부드러운 섬유소재와 일상의 도구들이 합쳐진 형태들은 여성적 모더니즘 아트라고 할 수 있을 것이다. 사실 장레이의 작품은 인시우전과는 매우 다르다. 인시우전의 경우는 미학적인 것과 비미학적인 것 사이의 경계를 허무는 작업을 감행한다고 하면, 장레이는 반대로 이것이 미술작품임을 선언한다. 그녀의 작품은 거의 초현실주의 작품에 다가가 있기 때문이다. 보이지 않는 것, 우연의 요소, 느낄 수만 있는 것을 실이라든가 광목이라는 여성적인 소재를 택해서 그러한 보이지 않는 세계를 추구한다. 따라서 장레이의 작품은 인시우전의 생활미학과는 다른 지점에 있다. 단지 그것에 사용된 외부 형식 소재가 실이라든가 혹은 천일 뿐이다. 예술 형태 자체는 일반인이 범접하기 힘든 형태

29 그의 1941년 작 [여행가방 속 상자THE box in a Valise]는 자신의 작품을 휴대 가능한 미술관으로서 들고 다니도록 제작되었다. 다니엘 마로조나 지음. 김보라 옮김. 『개념미술』. 마로니에 북스. 2006. p.26.

의 작품이다. 그럼에도 불구하고 그의 작품이 가지는 대중과의 친숙성은 그것의 형태 자체가 난해하지 않은 것에서 유래한다. 그의 작품은 물론 초현실주의적인 꿈과 같은 몽상을 하게 하지만 겉표면이 주는 부드럽고 환상적인 분위기가 바로 여성적 아트로서 손색이 없도록 만드는 것이다. 1960년대의 로이 리히텐쉬타인Roy Lichtenstein은 [세탁기Washing Machine](1961)라든가 [헤어스프레이hair spray](1962) 등과 같은 작품에서 여성의 손톱과 가정도구들의 친밀성이 이미 드러난 바 있지만, 리히텐쉬타인의 작품 속에서 여성은 '바라보기'의 대상으로서 여겨진다. 물론 리히텐쉬타인이 여성적 가사

Wu Zhengyan, noseries, 2009

Yang Guannan, Rope, 2009

도구 자체를 미술로 가져온 것은 획기적인 일이지만, 이것은 여성 주체적 미술이라기보다는 이제까지 주목하지 않았던 평범한 생활적 소재의 발견에 가깝다고 할 수 있다.

물론 동시대 중국의 여성 작가들도 그러한 일상생활의 평범한 가재도구로부터 미학을 발견한다. 조금 더 그녀들의 작업이 세련되었다고 여겨지며 또한 그것이 훨씬 '예술은 곧 생활' 혹은 그 반대의 문장도 성립하도록 만든 것은 여성 자신이 여성의 일들을 민들이낸 이러한 작품에서라고 할 수 있을 것이다. 마키 요이치는 이러한 '부드러운 소재'들로 구성된 작품들이 '순수하다innocent'고 표현한다.[30] 너무도 순박하게 권위주의적인 것으로부터 벗어나는 것들은 완전히

30 마키 요이치, 『중국현대아트』, 토향, 2007, p.84.

포스트모더니즘이 가지는 해체 성질에 부합하는 것이다. 가령 우정옌^{吳爭豔} Wu Zhengyan의 경우 그의 작품에 쓰인 것은 손수건으로, 이 여성적 도구는 매우 생활적이면서도 부드럽다(2009). 그것은 캔버스에 그려진 형태이면서도 천의 곡선적임을 유지하는 듯이 보인다. 또한 붉은색과 가운데 수놓인 꽃은 마오시기의 염속예술을 단박에 떠올리게 만든다. 이런 작품은 매우 중층적이다. 포스트모더니즘적 방식으로 중국의 사회주의시기를 지시한다. 여성들만의 작업인 바느질과 같은 것들도 엄청난 수작업을 통해 새로운 예술을 탄생시킨다. 양관난^{楊光南} Yang Guan nan의 경우는 일일이 천들을 엮어서 로프형태를 만들었다. 물론 손뜨개로 작품을 만드는 경우나 패치워크로 작품을 만드는 것은 그러한 연장선상에 있다. 집안일의 하나였던 이 작업들은 여성들이 이뤄내는 특유의 작업이자 창작이다. 말하자면 실생활을 위한 작업들은 창작 작업과 동일선상에 놓이게 된다.

이러한 수작업을 통한 작품들은 사실 '생활의 수작업이 곧 생활적 창작'이라는 노선에 놓이면서 이 시기의 새로운 미술 경향을 이룬다. 천치^{陳琦} Chen Qi와 같은 경우는 두꺼운 종이 위에 일일이 하나씩 조각칼로 그 모양을 새겨서 하나의 구멍 난 책을 만든다. 이것은 구멍을 내는 작업과 수고, 그리고 시간에 대한 예술이다. 여성들의 생활예술은 바로 이러한 맥락에 있다. 천치의 이런 책들은 아무 쓸모도 없어 보인다. 하지만 이것은 예술이다. 여성들의 바느질을 통한 작업들은 실생활에서 유용하다. 하지만 이것은 예술의 선상에 놓여 있지 않다. 여성적 수작업의 예술적 가치는 이러한 것들의 가치 전도에서 온다. 즉, 수많은 시간과 노고를 통한 예술적 작업이 일상생활에서도 발견된다

Chen Qi, Notations of Time, shadow of woon, 2010

는 것이다. 그것은 예술의 범위와 주체를 여자와 일상이라는 것으로 확대

시키게 만든다.

또 한 가지 중국인민만의 즐거운 생활미학을 들자면 바로 도자기 미학을 빼놓을 수 없을 것이다. 동시대 미술 작가들 역시 이러한 소재를 한 번씩은 다 써먹었는데, 아이웨이웨이艾未未 Ai Weiwei 같은 경우는 팝아트적으로 이것을 써먹고 아시엔阿仙 Ah Xian과 같은 이는 사람 자체가 도자기화 된다. 두 경우 모두 포스트모더니즘 아트에 속한다. 먼저 아이웨이웨이의 경우, 그는 코카콜라 문구를 고대의 도자기 위에 써놓고 제목을 [한대Han Dynasty](1994)

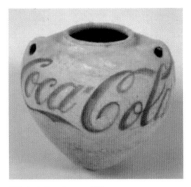
Ai Weiwei, Han dynasty, 1994

Huang Yongping, Da Xian, The Doomsday, 1997

라고 규정한다. 중국으로 상징되는 한대의 골동품 위에 그것의 쓰임이 코카콜라를 담는 것과 같은 하나의 '용기'에 지나지 않았음을 역설하고 있다. 그것은 예술적인 가치를 지닌다기보다는 실용적인 쓰임새를 가지는 그런 그릇에 불과한 것이다. 황용핑黃永砯 Huang Yongping도 마찬가지로 이런 문제를 거론한다. 그는 작품 [Da Xian, The Doomsday](1997)에서 커다란 그릇들을 전시실에 그대로 방치해 둔다. 그곳에는 휴지도 들어가고 팸플릿도 들어간다. 이것의 쓸모는 어떤 감상이라기보다는 '담는 것'에 있게 된다.

극단적으로 그것은 쓰레기 투여 장소가 될 수도 있는 것이다. 아름다운 도자기는 이렇게 사용되어짐으로써 하나의 쓸모 있는 도구가 된다. 그의 이러한 도자기의 '쓸모' 강조법은 반대의 항에 있는 도자기의 '쓸모없음'을 비난한 것이다. 말하자면 집안에 고이 모셔놓기 위해서 단지 값비싼 경매에 팔리고 있는 중국의 도자기가 처하고 있는 현실에 대한 풍자일 수 있다.

그들은 그것의 쓸모를 묻고 있다. 그리고 원래의 중국인들의 미학관념과 실생활의 연관성을 거론하고 있는 것이다.

반면 아시엔阿仙 Ah Xian은 전혀 다른 방법으로 중국의 '도자기'에 접근한다. 그는 수많은 인체 형상을 도자기로 굽는 작업을 하는데 이것은 도자기의 쓸모성보다는 도자기가 가지는 성질, 즉 어떠한 거푸집 안에 들어가서 형태를 굳히는 것이 인체와 어떤 연관성을 가지는가 하는 것을 질의한다. 인체는 살아 있

Ah Xian, China China, 1997~1999(위)
Liu Jianhua, play, no.5B, 2005(아래)

는 육체인데 중국인이라고 하는 형상은 이렇게 외부에서 바라보는 하나의 도자기화된 결정체 안에 들어 있다는 것이다. 물론 도자기 속에 갇힌 신체는 여성으로 대변되기 쉽다. 그것은 표면적으로 여성의 신체를 시각적으로 소비하게 만들며 그것들의 속성이 '깨트려진다 그리고 쓸모없어진다'는 것을 곧바로 상징하기 때문이다. 리우지엔화劉建華 Liu Jianhua의 경우 이런 것은 극명하게 드러난다. 더구나 이러한 도자기로 만들어진 여성의 신체에는 머리가 달려 있지 않다. 아시엔의 중국인의 얼굴만 있는 경우와는 사뭇 다르다. 아시엔은 중국인의 정신 그리고 그들의 정체성을 다룬다. 정체성은 '갇혀 있다' 리우지엔화는 전혀 다른 관점을 갖는다. 여성의 육체가 도자기 자체와 같이 '소비'되어버린다.

분명히 도자기는 고대 중국을 상징한다. 그것은 중국 자체적인 셀프오리엔탈리즘을 이룬다. 그것이 송웨이末瑋 Song Wei와 같이 곰돌이 캐릭터와 만나게 되면 그것의 용도가 훨씬 강조된다. 그곳에는 '중국적인 것Chinese-ness'에 대한 지점을 자기 스스로 표식하며 동시에 그것을 소비시키려는 욕망이 들어 있다. 특히 이것은 설치예술이나 조각으로 존재하는 것이 아니라 가짜

Song Wei, Red star, 2007 Sit bear, 2007

도자기로 존재함으로써 그러한 성질을 더한다. 이것들은 모두 그림의 형태이며 때로 설치작업을 병행한다. 때로는 중국의 사회주의적 마크를 중국적인 도자기와 함께 섞는다. 그러면서 동시에 곰돌이라는 친근하고도 유희적인 다분히 소비주의적인 캐릭터를 선정함으로써 이러한 도자기생활예술이 보다 쉽게 다가갈 수 있도록 장치한다. 사실 도자기 소재는 여성적 레디메이드라고만 단정 지을 수는 없을 것이다. 그것보다는 더 넓은 의미로 '중국적인 것'의 어떠한 대명사로 사용될 가능성이 훨씬 크다. 그럼에도 불구하고 이것이 '여성적'인 이유는 이것이 바로 '소비적'이라는 데 있다. 여성의 생산적인 면이 강조된다면 그것은 생명의 잉태라든가 혹은 무언가를 만들어내는 데 있을 것이다. 가령 위에서 살펴본 여성들의 작업들, 수바느질로 일상용품 만들어내기, 음식하기 등은 대표적인 예일 것이다. 여전히 여성적 작업들은 생활 속에만 있나. 그것이 창작으로 조명받은 적은 없다. 노자기는 여성이미지의 생산적 측면과 부합하지 않고 소비자의 주체 측면에서 바라보는 존재로서 여겨진다. 따라서 중국적이면서도 여성적인 도자기는 중국남성 작가들에게 만들어지는 여성이미지인 것이다.

인민들의 새로운 이미지 습득과 유통

New Image acquisition and distribution

새로운 이미지 습득은 위에서 살펴보았듯이 매우 친근한 이미지와 관객의 미술작품으로의 참여 그리고 그 과정에 대한 강조들에 익숙해지는 과정을 의미한다. 또한 그것이 상업적인 것과 함께 결합하는 지점과도 연관성을 갖는다.

마이 시아오Mai Xiao와 화지밍華繼明 Hua Jiming은 이미 1980년대와 1990년대를 풍미한 화가들이나 혹은 작품을 그려냄으로써 또 다른 유희를 즐긴다. 이것들은 '이미지에 대한 이미지' 인용이기도 하지만 어떤 특별한 의미를 부여하기 위함은 아니다. 단순히 위에민쥔嶽敏君 Yue Minjun, 정판즈曾梵志 Zeng Fanzhi, 리우예劉野 Liu Ye, 왕꽝이王廣義 Wang Guangyi, 펑정지에俸正傑 Feng Zhengjie, 치즈롱祁志龍 Qi Zhilong 등의 작가들의 작품을 그대로 인용

Mai Xiao, YUE Minjun I, 2010

Hua Jiming, World Art History3, 1993

하거나 그것들을 살짝 변형한다. 이런 위트는 당연히 이 작가들을 모른다면 도저히 유희에 참가할 수 없는 것들이다. 2000년 들어서 보이는 현상 중에 하나는 이미 1980~1990년대의 동시대 작품이 이미 경전화됨으로써 당시의 혁명을 다루던 혹은 정치를 조롱하던 방식 그 자체를 조롱하고 있다는 것이다. 마이 시아오는 이미 위에민쥔의 그림과 인쿤尹坤 Yin kun의 크라잉 베이비 시리즈를 믹스트 미디어 형식으로 그들의 작품이 이미 구시대의 유물임을 알려준다. 이러한 방식은 분명히 포스트모더니즘 양식에 속한다. 짧은 시기 중국은 이와 같이 모더니즘과 포스트모더니즘 양식을 중층적으로 경험하고 표출한다. 위에민쥔의 작품이 보여준 웃음은 이제 다시 과거로 돌아가서 새로운 매체로 새로운 방식으로 그려진다. 그 제목 자체가 작가를 의미함으로써 이미 위에민쥔과 인쿤 등 중국의 동시대 1세대 예술가들은 고전의 시간 속으로 갇혀버린다.

앞에서 살펴보았던 명화를 변형시킨 그 지점보다 훨씬 싸구려 이미지를 보여준다.

그림뿐 아니라 행위예술도 이미 인용되었다. 1990년대 초기에 충격으로 다가오던 동춘그룹東村藝術團 Dongcun(East Village)Artist group의 [무명산을 1미터로 쌓다Adding One Metre to an Anonymous Mountain](1994)는 루페이페이魯飛飛 Lu Feifi에 의해서 [무명산보다 높이 쌓다Higher than Wuming Mountains](2006)라는 행위예술로 재인용되었다. 또한 쥐시아오주조우左小祖咒 Zhuo xiao zhu zou는 돼지를 사람의 육체와 같이 쌓아서 대지예술Earth art을

Lu Feifei, Higher than Wuming Mountains, no.1, 2006

Zhuo xiao zhu zou, 2007

이루었다. 누가 봐도 이 작품 역시 [무명산을 1미터로 쌓다]의 또 다른 재인용이라는 것을 알 수 있다. 이것들은 이것들 자체로 흥미로울 수 있다. 이것은 분명히 유희의 지점이다.

또한 왕통王彤 Wang Tong은 [마오가 안위엔에 가다Reenactment. Going to Anyuan, 2008]라는 사진작품을 선보였다. 이 사진은 [마오 안위엔에 가다](1967) 원본을 완전히 재인용함으로써 완전히 새로운 모습을 보여준다. 조우원도우周文斗 Zhou Wendou와 쉬창창許昌昌 Xu Changchang의 경우도 왕통과 같은 위치에 있다. 이들은 모두 원본의 모방이 아닌 '원본의 파괴'를 통해 유희의 미학을 완성한다. 왕통이 마오를 전혀 다른 지점에 놓음으로써 그것을 낯설게 한 것처럼, 조우원도우는 마르셀뒤샹의 [샘]을 부순다. 그리고 다시 전혀 다른 사물을 만들어낸다. 쉬창창은 모나리자를 사진으로 찍은 후 그것을 구긴다. 원본은 형편없이 파괴된다. 하지만 이곳의 파괴지점은 원본의 외부적 형식을 통해서 이루어지는 것이 아니라 '표면'에서 발생한다.

이 세 가지 작품은 원본 파괴의 미학을 통해 다음의 사실을 알려준다.

Reenactment, Going to Anyuan, 2008

Zhou Wendou, untitled, 2005

Xu Changchang, monalisa, 2007

첫째, 원본 작품에 대한 진위성에 의심을 갖는다. 작가는 이 작품이 마르셀 뒤샹의 것인지 또 사진 속 인물이 모나리자 혹은 마오쩌둥인지 먼저 밝히지 않았다. 하지만 관객은 무언의 동조를 한다. 그것이 원본 어떠한 작품을 지시하는 것이라는 것을 알게 된다. 사실 이것은 메타Meta 예술이다. 하지만 이러한 메타 예술을 통해 관객들은 이런 질문을 받을 수 있다. 원본에 대한 확신이 있는가. 이것은 작품에 대한 회의의 지점이 된다. 즉, 이러한 회의 지점들이 불러일으키는 것들은 어느 것도 확신할 수 없다는 철학적 개념에 바탕을 둔 예술이 된다. 유희의 지점인 듯이 보이지만 매우 철학적인 작업인 것이다.

둘째, 낯설어짐의 미학을 줌으로써 예술작품 자체가 어떠한 구성을 가질 수 있는지 제시한다. 이런 방법들은 일단 원본을 생각하게 만드는 것만으로도 낯설어질 수 있다. 왜냐하면 이것들이 의미하는 예술적 지점이 새로운 창조를 낳기 때문이다. 그것은 특이하게도 이 세상에 유일한 작품이 되면서 동시에 기존에 있는 예술작품과의 융합을 이루기 때문이다. 이것은 원본 없이 만들어지는 예술이 아니라 원본에 의한 새로운 종합을 이루는 창조의 예술이 된다. 위에서 말한 메타 미학이 주는 낯설어짐이 바로 주어진다.

또 한 가지 방법은 이것과 저것의 종합으로서 사진과 미술, 고전과 현대 등 시간과 장르가 혼합으로 마구 종착되어 있는 경우가 있다. 양용량楊永梁 Yang Yongliang의 [Phantom Landscape III Pages 3] (2007)는 도시 건설의 모습을 산수화의 방식으로 그려낸다. 그것의 구도와 붓 터치 방식은 완벽하게 산수화의 방식을 따른다. 소재는 현대적이지만 기법은 고전적이다. 그러면서도 이것은 사진의 방

Yang Yongliang, Phantom Landscape III
Pages 4, 2000

식을 취한다. 즉, 이것은 극사실주의 그림과 같은 효과를 노린 사진 예술이다. 이런 상호 참조의 방식은 그것을 어느 예술 장르에 귀속시킬 것인지 혼선을 가져오게 된다. 하지만 그것을 궁구하지는 않

Zhao Bandi, Panda Day(Series: Panda Day), 2009

는다. 그것 자체가 새로운 예술 형식으로서만 존재하기 때문이다.

마지막으로 지적해야 할 것은 예술이 보다 생활화된 방식으로 접근해 있다는 사실이다. 사실 이런 작업들은 상업성과 밀접한 관련을 갖는다. 자오반디趙半狄는 [자오반디 판다 상점 상해점半狄熊貓商店上海站(系列: 半狄熊貓商店上海站)] (2009)에서 자신의 지속적인 작업인 판다를 캐릭터 상품화하여 매장오픈 세러모니에 관객 참여 예술 행위를 벌였다. 사실 이것은 자오반디의 행위예술에 속하지만 일상생활 용품점에서 이러한 예술작품의 캐릭터화나 기타 상품화는 많이 접할 수 있는 문제와 맞닿아 있다. 관객은 자연스럽게 상품을 접하고 즐겁게 예술행위에도 참가한다. 사실 이것은 1960년대 팝아트의 상업성에서 그런 형태를 처음 보였다. 그것은 예술작품의 판화형태를 말한다. 앤디 워홀은 실크스크린을 통해 많은 작품들을 대량으로 찍어냄으로써 그 것들이 쉽게 유통되도록 만들었는데, 이것은 일반인들도 비싼 작품을 쉽게 손에 넣을 수 있는 방법이었다. 지금은 이런 것들은 미술관에서 전시가 끝난 후에 흔히 보이는 작업이며, 수첩과 공책 혹은 유리컵과 같은 일상생활에서도 이런 것은 저작권료를 지불하고 사용된다. 심지어 요즘은 인터넷 배너 광고로도 쓰이고 있으며 유명 의류브랜드나 혹은 화장품 회사와 같은 상업적 브랜드와 콜라보레이션을 진행하여 일반 상품의 고급화를 지향할 때 많이 사용된다. 사실 그 지점은 독특하다. 예술 작품으로 봤을 때는 그것의 하향인 셈이고 대중적인 확산이 된다. 또 상업 브랜드 면에서 봤을 때는 기계적인 복제용품이면서 마치 그것이 유일한 개인만의 소유인 듯한 착각을 불러

일으키게 만들어준다. 한정판이라
는 명목으로 그것은 예술작품을 소
유하는 것과 마찬가지로 유일한 대
중상품을 혼자만 '소유'하는 데 그
가치를 둔다. 일상생활 용품으로 자
리하면서 예술은 또 다른 방식으로
유통되고 제한적 의미를 지니게 된

GOD, Hongkong, 2010

다. 현대 생활에서 예술작품의 상품화와 복제들은 근본적으로 예술 작품의
'유일한 존재성'을 지속시켜나가려는 경향을 유지하게 된다.

　중국의 경우는 이런 일상화된 미술작품이 독특한 지경을 이룬다. 그것은
이미 마오의 사회주의시기 한 차례 생활 속에 들어온 적이 있었다. 마오시
기의 대중화 작품들은 일반 인민들의 사상 계몽과 더불어 그 이미지가 확
산되면서 중국적 생활예술의 지점을 이룬다. 그리고 1980년 이후 지금에
와서 이러한 사회주의 사상의 이미지화된 물건들은 가짜 노스탤지어와 연
관성을 띠면서 즐거운 유희로 자리 잡는다. 마오의 사회주의시기 사용하던
인민의 배지와 모자, 가방은 훌륭한 문화상품으로 팔리고 있다. 또한 그 시
기에 사용한 법랑 세숫대야나 커다란 보온병도 실제의 실용도와 상관없이
사회주의식 엔티크로 팔린다. 더 이상은 인민의 생활 용품이 아니라 소장
품으로 바뀐다. 그리고 개인의 특정 기호로 바뀐다. 이런 속성은 예술품의
속성과 맞아 떨어진다. 즉, 예술은 이제 생활 속의 새로운 분리지점으로서
존재한다. 그리고 '사회주의' 이데올로기는 그렇게 개인적 기호로 혹은 과
거의 어느 지점으로 그것의 생을 마감한다. 죽은 데드 마스크로서의 '이미
지'라는 것은 바로 이런 경우에 해당한다. 사회주의시기의 이미지들이 지
금 포스트 사회주의시기에 유통된다는 것의 의미 말이다. 그것들은 이제는
과거성을 띠고 지금의 생활과 유리된 것으로서 예술 작품화되어 유통 소비
된다.

Side TWO

움직이는
이미지 언어
—
영화

Moving Image Language-Movie

움직이는 이미지 언어로서 영화를 이해하기, 영상이미지−언어

Understanding of the film as a language with a Moving image

영화는 중국에서 '새로움' 그 자체였다. 서양에서 처음 전해졌을 때부터 영화라는 새로운 예술은 모더니티의 아이콘이라고 해도 지나치지 않았다. 영화는 수천 년 전통의 기존 예술들을 흡수하면서 대중에게 다가가는 새로운 예술 장르를 펼쳤다. 그것의 탄생 자체가 새로운 모더니티를 불러일으키는 기제라는 사실에 주목해 볼 수 있다. 중국에서 특별히 영화는 사회주의라는 모더니즘을 든든하게 뒷받침하는 기제였다. 그것은 구 러시아와 마찬가지로 중국 혁명의 선봉이었던 '노농병勞農兵'들에게 가장 편한 정신적 휴식처이자 가장 보편적인 예술로서 생명력과 그 가치를 지녔다. 사회주의 혁명 이후 중국에서 영화는 '정치적 선전 도구이다'라는 규정을 받았다. 사회주의시기 중국의 영화라고 하는 유기적 물질은 사회주의라고 하는 새로운 이념을 반영한 것이었다. 따라서 중국에서 영화란 사회주의시기 진입 이후 집단 이데올로기를 싣는 중요한 수단으로 관리받았다. 개인 예술로서의 '고유한' 성격은 지닐 수 없었다. 근대성과 영화의 접점은 '계몽'의 측면에서도 살펴볼 수 있다. 중국처럼 광대한 국토와 인구를 거느리고 있는 나라에서 영화는 매우 중요한 대중계몽수단이었다. 영화는 편집과정을 거쳐 완성된 필름을 무한 복제할 수 있다. 영상기를 통해 반복 상영이 가능했

기에 수억 명의 중국인들에게 다가갈 수 있었다. 이 점이 중요한 포인트다. 이데올로기로 무장된 아름다운 화면들은 쉽게 대중들을 사로잡을 수 있었기 때문이다. 또한 감독의 선택에 의해 편집된 영상은 관객이 보고 싶은 것보다는 그들이 봐야만 할 그 무엇을 담고 있었다. 그러나 마치 관객들은 그것을 자발적인 선택처럼 느꼈다. 객석에 앉은 일반 인민들은 그들의 시선을 화면 속 이미지와 동일시하여 완전히 제작자의 이데올로기 속으로 봉합될 수 있다. 비판적 사고가 끼어들 틈이 없었다. 감정적인 격정, 감정이입 등 고전적 영화의 특성을 충분히 이용한다는 것을 의미한다. 또한 영웅을 부각시키는 주제들 혹은 단선적인 스토리를 담아내는 도구로 기능할 수 있다. 이것이 바로 사회주의 중국시절의 영화가 가졌던 '인민계몽'이라는 성격일 것이다.

중요한 것은, 마오가 선택한 중국 모더니즘의 기획이자 사회주의의 물질적 구현 중 하나인 영화가 그가 죽은 이후 인민을 계몽시키는 영상도구가 아닌 전혀 다른 지점에서 또 다른 '계몽'의 도구가 되었다는 사실이다. 이는 78개혁개방 이후 불어닥친 새로운 모더니즘 열풍과 관련된다. 그들이 실현하고 싶었던 중국의 모더니즘은 다시 새로운 수정을 요구하며 새로운 모더니즘을 요구하게 된다. 따라서 그들은 영화에서 '사회주의'를 제거하고자 했다. 계몽의 방향은 인민에서 감독 자신으로 선회하게 된다. 이는 과거 자신들의 과오라고 여기는 문혁文革 The Cultural Revolution에 대한 반성과 같은 방향에 있다고 볼 수 있다. 그것은 서로 다른 평행선을 가지며 각자의 사회주의를 비판하고 오류를 시정하고자 한 움직임이었다. 그들은 사회주의시기 인민의 이야기나 혹은 영웅의 이야기가 아닌 것들을 다루고자 했다. 따라서 사회주의 중국이야기에서 앞의 수식어 '사회주의'를 떼어버리고 했다. 그것은 어찌 보면 대중과 떨어져 보이는 것 같았다. 왜냐하면 중국의 대중들은 이제까지 그런 영상을 본 적이 없기 때문이다. 또한 그곳에 보이는 이야기들은 자신들의 이야기가 아니었기 때문이었다. 그것은 습관적인 엔터테

인먼트에서 벗어난다. 하지만 그러한 지점이 바로 다시 '계몽'을 불러일으킨다. 그렇다면 이 시기 영화가 쟁점이 되는 이유는 무엇인가. 그것은 우리가 항상 의문 삼고 있는 것, 즉 왜 중국의 감독들은 5세대부터 거론되는가 하는 의문과도 이어진다. 그것은 '4'라고 하는 숫자와 가장 인접한 '5'라고 하는 숫자 자체를 말하는 것이다. 그리고 그것은 5 이전의 숫자와 5라는 숫자가 서로 전혀 다른 카테고리를 형성하고 있다는 것을 말하는 것이다. 정확히 말하자면 그 숫자들의 의미는 1, 2, 3, 4에 이어서 지속적으로 이어지는 연속선상의 숫자로서 숫자 '5'가 의미 있는 것이 아니라, 5 이전의 숫자들이 무리로서 5라는 숫자와 대치되는 지점에 있다고 말할 수 있다. 그들은 서로 다른 영역에 있다. 이 성격이 바로 5세대를 아방가르드하게 분류하는 지점이 될 것이다.

5세대라고 하는 영화감독세대 구분에는 두 가지 특징이 존재한다. 첫째, 이 세대'군'에 포함된 감독들이 극소수에 그친다는 점이다. 5세대에 속하는 감독으로는 천카이거陳凱歌 Chen Kaige와 장이모우張藝謀 Zhang Yimou 오로지 두 사람만을 거론할 수 있다. 물론 텐쫭쫭田壯壯 Tian Zhuangzhuang과 같은 이, 혹은 [하나 그리고 여덟一個和八個 one and eight, 1983]을 찍은 장쥔자오張軍釗 Zhang Junzhao도 같이 거론될 수도 있다. 하지만 이 문제는 다음의 5세대 감독들의 특징과 연관시킬 때 매우 애매모호함을 가져온다. 말하자면 '5세대'라고 하는 이름을 붙일 때 어느 일정시기에 한해서만 그 용어가 합당하게 설명될 수 있다는 점을 분명히 해두어야 한다. 영화에서 감독의 '세대'를 논할 때는 감독들의 일련의 작품에서 일관성이 보이거나 혹은 그들 감독들의 한 경향을 설명해 줄 수 있는 근거가 필요하다. 하지만 5세대에서는 이러한 움직임이 매우 짧은 시기에 너무 적은 작품을 통해 그것이 구현되었다. 특히 위에서 거론한 두 감독, 천카이거와 장이모우와 같은 감독들은 특이하게도 1984년 그들의 합작품 [황토지黃土地 Yellow Earth]라고 하는 작품을 통해 5세대를 규정할 수 있는 어떤 성질의 극점에 도달한 후, 지속적으로 서로를 분리해 나갔다. 따라

서 분리지점으로부터 점차 지속된 간격은 5세대라는 감독군들을 응집시키기 어려웠다. 그것은 너무 짧은 시기에 실현된 아방가르드적 성격을 띤다.

둘째, 5세대라고 포함되는 것 안에는 5세대의 변질 부분이 훨씬 더 많은 부분을 차지하는 기현상이 있다. 뜻을 같이하는 감독군이 정확하게 그 이념을 실현할 시간을 갖지 못한 채 바로 새로운 것들이 그들의 자리를 차지하였다. 그것은 사회주의를 반성하는 것에서 시작하였고 사회주의를 제거한 지점까지 내달렸다. 그것은 사회주의를 대체할 새로운 '모더니티'를 구현하는 지점으로부터 전혀 다른 지점으로 표류하게 됨을 말하는 것이다. 혁명은 여기서 변질되었다. 정확하게 말해서 변혁은 정신적인 것에서 일어났지만 성취는 자본의 맥락에서 이루어졌기 때문이다. 그것은 사회주의 영화에 자본적 맥락을 대치하면서 생긴 오류이다. 영화유통망과 자본부분은 물론 사회주의시기의 영화와는 달라지는 지점이지만, 그것이 혁명의 내용을 지시하는 것과는 다른 문제이기 때문이다. 하지만 장이모우를 필두로 하는 5세대 감독들의 자본주의적 맥락하의 사회주의 깃대를 뺀 중국영화는 전혀 다른 방향의 현대 중국 영화 장르를 만들게 되었다. 그들이 추구한 모더니티는 오히려 봉건주의로 돌아가게 된다. 적어도 그들의 이미지와 소재 면에서 그러했다. 그것은 정확하게 말해서 '새로운 모더니즘'이 아니었다. 따라서 5세대의 아방가르드는 처음의 모습과 달라졌다. 그들의 대표작은 시대착오적 내용들로 채워지고 말았다. 따라서 5세대라는 감독군의 모순점은 바로 5세대를 규정할 수 있는 순수한 내용이 없다는 데 있다. 하지만 이러한 여러 가지 제한점에도 불구하고 5세대들이 영화를 통해 구현하고자 했던 아방가르드 정신은 높은 점수를 받을 만하다. 그들은 영화라는 영상도구를 이용하여 그들의 시대성을 노정하고 싶어 했다. 영화는 그들의 새로운 지성의 탈출구로서 작용했다. 그러한 지성적 해방을 위한 몸부림만이 진정으로 여기서 말하는 5세대 감독 영화라고 할 수 있는 것이다. 그리고 그것이 바로 '영상언어', 즉 'Image-language'로서 가치를 획득하는 것이다.

1980년대 5세대 감독과 영상이미지–언어

In the 1980s, fifth generation Director and Image-language

[황토지黃土地 Yellow Earth](1984)의 노란색, [붉은 수수밭紅高粱 Red Sorghum](1988), [홍등大紅燈籠高高掛 Raise The Red Lantern](1991)으로 대표되는 붉은색과 [푸른 연藍風箏 The Blue Kite](1993)으로 대표되는 파란색은 필름의 물질이미지를 가장 선명하게 보여줄 수 있는 시각적 장치이다. 이러한 장치들, 말하자면 극적인 색의 대비를 통해서 관객들의 시선을 사로잡는 것은 사실 필름의 사실주의적 성격이라기보다는 감독의 조작이 훨씬 강한, 소위 말하는 봉합적 장치의 가장 상투적인 촬영법이 될 것이다. 감독의 매우 주관적인 미학적 조작인 셈이다. 그럼에도 불구하고 이런 시각적 장치는 이전의 중국의 3세대나 4세대의 영화와 차별하게 만든다. 또한 5세대는 3세대나 4세대가 추구하던 역사적 사실의 객관적 시간성을 흩트린다. 그들은 정확한 시대를 딱히 논하지 않고 '과거'나 '전통'이라고 대변되는 역사의 시간을 만들어낸다. 또한 그 만들어진 시간 안에서 최대한 과거라고 생각되어지는 것들을 연출해낸다. 그것은 향수라기보다는 사회주의 중국이 아닌 모습 전체에 해당한다. 이것은 분명히 가짜 과거전통이다. 하지만 그들이 여기서 말하는 '과거'라는 시간대는 실제적인 의미 없이도 실제로 다가오게 만든다. 그리고 이러한 실제감을 부여하는 것이 바로 지적한 이미지의 과도한 조작법이라고 할

수 있다. 그것은 매우 감정적인 처리이며 매우 전통적 방식에 의한 예술이다. 여기에는 모더니티가 결여되어 있다. 어쩌면 이러한 전통방식의 과도한 방법조차 그들에게는 모더니즘이라는 색채로 둔갑했을지도 모른다. 그렇다면 감독의 의도적인 이러한 색깔 대비가 객관적이지도 않고 엄격한 과거에 대한 혹은 전통에 대한 고발 형태도 아니면서, 관중들에게 '새롭다'고 인식될 수 있었던 것에는 어떤 것이 전략화되어 있었던 것일까?

첫째, 천카이거 장이모우를 중심으로 하는 탈주선[01] 진행방향이다. 이것은 새로운 카테고리를 가지기 위한 그들의 몸부림이고 행동양식이다. 그것은 전혀 다른 패러다임에 대한 요구 그리고 서로 다른 층위를 형성함을 의미한다. 이러한 '새로움'의 지표는 새로운 지식인으로부터 시작되는 새로운 반경에 대한 범위를 확정한다. 그 안에는 새로운 촬영방식, 가령 현지촬영과 비전문배우의 기용 혹은 이데올로기화되지 않은 이야기의 선택 등과 같은 것에서부터 중국이 아닌 해외로의 배급과 관객을 고려한 움직임들이 포함된다. 말하자면 영화텍스트 바깥에서 '영화'를 사물화시키는 모든 행위들이 이 시기 중국영화라는 개념 속에 포함되게 되었다. 따라서 그들의 영화는 영화 자체적인 작품성 이외의 영화 텍스트 밖에서 이루어지는 환경들과 그것들로 인해 파생되는 새로운 선택들에 영향을 받게 되었고, 이로써 기존의 영화배급과는 층차를 달리할 수 있게 된다. 이것은 그 이전의 '영화'의 완성방향을 훨씬 다른 방향으로 전개시킬 수 있다는 것을 의미한다.

둘째, '계몽'의 방향이다. 이것은 영화 내부적인 텍스트와 상관된다. 또한 이것은 내부텍스트가 미치는 계몽의 수혜자에 대한 것이기도 하다. 5세대는 그 계몽의 대상 속에 감독까지 포함시킨다. 즉, 그들에게 있어서 '계몽'은

01 '탈주선'이라는 용어 자체는 혁명을 통한 기존 범주에서의 탈선을 의미하는 들뢰즈적 사유에서 비롯된다. 이 용어는 들뢰즈적 사유를 설명한 이진경의 『노마디즘』(서울: 휴머니즘, 2003)에서 가져왔다. 그는 중국 현대 영화가 모더니즘의 열풍을 타고 새로운 영화언어를 추구하였고, 이러한 혁명성이 바로 5세대가 현대 중국 영화에서 탈주선을 타려고 한 첫 단초라고 여긴다.

감독 스스로의 성찰을 의미한다. 이제 영화는 인민을 위한 영화가 아닌 감독 자신을 위한 영화, 즉 감독 자신의 계몽을 위한 도구로 바뀌게 된다. 여기서 5세대 감독들의 성찰은 주로 형식적 방면에서 두드러지게 된다. 그들은 1980년 이전까지 진행되어 온 '이야기story' 전개 위주의 영화가 아닌 앙드레 바쟁Andre Bazin이나 크라카우어S. Kracauer와 같은 서구 영화 이론가에게 기댄 새로운 '이미지' 영화가 되기를 원했다.[02] 가급적 그들의 개인적 미학감성은 사실은 매우 주관적인 미학 척도에 의한 것이지만, 객관적이라고 여겨지는 기법을 선택한다. 그리하여 그들은 화면의 표면적인 색채 변용으로부터 시작하여 안으로는 이제까지와는 다른 '중국'을 이야기하기 시작하였다. 결과론적으로 그들이 생각한 '다른 중국'이란 것은 사회주의 중국에서 '사회주의'라는 깃대를 완전히 제거한 상태에서 남게 되는 나머지 중국을 말하게 되었다. 이 두 가지 방향으로 전개된 중국 영화에서의 새로운 카테고리는 결국은 영화텍스트 외부형식에서 기인했다. 그것은 영화를 다루는 방향과 소유주가 달라짐을 의미하는 것이다. 그리고 그것은 사회주의시기의 국가에서 행하는 문화행사로서가 아닌, 개인적인 감독에게 전권이 넘어감을 의미하는 것이다. 따라서 이 시기, 중국영화는 국가집체주의적이고 인민집제주의적인 것에서 감독 개인의 성찰로부터 비롯된 개인의 '고유한 작품'으로 바뀌었다. 따라서 5세대 감독들의 영화의 명성 그것은 결국 영화에 나타나는 그들의 혁명성, 탈주하고 싶은 의도들의 노출이라고 할 수 있겠다.

02 조지 샘셀과 천시허, 시아홍은 이와 관련된 내용의 논문을 쓴 중국 내 학자들의 의견을 총 17편 모아서 그 의견들을 개진하고 있다. 여기서 이들 셋이 주목한 것은 중국의 고전적 필름이론을 버리고, 1980년대 이후 서구의 이론에 기댄 새로운 영화를 찍고자 했던 당시의 영화감독들의 의식이다. Edited by George S. Semsel Chen Xihe and Xia Hong, *Film in contemporary China: Critical Debates*, 1979~1989, Westpoert Conneticut London: PRAGER, 1993, xx-xxvi쪽.

Part A.
필름의 물질적 인식과 그 표현, 천카이거^{Chen Kaige}

5세대에게 있어서 영화 '사실주의'라는 것은 매우 독특한 설정에서 출발한다. 78개혁개방 이후 중국에는 모더니즘과 함께 들어온 '필름Film'이라는 개념이 대두되었다. 이것은 바쟁Andre Bazin의 사진적 이미지Photographic image라고 명명한 '투명한 영화'를 말한다. 바쟁은 '사진이미지는 (가리키고자 하는) 그 사물 자체여야만 한다.The Photographic image is the object itself'03라고 말한다. 그것은 영화의 이미지가 사진의 객관성을 유지하는 방향으로 이끌어지는 것을 말한다. 왜 이 시기에 중국에서 바쟁인가 하는 것은 아마도 1980년대 벌어진 영화논의로부터 시작되어야 할 것이다. 그것은 크게 두 가지 방향으로 전개되었다. 하나는 영화가 드라마투르기Dramaturgy로부터 해방되어야 한다는 것이다. 또 하나는 영화가 문학적 성분으로부터 해방되어야 한다는 것이다. 이러한 논쟁의 초점은 영화가 극적구성과 '문학적' 언어로부터 출발하는 것이 아닌 영화Film만의 독특한 언어인 '샷Shot'으로부터 그 서사를 구성해야 함에 주목한 것이라고 할 수 있다.04 가령 양니Yang Ni나 바이징성Bai Jingsheng과 같은 이들은 영화 속 인물과 플롯은 드라마에 기초하여 구성되는 것을 완전히 포기해야 한다고 말했다. 또한 장쥔샹Zhang Junxiang은 '영화문학' 용어를 도입하여 문학적 성분으로부터 영화가 독립할 것을 요구했다. 특히 정쉐라이Zheng Xuelai의 경우는 문학과 영화가 각기 다른 재현의 예술임을 강조함으로써 영화언어의 독립을 주장하였다. 여기서 주목할 수 있는 것이 바로 드라마나 문학으로부터 분리된 영화 스스로가 가지는 '영화언어Film

03 Andre Bazin essay selected and translated by Hugh Gray forword by Jean Renoir, *What is Cinema?*, University of California Press, 1967, p.14.

04 이상, 김영미, 「천카이거, 중국 현대화 탈주선을 타다」, 『중국학연구』 29집, 2003, p.228 229.

language' 개념이다. 사실상 이러한 영화언어에 대한 요구는 영화의 방향이 다큐멘터리나 뉴스릴과 같이 '있는 그대로' 중국의 현실을 영상으로 '담아내는 작업'으로 이루어질 것을 요구한 것이었다. 그리고 정확하게 바쟁의 사실주의 영화이론Realist Film Theory은 이러한 맥락에서 채택된 것이었다.

실제로 개혁개방 초기의 중국영화에서 바쟁의 사실주의 영화이론은 중요한 '기표작용to signify'을 했다. 바쟁의 '영화의 필름적 사실주의The raw material of cinema'는 1960년대의 이탈리아의 네오리얼리즘 영화와 함께한다.[05] 바쟁이 말한 영화들의 감독들, 가령 로베르토 로셀리니Roberto Rossellini, 비토리오 데시카Vittorio De Sica, 루키노 비스콘티Luchino Visconti 등의 작품은 당시 중국 현실에 모두 수용되지는 않았다. 하지만 그들 영화에 나타난 스튜디오를 벗어난 진짜 전철역이 배경이 되는 화면, 전문배우를 기용하지 않고 현실적 인물에 다가간 것, 동시녹음을 통한 자연스러운 추구 등은 영화가 극적인 구성으로부터 벗어난 것들은 현장의 필름 기록적 의미를 이미지로 더해준 것이 사실이다. 그리고 이러한 촬영기법은 이전 영화들에서 추구한 스튜디오 촬영식의 인위적으로 짜인 서사와 이미지를 제거하는 데 분명히 한몫을 했다. 또한 이러한 것은 공간과 인물의 사실성을 높이는 데 큰 몫을 해줌으로써 영화의 '사실적 사진 이미지'가 무엇인지 보여주기도 했다. 자바띠니Cesare Zavattini가 말하듯이 영화의 장면이 하나의 사건을 구심적으로 보여주는 데[06] 성공하는 결과를 가져왔다고 평가할 수 있었다. 개혁개방 이후 1980

05 더들리 앤드류Dudley Andrew는 바쟁의 사실주의적 영화이론에 대한 지지가 마침 이탈리아 네오리얼리즘이 상승하는 시기와 정확히 맞아 떨어짐을 이야기하면서 그의 이론이 까이에 뒤 시네마Cahiers du Cinema와 같은 잡지에 영향력을 미치게 됨을 지적하고 있다. 즉, 네오리얼리즘은 그의 이론의 산실적인 증명으로 평가된다. J. Dudley Andrew, *The Major Film Theories An Introduction*, The University of Iowa, Oxford University Press, 1976, p.135.

06 자바띠니는 이탈리아 영화가 이전 영화와 달라지는 지점이 원심력구성에서 구심력으로 바뀐 데 있다고 본다. 이것은 이전 영화들이 풍부한 사건을 화면에서 확장적으로 보여준 것과 달리 네오리얼리즘 영화가 개별 사건만을 들추어 분석하고 파헤치는 데에 있다고 지적한 사항이다. 체사레 자바띠니, 「영화에 관한 몇 가지 생각들」, 『매체로서의 영화 꿈공장 이데올로기 비판: 루카치에서 그레고르까지』, 카르스텐 비테 엮음, 박흥식 · 이준서 옮김, 이론과 실천, 1996, p.202~205. 이것은 삶을 주제로 한 영화들이 카메라의 초점을 어떻게 맞출 것인지에 대해 언급하는 것이다.

년대 동안의 중국의 일부 감독들은 이러한 바쟁의 필름적 사실주의이론을 바탕으로 그들만의 새로운 영화언어들을 구축해내기 시작하였다. 천카이거陳凱歌 Chen Kaige의 초기 3부작 [황토지黃土地 Yellow Earth](1984), [빅퍼레이드大閱兵 The Big Parade](1985), [해자왕孩子王 King Of The Children](1987)은 이러한 실험정신이 특별히 돋보이는 작품이다. 물론 이러한 그의 작업 이전에 장쥔자오張軍釗의 [하나 그리고 여덟一個和八個 One and Eight](1984)과 같은 선구적인 작품들에게도 그러한 조짐은 있었다. 가령 세트 밖을 벗어난 촬영법이라든가 길게 한 화면을 잡은 롱 테이크long take 기법을 구사하는 것, 혹은 조명에 의지하지 않은 채 화면을 구성하는 것들은 매우 거친 화면들을 관객에게 선사했다. 또한 이러한 영화에서는 수많은 남성들이 무리를 지어 나오거나 혹은 어떤 뚜렷한 영웅이 없었는데, 이런 구성은 기존의 사회주의시기 중국영화들에 보이는 남녀 애정극이나 혹은 짜인 사회주의식 서사를 구성하는 것과는 매우 달랐다. 장쥔자오에서 천카이거로 이어지는 기념비적인 작품들은 바쟁의 영화적 리얼리즘을 구현하면서 동시에 사회주의 중국 시기의 영화라는 방책을 뛰어 넘어서려고 시도하였다. 이 지점은 확실히 '5세대'라는 영화감독들이 탄생되는 중요한 지표로 작용될 것이다. 왜냐하면 그의 새로움을 향한 파열음은 곧 중국의 영화를 전혀 다른 지경으로 진입하도록 만들었기 때문이다. 그것은 새로운 이미지 언어기록으로서의 '영화언어'를 선택한 1980년대 초기의 지성인들의 패러다임 전환을 의미한다. 또한 이러한 움직임은 78개혁개방 이후 중국의 포스트 사회주의를 구성하는 새로운 면면을 기록하는 중요한 첫걸음을 의미하기도 한다.

1. 새로운 서사구조New narrative structure

천카이거 초기 3부작은 또 다른 5세대 감독인 장이모우와의 연관성 아래 시작되었다. 장이모우는 그의 초기 3부작인 [황토지], [빅퍼레이드], [해자왕]의 영화이미지를 체현하는 촬영감독이었기 때문이다. 천카이거의 초기

3부작에 드러난 영화 이미지 효과는 필연적으로 장이모우의 시선을 드러 낸다. 물론 중국영화에서 고전적 아름다움이나 혹은 사회주의 리얼리즘에 입각한 아름다움을 화면에서 논하자면 4세대 감독들, 가령 시에진謝陳 Xie Jin 이나 시에페이謝飛 Xie Fei 등도 이야기될 수 있을 것이다. 하지만 특별히 1980 년대 포스트 사회주의 중국의 새로운 영화언어로서 중국영화를 논한다면, 이것은 단순히 미적인 문제만을 일컫는 것은 아니다. 그것은 사실 다름 아 닌 촬영감독 장이모우의 이미지 장악력과 관련된 것으로, 그는 앞에서 살 펴본 '필름'으로서의 영화 형식이 가질 수 있는 영상이미지 언어를 최대한 부각시키고 주목시켰다. 한마디로 시각적 새로움이 시작되었다. 하지만 그 러한 이미지적 새로움 이외에 오로지 감독으로서 천카이거의 초기 3부작 에 대한 공과에 대해서도 짚고 넘어가야 한다. 천카이거는 세 영화를 통해 사회주의 중국에서 보이지 않던 새로운 서사구조를 형성했다. 그것은 앞 서 밝힌 드라마나 문학적 구조부터 벗어나는 좋은 플롯과 인물 구성을 보 여줬다는 점에서 또한 획기적이다. 그는 새로운 서사구조를 만들기 위해 인물관계 설정을 다르게 했다. 기존 중국영화의 가장 큰 서사구조는 멜로 드라마에 있었다. 그것은 곧 남녀주인공의 구도를 벗어나지 못하며, 인간 적 욕심으로 인한 비극적 결말, 관객의 시선을 감정적으로 화면 안으로 봉 합하는 등의 복잡한 인물관계설정에 있어서 단순한 '남－여'로서 존재하는 방식이었다. 또한 서사구조는 그들의 사랑을 통한 현실도피구조를 형성하 고 있었다. 실제로 1980년대 초기에 새로운 중국의 영화관계자들이 말하는 '드라마투르기로부터 해방'이라는 것은 이러한 서사구조의 파괴를 지칭하 는 것이었다. 그것은 극작술에 의한 서사구조, 즉 영화의 필름적 성격이 아 닌 연극구조에 갇힌 영화에 대한 구습을 지적하는 것이었다. 또한 구 사회 주의시기 중국영화계에서 추구한 가장 전형적인 남－여 관계로 구성된 서 사형식의 가장 큰 문제점은 그것이 사회주의 이데올로기에 대한 환상을 제 공하는 중요한 틀을 제공했다는 데 있다.

The Big Parade, 1985

King Of The Children, 1987

하지만 천카이거의 초기 3부작은 이와는 전혀 다른 새로운 인간관계들을 제시함으로써 드라마투르기를 벗어나 새로운 서사구조를 제시하였다. [빅퍼레이드]와 [해자왕]은 남자들의 관계를 다룬 이야기들이다. 군대의 이야기, 시골로 간 지식청년들의 고민과 그들의 이야기이다. 이러한 관계설정에는 여성이 개입해 들어갈 틈이 보이지 않는다. 남자들은 스스로 고민하고 자신을 성숙시킨다. [빅퍼레이드]는 10월 1일 경국일 천안문 퍼레이드에 참가할 어린 훈련병의 이야기이다. 훈련병은 열심히 그리고 힘들게 자신을 단련시킨다. 화려한 퍼레이드를 위해서 훈련병은 같은 막사 안에 있는 자신의 처지와 같은 또래들과 같은 고민들을 하며 인간관계를 엮어간다. 그리고 그것은 그들 간의 갈등이라기보다는 주인공 훈련병의 자신과의 싸움이기도 하다. 또한 그러한 훈련 자체는 그의 '진실된 생활'이기도 하다. 그것은 보통의 훈련병의 훈련 '기록'인 것이다. 혹은 그렇게 보인다. [해자왕]에서 나오는 지식청년은 갑자기 선생님으로 발탁되어 시골마을로 가게 된 청년이다. 그는 당시 문혁기간 동안 다른 젊은이들이 겪을 수 있는 방황을 보여준다. 그리고 주인공은 개인적으로 시골의 순박한 아이들과 시간을 보내며 새로운 사제관계를 형성해가면서 인간관계의 또 다른 틀을 제시한다. 일반적인 근엄한 모습과는 거리가 먼 이 '지청知識靑年' 선생님은 이러한 구조 속에서 스스로의 성장의 기회를 갖는다. 그는 완벽한 선생님이 아니라 그 자신 역시 가르쳐가는 과정 중에 무언가를 '깨닫게' 되는 지식청년일

뿐이다. 따라서 이 두 영화 [빅퍼레이드]와 [해자왕]은 그 성격상 성장영화로 분류될 수도 있다. 이런 미성숙한 남성으로 대변되는 한 인간의 성장을 다룬 영화는 사실 1960년대 바쟁의 리얼리즘을 계승한 프랑스의 뉴웨이브의 시작과 맥을 같이한다.[07] 삶의 진정성과 맞닿아 있는 이 이야기의 주인공은 여성이 아닌 '남성'이며, 또한 완전한 인간이 아니라 성장해가고 있는 인간이다. 그렇게 보면 천카이거의 또 다른 초기 3부작 가운데 하나 [황토지]의 민가수집가인 지식청년 꾸칭顧青 역시 소녀 췌이치아오翠15를 통해 민가 기록에 관한 자료를 수집하던 중 시골의 봉건적 모습들을 알아가는 과정에 있는 지식청년에 불과하다. 꾸칭과 췌이치아오는 표면적으로 '남-여'의 모습을 하고 있지만, 그들 사이의 관계를 형성하는 것은 사랑이 아니라 '깨우침'이다. 이러한 계몽의 모습들은 [해자왕]에서 보이는 선생과 학생의 다른 모습이다.

이와 같이 천카이거 초기 3부작 영화 속 '남자'들은 불완전한 의식에서 깨우쳐가고 있는 과정 중에 있는 한 인간으로 설정된다. 이들은 사회주의 시기 보여주었던 완벽한 남성영웅 혹은 남-여 구도 속의 완전한 한 인간 '남성'이 아니다. 이것은 두 가지 문제점을 동시에 은유한다. 하나는 이러한 문제들이 주체의식과 연관성을 갖게 된다는 사실이다. 그것은 사실 남지로 대변되는 1980년대 현 중국의 상황이기도 했다. 앞서 [빅퍼레이드]에서 보여줬던 그 사실 그대로 그것은 지금 막 개혁개방을 하고 사회주의를 새롭게 정의하려는 과정 중에 돌입한 중국 사회 그 자체이다. 그것은 진행 중에 있는 중국이라는 주체자의 고뇌의 과정 그대로의 노정인 것이다. 또 한 가지는 감독 자신을 은유하고 있다는 점이다. 그것은 감독의 '의식' 상태라고 할 수 있다. 그것은 전통적인 것과 집단적인 것 그리고 '사회주의'로 대변되는 과거의 모습들에 대한 감독 자신의 물음이다. 따라서 이러한 은유적 설

07 프랑스 뉴웨이브의 시작인 프랑수와 트뤼포Francois Truffaut의 [사백 번의 구타Les 400 Coups, The 400 Blows](1959) 역시 한 남자아이의 성장과정 영화이다.

정들은 문제해결이라기보다는 오히려 중국과 감독 자신의 고민의 노출이고, 그 노출은 '자각'과 동의어로 작동하게 된다. 이렇게 스스로 각성해가는 인물과 고민으로 점철된 완벽하지 않은 인물의 등장은 확실히 이전 사회주의시기 낭만적 현실주의에서 보였던 인물설정과는 완전히 다른 모습이었다. 그들은 어떤 영웅이라기보다는 변화하고 있는 역사 속 한 일상을 구성하는 작은 일원일 뿐이다. 따라서 이러한 새로운 인물 설정하에서 만들어진 서사의 구도는 당연히 어떠한 결말을 원하거나 혹은 무엇을 향해 달려가지 않는다. [황토지]의 꾸칭은 과연 구습을 벗어날까 하는 의문을 던져준다. [빅퍼레이드] 속에서 훈련병은 과연 제대로 훌륭한 퍼레이드의 일원이 될 수 있을까 하는 의문을 남긴다. [해자왕] 역시 그러하다. 해자왕에 나온 지식청년은 자신이 과연 계몽선도를 해낼 수 있을까 의문에 싸여 있다. 이러한 완벽하지 않은 주인공들의 질문거리와 사고들은 관객들에게 사건을 판단할 수 있는 기회를 준다. 그것은 어떤 사실의 '제시'라기보다는 '판단을 요구'하는 사건과 같은 개념이었고, 완벽한 예술을 관람시키기 위해서 미학이 요구되었다기보다는 오히려 화면 가득한 '진실' 속에서 보이지 않는 진실을 읽어내야만 하는 관객들의 독해 능력과 관련된 어떤 시험문제와도 같았다. 하지만 영화 속 영웅과 거리가 먼 '그들'은 이전과 같이 그들의 삶을 '살아갈 것이다.' 말하자면 이 영화들은 관객들에게는 의문을 던지는 형식이지만 영화 그 자체로는 그 인물의 전체 삶 가운데 '어떤 부분'만을 조명할 뿐이다. 그것이 바로 마쟁이 이딸리아 네오리얼리즘에 대해서 '우리의 삶은 지속될 것이고, 영화는 그것의 일부로 기록할 뿐'이라고 평가한 그대로에 부합하는 측면이다. 즉, 서사구조의 변화는 사회주의시기 영화가 어떻게 다른 영화로 태어날 수 있는지에 대한 근본적인 내용을 형성한다. 그것은 다른 소재 혹은 다른 이야기에 대한 것이 아니라 여전히 그들의 이야기이고 그들에 대한 이야기다. 하지만 다른 각도에서 바라보는 것과 그로 인해 조성되는 새로운 인간 관계설정이 전혀 다른 서사구조를 가지게 하고,

그러한 새로운 서사구조 자체가 영화를 새로운 이미지 언어로 가게 만드는 추동역할을 하게 된다.

2. 카메라의 사실성 Realism of the Image

카메라의 진실성이라고 하는 것은 바쟁이 말한 '사진적 이미지의 존재론 The Ontology of the Photographic Image'에서 밝힌 인간의 창조적 개입이 없이 사진이 그려내는 세계를 말한다.[08] 그것은 영상이미지 언어, 즉 '영화언어'의 본질을 구성한다. 천카이거 초기 3부작에서 추구한 가장 큰 특색은 바로 이러한 카메라의 진실성에 대한 추구이다. 그는 극영화를 떠나 다큐멘터리나 뉴스릴과 같은 화면을 구성하기 위하여 촬영기법 면에서 현실감을 조성하는 데 신경을 썼다. 에이젠쉬쩨인 Sergei M. Eisenstein 으로 대변되는 '몽타주 Montage' 편집 기법은 감독이 만들어내는 인위적인 영화언어로 알려져 있다. 그것은 감독이 만들어내는 '보이는 것을 통한 보이지 않는 것'으로의 초대이다. 몽타주를 통한 영화는 극적인 감정이 조작되기 일쑤다. 그리고 그것은 카메라의 기록적 성격보다 기록한 필름의 재조합의 미학을 이룬다. 천카이거가 추구하고자 하였던 바쟁적 리얼리즘은 이러한 감독의 편집 실력이 드러나는 몽타주를 버리고 편집 없이 길게 찍는 '롱 테이크 long take' 촬영기법과 화면 안에서 여러 가지 장치를 해둠으로써 여러 장면이 한 장면 안에 무한히 겹칠 수 있는 '미장센 Mise en Scène'으로 드러났다. 이러한 화면들은 감정적으로 극적인 구성을 배제하였고, 매우 지루한 화면들을 구성하였다. 따라서 이러한 화면들은 시적이라기보다는 오히려 '산문적'이었다. 미장센 구성은 그것이 프로시니엄 아트 무대에서 보이는 사각틀 Frame 안에서 이루어진 완벽함에서 기인하기 때문에 다분히 미학적인 구성이 되기 쉽다. 하지만 편집 없이 한 공간에서 필름을 연이어서 촬영하기 위해서는 당연히 한 프레임

08 Andre Bazin, 위의 책, p.13.

The Big Parade, 1985

안에 여러 가지 시간을 구성해내는 하나의 공간으로 프레임이 기능해야 했기 때문에 미장센에 대한 선택은 필수였다.

하지만 시간의 깊이와 흐름을 담고 있는 이런 심도 있는 화면 구성이 천카이거에게는 매우 거칠게 표현된다. 그것은 아마도 그의 3부작이 그리는 영화의 배경들이 모두 가난한 농촌, 막사 따위에 있기 때문이기도 하겠지만 무엇보다도 그러한 '가난함'의 공간적 배경이 자리하는 근본적 사회문제, 젊은이들이 군인이 되어 퍼레이드에 참가해야 하는 중국 현실들에 이야기의 초점을 맞추기 때문이라고 할 수 있다. 그러한 공간들은 단순히 어떠한 이야기를 꾸며내기 위한 '배경'으로 작용하는 것이 아니라 그 배경 자체가 서사에 포함되기 때문에 프레임 안으로 깊숙이 침투하게 된다. 그것은 환경을 통해 추상적인 세계로 들어가려는 것이 아니라 그러한 환경 자체가 그 세계를 구성하는 기호이기 때문이다. 그것들은 그 자체로 나열되고 노출된다. 누런 흙과 검댕이 가득한 동굴([황토지]), 비가 새는 막사([빅퍼레이드]), 몇 개 되지 않는 낡은 의자와 걸상들([해자왕])은 그 자체로 삶을 노출시킨다. 그러한 현실적 사물들이 가득한 화면은 그 스스로의 이미지로서 중국 현실을 이야기하려 한다. 긴 롱 테이크로 지속된 화면들 그리고 부드러운 연결을 보여주는 틸트 촬영 등은 화면에 현실적 이미지를 여과 없이 노출하였다. 이 화면 속의 각 사물들은 서사와 별개로 그것 자체로서 관객들에게 말을 거는 형태였는데, 이것은 관객에게 판단을 맡기는 것을 의미한다. 또한

이러한 이미지전략은 이
전 중국영화에서 보이는
미학적 효과와는 다른 지
점에 있었다. 물론 미장센
효과는 사회주의 중국에
서도 충분히 있었다고 보
인다. 다만 그것의 구성이

Yellow Earth, 1984

다름에 있다고 말할 수 있을 것이다.

　천카이거 초기 3부작에 드러난 미장센효과는 바쟁의 '깊이 있는 화면'을
만들어내기 때문에 그 미학효과는 단순히 '아름다움'에 있는 것이 아니라
삶의 세밀한 묘사와 부분 확대 효과를 지닌다. 또 때로는 [빅퍼레이드]에서
와 같이 감정이 전혀 섞여 있지 않은 무미건조한 이미지들을 형성한다. 그
것은 정적이기도 하고 혹은 수다스러움이기도 했다. 즉, 화면이 '보이는 것'
으로 작용하는 것이 아니라 무언가를 말하려 하는 언어로 형성되고 있었
다. 그것은 영상이 만들어내는 새로운 언어 그 자체였다. 따라서 천카이거
가 초기 3부작에서 추구했던 미장센효과나 롱 테이크 촬영법들은 관객들
의 감정을 격하게 감동시키거나 혹은 화면 그 사체로서 어떠한 미학 전달
을 하기 위함이 아닌 브레히트Brecht, Bertolt의 생소화 효과Verfremdung seffekt와 같
은 역할도 해냈다. 이러한 낯선 화면들은 지루함과 답답함을 자아내고 또
심지어 이러한 기록들에게서 무엇을 얻어가야 하는가 하는 것 자체에 시달
리게 만들었다. 따라서 그의 이러한 바쟁적 리얼리즘 추구로 인한 화면구
성은 1차적으로 관객들에게 극적인 구조 속으로 빨려 들어가는 격렬한 감
정을 화면과 단절시킴으로써 화면 속 이야기가 모두 흩어지게 만들었다.
또한 이러한 이미지들은 2차적으로 관객들에게 지금 눈앞에 펼쳐지는 현
실이 무엇을 말하는 것인지 말을 걸어오는 형태로 감지되었다. 관객들은
이런 식의 투명한 필름의 속성을 통해 그들에게 노정된 문제를 고민하기

시작하였다.[09]

카메라의 진실성에 대한 추구는 곧 현실을 그대로 내보이는 데 그 목적이 있다. 따라서 이와 관련하여 반드시 유의해야 하는 것은 장소의 현장성을 덧붙이는 것이다. 천카이거는 영화 내 이야기가 진행되는 장소의 현장성을 높이기 위해 현지 촬영을 감행하며 자연광을 이용한다. 스튜디오를 벗어나 자연 그대로의 촬영형태를 갖춘 것은 이미 사회주의 중국 1970년대의 각 민족을 소재화한 영화들이나 혹은 산간벽지에서 이루어졌다. 이러한 민족소재 영화들은 사회주의 '인민'의 다양한 모습을 담은 것으로 그 의의가 있다. 하지만 이러한 영화에서 등장하는 '자연'이 추구하는 것은 두 가지 면에서 천카이거가 추구했던 바쟁적 리얼리즘과 그 의미가 다르다.

첫째, 사람과 자연의 관계에서 무엇이 무엇을 지배할 것이냐의 문제가 있다. 1978년 이전의 이런 영화들에서 자연은 새로운 소재나 배경으로서 단순히 '이용'되고 있다. 그것은 소재의 다양화와 관련되며 또한 그 소재들은 모두 다양한 중국인민의 모습과 관련된다. 즉, 자연은 다른 환경의 다른 인민들의 모습을 구성하는 볼거리로서 인용된다. 따라서 이러한 곳에서의 자연배경은 이야기를 설명하는 다양성에 일조할 뿐이다. 바쟁적 의미로 말하자면 이것은 회화적 프레임을 형성할 뿐이다. 그리하여 자연들은 '풍광landscape'으로 변하고 관객들은 확대된 세계에 대해 보게 된다. 즉, 민족소재의 영화 속에서 자연은 어떠한 이야기도 해주지 않는다. 그것은 어디까지나 사람들의 이야기인 것이다. 하지만 천카이서의 초기 3부작에서 보이는 자연환경의 경우는 어떻게 이 자연들이 삶의 일부로 기능하는지를 보여준다. 그것은 자바띠니Cesare Zavattini가 말하는 '한 장면에 머무는 것'[10]인데, [황토

09 하지만 이 시기의 관객의 수는 매우 적었으며, 실제로 영화유통망을 통해 관객들에게 보인 것이 아니므로 관객들이라고 상정되는 사람들에게 보여주려는 감독의 이미지 작전으로 읽힐 수 있다.

10 자바띠니, 위의 책, p.199 200.

지]에서 곧 먼지가 날 듯 한 누런 황토지 위에 멀리서 혼례행사를 하기 위해 참가하는 동네노인들의 악대가 죽 늘어서 있는 장면이나 [해자왕]에 보이는 시골길에 드러난 누런 흙담과 길거리에 아무렇게나 심겨진 나무들이 주인공이 지나가는 길에 죽 늘어서 배경을 형성하는 것, 혹은 [빅퍼레이드]에 거침없이 쏟아지는 소낙비 장면 속에서 이루어지는 일련의 긴 훈련들은 관객들로 하여금 그 잘려진 화면 속 공간을 하염없이 주시하게 만든다. 바로 그것은 한 장면이 오래 머물러 있을 필요가 있는 그런 미학을 형성하는 것이다. 이것은 바쟁이 말한 '스크린의 구심력The Screen centrifigual'[11]에 해당한다. 이렇게 잘려지고 심화된 자연의 스크린화는 영화 속에서 자연이 서사와 딱 달라붙어서 감독이 원하는 바를 구성해낸다. 그것은 '황폐함'이다. 곧 아름답지 않은 현실의 삶이다. 따라서 이러한 곳의 자연은 결코 아름답지 않다. 그것들은 확실히 바쟁이 말한 바대로 이전 영화에서는 다루지 않았던 '아름답지 않은 사물'들[12]이다. 사실 이것들이 추구하는 숭고미는 기존의 영화에서 추구하는 아름다움과는 전혀 반대의 지점에 있는 것들이었다. 그의 초기 3부작과 비슷한 시기 완성된 티엔좡좡田壮壮 Tian Zhuangzhuang의 [말도둑盗馬賊 The Horse Thief, 1986]에서 보이는 시짱西藏의 시체가 나뒹구는 들판에도 이러한 미학이 추구되어 있다. 사회주의시기의 영화 속 풍광은 사람의 이야기 뒤로 숨겨진다. 하지만 1980년대 천카이거 3부작이나 티엔좡좡에게 드러난 풍광은 그 자체가 서사의 일부이다.

둘째, 자연이 단순히 이미지화될 것이냐 아니면 사회적 의미를 띨 것이냐의 문제가 있다. 천카이거 초기 3부작에 보이는 자연은 사회적 의미로서 진실한 삶의 내용이라고 할 수 있다. 자바띠니는 네오리얼리즘의 배경들은

11 Andre Bazin. 위의 책. p.166.

12 J. Dudley Andrew. 위의 책. p.144.

반드시 비참해야만 한다고 지적한다.[13] 하지만 1970년대 민족적 소재의 영화에서 보이는 자연은 오히려 황홀하다. 왜냐하면 각 소수민족들은 사회주의 최고 지도자의 영도하에 앞으로 희망찬 삶을 영위할 것임을 약속하기 때문이다. 또한 사회주의시기 인민을 다룬 서사는 필연적으로 낭만적인 삶 속에만 있는 희망의 공간이어야만 하기 때문이다. 그들의 자연은 사회주의 이념 아래서 완전한 의미를 갖는다. 즉, 민족적 소재의 영화에서는 극적인 장면을 더욱 극적이게 하기 위해서 자연이 이용된 반면 천카이거의 초기 3부작 화면의 자연들은 극적인 장면을 연출하지 못한다. 그것들은 오히려 그것 자체로 매우 황량하다. 아름다운 자연을 통해 환상을 자아내는 것이 아니라 바로 그것 자체가 불편하고 답답한 삶 그 자체를 말해주는 것이다.

　또한 카메라의 진실성을 추구한다는 것은 그것의 현실을 그대로 투사하는 정신, 즉 '투명성transparency'과 관련된다. 따라서 천카이거의 초기 3부작 영화들은 극적인 시나리오를 벗어나 현장기록이나 스크립과 같은 다큐멘터리나 혹은 뉴스릴과 같이 감독의 객관적인 시각을 유지하기 위한 여러 가지가 시도되었다. [황토지]에서는 지식청년의 개인적인 담화형식을 유지하기 위해 화면바깥에서 내레이션으로 서사를 진행시킨다. 관객은 지식청년의 보고를 '듣게'된다. 특히 영화 중간에 지식청년 꾸칭과 소녀 췌이치아오의 대화 장면은 둘의 모습이 아닌 지식청년의 시점으로 화면이 이루어져 있다. 대화 속에서 남성의 목소리는 프레임 밖에서 들리고 소녀는 화면을 정시하며 혹은 옆을 바라보며 대답한다. 관객은 이로써

Yellow Earth, 1984

13　카르스텐 비데 엮음, 박흥식 · 이준서 옮김, 『매체로서의 영화』, 이론과 실천, 1996, p.197.

그녀와 지식청년들의 대화를 듣는 것이 아니라, 지식청년의 입장이 되어 그녀의 이야기에 귀를 기울이게 된다. 이런 화면구성은 지식청년이 그곳에서 민간가요를 수집하기 위해서 촬영하면서 곁가지로 딸려온 한 '기록'으로 보인다. 때로 보이지 않는 남성 쪽을 향해 있는 자세를 취한 췌이치아오의 모습만 길게 롱 테이크되어 보인다. [빅퍼레이드]에서 주인공 훈련병이 자신의 마음속의 이야기를 하는 동안 화면은 천정에 매달린 백열등을 보여준다. 흔들리며 가녀리게 빛을 발하고 있는 백열등은 그 사물 자체가 쓸쓸함을 선사한다. 이로써 주인공의 독백을 들은 관객은 주인공과 같은 심정으로 독백하는 시간을 갖게 된다. [해자왕]에서는 다른 방식으로 객관성을 유지한다. 친구들은 이제 새로운 마을에 선생님으로 부임해갈 친구를 위해서 파티를 한다. 그들은 건설적인 이야기보다는 오히려 욕을 해대며 장난을 친다. 그를 우려하는 마음은 드러나지 않는다. 오히려 그들은 그의 착잡함과는 상관없이 자신들만의 즐거움을 위해 그 밤을 보낸다. 거칠기도 하면서 또한 이야기의 초점이 모아지지 않는 이러한 행동들은 이 영화의 산발적인 삶의 모습 그 자체를 멀리서 누군가 바라보고 있는 듯한 착각을 불러일으킨다. 그것은 이야기를 보여주기보다는 훨씬 '들여다보는' 느낌을 준다. 이러한 구성은 극적인 드라마투르기로부터 벗어나는 데 큰 도움을 주었다. 당연히 이러한 카메라의 투명성 보장은 인간의 관계를 정확히 제시하면서 그것들을 구성하는 삶의 여러 가지 환경들에게도 집중할 수 있도록 해준다. [황토지]에서 보여주는 척박하고 지루한 화면들은 그러한 환경에서 살아가는 사람들의 낙후한 관념만큼이나 지루한 것이다. 군대막사에 보이는 메마른 공간감 역시 이곳에서만 느낄 수 있는 인간관계를 의미하게 된다. [해자왕]에서 보이는 시골의 구석진 이미지는 그러한 낙후한 곳에 사는 사람들의 의식을 대변해준다. 메마르고 척박한 환경 그 자체를 필름으로 기록하면서 영화들은 그것 자체가 삶의 일부임을 말해준다.

마지막으로 카메라의 진실성을 위해 그가 마련한 또 다른 영화적 장치

로는 청각적 배려를 들 수 있다. 그는 새로운 청각장치로 시각적 열림을 가지게 했다. 천카이거 초기 3부작은 모두 동시촬영으로 이루어졌다. 영화 화면 안에는 노래 소리([황토지], [해자왕])부터 시작해서 소나기 빗소리와 군대호령, 샤워소리([빅퍼레이드]) 등의 잡음을 화면에 여과 없이 집어넣고 있다. 그것은 물론 막사 안에서 시끄럽게 떠드는 소리로 인해 주인공의 이야기를 들을 수 없도록 방해하였고([빅퍼레이드]) 화면 밖에서 구 전통 결혼식을 보는 관객과 화면 내 꾸칭에게 시끄러운 소리로 각인되었다([황토지]). 또한 아이들은 일반 교실에서의 장난꾸러기와 같이 선생님이 조용히 시키기 전까지 심지어 선생님이 말씀하시는 와중에도 조잘거린다([해자왕]). 하지만 그것은 바로 서사에 바로 직접적으로 도달하지 못하게 하는 훌륭한 장치로서 기능한다. 말하자면 이러한 장치들은 위에서 지적한 드라마 투르기로서의 완벽한 이야기 장르 구현에 도달하지 못하도록 방해하며 동시에 문학적으로 도저히 그려낼 수 없는 현장감을 선사한다. 이러한 일련의 천카이거의 시도들은 초기 중국영화계에 상륙한 모더니티 의식과 동시에 발발한 '영화언어' 구현의 정확한 실현이었다. 그리고 천카이거의 초기 3부작은 어떤 의미에서 중국역사상 가장 완벽하게 바쟁적 리얼리즘에 도달하고자 노력했던 최초의 인물이라고 할 수 있다. 그리고 결론적으로 이러한 노력은 5세대가 이루고자 했던 혁명성의 정점이기도 했다. 그것은 곧 사회주의 이데올로기를 벗어난 영화화면에 대한 구성이다. 곧 포스트 사회주의 중국영화의 첫 모습이다.

3. 환원식 구조와 이미지 함몰 Reduction type structure and Collapse image

천카이거는 초기 3부작 이후 전혀 다른 영화작품의 길로 접어들게 된다. 그 시점은 1991년 [현 위의 인생 邊走邊唱 Life On The String, 1991]이다. 정확하게 그 시기는 장이모우와 천카이거가 결별한 바로 직후다. 그와 함께 [황토지]를 촬영했던 영화감독 장이모우는 1989년 스스로의 이름을 걸고 [붉은 옥수수

밭을 성공시켰다. 이 작품은 천카이거에게 중요한 지침을 준 것으로 보인다. 공리鞏俐 Gong Li라는 여배우를 섹슈얼한 비주얼로 채용하여 그녀의 사랑이야기를 다룬 점, 이야기를 중국의 근대기라는 혼란기로 맞춘 점, 화려한 색감으로 무장한 화면들로 이야기를 단순화시킨 점들은 천카이거로 하여금 같이 작업했던 초기 3부작에 대한 것에 대한 반성을 하게 만들었다. 또한 천카이거는 장이모우의 영화이야기 구성과 화면구성방식에 대단히 주목한 것으로 보인다. 장이모우는 영화촬영의 시각적 부분을 구성하기 위해 문학텍스트에서 서사를 가져왔다. 촬영감독으로서 그가 선택한 이 방법은 지극히 자연스러운 선택이었던 것 같다. 그리고 사회주의 중국영화 전통으로 봤을 때도 이런 방식은 아주 자연스러웠다. 왜냐하면 사회주의시기 이러한 '문학텍스트의 영상 서사화'라는 방식은 이념을 구현하는 물질로서의 영화가 해야 할 가장 근본적 방식이었기 때문이었다. 어떻게 보면 장이모우가 선택한 이런 온전한 문학텍스트 바탕 위의 영상미학을 추구하는 방식은 온전히 사회주의 영화구성방식을 계승한 그대로였다. 즉, 천카이거로부터 분리된 장이모우의 영화들이 추구한 이런 방식의 영화작품은 문학적 서사나 드라마투르기로부터 벗어나려 했던 1980년대의 중국 현대 영화에 대한 움직임의 방향과는 달랐던 것이다. 하지만 천카이거는 이러한 공식들에 다가가려 했던 것으로 보인다. 천카이거의 혁명성은 이로써 변질되기 시작한다.

첫째, 그의 변질은 서사구조의 회귀로부터 시작되었다. 천카이거의 초기 3부작에서 보였던 혁명성이 사라지기 시작한 것은 앞서 지적한 초기 3부작의 혁명적인 서사구조들이 변화하는 것으로부터 시작되었다. 그의 영화가 이전 사회

Life On The String, 1991

주의 영화와 달라지기 시작할 수 있었던 가장 중요한 것은 드라마투르기의 전형적인 멜로드라마를 버리고 새로운 인물관계를 형성한데 있었다. 하지만 [현 위의 인생]으로부터 그러한 서사패턴은 무너지고 전통적 '남-여' 라인을 이루며 사회주의시기 너무도 익숙한 서사패턴으로 회귀하고 말았다. 그것은 1993년 [패왕별희覇王別姬 Farewell My Concubine], 1996년 [풍월風月 Temptress Moon] 등으로 이어지면서 2005년 [무극無極 The Promise]에서 마침표를 찍는다. 여기서 드러난 '남-여'라는 전통적 멜로라인은 그의 초기 3부작이 지녔던 산문적 경향을 모두 삭제하였다. 그곳에는 남자를 기다리는 여자가 있을 뿐이고, 여자를 위해 모든 일을 불사하는 남자가 있을 뿐이다. 또한 이들의 인물설정 관계에 환상을 더하는 것은 시기가 분명하지 않은 '고대'라고 추정되는 어느 시각에 머물러 있다는 사실이었다. 고전적 멜로드라마의 서사를 바탕으로 하고 있기 때문에 이러한 영화들은 온전히 고전적인 내용과 화면을 구성할 수밖에 없다. 이것은 그가 초기에 중국영화를 어떠한 영상기록을 가지고 새로운 중국을 쓸 것인지 고민했던 시기의 그런 영화의 모습으로부터 완전히 이탈해 있다. 그러면서 또한 고대의 정확한 중국의 모습도 아니다. 그것은 '고대'라고 생각되어지는 중국의 매우 고전적인 인간관계들을 다룰 뿐이다.

장이모우는 처음부터 [남-여] 멜로드라마에 주 초점을 두었다. 바로 이 점에 포스트 사회주의 초기 중국영화가 지녔던 새로운 영화언어에 대한 안타까움이 있다. 즉, 그것은 사회주의의 구습을 나른 보습으로 계승한 것이다. 장이모우는 사회주의의 이념을 뺀 나머지 근대적인 서사구조의 뼈대를 그대로 이어 받았다. 문제는 천카이거가 그것을 인지하지 못한 채 전혀 새롭지 않은 포스트 사회주의에 동조했다는 것이다. 아마도 그것은 '새로움'에 대한 누 가지 다른 맥락을 혼돈한 데 기인한 것으로 보인다. 즉, 포스트 사회주의 영화는 사회주의 영화와 달라져야 한다는 그 지점에서, 중국의 현대 영화가 어떻게 달라질 수 있는지에 대한 대답을 밖에서 구한 탓이다.

그것은 해외영화제라고 할 수 있는 외부세계로부터의 인정이다. 그것은 곧 상업적인 부분과의 타협과 연관된다. 곧 관객과 영화유통망의 이동이 포함된다. 그것은 중국영화의 새로운 모습을 중국인민들에게 인식시키는 데 있지 않고 외부세계의 관객인 서양관객들에게 중국을 내보이고 그 새로움을 인식시키려는 데 있었다. 말하자면 천카이거는 초기 3부작에서 그가 보여주었던 중국 지식인들의 현재 고민을 중국의 인민과 나누지 않고 중국의 모습을 새롭게 인식한 외부 관객들을 우선적으로 고려했다. 새로운 영화언어는 인민들의 의식을 새롭게 해야 했다. 하지만 천카이거는 중국이 아닌 다른 공간에서 중국을 새롭게 인식시키는 데 새로움을 느꼈다. 당연히 이러한 것은 보여주기식 스펙터클을 조성할 수밖에 없다. 여기에서 고민은 소용없다. 왜냐하면 중국의 인민들이 아니라면 중국의 현실을 같이 고민할 필요가 없기 때문이다. 중국의 인민이 아닌 상상 속의 중국은 당연히 그 서사가 환상적일 수밖에 없다. 따라서 서사관계의 현실성이나 새로운 서사형식들은 고전적인 지점으로 퇴각할 수밖에 없었다.

둘째, 현실적 곳으로부터 이탈된 소재를 취하면서 혁명성이 소실되었음을 지적할 수 있다. [현 위의 인생] 이후 그가 화면에서 다루는 소재들은 정상적인 범주에 속하는 것들이 아니었다. 현실을 떠난 소재들은 그의 영화를 진실하지 못하게 하였다. 그것들은 현실을 떠나 너무나 기이한 곳에 치우쳐 있었다. 이러한 영화들의 대부분은 소외되고 예외적인 것들의 특화라고 할 수 있는데, 가령 [현 위의 인생]에서 눈먼 할아버지의 의미 없는 성찰의 악기연주나, [패왕별희]와 같은 고대중국에서만 있었던 특이한 현상으로서의 여장하는 남성연기자의 이야기 같은 것들이 포함된다. 이런 소재들이나 화면들은 다른 국가에서는 지닐 수 없었던 중국 특유의 고대문화라는 특이성 때문에 분명히 관심을 끌 수 있다. 하지만 이러한 소재는 그 위험성이 많다. 왜냐하면 오리엔탈리즘에서 문제가 될 수 있는 자신 스스로를 '타자'로 내몰 위험성을 그대로 노출하기 때문이다. 물론 이러한 셀프오리엔

Farewell My Concubine, 1993

Forever Enthralled, 2008

탈리즘적인 영상이미지가 주는 미학이 옳으냐 그르냐 하는 것은 여기서 논할 수 없다. 왜냐하면 이 이미지미학은 5세대로 대변되는 천카이거가 아방가르드적이고 모더니즘적인 테두리로부터 탈주하기 시작한 지점이기 때문이다. 그리고 바로 오리엔탈리즘의 최고 극점의 강화였기 때문이다. 하지만 그러한 화면이 스스로를 더 이상의 발전이 없는 5세대 테두리 안으로 가두었다는 것 역시 명백한 사실이다. 이것이 아마도 천카이거라고 하는 감독의 한계성일 것이다.

따라서 초기 3부작 이후 천카이거가 노정한 고전성과 상업성 그리고 현실을 이탈한 소재들은 이후 그의 작품들을 많이 변질시키면서 무한히 반복되게 된다. 그 작품들은 서로를 참조하거나 혹은 원본을 바탕으로 하는 우를 범하면서 완전히 서로를 침몰시키는 방향으로 나아가게 된다. 2008년 삭 [매란방梅蘭芳 Forever Enthralled](2008) 작품과 함께 1994년의 [패왕별희]와 내면적 한 쌍을 이루면서 정점을 찍는다. 특히 이 작품은 [풍월風月 Temptress Moon](1996)과도 공통분모를 갖는다. 먼저 [패왕별희]와 [매란방]은 그것이 경극이라는 소재를 공통으로 다룬다. 특히 전자에서는 여장 남자의 진짜 남자와의 사랑이 다루어지고 후자에서는 여장남자와 남장여자의 실제 '남−여'의 사랑이 다루어진다. 영화제목에서 알 수 있다시피 [패왕별희]

는 '패왕별희'라는 경극작품에서 그 안의 인물관계로 파고 들어가고 [매란방]은 '매란방'이라고 하는 경극인물에서 그가 경극작품을 통해 만났던 여자연기자로 확대시켜 간다. 이 두 작품은 같은 이야기의 집중과 확대를 다른 방향으로 전개시켰다. 하지만 기본적으로 이곳에 흐르는 영화 이미지 전략은 일치한다.

첫째, 영화 포스터와 같이 두 영화는 가시적으로 경극분장이라는 특이한 화장을 한다. 그것은 중국만의 것이라고 말할 수 있지만 역시 지금의 중국은 아니다. 이것의 중층적 입장은 겉으로 보이는 인간관계와 화장을 벗고 난 뒤의 진실한 인간관계가 다르다는 것을 지적하는데 있다. 현실 속의 인간관계가 아닌 경극작품 속에서 맺어지는 고전적인 멜로관계와의 간극이 존재할 수밖에 없다. 따라서 이 두 영화는 현실에서의 인간관계가 아닌 가상 속의 자아와 타자와의 인간관계를 말하고 있다.

둘째, 화장하는 주체가 '여성'이라는 점을 밝힘으로써 이 영화들이 다루는 주제가 얼마나 여성적인 것이 될 것인지 알려준다. 그것은 앞서 말한 스스로를 타자화시키는 가장 강력한 이미지 작전이다. 그것은 '보이는' 이미지로서 이미지 대상의 여성화를 말한다. 여장 남자배우의 여성화와 같은 이미지 작전 말이다. 실제 주제는 남자이면서 겉으로 보이는 싱은 어싱이라는 사실은 매우 이율배반적이다. 시각적 여성성이라는 것은 곧 남성관객에 대한 고려를 말하는 것이고, 그것은 곧 권력자, 중국이 아닌 공간의 서양인들을 의미하는 것이기 때문이다. 한없이 약한 자로서의 여성은 여기서 중국이 된다.

셋째, 전통과 모더니즘을 관객이 원하는 대로 제공함으로써 중국이미지에 대한 허구성을 구성한다. 이 두 가지 경극소재 영화에 1930년대 중국의 모더니즘이라는 키워드를 얹으면 이러한 인위적 설정이 얼마나 볼거리 위주의 영화가 되는지 명백해지게 된다. 일단 이 시간적 키워드는 전통적 방식의 봉건적 사랑을 벗어난 신시기라는 점에서 주목할 만하다. 이 시기를

대표하는 자유연애는 서사의 가장 중요한 구성을 이룬다. 즉, 고대를 마감한 신시기의 자유연애라는 코드는 1930년대라는 특이한 시기의 어떤 유행방식에 대한 설명이 된다. 가령 [매란방]의 시기는 중국의 청조淸朝 Qing Dynasty라는 고대를 끝내고 근대기에 접어든 시기이고 [풍월風月 Temptress Moon](1996)에서 다루어지는 자유연애의 시점과 겹쳐진다. 여기에서 이 두 작품은 모두 비극적인 사랑을 다룬다. 이것은 위에서 살펴보았던 [패왕별희]와 [매란방]의 극적구조를 통한 이미지 작전과는 또 다른 환상을 불러일으킨다. 물론 [패왕별희]에서도 그들의 사랑은 비극적이다. 그것은 우희와 항우의 사랑처럼 비극적인 이야기를 다룬다. 하지만 다른 지점은 그러한 비극의 매개를 중국의 모더니즘 시기로 시간적 배경을 다루고 있다는 데 있다. 보다 근본적으로 지적하자면 그가 다룬 남녀의 관계가 지극히 고대적인 관계설정에 뿌리하고 있으면서도 그것의 시간설정을 중국의 모더니즘이 상륙하는 시기로 맞추는 것에서 영화서사구성의 허점이 드러난다. 그것은 이러한 설정 자체가 허구임을 말해주기도 한다. 모더니즘 시기라는 것은 단순히 그들의 연애를 새로운 방식으로 구가해보고자 하는 한 전략일 뿐이라는 점이 드러난다. 또한 이 시기 중국의 자본주의와 연결된다. 또한 그 지점의 가시화는 섹슈얼리티와 연결된다.

Forever Enthralled, 2008

Temptress Moon, 1996

왜냐하면 이러한 모더니즘 시기의 남녀의 사랑은 지고지순한 고대적 사랑의 가치관을 유지하면서 모던한 시기가 주는 개방적인 이미지와 화려한 도시의 이미지라는 두

가지 볼거리를 모두 관객에게 안겨줄 수 있기 때문이다. 그것은 관객의 시선을 모더니즘 시기로 고정시킴으로써 서사 안의 낙후한 관계들의 설정을 교묘하게 가릴 수 있도록 장치한다. 즉, 가시적으로 화려한 화면이 이야기의 진부함을 덮는 방식을 취하게 된다.

넷째, 중국에 대한 이야기를 고대에 한정시킴으로써 지금의 중국이 은폐된다는 점이다. 그것은 곧 개혁개방 이후의 중국에 대한 이야기를 다루지 않음으로써 '중국적'이라고 하는 이상적 부분에 대한 접근을 말하는 것이다. 정확히 말해서 그가 그려낸 이미지화된 중국은 '중국이 아니다.' 앞서 고대의 남녀 관계설정을 지적하면서 그것의 정점을 2005년 [무극無極 The Promise]에 한정지었다. 사실 그는 1991년 [현 위의 인생] 이후 2005년 [무극]에 이르기까지 1994년 [패왕별희], 1998년 [시황제암살荊軻刺秦王 The Assassin], 영화가 아닌 TV 시리즈극 [여포와 초선呂布與貂蟬: 蝶舞天涯](2004)으로 완전히 고대 정전으로 작품 안에서 고전적인 남녀관계를 서사화하고 이미지화하는 것으로 돌입하였고, 이러한 중심에 [조씨고아趙氏孤兒 Sacrifice](2010)라는 최근작까지 그의 창작 라인을 잇는다.[14] [무극]을 정점으로 본 것은 고대의 시간과 그러한 시간들을 보장하는 정전들을 다룸에 있어서 [무극]에서 그것들의 가짜 고전 이미지가 어떻게 최악이 될 수 있는지 증명하였기 때문이다. 물론 그것의 여파는 [조씨고아]에 이어진다. 그가 다루는 고대의 시간들과 그것에 보이는 시각적 전략들, 예를 들면 조대를 나누지 않고 모조리 '고대'라고 하는 시간 속으로 이미지들을 밀어 넣을 수 있는 이런 영화구성은 1991년 [현 위의 인생] 이후 지속적으로 운용된 그만의 시공간이 된다. 이러한 종합적 중국의 고전이미지는 서양 사람들이 동양이라고 불리는 넓은 지역의 각기

14 물론 이것이 그의 모든 작품을 이르는 것은 아니다. 그의 작품 가운데 지금의 중국을 다룬 영화들도 존재한다. 여기서 다루려 하는 것은 모든 작품의 분석이 아니라 그의 작가성을 드러내는 꾸준한 작품들에 대해서 다룬다. 역사물은 아니지만 애정류로 다룬 것으로 [킬링미소프틀리 Killing Me Softly](2001)가 있다. 기타 옴니버스 형식으로 참가한 [텐 미니츠-트럼펫Ten Minutes Older: The Trumpet](2002), [그들 각자의 영화관Chacun Son Cinema. To Each His Cinema](2007)이 있다.

다른 나라와 족속의 이미지를 모두 한곳에 모은 것만큼이나 짜깁기식의 이미지로 연출된다. [무극]에 가서는 더 이상의 신비도 없다. 또한 이러한 고대의 중국이미지가 단지 '허구'와 '상상' 속에서 만들어진 최악의 것임을 드러낸다. 셀프 오리엔탈리즘의 가장 추악한 가시화의 지점이 될 것이다. 따라서 [무극]은 그가 보여줄 수 있는 고대 종합 중국 이미지의 최고봉이다. 천카이거가 만들어내는 이러한 가짜 이미지들의 총합은 결국 그들 중국의 이야기가 아니라는 점에서 영화언어와 완전히 결별하게 된다.

다섯째, 그가 다루는 중국의 종합성을 띤 '고대'는 곧 사회주의의 고대성도 의미하게 된다. 그의 이러한 모호한 고대의 남녀라는 공식은 2000년에 들어서면서 지금의 사회주의가 아닌 어느 시점의 사회주의를 그려냄으로써 그 환상성을 이어간다. 이것은 5세대가 만들어낸 또 다른 낭만과 고대성으로 대변될 수 있다. 그것은 회귀의 원칙을 갖는다. 가령 최근작 [건국대업建國大業, The Founding Of A Republic](2009)으로부터 [2008분의 12008分之1, One 2008th] (2009), [투게더和你在一起, Together](2002)들은 사회주의 중국을 다루고 있다. 문제는 여기서 '보이는' 지난 사회주의 중국의 모습은 모두 진실이 아니라는 데 있다. 이것은 사회주의에 대한 가짜 기억들이다. 고대중국의 모습이 가짜인 것만큼이나 지난 시기의 사회주의 모습은 또 다른 가짜 이미지를 생산해낸다. 여기에는 사회주의의 영웅들이 있으며 지금의 사회주의의 모습인 2008년의 모습도 담겨 있다. 이것의 진부함은 [투게더]에서부터 시작되었다. 이 영화는 전체적으로 그것이 바이올린이라는 악기를 소재화하고 있다는 점 그리고 남자소년의 호기심이라는 부분에서 안드레이 따르콥스키Andrei Tarkovsky의 [증기기관차와 바이올린Katok I Skripka, The Skating Rink And The Violin] (1961)과 닮아 있다. 우선 주인공들은 모두 청소년이라는 것에 공통점을 갖는다. 이들이 영화 안에서 주위 인간들과 맺어가는 방식에서 천카이거는 '아버지와 아들'이, 따르콥스키는 '소년과 기관사'로 상정되어 있는 점이 다를 뿐이다. 이 둘은 근본적으로 '남-남'의 관계를 이룬다. 하지만 그것들은

서로 다른 사회주의를 표명한다. 타르콥스키는 부잣집 도련님의 바이올린을 정신적 산물로 상정한다. 그리하여 정신적 산물인 악기와 증기기관차 기관사가 다루는 보다 직접적 생산방식인 물질적 산물로서의 기계를 대비시킨다. 이 둘은 서로의 인간관계를 통해서 물질적인 것과 정신적인 것들이 서로 화해를 맺어갈 수 있음을 보여준다. 그것은 사회주의 초기의 계급적 갈등을 은유적으로 그려낸 것이다. 또한 '물질과 정신'이라는 단순한 유물론을 상기시킨다. 반면 천카이거는 '아버지-아들' 관계라는 가정적인 문제에 바이올린을 끼워 넣는다. 이것은 중국의 포스트 사회주의시기의 모습에서 바이올린이 다루어지는 방식을 노출시킨다. 그의 영화에서 바이올린은 가정을 공고히 하고 부자간의 정을 다지는 도구이다. 생산적인 것과 계급적 평등이 다루어지던 사회주의시기와 달리 바이

Together, 2002

The Skating Rink And The Violin, 1961

올린은 가정이라고 하는 지극히 개인적인 공간으로 그 초점을 가져다 놓는다. 이로써 그는 타르콥스키와 다른 방식의 사회주의를 그려낸다. 결국 바이올린이라는 것은 단순히 영화의 소재적 측면이 아니라 새로운 사회주의를 이미지화한 지점이 된다. 즉, 사회적 관계보다 개인적인 가정적 관계가 더 중요해진 포스트 사회주의의 지금의 모습을 지적했기 때문이다. 하지만 천카이거는 초기 유물론을 단순하게 그려낸 타르콥스키의 영화보다 진부

하다. 왜냐하면 여기서 바이올린은 소년이 어머니를 그리워한다는 감정적인 것에서 출발하고 있기 때문이다. 여기서 엄마는 어떤 보살핌의 주체로서 등장하는 것이 아니라 그의 그리움의 대상, 연민의 대상으로 자리한다. 여기서 엄마는 소년의 애정결핍장소로 이미지화되는 것이다. 따라서 그의 영화에서 왜 바이올린인가 하는 지점은 정확하다. 그것은 정신적 산물이다. 그리고 그러한 정신적 산물의 복원이 포스트 사회주의인 것이다. 그것은 어머니와의 정을 불러일으키는 지점 그리고 가족, 혈연 등 원래의 사회주의시기의 바이올린이 상징하는 바의 것이 아닌 정신적 의미가 큰 사회로의 전환을 의미하는 것이다. 그것이 포스트 사회주의의 모습이 되기에는 부족해 보인다.

[건국대업]과 [2008분의 1]은 각각 마오 시절의 사회주의와 마오 사후의 사회주의를 다룬다. 그것들은 수많은 사회주의 영웅들의 비교로 가시화된다. [건국대업]에는 무려 170여 명의 역사적 인물들이 나온다. 그리고 [2008분의 1]에서는 2008년 북경 올림픽을 맞이하여 선정된 1인의 평범한 인물이 나온다. 이것들은 사회주의의 새로운 조명인 동시에 미화이다. 왜냐하면 그것은 마오로 대변되는 수많은 영웅들의 화려한 사회주의의 건설을 지적함과 동시에 일반 보통의 평범한 사람마저도 영웅이 되는 지금의 사회주의가 모두 지적되기 때문이다. 하지만 이 모두는 호기심에 대한 충족이라고 말할 수밖에 없다. 지난 시기 철의 장막으로 불리던 중국의 사회주의가 얼마나 위대했으며 개방이 된 지금은 얼마나 또 새롭게 위대한가 하는 것을 영웅과 인민의 구도로 교묘하게 그려내고 있다. 따라서 위의 세 영화 [건국대업], [2008분의 1]과 [투게더]는 서로 상이한 방식으로 사회주의를 아름답게 포장한다. 그것은 자본주의의 상업적 소비와 다른 측면으로의 성신적 소비를 불러일으킨다. 중국의 인민들에게 이러한 영화들은 그들이 보낸 시간에 대한 환상을 제공한다. 또한 지금의 사회주의에 대한 희망도 안겨준다. 지난 시기 낭만적 혁명주의가 인민에게 제공하

던 '희망'의 메시지는 계속된다. 따라서 이러한 영화들은 궁극적으로 마오가 살아 있을 시기의 사회주의가 얼마나 대단했었으며 지금의 사회주의는 또 어떠한 방식으로 행복감을 주고 있는지를 이미지화한 것이다. 그것은 진정한 사회주의 찬미 이데올로기의 이미지 그 자체인 것이다. 사실 천카이거의 이러한 한계점은 결국 5세대 감독들이 지니는 한계성이기도 하다. 왜냐하면 천카이거와 장이모우는 5세대라는 출발점으로 새로운 중국의 새로운 카테고리를 형성하였지만 그것의 내용은 확실히 어떤 변형의 선을 이루었다. 그것들은 위에서 지적한 대로 중국이라는 거대한 역사 속에서 사회주의를 뺀 나머지 시기를 '고대'라는 거대한 시간 속으로 통합시키면서 가짜모습들을 만들어냈다. 그리고 그러한 고대라는 시간으로부터 생성되는 고대의 가치관들이 여지없이 화면을 통해 드러나면서 결국은 '고대성'이라는 이전의 가치관으로 돌아가는 결과를 초래했다. 또한 2차적으로 사회주의에 대한 가짜 기억마저 만들어내는 결과를 초래했다. 결론적으로 천카이거가 1990년대로 돌입하여 추구했던 영상미학은 이러한 가짜 이미지들을 양산해내고 또한 현실적이지 못하게 만들었다. 이 지점은 5세대는 왜 '5'라는 숫자를 돌연 끌어냈음에도 불구하고 그것의 의미를 퇴색되게 하였는지 알 수 있게 해준다.

Part B.
셀프오리엔탈리즘과 영화유통망, 장이모우 Zhang Yimou

장이모우張藝謀 Zhang Yimou는 5세대 영화의 대표주자임에 두말할 나위 없겠다. 그는 천카이거의 3부작 가운데 [황토지]와 [빅퍼레이드] 촬영감독으로서 5세대 혁명노선에 가담하였고, 천카이거의 자리를 이어받아 1990년대 중국영화를 세계의 반열에 올려놓은 장본인이기 때문이다. 그 역시 천카이

거가 초기 3부작에서 추구하였던 바쟁의 리얼리즘을 중국에 이식하는 데 중요한 역할을 했다. 특히 그는 직접적으로 그러한 것이 이미지로 구성되는 데 중요한 역할을 담당했다. 하지만 장이모우가 천카이거로부터 분리되어 장이모우표 영화를 만들기 시작한 시점으로부터 '5세대'라는 중국 현대영화에 있어서 기념비적인 이정표는 또 다른 모습들을 선보이게 된다. [붉은 수수밭紅高梁, Red Sorghum](1988)은 장이모우식 영화의 이정표로 작용한다. 그의 필름적 광학특성은 앞에서 살펴보았듯이 천카이거 초기 3부작의 중요한 영상을 구성한다는 측면에서 그 의의가 있다.[15] 하지만 이런 독특한 영상미학은 5세대 영화의 특징이자 한계점을 구성하게 된다.

그가 촬영한 필름들은 대부분 색감과 구도가 매우 중요하게 대두된다.

Yellow Earth, 1984

[황토지]에서 그는 극단의 구도들을 선택한다. 가령 거친 대지가 거의 다 차지하거나 혹은 빈 하늘이 대부분을 차지하는 화면들은 그 자체로 '필로우 숏Pillow Shot'과 같은 효과를 준다. 그것들은 무엇을 말해주기보다는 그것 자체로 비어 있는 느낌을 준다. 형식적 미학의 극치를 이룬 셈이다.

때로 그는 상하 틸트때를 주어 롱테이크 효과를 준다. 그것은 끊어지지 않는 화면을 구성하고, 편집되지 않은 화면을 구성한다. 그것

15 여기서는 그가 천카이거 감독의 감독론으로부터 분리될 수 있는 촬영 측면만을 다룬다. 물론 촬영마저도 감독의 전제하에 놓인 것이지만 그의 촬영방식의 초기 3부작 이외의 자신의 작품에서 그 일정함이 지속된다면 그것은 장이모우 감독론에 포함되어야 할 것이다.

들은 그 자체로 화면들을 만들어간다. 따라서 이러한 화면구성은 황량한 사물들을 묘사하는 데 도움을 준다. 왜냐하면 이러한 길고 긴 시간 동안 진행되는 척박한 자연은 바로 자연이 어떠한 것을 상징하는지 보여주기 때문이다.

그는 자연광을 이용하기도 하였다. 자연광을 이용한 화면은 아마도 앞에서 살펴보았듯이 사물을 실제와 같은 효과를 주려 했던 '그럼직함'에 도움을 준다. 관객은 그런 화면들을 통해 그것이 실제라고 믿게 된다. 왜냐하면 바쟁이 말한바 '오로지 사진적 이미지만이 그 어떤 근사치의 것들보다 사물 그 자체가 될 수 있기' 때문이다.[16] 물론 이러한 바쟁적 리얼리즘에 다가가고자 했던 노력들은 분명히 천카이거의 초기 3부작에서 논해졌던 5세대 감독들의 혁명성으로 칭해질 수 있다.

역시 장이모우의 영화 하면 영상미학이다. 하지만 이 영상미학은 왜 5세대 감독들에게 한계점으로 작용하였는지 그리고 동시에 어떻게 5세대를 있게 하였는지 살펴볼 필요가 있다. 이 문제는 1989년 시점으로 돌아가서 천카이거와의 분리지점으로부터 시작된다. 원래 장이모우는 촬영기사로서 영상미학에 신경을 쓰던 감독이다. 따라서 그는 소설이라는 문학을

King Of The Children, 1987
(위) 틸트장면 (아래) 자연광

16 Andre Bazin, 위의 책, p.14.

원천으로 삼아[17] 이미지를 형성하는 것으로 그의 영화노선을 잡아가게 된다. 어떻게 보면 촬영감독인 장이모우가 취한 당연한 방법이었다. 하지만 이러한 문학 서사를 바탕으로 문학영상미를 구성하는 영화제작법은 장이모우가 만든 시스템은 아니었다. 그것은 실제로 마오가 살아있던 시기 중국영화의 북경전영제작소北影의 전통이었다. 그리고 장이모우는 그러한 사회주의 시기 중국 영화제작의 연장성에서 그의 작업을 행한 것이었다.[18] 따라서 이러한 사회주의 전통으로부터 장이모우 영화의 방향성을 가늠해볼 수 있다.

첫째, 그가 문학을 원천으로 삼아 영화이미지를 구성하는 것은 사회주의 중국에서 전혀 새로운 방법은 아니었지만 필름적 변형지점을 구사함으로써 새로운 중국의 영화감독 시기를 계승하려 하였다는 점을 지적할 수 있다. 즉, 그는 문학을 영상화하는 것이 아니라, 영상을 우선으로 하여 문학적 성분 가운데 영상구성에 필요 없는 부분은 과감히 변형하고 삭제하고 다시 창조해낸다. 이로써 사회주의시기 시에페이謝飛, 우이꿍吳貽弓, 우티엔밍吳天明, 장난신張暖忻 등 중국의 4세대의 영상법과 다른 영상법을 구축하게 된다.

둘째, 장이모우의 영상미학은 사회주의시기 영화구성법의 연장선에 있었기 때문에 후진성을 함유할 수밖에 없었다. 그 방법은 여전히 사회주의 시기를 버리지 못하는 습성을 그대로 드러낸 지점이다. 따라서 그가 추구한 영화는 4세대와 달리 문학과 영상을 일치시키는 일들과 멀어지게 했고

17 그가 문학작품을 원천으로 한 영화는 다음과 같은 것이 있다. 쑤퉁蘇童 Su Tong의 [처첩성군妻妾成群]을 영화화한 [홍등大紅燈籠高高掛, Raise The Red Lantern](1991), 스난石楠 Shi Nan의 [화혼畫魂]을 영화화한 동명작품[화혼畫魂 : 潘玉良 화혼 Soul Of A Painter](1993)이 있고, 지아오보焦波 Jiao Bo의 [나의 아버지 어머니我的父親母親]를 영화화한 [집으로 가는 길我的父親母親, The Road Home](1999)이 있다. 이외에 최근작으로 아이미艾米 Ai mi의 작품 [산샤나무 아래서山楂樹之戀]를 같은 이름으로 사용한 [산샤나무 아래서Hawthorne Tree Forever](2010), 옌거링嚴歌苓 Yan Geling의 [진링의 13소녀金陵十三釵]와 동명의 작품 [진링의 13소녀The Flowers of War](2011)가 있다.

18 [용수구龍須溝], [축복祝福], [낙타상자駱駝祥子], [변성邊城], [홍루몽紅樓夢] 등의 문학작품을 영화한 것이 1950년대 중국의 북경영화제작소가 주력하던 영화작품들 중 하나였다. 中國電影家協會 編, 『新中國電影五十年』, 中國電影出版社, 2000, p.397.

'장이모우표 영화'가 존재하도록 만들었지만 여전히 한계를 들고 오게 되었다. 여기서 그 한계란 결국 천카이거 초기 3부작에서 시도하였던 '영화언어'로서의 가능성보다는 단순히 엔터테인먼트의 한 부류로서 영화예술이 있게 한 지점을 말한다. 그리하여 그에게 '영상미학'은 있을지언정 영상으로 써낸 '이미지 기록'은 존재하지 않게 된다. 그리고 그것의 근본은 바로 자본과의 결합이다. 이것이 바로 장이모우 감독이 영화를 촬영하고 이미지를 구성하는 가장 기본적 방식이다. 그런데 중요한 것은 이러한 그의 '영화언어'로의 포기방식 그러니까 영화는 오로지 예술적 성격의 무형의 것을 유형의 재료로 담아내려는 감독론은 분명히 그만의 공식이며 그만의 감독론을 이룬다. 분명히 이러한 영상미 강조와 문학적 바탕이라는 공식은 사회주의시기의 전형적인 영화구성방법이기도 했지만 사회주의시기 정치이데올로기에 봉사하는 문예로서의 영화라는 위치를 확실히 거부하였다고 평가된다. 따라서 이러한 이미지 전략법은 장이모우 개인의 감독론이 5세대 전체의 감독론을 구성하는 중요한 지표가 되어주었다. 확실히 그는 지속적으로 그의 작품 경향을 드러내었는데, 그러한 그의 감독론과 5세대 영화를 구성하는 방법에 대해 다음과 같이 분류하여 자세히 말할 수 있을 것이다.

1. 색, 성Color. Sex

아마도 이미지 영상에 대한 가치를 '언어'가 아닌 '미학'으로 그 잣대를 갖다 댄다면 그 지점은 당연히 아름다운 화면추구를 위한 색감과 구도가 중요해질 수밖에 없을 것이다. 그것들은 회화적 양식을 의미하는 것이고 프레임의 구성을 의미하는 것이 되기 때문이다. 이러한 영상미학적 추구는 장이모우가 천카이거와 함께 1980년대 추구했던 영상 '언어'로서의 이미지가 중요했던 바쟁적 리얼리즘과는 상당히 먼 지점이다. 그리고 그러한 이미지 창출이 의미하는 것은 더 이상 이미지가 어떠한 것을 인생의 어떠한 집약적 표현이 아니라 미적관조를 이루며 형식주의적인 방향으로 나가게

됨을 의미한다. 나아가 이것은 마오가 살아 있던 시기의 중국 사회주의에서 추구하던 강력한 시선제어작전으로서 고전적 의미의 리얼리즘과 관련성을 생각한다면 이러한 형식적 아름다움의 추구는 이 둘의 숨은 이데올로기가 서로 결합할 가능성을 높여준다. 정치를 위해 문예가 봉사하였던 그 시기의 그러한 중국영화 속 리얼리즘 그대로 말이다. 그것의 최종 목표는 관객의 시선봉합이다. 즉, 비판적 사상을 근본적으로 차단하는 것이다.

사상을 가리건 이데올로기의 은폐가 되었건 장이모우의 고전적 리얼리즘이 추구하는 형식미학은 물론 모든 색을 화면에서 골고루 잘 쓴 것으로 평가될 수 있다. 특별히 1990년 작 [국두菊豆, Judou](1990)는 새벽의 푸른 모습이 아름답게 연출되어 있다. 즉, 시간과 공간의 결합이 푸른색으로 상징화되어 나타난바, 푸른색은 그 자체로 거짓 이미지가 된다. 왜냐하면 새벽의 푸른빛은 느낌에 관한 것이지 기후학적으로 가시적 설정을 필름화할 수 없기 때문이다. 푸른색은 그 자체로 이미지 조작을 위해 시공간을 아름답게 포장한다. 또한 영화의 설정상 그곳이 염색공장이라는 것 역시 아름다운 색의 향연을 이루는 것에 아무런 제재를 가하지 않도록 작동시킨다. 이곳의 각종 선명한 색깔들은 화면을 물들이듯이 아름답게 수놓게 된다. 하지만 그에게 있어 이미지 미학의 가장 대표적인 색깔은 '붉은색'이다. 그것은 화면적으로는 여인

Judou, 1990

을 화면에 전면적으로 부각시킨 것으로 가시화되며 당연히 사회주의 '붉은' 혁명, 즉 마오의 사회주의와 내면적 한 쌍을 이룬다.

[Raise The Red Lantern], 1991

먼저 여인과 결합한 붉은색은 섹슈얼이미지를 제시하면서 이전에 없었던 사회주의 중국영화의 상업적 전략을 노출시킨다. 확실히 그의 붉은색은 중국적인 혁명의 색깔이면서 동시에 1978년 이후 중국을 강타한 자본주의, 즉 상업주의와 결합한 중국의 또 다른 모습의 상

Shanghai Triad, 1995

징화이다. 특별히 여인과의 결합은 붉은색이 원래 혁명과 관련 없이 '중국의 것'임을 확신시키고 있다. 아마도 이러한 붉은색이 지시하는 새로운 중국 사회에 대한 강력한 시선 제어법은 [붉은 수수밭]에서 그 기치를 가장 먼저 올렸다고 말할 수 있을 것이다. 여기서 '붉은색'은 전통혼례 속의 여성의 얼굴을 가린 천과 수수의 붉은색이 합쳐시면서 중국의 전통적 시기를 싱징하는 무엇이 되고 있다. 특히 혼인과 관련하여 이 붉은색과 여인 결합의 공식은 자신의 영화 내에서도 가장 섹슈얼한 것으로 상징된다. 물론 그러한 전략은 제목 스스로 '붉음'을 나타내는 [홍등大紅燈籠高高掛, Raise The Red Lantern] (1991)에서 극명화되었다. 심지어 1930년대 상하이를 배경으로 하는 [상하이트라이어드搖呀搖 搖到外婆橋, Shanghai Triad](1995)에서 폭력가 조직의 애인인 나이트클럽의 여가수는 붉은 입술과 붉은색 의상으로 현대적 섹슈얼마저 고전적 의미의 붉은색을 연용하게 된다.

또한 이러한 성적 결합을 의미하는 붉은색은 이후 중국영화에 등장하는 가장 성적인 색으로 작용한다. 물론 고대 혼인이 상징하는 '첫날밤'이 성적

Red Sorghum, 1988

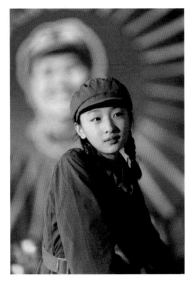

Hawthorne Tree Forever, 2010

이기도 하지만, 여기서는 그것이 첫날밤의 성스러움보다는 육체적 결합의 비합리적 방식을 고발함과 동시에 그것과 더불어 연상 작용을 일으키는 남성적 육체폭력을 의미하기도 한다. 그의 첫 데뷔영화인 [붉은 수수밭]에서 붉은색의 천을 두른 여인이 성적인 결합을 하는 곳은 뜻밖의 장소인 바깥뜰이다. 붉은 천으로 상징되는 남녀의 결합은 실내의 깜깜한 저녁이 아니다. 그녀의 성적 결합은 야외에서 짐꾼과 이루어진다. 여기서 붉은 천이 의미하는 바는 그저 그것의 여성적 섹슈얼함만을 남긴다. 그것은 여성의 육체를 상징하는 기표인 것이다.

그러나 이 붉은색은 어찌 보면 지극히도 마오의 중국 사회주의를 의미하기도 한다. 이 지점이 매우 아이러니컬하다고 할 수 있다. 중국공산당의 국가 깃발 그리고 공산당을 상징하는 목에 두르는 붉은 수건들은 마오의 사회주의시기를 드러낸다. [귀주이야기秋菊打官司, The Story Of Qiu Ju](1992)에서 보이는 공리의 붉은 천, [집으로 가는 길我的父親母親, The Road Home](1999)에서 지청과 사랑에 빠진 시골소녀의 목에 둘려진 붉은 스카프는 그런 의미에서의 '붉음'이다. 심지어 [산샤나무 아래서Hawthorne Tree Forever](2010)에 그 붉음은 이전 사회주의시기에 대한 노스탤지어로 작용되고 있다. 그렇다면 그가 생각하는 '붉음'이란 이 두 지점

은 어떠한 연관성을 지니고 있는 것일까? 그가 그리고 싶었던 것은 붉은색 사회주의 깃대의 제거이다. 그것은 붉은색의 다른 의미로의 사용을 의미한다. 그렇게 되면 사회주의시기를 뺀 나머지 시기가 되는 것이고 그 지점에는 바로 마오라고 하는 권력자의 대항항으로서 일반 인민, 그리고 권력자인 남성이 아닌 피지배층으로서의 여성이 차지하게 되는 것이다. 그리고 그것이 상업적인 부분과 만날 때 우리는 중국 사회주의의 붉은색이 섹슈얼한 지점으로 바뀌게 됨을 목도한다. 하지만 결국 장이모우의 '붉은색'은 섹슈얼한 지점을 버리고 어느 순간 내면의 중국 '제국'을 의미하는 것으로 드러난다. 그것은 붉은색이라는 색이 가지는 상징성이 중국의 고대 모습 그리고 남성 권력자로 대변되는 권위적 모습과 연관되어 있다는 증거이다. 이런 경향은 2002년 그의 중국식 블록버스터인 [영웅英雄, Hero](2002)에서 초보적으로 시작된다. 그것은 고대 중국의 최고 권위자를 의미하는 색이 아니라 권력자의 조력자들인 용병들의 색깔이다. 다시 2006년 [황후화滿城盡帶黃金甲, Curse Of The Golden Flower](2006)에 가게 되면 붉은색이 의미하는 바가 무엇인지 확고해진다. 그것은 곧 일반 용병들을 가리킨다.

1999년의 인민들의 목에 둘러진 붉은 스카프와 [영웅]이나 [황후화]의 이름도 없는 용병들의 존재를 알리는 붉은색이 의미하는 바는 결국 붉은색이 권위자에게 희생당한 일반인임을 의미한다. 물론 [영웅]과 [황후화]가 연출하는 시간은 다르다. [영웅]은 춘추전국시기이고 [황후화]는 당나라 말기이다. 그것이 의미하는 바는 당나라의 '제국'과 군웅할거 시기의 다름이기

The Road Home, 1999

Hero, 2002

Curse Of The Golden Flower, 2006

도 하다. 결론적으로 장이모우의 '붉은색'은 2002년 [영웅]으로부터 섹슈얼한 지점을 버리고 포스트 사회주의시기의 일반 대중들과 결합하기 시작했다고 말할 수 있다. 그것은 그의 영화이미지가 사회주의 중국을 선전하는 이데올로기로 전환했다는 것을 의미하기도 하지만 처음의 '붉은 사회주의' 깃대를 제거하고 남은 섹슈얼리티를 버렸다는 것을 의미하기도 한다.

붉은색과 여인을 결합한 공식은 2006년 [황후화] 시기에 오게 되면 황금색과 결합된다. 색깔과 여인의 위치가 다르게 쓰이게 된 것이다. [진용秦俑, A Terra-Cotta Warrior](1989)에서 나오는 붉은색을 입은 그녀는 진나라의 귀족이다. 하지만 2002년 이미 사회주의 대제국 중국의 국가이데올로기 선전 도구로 제작되었던 중국식 블록버스터 [영웅]에 오게 되면 붉은색과 결합했던 여인의 공식은 다르게 표출됨으로써 그 색의 쓰임을 달리 하게 되었다. [진용] 시기 결합한 붉은색의 그녀는 공리巩俐 Gong Li이지만 [영웅]에서 붉은색과 결합한 그녀는 장즈이章子怡 Zhang Ziyi이다. 또한 [진용] 속 붉은색과 결합한 여인은 귀족이었지만 [영웅] 속 붉은색과 결합한 여인은 여협이다. 붉은색과 결합하는 여인의 지위가 달라져 있는데, 이것이 바로 붉은색의 섹슈얼리티를 버리고 2차 의미로서 붉은 혁명 아래 길들여진 '인민'의 모습과 결합하는 시기인 것 같다. 왜냐하면 여협이라는 존재는 가상의 존재로서 남성의 영역에 머무는 특수한 지위의 여성이기 때문이다. 하지만 이러한 민중적 결합에서도 이 붉은색은 여성적 아름다움을 모두 포기하지 않는다. 말하자면 섹슈얼코드에서 사회주의 국가이데올로기라는 사상적 변화를 겪으면서 그의 붉은색의 여인은 이미 성적인 거세와 민중적 코드를 동시에 지니게 된 것이다.

이렇게 되면 떠오르는 제국주의, 즉 '붉은' 사회주의를 버리고 떠오르는 색이 황금색이다. 2006년 작 [황후화]의 공리는 이미 황금색과 결합하고 있다. 그녀는 이제 [진용]이나 [붉은 수수밭]에서 보이던 섹슈얼의 상징이 아니라 고대의 중국의 제국성을 상징하게 된다. 이러한 여주인공 공리의 붉

은색, 황금색과의 결합의 내면적 함의는 장이모우의 영화유통망과 관련을 갖는다. 그가 붉은색을 여성과 결합시킨 당시에 그의 영화는 유럽에서 유통되었다. 그 영화를 시각적으로 감지할 관객은 서양인으로 추정된다. 하지만 2006년 시기 중국의 블록버스터는 그 관객을 중국의 자국민으로 설정한다. 이곳에서 영화유통망에 대한 인식은 뚜렷하다. 즉, 장이모우의 색깔 전략은 상업적인 전략과 결부되어 있다. 관객이 서양 사람들이라고 상정할 때 '붉은' 사회주의는 그들 유럽의 남성들의 타자로서 여성의 섹슈얼한 이미지가 소비유통 될 필요가 있었다. 여기서 당연히 중국은 여성이라고 하는 성적인 대상으로서 의미화된 것이다. 하지만 그것이 자국 내 사회주의 이데올로기로 들어서기 시작한 2002년 [영웅]부터는 '인민'의 상징으로 변모하고 붉은 여인이었던 공리는 더 이상

A Terra-Cotta Warrior, 1989

Hero, 2002

Curse Of The Golden Flower, 2006

섹시하지 않은 황금색의 권위자가 되어 있다. 더 이상 그녀의 이미지는 붉은색으로 소비될 수 없는 지점으로 전환된다. 그것은 곧 붉은색에 대한 강력한 사회주의 메시지를 읽어내는 현재의 중국인민들에게 새로운 권력자

의 의미로서 황금색이 필요했음을 의미한다. 따라서 그가 초기 생각한 이중적 장치로서의 붉은색은 표면적으로 여성의 섹슈얼함과 결합하면서 서양관객들에게 중국이미지 소비로서 충분히 이용되었다는 것을 짚고 넘어가야 한다. 그리고 붉은색이라는 것은 중국의 '고대성' 그리고 지난 사회주의를 대변하는 '인민'으로 남게 된다. 따라서 장이모우 감독의 이미지에서 색감이라는 것은 중국이라는 국가 이미지 혹은 민족 이미지를 소비하는 방식이자 중국적 자본주의에 부합하는 전략이라고 말할 수 있다.

2. 여성, 오리엔탈리즘 Women, Orientalism

'붉은색'이라는 색감만큼 장이모우 영화와 분리하여 생각할 수 없는 것은 공리鞏俐 Gong Li라는 여배우다. 물론 공리는 장이모우 작품에서 그녀 자체로서 영화 속에 군림한다. 그리고 공리라는 여자배우를 중심으로 만들어진 영화는 바로 그녀가 주인공이 되어 서사의 중심이 되어 이야기가 펼쳐진다는 것을 의미한다. 여기서 공리는 완전히 유혹적인 여성으로 위치한다. 그녀가 보여주는 섹시함은 레이초우Ray Chow가 지적한대로 '야만적'이다. 이러한 유혹적 코드는 무엇보다도 '오리엔탈리즘'의 가장 정수가 되어준다. 고대중국의 여인이라는 코드 자체가 바로 오리엔탈리즘의 본령이기 때문이다. 서구 남성들의 욕망과 환상을 채워줄 이 신비스러운 이미지의 여성은 그렇게 장이모우 영화를 존재하게 만들었다.

1999년에 가게 되면 장이모우는 [십으로 가는 길我的父親母親, The Road Home](1999)을 통해 공리라는 섹시코드를 장쯔이章子怡 Zhang Ziyi라는 배우를 기용함으로써 소녀이미지로 대치하게 된다. 물론 장쯔이는 결론적으로는 공리와 비슷한 지경의 유혹적인 여성으로 성장하게 된다. 장쯔이는 시골소녀에서 여협([엉웅])을 거쳐 왕비([연인]十面埋伏, Lovers, House Of Flying Daggers](2004))의 자리까지 올라가는 과정을 거친다. 따라서 장쯔이는 공리와 함께 오리엔탈리즘을 양산하고 확대하는 역할을 강화한다. 물론 이 즈음 여성의 섹슈얼 이미

지도 변화하게 된다. 공리가 도발적으로 성큼 관객에게 여성성을 내민다면 장쯔이는 내면적으로 여성성을 선보이며 소녀 같은 약한 이미지로 바뀌어 있다. 약한 소녀의 이미지는 이안李安 Lee Ang 감독의 2000년 작 [와호장룡臥虎藏龍, Crouching Tiger, Hidden Dragon](2000)에서 사용한 장쯔이의 이미지를 연용한 것은 물론이다. 어쨌든 장이모우가 전략으로 사용한 지점은 여성성을 강조한 여배우의 기용이다. 그는 공리로 대변되는 혹은 공리에서 장쯔이로 이어지는 여성스타를 지속적으로 기용하면서 섹슈얼한 그녀들을 중국을 고대의 약자의 지점과 동일시되도록 만든다. 특별히 장이모우 영화 속 여성스타들이 의미하는 지점은 단순히 섹슈얼리티가 아닌 '오리엔탈리즘'이라고 하는 만들어진 이미지와 결합한다는 데에 특징이 있다. 사실 장이모우의 여성이 오리엔탈즘과 강력히 결합하는 지점에 대해서는 조금 더 주목해 볼 필요가 있다. 왜냐하면 5세대 중국영화가 결국 개혁 개방된 사회주의를 의미하는 부분에서 오리엔탈리즘을 표방했다는 억울한 누명을 써야 했기 때문이다. 즉, 그것은 새로운 포스트 사회주의의 공식적인 새로운 영상언어의 방향이 얼마나 봉건적이고 값싸게 상업주의와 결합되어 소비되는지를 알려주는 부분이기 때문이다. 또한 왜 오리엔탈리즘이라는 누명을 스스로 자처하면서 포스트 사회주의의 모순을 드러내는가에 대한 직접적인 대답이기도 하다. 그것은 왜 진실 된 포스트 사회주의 중국의 모습과 유리되어야만 했을까는 의문에 대한 내용이기도 하다. 그곳에는 어떠한 이데올로기가 숨어 있다. 따라서 그들이 현재의 중국의 모습을 외면하기 위해 왜 섹시코드의 여배우를 전면적으로 내세우는 전략을 사용하는가 하는 근본적인 이데올로기에 주목할 필요가 있다. 그곳에 과연 무엇이 작동하는가를 면밀히 살펴야 하는 것이다.

첫째, 공리라는 여자는 봉건시기의 힘없는 약자라는 신분을 대신하게 된다. 그녀는 수동적이며 또한 동양적이다. 여기서 말하는 '동양'적이라는 것이 바로 오리엔탈리즘의 혐의를 쓰고 있는 부분인데, 장이모우가 공리를

A Terra-Cotta Warrior, 1989

다루는 방식, 즉 공리가 이미지화 되는 작업 속에서 그것을 살펴볼 수 있다. 그녀는 항상 중국의 봉건 시기 의상을 입고 있고 또한 그러한 머리모양 화장을 하고 있다. 즉, 공리로 대변되는 여성이미지는 약자 그리고 동양이라는 이중 코드와 결합하면서 전형적인 이중구도의 약자 입장에 서게 된다. 심지어 그녀가 왕비가 되었을 때조차 그녀는 신체의 상부가 드러나는 옷을 입음으로써 그녀의 사회적 지위보다 섹스로서의 여성성이 우선적으로 강조된다. 그것은 두 가지로 겹코드를 지닌다. 하나는 위에서 살펴본 바와 같이 절대 권력자인 남성의 반대항으로서 선택되었다는 점, 또 하나는 영화 밖의 유통 구조 속에 관객을 남성으로 소비의 장을 상정하였다는 점이다. 말하자면 장이모우의 '그녀'를 바라볼 시선은 그녀의 반대항인 남자이면서 강자이고 또한 서양적인 지점이 된다. 촬영 각도는 언제나 그녀들을 남성이 여성을 바라보듯이 '하이앵글High Angle'([진용]) 혹은 심지어 전지전능한 하늘 위에서의 카메라 각도인 '버드아이즈 샷Bird eyes Shot'([붉은 수수밭])으로 처리되어 있다. 수동적 위치에 있는 그녀들은 그렇게 남성들의 시선 안에 갇혀 있게 된다. 그것은 나약하기 그지없는 그 상태대로 있다. 때로는 남성 관객이 되어 쇼걸을 바라볼 때의 모습 그대로의 '로우앵글Low Angle'([상하이트라이어드])로 남성 관객의 눈의 위치와 촬영 각도를 일치시켜준다. 여성의 이미지가 소비되는 지점과 일치하도록 말이다. 그것은 동양의 여성으로 이미지화된 오리엔탈리즘 영화들을 국내에서보다는 해외에서 각광을 받는 데 유리하도록 만들었다. 이렇게 중국의 영화는 마치 장이모우 이전에는 존재하지 않았다는 듯이 1980년대 이후 서양 영화제에서 탄생되었다. 따라서 1978년 이후의 포스트 사회주의의 중국의 모습의 시작은 나약한 여성의 이미지로

출발하게 된다.

둘째, 공리는 새로운 사회주의가 요구하는 여성상을 만들어냈다. 그 이미지는 포스트 사회주의에 살아갈 여성을 사회주의 혁명 이전의 고전적인 여성이미지로 돌려놓는다. 이것은 사회주의시기 남성들과 동등한 위치에 있던 여성 '동지 comrade'들의 지위를 낙후시키는 결과를 가져온다. 대표적인 혁명영화인 시에진謝晉 Xie Jin 감독의 [홍색낭자군紅色娘子軍 Hong se niang zi jun](1961) 속의 소녀는 온전히 여자군인의 옷을 입고 있다. 또한 추이웨이崔嵬 Cui

Qing cun zhi ge, 1959

Hong se niang zi jun, 1961

Wei 감독의 1959년 작 [청춘의 노래靑春之歌 Qingcunzhige](1959)에 나오는 여인들은 남루한 노동복을 입고 있다. 하지만 장이모우의 그녀들은 사회주의 혁명이데올로기의 여성들은 푸른색 노동자 옷과 군복을 비리고 몸매기 드러나는 옷을 입기 시작했다. 물론 시에진 감독과 추이웨이 감독의 영화 속 사회주의시기 여성의 이미지는 중국이 사회주의 혁명의 고조를 이룰 때의 특수한 시기를 상징하는 이데올로기의 시각적 전략이기도 하다. 하지만 개혁개방 이후에도 이러한 여성동무들의 이미지가 사라진 것은 아니었다. 혁명소재 영화의 대표주자인 장정張峥 Zhang Zheng과 황지엔중黃健中 Huang Jianzhong이 찍은 [소화小花 Xiaohua](1979)는 1979년에 나온 작품이다. 하지만 여기에도 중국의 여성들은 그저 군인이자 노동자인 위치에 머물러 있다. 말하자면 그녀들은 생산의 지점에 서 있다. 하지만 장이모우에게 그녀들은 단순히 색채만의 문제가 아니라 여성의 몸매를 드러내거나 노출시킴으로써 그녀들이

Xiaohua, 1979

Judou, 1990

가시적으로 남자와 다른 '여성' 동지라는 것을 강조한다.

물론 장이모우 영화에서 여성들의 육체를 감싸고 있는 옷들은 '고대'의 것들로 포장되었다. 여인들은 이제 그들의 육체를 팔며 웃음을 파는 지점에 놓여 있다. 이것은 사회주의 이데올로기를 제치고 자본주의 이데올로기가 이미지를 지배하게 되었음을 의미한다. 이것은 포스트 사회주의시기의 여성들에게 고대의 전통적 가치를 부여함으로써 갖게 되는 또 다른 오리엔탈리즘이다. 더 정확하게 말해서 그것은 사회주의 중국을 모르는 타국가가 사회주의 여성을 바라보게 만드는 방식이다.

사실 이 문제는 5세대의 한계성과 관련된다. 앞에서 살펴보았던 1990년대 이전의 천카이거의 초기 3부작에 남아 있던 바쟁적 리얼리즘 혹은 혁명적 노선으로서의 영화의식이 이전 사회주의시기의 영화공식인 멜로드라마화로 회귀하는 데에는 공리라는 여성의 등장과 관련 있다. 1980년대에 중국의 영화감독들이 지녔던 아방가르드 전통은 사회주의시기 이전의 훨씬 더 봉건적인 시기로 관객들의 시선을 옮겨놓았다. 그리고 그 자리에 여자를 배치함으로써 영화가 남보하고 있는 내용이 전통적 사고로 물러서는 결과를 초래했다. 왜냐하면 공리라는 여자는 너무나도 야생적인 매력으로 남성을 부르기 때문이다. 그리하여 공리라는 여자는 그의 매력에 매료

된 남자와 이야기를 엮어갈 수밖에 없고, 그것은 결국 '사랑'이라는 멜로물로 빠져들 수밖에 없는 결과를 초래한다. 그것은 더 이상 영화의 새로운 방식이나 이야기가 아닌 결국은 가장 흔한 사랑이야기로 이야기를 마무리 짓게 된다. 그것은 이성적 사고가 아닌 감정적 폭발을 유도하는 것이고, 결국은 선전도구로서의 영화가 이끌었던 감정폭발의 지점을 그대로 다시 이용한 경우에 처하게 되는 것이다. 이것이 셀프 오리엔탈의 지점으로 바뀌는 것은 코믹하다. 중국의 여인들이 자본주의적 소비 이미지와 동등시되면서 포스트 사회주의 중국영화에서 여자의 육체적 아름다움은 '성性'과 관련된다. 그리고 필연적으로 상업적이고 자본적인 것과의 결합을 시도할 수밖에 없는 결과를 초래한다. 이렇게 여성의 성이 강조된 것은 이전 사회주의 사회에서 그것이 박탈된 것에 대한 반란이라고 평가될 수 있는 부분이다. 하지만 결국은 그러한 지점이 중국만의 독특한 영화언어의 특색을 잃어버리게 한 지점이라고도 할 수 있다. 물론 이것은 1990년대 이후로 중국이란 사회에 밀어닥친 자본주의의 물결과 전혀 무관하지 않다. 남성 관객들을 불러 모으는 어떠한 수단으로서 여성이 사용되는 것이다. 따라서 이럴 경우 여성은 섹슈얼리티의 다른 이미지들을 확인하게 된다. 이런 여성들은 여성이 아니다. 남성들의 반대항에 위치하는 성적인 '여인'일 뿐이다. 그녀들에게는 아무런 의식도 삶도 없다. 그것은 단지 '여자'라고 불리는 사물이거나 혹은 애완동물에 지나지 않는다.

[키프쿨有話好好說, Keep Cool](1997), [행복한 날들幸福時光, Happy Time](2000) 등 일련의 현대물들에 나타난 여성들은 교묘한 방법으로 여성과 섹슈얼한 이미지가 우습게 결합되어 있다. 이 영화들에서는 여성의 성을 구걸하는 남성들이 직접 등장한다. 여기의 남성들은 너무도 간절하게 그것을 갈구하기 때문에 이제 관객들은 그런 남자와 한 패가 됨과 동시에 그녀들을 비웃게 된다. 그것은 남성관객들로 하여금 노골적으로 그러한 시선에 합류하도록 만든다. 따라서 이러한 현대 '코미디' 작품에 여성이라는 이미지를 상품

Keep Cool, 1997

Happy Time, 2000

이미지와 결합하는 공식 가운데 일상적인 우스움을 결합시킨다. 그것은 여성이미지가 어떻게 남성들에게 쉽게 소비되어지는지 그리고 그것이 얼마나 우스운 일이 되는지를 스스로 고발하는 것이다. 어쨌든 그의 영화에서 여성이미지는 강력하게 상업적 이미지, 즉 매우 소비적 측면에서만 강조되는 경향이 있다. 그것은 곧 오리엔탈리즘이 상업과 강력히 결합한 결과 나타나는 여성이미지 소비라는 유통구조를 가지게 된다.

3. 허위적 환상 A false illusion

장이모우가 만들어낸 정체불명의 영화 속 서사시간은 그의 영화를 환상의 공간으로 가둔다. 왜냐하면 이야기 속에서 상정된 특정 시간은 이미지와 부합하기 위해만 존재하기 때문이다. 자세히 살펴보면, 장이모우의 영화가 다루는 시간들이 기본적으로는 사회주의시기 이전의 중국 고대를 상징하기도 하지만 그 각각의 고대의 특별한 시기는 모두 '혼란기'에 속하기 때문이다. 그것은 특정 조대가 이야기 내에서 아무런 의미를 발생시키지 않는다는 것을 의미한다. 단지 영화의 어떤 모호한 시간들을 만들어내는 시각 장치로서만 존재한다는 것을 의미한다. 그리고 그러한 시각장치들은 여성이미지 그리고 중국적이라고 생각되는 것들, 그러한 상투적인 것들의 소합을 이룰 수 있도록 장치한다. 혼란 속 고대의 시간은 곧 모든 것이 가능한 시기이고 동시에 여러 가지 이야기를 만들어낼 수 있기 때문이다. 여기서 여성은 그러

한 만들어진 시간을 은폐하는 시각
적 장치임에 분명하다.

또 때로는 분명한 시기적 구분을
가지고 있음에도 불구하고 그것의
역사의식은 모호할 수밖에 없다.
가령 1930년대의 항일전쟁을 배경
으로 하고 있는 [진링의 13소녀金陵
十三叙 The Flowers of War](2011)와 같은 작
품에서 그 시간적 의미는 특이한
결합을 하게 된다. 이 작품에서는
'항일'이라는 시간과 '상하이 모던
여성'의 이미지가 나란히 병치됨으

Red Sorghum, 1988

The Flowers of War, 2011

로써 조작된 허위의식을 그대로 드러낸다. 사실 그가 항일에 대해서 다룬
것은 1988년 그의 처녀작인 [붉은 수수밭]에서였다. 물론 이 두 가지는 원
본 소설이 다르다. 말하자면 같은 시기의 다른 이야기를 다룬다고 볼 수 있
다. 따라서 이 두 가지 다른 서사를 비교하는 것은 의미가 없다. 다만 그의
영화가 이 두 영화를 다루는 방식에서 드러난 그의 시간에 대한 이미지 조
작의도에 대해서 조명해 볼 필요는 있다. 가령 [붉은 수수밭]에 나오는 공리
는 중국의 고대와 야만스러움이 동일시됨으로써, 그녀가 가지는 1930년대
는 여전히 고대에 속해 있다. 그러나 [진링의 13소녀]에 나오는 섹시한 그녀
들은 도시적이며 심지어 남성동지들보다 우월한 국가영웅으로 자리매김
한다. 같은 1930년대의 도시이미지를 그린 장이모우의 영화 [상하이 트라
이어드](1995) 역시 1930년대의 항일을 중심이야기로 다루지만, 이곳에서
의 여성은 향락의 도시의 꽃으로 상징되고 파괴의 모습으로 그려진다. [진
링의 13소녀]에서 보여주는 도시여성의 모습은 단순히 이미지 소비만 이루
던 섹슈얼한 지점과 사뭇 다르다. 왜냐하면 같은 시기의 도시 여성이 등장

하는 [상하이 트라이어드] 속에서 여성은 자본주의의 폐해의 모습으로써 소비주의와 동급 처리되기 때문이다. 여기서 1930년대의 도시 여성의 모습은 사회주의 사회에서 받아들일 수 없는 낙오자의 모습이다. 하지만 [진링의 13소녀]에서 여성은 매우 적극적이고 아름답다. 또한 1930년대의 어떤 사건의 주인공들이다. 이것은 포스트 사회주의에서 적극적으로 받아들이고 있는 자본주의를 어떻게 다루는지 극명하게 보여준다. 포스트 사회주의에서 소비와 향락의 꽃은 여성들이다. 따라서 지금 시기의 여성이미지의 소비는 긍정적일 필요가 있다. 오히려 소비되는 이미지 속에 자본주의를 수놓고 있는 도시의 여성들을 영웅화함으로써 지금의 자본주의를 적극 찬양하기까지 한다. 이것은 특정한 시기, 즉 중국에 자본주의가 있었다고 상정되는 어떤 시기에 대한 완전히 새로운 시각들과 여성이미지의 결합을 보여준다. 여성은 시간성에 대한 의미를 조명하는 시각적 장치로 각각 다른 작품에서 쓰인 것이다.

Red Sorghum, 1988

The Flowers of War, 2011

조금 더 나아가 이 세 영화들에 드러난 같은 시기에 대한 시간성과 이데올로기에 대한 것을 살펴보기 위해서는 시각적 장치를 이루는 '여인'들을 떠난 다른 곳으로 시선을 돌려야만 한다. 장이모우가 생각하는 진정한 시간성은 어싱이 세거된 나머지 이미지에서 추출된다. 가령 [붉은 수수밭]에서 보면 이 시기는 인간의 가죽을 벗기고 도시를 파괴하는 황량한 시간대이다. 또한 [진링의 13소녀]에서 나오는 가짜 서양인 목사가 지나가는 도시는 황

폐화되고 모두 사라진 그러한 시간대를 시각적으로 보여준다. [상하이 트라이어드]에서도 남성들이 그리는 것은 마약이나 혹은 검은 조직과 같은 사회악들이 득시글한 시기로 그려진다. 말하자면 그러한 역사적 시간들의 객관적 진실과 평가는 남성들의 이미지가 담당한다. 항일시간대라는 시간은 여성들의 섹시함과 분리되어 존재한다. 이것은 이야기 전체의 항일이라는 주제와는 전혀 별개의 여성 이미지 소비를 가져온다. 그에게 있어서 시간성이라는 것은 단지 이야기를 영화화하기 위해 그저 등장할 뿐이다. 그러한 시간이 의미하는 리얼리티는 전혀 담보되어 있지 않다. 즉, 여인을 가시적으로 장치한 그의 영화에서 시간성에 대한 진실은 당연히 가려질 수밖에 없다. 따라서 여성이미지 소비 측면과 이야기 서사의 시간대가 모두 분리되어 있다. 그것은 가시적인 장면의 배치와 물론 상관성을 갖는다. 첫 작품인 [붉은 수수밭]에서부터 이 문제는 극렬히 드러났다. 이 이야기 전개의 배경이 되는 일본침략시기의 일본의 잔인함은 중후반부에 나오는데, 그것은 사람의 살가죽을 벗기는 것으로 최대 가시화된다. 이것이 관객에게 주는 최대의 자극은 '일본의 만행 고발'이다. 여기서 사람의 피 역시 '붉은색'이며 사람의 살가죽을 벗긴 것은 동물의 가죽을 벗긴 것과 마찬가지로 붉은 피부로 자극적인 화면을 선사한다. 그리고 노을이 지는 언덕을 빨갛게 물들이며 주인공은 역사의 주인공으로 우뚝 서 있다. 전체적으로 붉은 색감은 붉은 수수밭에서 주인공 여주인의 붉은 천 그리고 수수로 만든 술 다시 일제의 만행을 고발하는 중국인의 붉은 피로 이어지고 마지막은 붉은 노을로 마무리된다. 여기서 붉은 색감은 분명히 시간성을 가린다. 물론 붉은색이라는 그것이 강렬하게 시선을 제어하기 때문이기도 하지만 위에서 지적하였듯이 그 색이 바로 '섹슈얼리티'와 직접적으로 연관되도록 장치했기 때문이기도 하다. 이런 식의 시선제어는 당연히 시간성을 잃어버리게 만들 수밖에 없도록 되어 있다. 그가 만들어낸 '자극적' 화면구성은 결론적으로 인위적으로 그 시간대를 만들었다는 데 문제가 발생한다. 그것은 실

제로 서사의 변형을 가지고 오기도 했다. 가령 [홍등]에서 보이는 전통여성의 섹슈얼리티는 공간적으로 사합원 안에 갇히면서 오로지 푸르른 새벽이라는 시간대와 발 마사지하는 소리로만 관객을 자극하고 있다. 원작과 달리 남성의 모습은 보이지 않는다. 여기서 주 초점은 세 번째 마님으로 들어온 공리와 그녀 이전에 남성주인공을 위해 성적인 안위를 위해 들어온 여인들이다. 이 공간에는 시간성이 없다. 정확하게 말해서 세 번째 부인으로 들어온 공리는 원래 신교육을 받은 여인이다. 원작에서는 그녀의 시선으로 전통적 결혼관을 바라보게 되어 있다. 그녀의 시선 자체가 근대적이어야만 하는 것이다. 하지만 영화에서는 그러한 잣대가 되는 그녀의 시선은 감독의 영상이미지로 대치된다. 여기서 보이는 것들은 모두 감각적인 시각구성에 의한 것이며 정확하게는 시간성을 잃고 오로지 성적인 집착만을 가능하게 하는 시각 속에 가두어 둔다. [국두] 역시 마찬가지다. 이곳 역시 시간성을 가두기 위해 염색공장이라는 좁은 공간 안으로 한정된다. 이 작은 공간은 주인공 여성의 부도덕적인 성이 이루어지는 장소이기도 하며 성적 폭력이 이루어지는 장소이기도 하다. 또한 유아살해라는 '끔찍한' 공간이 되기도 한다. 바로 그런 사실, 끔찍한 공간 속의 염색물들은 아름답기보다 훨씬 그것이 끔찍한 서사라는 것을 알려주는 공간으로 기능하면서 시간성은 당연히 사라지게 된다. 공간성이 강조되면서 시간은 없어지고 그것의 결과로 섹슈얼리티가 강화된다.

　심지어 한 인민여성의 부당한 관가고발을 그린 [귀주이야기秋菊打官司, The Story Of Qiu Ju](1992)에서조차 여성은 인민성을 잃어버리고 여전히 구시대의 무식한 아낙으로 전환되어 관객들에게 볼거리를 제공한다. 이 영화는 분명히 고발적 내용을 이루고 있음에도 불구하고 관객은 인민공화국의 시간을 느낄 수 없다. 여기의 공리는 단순히 사회주의 중국이라는 어떤 공간에 대한 호기심 자극과 그에 편승하는 보여주기 작전을 보여준다. 그것은 사회주의 중국의 모습을 답답하고도 낙후한 것으로 인식하게 만든다. [책상 서랍

속의 동화—一個都不能少, Not One Less](1999)
에서도 '시골'이라는 낙후된 공간
을 보여줌으로써 중국의 현대 시간
을 과거의 시간대로 넌지시 갖다 놓
기도 한다. 이 두 영화에 보이는 여
성들은 아름답지 않다고 말하기보

The Story Of Qiu Ju, 1992

다는 '세련되지 않다'고 표현하는 것이 옳을 것이다. 그것은 미적인 문제가
아니라 현재에 살고 있는 낙후한 지역에서 문명의 혜택을 받지 못한 인간의
모습을 상징하기 때문이다. 중국을 소비용품으로 간주하여 강자에게 보여
주는 또 다른 방법이라고 할 수 있다. 따라서 장이모우 영화 속에서 보이는
시간대 설정은 그저 '과거'라고만 칭할 수 있을 뿐이다. 그것도 '낙후됨'과 동
의어인 '고대'라는 시간대 말이다. 그것이 전통사회가 되었든 근대가 되었
든 혹은 가장 근자의 시기가 되었든 그것들은 모두 지금 포스트 사회주의에
앞서 존재한 '기억'들에 불과하다. 그렇게 소환된 기억들은 시간성을 잃어
버리기 때문에 한 가지 주제를 확실하게 만들 수 있다. 관객들의 사유를 행
복하게 만들어주는 것 그리고 관음증적 보기에 대한 만족감 같은 것들이다.

이것이 아마도 레이초우周蕾 Ray Chow가 말하는 '원시적 열정Primitive passions'이
라는 다소 전근대적 의식을 만족시켜주는 장치가 될 것이다. 물론 이곳에
투여된 소재들 자체를 '열정'이라는 용어로 대치할 수는 없다. 그것은 앞에
서 살펴보았듯이 모더니즘을 향한 열망 그 자체를 말하며 그 열망의 불꽃
이 터지는 방식의 한 일환으로서 섹슈얼리티라고 말할 수 있을 것이다. 따
라서 구 사회주의를 벗어나려는 '열망desire'은 이러한 인간의 기본욕구를 충
족시키는 '열정'으로 대치될 수 있을지라도 그러한 열정이 모두 올바른 방
향으로의 선회라고 평가할 수는 없었다. 더구나 '원시적'이라는 것은 정확
하게 말하여 상업적 포장commercial package이라고 말할 수 있는 부분과 타협하
고 있기 때문에 그 의도성이 불순하게 보인다. 왜냐하면 중국 스스로가 과

Amazing Tales-Three Guns, 2009

거적인 어느 한 시기의 저열하고 나약한 여인이 되어 섹슈얼리티를 무기로 포장하고, 그것을 들고 영화라는 시장에 매매하러 나왔기 때문이다. 그들 스스로의 코드가 바로 이러한 시간성 없는 '과거'로 대변되는 '원시'에 해당하는 인간의 바닥을 적나라하게 보여줌으로써 스스로 저열해진다.

또 다른 한편으로 이런 모호한 시간의식은 현대와 고전이 서로 섞이도록 만드는 특이한 조합을 통해서 코미디적인 부분을 드러내기도 한다. 시간의 모호성이 만들어낸 전형적인 공식이다. 당연히 고대의 시간에 현대적 시간 감각이 녹아들어가고 그렇기 때문에 그 상황은 코믹할 수밖에 없다. 가령 [삼창박안경기三槍拍案驚奇, Amazing Tales-Three Guns](2009)는 제목에서부터 누구라도 알 수 있듯이 명대Ming Dynasty에 유명한 대중소설인 능몽초凌濛初의 [초각박안경기初刻拍案驚奇]와 [이각박안경기二刻拍案驚奇]를 떠올리게 만든다. 전체적으로 이 제목은 원래 '책상을 두드릴 만큼 깜짝 놀랄 기이한 일拍案驚奇'을 의미한다. 여기에 이 이야기들을 두 번에 걸쳐 발행한 것에 장이모우는 '세 번의 총질三槍'이라는 단어로 그것의 연속성을 이루려 한다. 이미 이러한 것 자체가 현대와 고전의 종합성을 이룬다. 또한 이 영화에는 코미디와 섹스와 스릴러라는 고도의 장르통합을 통해 어이없게도 포스트모더니즘적인 감각까지 선사한다. 물론 중국의 유명한 고전적 소설들을 이용하여 장르적 통합이나 과거 시간대에 대한 호기심을 자극하는 영화들이 2008년 즈음하여 중국대륙에서 폭발적으로 대량 생산된 것이 사실이다. 가령 한국에서도 인기를 끌었던 고돈 챤陳嘉上 Gordon Chan 감독의 [화피畵皮 Painted Skin](2008)나 [삼국지] 이야기를 영화화한 오우삼吳宇森 John Woo 감독의 [적벽대전赤壁 Red Cliff](2008)과 같은 것들 말이다. 사실 이러한 '종합적 시간'이야말로 중국적인

짬뽕의 극치이기도 하다. 따라서 이런 것이 바로 중국의 고대적 미학을 상징하기도 한다. 모든 좋은 것을 하나의 몸뚱어리에 섞는 '섞어 미학'이 가장 중국적인 고전적 방법이라고 말할 수 있다. 가령 각 동물의 가장 뛰어난 것들을 조합하여 만들어진 '용龍 dragon'은 엄청난 하이브리드로서, 저열하기보다는 그것의 종합 때문에 최고의 것이 된다. 이것은 중국 고대의 미학이다. 이로써 장이모우의 특별한 시간대의 종합은 중국 고대의 엔터테인먼트의 계승을 이루면서 전형적인 환상문학을 따르게 된다. 그것은 현실에 기반한 것이 아니라 욕망에 근거한다. 현실도피의 즐거운 작전인 것이다.

사실 앞에서 말했다시피 그의 영화의 특색은 바로 원본 소설에 대한 새로운 해석, 즉 이미지적 구성을 나타내는 데 있다. 아마도 이러한 이미지 구성을 위해서 그는 역사의식을 일부러 모호하게 만들 수밖에 없었을 것이다. 따라서 일부 이런 것들은 오리엔탈리즘을 추구한 미학에 가려져 있기도 하지만 그것이 나타내는 바의 '고대성'이 그대로 노출되게 된다. 가령 [인생活着, Lifetimes](1994)은 청대귀족으로부터 사회주의 인민으로 삶을 산 푸구웨이富貴의 인생역정이다. 여기서 청대귀족인 그는 그림자극 놀이를 그의 취미생활로 한다. 그림자극에 쓰이는 도구는 시대가 바뀌면서 아무짝에도 쓸모없는 사물로 변한다. 고대의 귀족들의 놀음이 쓸모없는 사물로 바뀐 지점으로 설정된 것은 좋다. 왜냐하면 그러한 감상적 놀이들은 인민의 시기에는 맞지 않기 때문이다. 하지만 더 중요한 것을 놓치고 있다. 원래 그림자극의 관중은 귀족이 아니라 시골의 촌부와 아낙네 그리고 어린이들이다. 이것은 경극이 유행하던 시기, 저렴한 값으로 도시에서 성행하던 경극과 같은 효과를 낼 수 있는 시골의 아류 엔터테인먼트이다. 따라서 귀족인 푸구웨이가 취미생활로 그림자놀이를

Lifetimes, 1994

했다는 이런 설정은 어디까지나 이제까지 장이모우가 그려왔던 오리엔탈리즘의 정수와 맞닿게 된다. 장이모우는 시각적으로 가장 '중국적'이라고 생각되어지는 코드를 위해 실제의 사실들을 모두 왜곡한다. 단지 그러한 과거로 대변되는 것들은 가짜 노스탤지어만큼이나 조작되어진 '과거'의 모습인 것이다. 그것들은 왜 구성되는가? 바로 '중국적'이라고 생각되어지는 이미지들을 산출하기 때문이다. 그것들은 종합을 이룰 수밖에 없다. 따라서 여기서 시간대라는 것은 단지 중국의 낙후한 시간대를 의미할 뿐이다.

2000년으로 넘어오면서 그는 무협 액션물을 구성하면서 '중국적 이미지'를 억지로 구겨 넣어 앞에서 말한 종합적 시간대가 양산된다. 이러한 서로가 얽힌 시간대의 영화들은 오리엔탈리즘이 보여줄 수 있는 최악의 상황을 보여주었다. 가령 당말唐末의 혼란기를 다룬 2004년 작 [연인十面埋伏 Lovers, House Of Flying Daggers](2004)과 현대의 시간대를 다루는 2005년 [천리주단기千裏走單騎, Riding Alone For Thousands Of Miles](2005)에는 보다 적극적인 방법으로 그러한 중국적 이미지가 구성된다. 여기에서는 [인생]에서와 마찬가지로 중국 고대의 엔터테인먼트 가운데 하나인 '경극'을 직접적으로 삽입하고 있다. [연인]에서는 경극 속의 볼거리인 여자 연기자의 소매연기인 '수수水袖' 연기와 무술연기에 해당하는 '파자공把子功'이 그대로 직접 인용되었다. 원래 이것들은 경극 내에서 몸으로 하는 연기에 승부를 거는 사람들의 장기자랑에 해당한다. 즉, 그것들은 서사와 상관없이 진행되는 볼거리들[19]이다. 말하자면 서사와 따로 진행되는 것들이고 이야기 바깥에 머무는 것들이다. 장이모우는 비로 이러한 형식적 볼거리 부분을 영화에 그대로 직접 인용한다. 사실 이런 서사 외부에 위치한 볼거리로서의 무술연기는 그의 첫 무협물인 2002년 [영웅]에서 이미 선보인 적이 있다. 하지만 [영웅]에서 중국적 아름다움을 자아내기 위해 사용한 이미지는 리안李安 Lee Ang감독의 [와호상룡臥虎藏龍 Crouching Tiger, Hidden Dragon](2000)의

19 김영미, 「현대 영화 속의 중국 전통 이미지 탐색」, 『중국어문학』 제40집, 2002.12, p.405 ~408.

이미지를 복사하는 데 지나지 않았다. 리안은 실제로 중국 전통적으로 사용하는 액션물의 법칙이 아니라 자신만의 고유한 방법대로 중국적 이미지를 만들어냈다. 이안은 특별히 동양적 '신비'에 초점을 맞추어 불가능한 이미지로 화면을 장식했다. 아마도 그의 이러한 이미지즘적 화면들은 중국적 오리엔탈리즘 혹은 중국에 대한 고대 이미지의 최고 정점을 찍은 영화라고 평가될 수 있을 것이다. 여기서 사용된 리안의 액션방법은 여러 가지가 복합적으로 운용되었는데, 그 가운데 가장 뛰어난 이미지로는 리무바이와 롱이 대나무에서 격전을 벌이는 지점이 된다. 여기서 리안이 만들어낸 이미지는 시적이다. 그것은 액션 자체를 설명하기보다는 아름다움을 연출하는 한 장면으로서 기능하기 때문이다. 그것은 정신적 호소이자 전형적으로 만들어진 이미지 수법이다.

Jingju shuixiu gong(위)
lovers,hose of Flying daggerz,2004(아래)

Jingju bazi gong(위)
lovers,hose of Flying daggerz,2004(아래)

　장이모우는 그것을 그대로 [영웅]에서 운용했다. 당연히 [와호장룡]의 대나무 숲의 조용한 바람은 장이모우의 [영웅]에 와서 바람에 흩날리는 낙엽으로 대치된다. 이러한 것들은 진정한 '싸움의 대결 구도'가 아니다. 단지 볼

거리를 위해 존재하는 한 편의 잘 짜인 무용극과 같다. 이러한 장면은 단지 신비함을 불러일으키는 데 그치고 만다. 하지만 그는 [연인]에 와서 좀 더 구체적인 중국적인 것으로 나아가는데 이것은 중국무협 지점을 경극의 무술특기인 '타打'를 그대로 화면 속에 집어넣는 방식을 택했다. 다시 [천리주단기]를 보면, 여기에는 경극연기자를 기록하는 아들을 대신하여 기록을 하러 가는 아버지가 나온다. 여기서 그 설정은 경극을 다루는 기록물들 혹은 그러한 화면을 포함하는 것이 무엇을 의미하는지 더 극명하게 보여준다. 이 아버지는 일본인이다. 그것은 경극이라는 중국의 고대극이 외국인들에게 가치를 지님을 말해주는 것이다. 그러나 또 한 가지 중요한 사실은 그러한 경극 촬영을 위해 행해진 가면극은 또 하나의 중국의 고대로 시간을 돌려놓는다. 그 지점은 시골 낙후한 지역에 여전히 남아 있는 고대의 엔터테인먼트를 지적한다. 하지만 과거의 시간대를 현재의 시간에 포함되도록 만든다든지 혹은 과거의 시간에 현재의 감각이 포함되도록 만드는 사건들이 의미하는 것은 무엇일까. 이것은 분명히 중국 스스로가 선택한 포스트 사회주의시기 필름의 한 모습이다. 더 정확하게는 장이모우의 붉은색으로 대별되고 공간적으로 한정적인 곳에서 이루어진 시간성의 약화가 관객시각 제어법으로 작용하기 시작했던 5세대 영화의 대두라는 '사건'을 말하는 것이다. 따라서 과거의 시간대를 감추는 시각적 장치들, 즉 섹슈얼한 여인이나 혹은 화려한 중국 전통 액션의 모습들은 가상의 '중국'이라는 이미지를 만들어내게 된다.

Crouching Tiger, Hidden Dragon, 2000

Hero, 2002

4. 로맨틱 사회주의 Romantic Socialism

아름다운 기억으로만 소환되는 그런 사건들이 있다. 그것이 첫사랑과 같은 주로 과거의 왜곡된 개인적 역사와 관련되는데, 특이하게도 범국가적으로 아름다운 사건으로 기억되는 중국적 사건이 있으니 그것이 바로 '문혁文化大革命 the Great Cultural Revolution'이다. 자신들의 사회주의를 거부하고 새로운 사회주의를 꿈꾸는 중국에게 행복한 기억을 제공해주는 무대가 마오 생전의 '사회주의시기'라는 것이 아이러니컬하다. 그것도 마오의 혁명적 과오 가운데 가장 철저하게 실패했다고 평가되는 문혁에 유토피아를 건설한 듯 착각하는 것이 모순적이다. 사실 '문혁'에 대한 기억은 마오가 죽은 직후인 1980년대 초기까지는 작가 개인이 참고 있던 눈물을 터트리듯이 아픈 상처들을 고발하는 것으로 시작되었다. '상흔문학'과 '심근문학' 등의 배경이 바로 문혁이었고, 사회주의에 대한 새로운 판을 형성하고 싶어 한 가장 근본적 원인도 이 문혁에서 비롯되었다. 따라서 문혁이라고 하는 코드는 시간적 사건이기 이전에 현대 중국의 지식인들에게 트라우마처럼 남아 있는 흔적이다. 하지만 1990년대로 오게 되면 이러한 아픈 상처를 남긴 문혁이라는 코드는 모호한 시간의식과 같이 작동된다. 문혁이라는 시기에 대한 트라우마는 없어진다. 시간성이 과거의 어느 시점으로 모호해지면서 그 시기는 아름다운 동화의 시기로 꾸며진다. 따라서 중국의 포스트 사회주의시기, 이전 사회주의에 대한 가장 큰 말단의 기억인 '문혁'은 중국만의 사회주의식 동화를 만드는 데 중요한 역할을 한다. 1980년 이후의 포스트 사회주의에서 사회주의식 동화 만들기에 대한 주요한 서사와 그 이데올로기 봉합 작전은 영화 속 동화적 화면으로부터 생성되었다. 가시적인 아름다움은 말할 것도 없고 당연히 동화에서 보이는 해피엔드의 결말구조와 행복한 왕자님과의 결합을 이루는 가난한 신데렐라와 같은 소녀들이 등장한다. 따라서 문혁이라는 시간적 배경은 과거의 기억의 어느 시점으로 변화하면서 사람들이 꿈을 꾸는 장소로서 기능하게 된다. 젊은 남녀의 결합과 행복한 시선

King Of The Children, 1987

들의 결합, 그것이 문혁이라는 시기를 온전히 가짜 상상 속에 구성되도록 만든다. 문혁에 대한 유토피아는 다음과 같은 공식을 가지면서 온전한 사회주의 이상에 대한 서사를 이룬다. 지식청년이 계급적 간극을 극복하기 위해 하방下方하여 무지하지만 예쁜 소녀를 만난다. 그리고 그 소녀와 행복한 시간을 갖는다. 소녀와 헤어진다. 여기까지는 매우 비극적이다. 하지만 소녀의 기억에 의해 이 사랑은 온전히 가장 아름다운 것으로 소구된다. 이로써 해피엔드는 이러한 서사의 결말을 장식한다. 이러한 공식을 통해 이루지 못한 사랑은, 즉 사회주의에 완전히 도달하지 못했던 그 이상과 꿈들은 그 자체로 시도되었다는 것으로 완전하고 이상적인 것으로 기억 속에 자리하게 된다. 따라서 이것은 단순히 남녀의 사랑이야기가 아니다. 이 문혁을 배경으로 하는 남녀의 사랑은 마오가 살아 있던 지난 시기의 사회주의에 대한 첫사랑과 그 기억들의 다른 모습인 것이다.

여기서 지식청년은 적극적으로 계몽을 펼치는 인물로 설정된다. 그의 꿈과 이상은 아름답기만 하다. 따라서 그 계몽의 대상으로 결정된 여자 혹은 어린아이들은 천진무구한 인민들을 상징하게 된다. 문혁을 소재로 한 가장 이른 시기의 장이모우의 영화는 [해자왕]이다. 이 영화는 물론은 천카이거의 작품이지만, 이 영화의 시각적 아름다움을 충분히 만들어 문혁이 아름다운 기억으로 소환될 수 있는 것으로 만든 사람은 장이모우다. 그는 이러한 사회주의식 동화구조에 플러스 알파적 요소를 가미할 수 있도록 시각적 제어장치를 일찍이 제공했다. 이 영화의 촬영감독인 장이모우는 거칠고 황량한 시골의 모습을 찍으면서 한편으로 자신만의 미학을 구성하였는데, 당연히 이러한 동화 같은 화면구성은 [해자왕]의 배경이 되는 문혁시기를 아

름답게 포장하는 데 중요한 역할을 했다. 물론 [해자왕] 자체가 다루는 것이 문혁에 대한 포장이기도 하다. 왜냐하면 그 시기의 낙후함이 천진난만한 아이들의 모습 그리고 갓 부임한 지식청년의 꾸밈없는 모습 등과 같이 아름다운 모습으로 포장되기도 했기 때문이다. 이런 식의 아름다운 화면구성은 확실히 가장 이르게 문혁시기를 아름다운 이미지로 포장할 수 있다는 근거를 마련해준 것이 사실이다. 여기서 문혁시기가 아름답게 포장된다는 것은 무엇보다 그것의 시간성과 본질이 오해된다는 것을 의미한다. 장이모우의 문혁시기에 대한 환상과 동화는 이후 [집으로 가는 길]에서 지청과 시골소녀의 사랑을 온전하게 엮어내면서 공고해졌다. 그는 얼마나 이 영화에서 그것이 시간성을 포장하고 기억을 만들어내는지 알 수 있도록 해준다. 어쩌면 여기서 '문혁'이라는 시간성은 중국의 구 사회주의시기에 대한 기억이라는 지표로서 기능하는 듯하다. 이 두 서사에 들어있는 지청과 시골소녀와의 사랑은 이야기 전체의 시간성을 없애기 위해 '멜로드라마화' 작전에 돌입하게 되면서 동화로 변모하게 된다. 그것은 '옛날 옛날'이라는 과거성을 띤 단어의 또 다른 영상적 표현에 지나지 않는다. 특히 [집으로 가는 길]에서는 현재를 상징하는 서사의 앞뒤의 화면은 흑백으로 처리되어 있지만 주인공이 이야기를 하는 시점인 문혁시기로 들어가게 되면 그것은 인생의 '꽃' 그리고 '살아 있음'을 의미하는 칼라색채로 바뀐다.

The Road Home, 1999

즉, 그 시기는 행복한 것에 해당한다. 당연히 이러한 시간의 지표는 이야기의 진실성을 감추고 동화

The Road Home, 1999

Hawthorne Tree Forever, 2010

로서만 존재하도록 만든다. 즉, 이러한 이미지 전략은 시간에 대한 거짓 기억이 관객을 자극한다는 것을 말해준다. 아마도 이것은 또 기억으로 소환되지 않는 노스텔지어에 속할 것이다. 이러한 서사 전략은 사실 문혁을 겪지 않은 세대를 포함할 수 있다. 왜냐하면 그것의 지표로 쓰이는 문혁과 상관없이 그것들은 근본적으로 '사랑이야기'이기 때문이다. 사랑의 방식이나 혹은 그들의 모든 상황은 지금과 다름이 없다.

다시 장이모우의 2010년 작 [산샤나무 아래서 山楂樹之戀 Hawthorne Tree Forever](2010)에 가면 그 기억은 더욱 재밌는 방식으로 연결된다. 여기에도 [집으로 가는 길] 같은 방식으로 지청과 소녀의 사랑을 다룬다. 이것들이 상정하는 관계의 함몰지점을 살펴볼 수 있다. 지청은 남성, 완벽한 인간을 의미한다. 소녀는 미완성인 여성을 의미한다. 그들의 사랑은 중간에 매개물을 가지고서만이 이어지는 감정전달의 이미지를 갖는다. [집으로 가는 길]에서는 서로가 계란바구니를 주고받으면서 남녀의 관계성이 이루어졌다면, [산샤나무 아래서]는 나뭇가지로 그녀를 배려하는 것으로 관계를 드러낸다. 그녀들의 기억에서 그는 가장 '완벽한 만남'의 대상으로 기억될 것이다. 그녀들은 그를 자신의 인생을 가장 '아름답고 풍부하게 해준' 사람으로 기억할 것이다. 이러한 남녀들의 관계는 바로 사랑과 배려라는 감정전달로 이미지를 아름답게 만들어버린다. 이러한 문혁을 소재로 한 영화에서 지

식청년은 기존의 중국의 지식인 그리고 권위자의 모습이 전혀 없다. 여기에 계급이 녹아들 틈은 없어 보인다. 그것은 지극히 개인적 기억일 것이다. 이것이 문혁을 대표할 수는 없다. 아리프 딜릭 Arif Dirlik이 말하듯이 문혁에 대한 기억을 서술하는 것은 완전히 개인적 서사이다. 하지만 다시 주목해 볼 필요는 있다. 이러한 이야기들의 결말이다. 여기서 완전한 사랑을 준 지청들은 어떻게 되었을까? 그녀를 떠나서 지식인으로 그녀와 다른 길을 간 것이 아니라, 모두 죽음으로써 그녀들의 기억을 완벽하게 해준다. 왜냐하면 그 기억이 완전하기 위해서 지식청년은 더 이상 지식청년으로 기능할 필요가 없기 때문이다. 사회주의에 대한 환상 역시 이러하다. 그 시기를 빛내주었던 지식청년들이 사라져야만 지금의 사회주의가 존재하기 때문이다. 따라서 문혁이 중국 사회주의 실현의 가장 순수했던 시기였다는 환상은 첫사랑이라는 아름다운 기억의 유비로서 이미지화하게 되고 그것들의 이미지와 이야기를 소비하는 포스트 사회주의 인민들에게 진한 감수성으로 자리잡을 수 있는 것이다. 그리고 이러한 것들의 허위성은 사랑이라는 봉합장치로 인해 사회주의 이데올로기가 가장 완벽하게 도달한 시기 또한 문혁이 아니었을까 하는 환상을 심어주게 된다. 그것은 중국의 어느 고대의 시점과 마찬가지로 행복한 기억으로 자리하게 된다. '사회주의여 영원하라'와 같은 구호의 아름다운 포장들이라고 말할 수 있겠다.

Part C.
5세대가 인식했던 영상이미지 언어

fifth generation's Film Image-language

지금까지 천카이거와 장이모우 두 사람만을 5세대의 대표주자로서 살펴보았다. 어찌하여 5세대에 두 명만이 들어가는가. 그것은 바로 5세대의 혁

명성에 그 기준을 두고 있기 때문이라고 말할 수 있겠다. 그 혁명성은 다름 아닌 78개혁개방 이후 그들이 모더니즘 상륙으로 인식하였던 '영화언어'에 대한 개념과 그 실천을 말하는 것이다. 그리고 그것은 앞 시기의 사회주의 정치권에 봉사하는 문예적 성격을 버리려 했던 정신에서 찾을 수 있다. 그들이 원하는 것은 자율적인 예술이었다. 그들이 원하는 것은 바로 전혀 다른 범주로의 도약이었고 완전히 다른 장르로의 새로운 언어구축이었다. 그리하여 그들이 영화언어로서 선택한 바쟁의 리얼리즘은 중요한 모토가 되었다. 하지만 그것은 어떠한 측면에서 중국의 특수한 리얼리즘을 탄생시키게 되었다. 그리고 5세대라고 하는 작가감독군의 생명을 매우 짧게 만들었다. 정확하게 그것은 1989년 장이모우를 꼭짓점으로 하강하기 시작했다. 그리하여 1990년대에 활약한 5세대 감독들의 영화는 5세대의 존재를 가능하게 했던 그 모든 모습들을 다른 것들로 차지하게 내버려 두었다. 정확히 말하면 천카이거가 장이모우의 작품을 모방하는 순간 5세대의 방향은 전혀 다르게 흘러가게 되었다. '5세대'는 3기로 나누어 생각해야 할 것 같다.

1기는 1980년대 중반부터 1989년까지 천카이거와 장이모우가 함께한 시기다. 이 시기는 현대 중국 영화에 있어서 새로운 영화언어를 도모하던 천카이거의 초기 3부작 시기가 해당된다. 이 시기는 이들 감독 이외에 장쥔자오를 포함해야 한다. 1기에 해당하는 천카이거와 장이모우의 영화언어로의 혁신적인 모습들은 앞서 천카이거 초기 3부작으로 이미 확인이 되었다. 그것은 바로 영화에 대한 새로운 장르 인식, 그리고 영화를 새로운 '언어'로서 작동시키려 했던 그들의 혁명성에 방점을 가해야 하는 시기다. 여기서 그들은 영화 필름의 형식적 측면과 새로운 서사구조 등 이전 사회주의시기와는 다른 영화언어들을 이끌어내었다. 남성들의 성장기를 통해 당시 중국의 현실을 빗대었고 거친 화면과 현장보고서와 같은 리얼리즘미학이 구축되었다.

2기는 1990년대 들어서 장이모우가 필두가 되어 '5세대'의 굴곡점이자

가장 큰 기본 내용을 구성하는 시기가 된다. 이 시기는 천카이거를 포함한 황지엔신黃建新 Huang Jianxin, 티엔좡좡田壯壯 Tian Zhuangzhuang 등 당시 소위 '5세대第5代' 영화감독들이 줄줄이 장이모우가 짜놓은 상업주의식 이미지 구성방법에 동조한 시기로, 중국영화의 오리엔탈리즘의 강화 시기라고 해야 할 것이다. 이 시기 중국영화는 중국이 아닌 중국 밖의 관객들을 향해 중국을 알리고 그들의 모습을 고대의 어느 시점으로 돌려놓음으로써 포스트 사회주의 중국의 진짜 모습을 잠시 가렸던 시기라고 해야 할 것이다. 이 시기 중국은 과거의 모습이 가시화되며 스스로를 이미지 메이킹 해 나갔다. 그 이미지는 물론 나약한 여성이미지와 섹슈얼리즘의 결합 그리고 중국의 낙후함을 상징하는 오래된 전통 따위를 적극적으로 시각화되는 것으로 드러났다. 물론 이러한 비현실적인 중국의 모습 때문에 반대급부에서 중국 현실을 직시하고자 하는 6세대 감독을 출현시킨 시기이기도 했다.

3기는 2000년 이후이다. 뒤늦게 데뷔한 꾸창웨이顧長衛 Gu Changwei, 호우용侯詠 Hou Yong 등 북경전영학원 78학번들로 구성된 감독들이 6세대의 영화와 전혀 다른 지점에서 1990년대 5세대 영화의 연장선상에서 영화를 만드는 시기이다. 여기에는 감독들의 진부한 가치관들을 그대로 드러내면서 매우 진부한 소재들과 화면구성을 이루면서 특별히 5세대들의 징기사항인 시간 초월의 가짜 이미지들의 종합을 이루는 작전이 포함된다. 특히 이 시기 감독들은 5세대 초기 감독인 장이모우나 천카이거 등과 함께 지속적으로 작업을 한 이후, 자신의 활동영역을 1990년대 중반 이후에 넓혔으며 2005년 이후에야 작품 활동을 한 경우도 있다. 또 한 가지 이 시기 주목해야 할 것은 중국식 블록버스터와 5세대 감독들의 결합이다. 이것은 거대한 자본을 바탕으로 새로운 중국 만들기 프로젝트에 참가한다는 의미를 띤다. 이들은 마오의 사회주의시기에 대한 간접적 찬양을 통해서 거대한 중국을 중심에 세우며 고대로부터 현대까지 역사를 하나로 꿰뚫는 작업들을 시행한다. 그럼으로써 5세대 영화는 중국 국가 이데올로기에 부합하는 관방 영화

로서의 성격도 띠게 된다. 새로운 형태의 국가 관장 영화 형태를 이룬 것이다. 따라서 5세대 감독들은 장이모우를 중심으로 그의 영화방식을 같이 공유하거나 그러한 이미지들과 서사를 만들어낸 감독들의 집합 군체로, 사라진 것이 아니라 여전히 활동하고 있는 감독군이다. 그들이 만들어내는 가치관은 사회주의 중국은 위대하다는 거대한 이데올로기 찬양이다. 또한 이 가운데에서도 가장 핵심이 되는 2기에 들어서면 5세대는 천카이거와 장이모우 이외의 다른 이들이 5세대를 채워나가게 되는데 이 시기 아쉬운 부분은 5세대가 초기의 아방가르드적 성격을 버렸다는 데 있을 것이다. 동시에 5세대 영화감독들이 제2기 구성의 핵심적 역할을 한 장이모우 영화구성방식을 그대로 따라하면서 그러한 양식을 채워 간 영화들이 양산되었고 그것이 완전히 5세대 구성의 모습들을 굳힌 데 있을 것이다. 여기서 포인트는 5세대는 왜 초기의 기록적 의미로 이루어지는 바쟁의 리얼리즘을 버리고 그들만의 다른 리얼리즘으로 방향을 선회하였는가 하는 것이 될 것이다. 아마도 그것은 5세대 감독론 구성의 가장 중요한 내용을 차지할 것이다. 그것은 장이모우식의 이미지 만들기 작업노선을 모방한 경우라고 해도 과언이 아니다. 그의 이미지 만들기 작업과 5세대 영화의 한계성 노출방식은 다음과 같다.

첫째, 문학작품을 저본으로 하고 이미지는 따로 산출하는 방식이 있다. 사회주의 '정전'을 버리고 1978년 이후 쏟아지는 작가의 개인적 기억에 의한 문학작품을 영화의 저본으로 삼는 방식은 앞서 서술되었듯이 문예가 정치에 봉사해야 할 것을 강요한 사회주의시기의 예술과는 달라지는 지점을 제공한 것은 사실이다. 하지만 그러한 것이 이미지화 작업에서 문제가 되는 것은 감독의 주관적 시선에 있을 것이다. 그것은 초기에 천카이거나 장이모우가 추구하고자 했던 바쟁의 리얼리즘과는 상당한 거리가 있다. 그것은 감독의 객관적 관찰이 아니라 오로지 사회주의라고 하는 정치적 둘레로부터 '벗어나고자 하는 열망'이 다른 방향으로 선회되었음을 의미한

다. 따라서 그들의 영화들은 이전 영화들이 지녔던 인민대중들을 '계몽'시키는 방향을 감독 자신을 계몽시키는 방향으로 틀을 바꾸게 만들었다. 여기서 커다란 간격이 발생하게 된 것이다. 바쟁의 리얼리즘은 계몽하지 않는다. 그것은 삶의 편린이고 삶의 확대이다. 하지만 그들의 영화는 천카이거의 3부작을 빼고는 전혀 그러한 화면을 이룰 수 없었다. 왜냐하면 그들은 바쟁의 리얼리즘 가운데 카메라의 자율성이라는 부분만을 취했기 때문이다. 따라서 감독의 인위적 조작에 해당하는 편집화면들이 개입하는가의 여부, 그리고 롱 샷Long shot이 아닌 클로즈 업close up으로 구성된 것들에 주의를 기울여 볼 필요는 있다. 왜냐하면 그의 영화 속에는 분명히 쇼트shot끼리 병치로 인해 생겨나는 몽타주보다는 장면 내에서 이루어내는 미장센의 미학이 확실히 많기 때문이다. 하지만 이것 역시 조심해야 할 부분이 있다. 장이모우는 특별히 클로즈업을 많이 사용한다. 특히 주관적 심정을 강화하는 영화의 경우 이런 것이 두드러진다. 가령 [집으로 가는 길]에서 두 남녀가 처음 만나서 서로에게 호감을 느끼는 부분에서는 '롱샷 – 클로즈업 – 롱샷 – 클로즈업'의 방식을 따라가면서 점차적으로 영화 속 인물들의 심정 속으로 관객이 흡수되도록 만든다. 이것은 클로즈업 자체의 영화가 가지는 사진학적 지표성과는 다른 측면이 된다. 가령 네오리얼리즘의 대가인 펠리니Federico Fellini의 [카비리아의 밤Le Notti Di Cabiria, Nights Of Cabiria](1957) 엔딩 장면에서 보여준 줄리에따 마시나Giulietta Masina의 클로즈업된 눈빛은 온전히 그것을 사회적인 통찰을 멀리서 관찰하는 것만큼이나 그녀의 사회적 위치를 확인하게 해주는 장면이기 때문이다.[20] 하지만 장이모우는 화면을 병치시킨다. 멀리서 그리고 가까이 카메라를 반복적으로 갖다 대면서. 그리고 결론적으로 이런 것은 객관적인 것과 주관적인 것의 통일을 이룬다. 때로 장이모우는

20 이것을 두고 기 엔느벨르는 앙드레 바쟁이 말한 카메라의 직접성을 보여준다고 평가한다. 기 엔느벨르 엮음, 안병섭 옮김, 『앙드레 바쟁의 영화란 무엇인가-존재론과 영화언어』, 집문당, 1998, p.310.

객관적인 관찰을 요구하지 않도록 인물 전체의 미디엄 샷이 영화 전체 화면을 주로 지배하도록 한다. 이것은 영화 화면의 사건중심이 아닌 인물중심이 되도록 만든다. 그리고 이러한 이미지 작전에서는 당연히 이러한 부분이 '오리엔탈리즘'과의 결합을 가져올 수밖에 없다. 아름다운 중국을 이미지화하기 위한 작업들이 이루어지게 되었다. 그것들은 중국의 외관모습과 중국의 고대 인물들로 구성되는 방식이 되고, 고대 인물들의 이미지에 집중하는 방식으로 이루어지게 된다.

천카이거의 왜곡지점은 정확하게 이러한 방식으로 전개되었다. 그는 초기 3부작 이후 [현 위의 인생]에서부터 [패왕별희] 등 1990년대 작품들을 이러한 방식으로 촬영하였다.[21] 천카이거의 혁신적 측면이 없어지는 데 이러

Farewell My Concubine, 1993

한 촬영방식이 유효했음을 증명한다. 즉, 여기서 천카이거는 최고의 아름다운 화면을 만들어내지만 그만큼의 오리엔탈리즘 누명으로 벗어날 수 없는 길을 걷게 된 것이다. 특히 [패왕별희] 전체적으로 쓰인 것은 미디엄 샷으로 이 두 인물들의 관계에 관객들이 더욱 집중하도록 만드는 한편, 이들의 화려한 화장법들에 그 시각적 장치를 둔다. 여기서 사실추구는 바로 키메라가 담을 수 있는 진실이 아니라 바로 미학적 관철인 것이다.

둘째, 이미지 화면의 색깔이나 아름다운 화면만을 연출하는 방식이 있다.

당연히 이것은 위에서 지적한 바대로 감독이 작품의 방향을 형식적인 이미지즘으로 영화서사를 끌고 나갈 때 생겨나는 결과이다. 여기서 그들

21 [현 위의 인생]은 스티에셩 史鐵生의 소설인 『운명은 현악기 연주와 같다네 命如琴弦』이고, [패왕별희]는 리비화 李碧華의 동명소설인 『패왕별희霸王別姬』를 저본으로 하고 있다.

의 리얼리즘이 어느 방향으로 나
갔는지를 설명해준다. 그것은 그
들이 추구한 화면이 현실의 형태
와 같다는 믿음을 저버린다. 그러
한 영화 화면은 현실의 형태, 즉 사
진이 담보하고 있는 현실 이미지

The blue kite, 1993

에 대한 '사진적 준수'가 이루어지지 않았음을 의미한다. 티엔좡좡田壯壯 Tian
Zhuangzhuang의 1993년 작 [푸른 연藍風箏 The blue kite]은 고전적인 사실주의를 보여
준다. 여기서 '푸른' 것은 푸른색으로 상징되는 블루계급, 노동자를 의미한
다. 그것은 곧 중국의 마오시기의 사회주의 '인민'이다. 또한 그들의 위치는
'연'이라고 하는 상징적 도구로 변모한다. 그것은 주체성이 없는 사물에 불
과하다. 역사 앞에서 나약하고 권위자에게 버림받을 수 있는 끈 떨어진 연
과 같은 존재라고 인민이 그려진다. 이러한 사실주의는 사회주의사실주의
와 맥을 같이한다. 즉, 이것은 필름 현상학적인 리얼리즘이 아니다. 왜냐하
면 바쟁이 말하는 리얼리즘 영화의 본질은 목표에 의한 것이 아니라 방법
에 의해 정의되기 때문이다. 즉, 그것은 내용에 관한 것을 다루는 것이 아니
라 사물 그 자체의 투명성을 내포해야 한다. 이러한 '푸른' 연과 같은 보이는
것으로의 보이지 않는 것, 즉 연이라는 사물로부터 역사 속의 인민이라고
하는 설정은 바로 인위적 감독의 사물조작과 관련성을 띤다. 따라서 이 경
우를 우리는 화면상의 리얼리즘이 아닌 내용상의 리얼리즘임을 확인하게
된다.[22]

　　사실 이미지즘 연출 때문에 삽입되는 가짜 서사도 있다. 대표적인 것이
바로 중국의 전통 혼례식이다. 가령 장이모우의 [붉은 수수밭]에서도 중요
한 인물의 등장과 이야기의 실마리는 잘못된 옛 결혼 풍습에 의한 것에서
비롯되고 있다. 그리고 이러한 것이 담고 있는 이데올로기들은 다음과 같은

22　기 엔느벨르, 위의 책, p.306.

The Wooden Man's Bride, 1993

화면공식들을 낳는다. 붉은 천으로 가린 신부의 얼굴, 거친 사랑의 표현과 야합, 남성의 벌거벗은 상체, 그리고 이후 모든 중국감독들에게 이런 화면공식들은 반복적으로 선택된다. 황젠신黃建新 Huang Jianxin은 [목인의 신부五影 The Wooden Man's Bride]

(1993)에서 이러한 장면을 반복한다. 물론 구시대를 지적하는 것으로서 전통혼례가 사용된 곳은 [황토지]이다. 이런 구식결혼식이 이야기해주는 것은 바로 말 그대로 '구식' 인간관계인 것이다. 봉건적 삶의 가장 기본인 봉건적 가정의 배열, 그것이 가장 조그만 단위의 사회로서의 '과거'를 상징하는 것이다. 위의 [붉은 수수밭], [목인의 신부]와 다른 점은 [황토지]가 단순히 그러한 고대의 낙후성을 화면에서 거칠게 보여준다는 데 있다. 여기에는 섹슈얼한 지점이 빠져 있다. 즉, 단순히 전통 혼례장면 자체가 오리엔탈리즘을 형성한다고는 할 수 없다. 그것의 혐의는 바로 고대의 낙후성을 투명하게 보여주는 화면 처리에 있는 것이 아니라, 그것들이 감독이 원하는 방향, 즉 그것의 가시적 측면과 아름다운 화면연출로 조작되어질 때 생겨난다. 따라서 천카이거와 장이모우로 대변되는 5세대 감독은 중국 사회주의의 붉은 깃대를 섹슈얼하면서 스스로 약자임을 표명하는 여성으로 대치하면서 완전히 그들만의 환각으로 이루어진 싱에 갇히게 된다. 그곳의 사랑은 분명히 아름답지만은 않지만 그것에서 묻어나는 화면은 아름답다고 말할 수 있다. 그리고 그 결과로 태어난 '오리엔탈리즘'은 그렇게 이데올로기 함입의 지점으로 작용하게 된다.

당연히 이러한 것은 모호한 역사의식을 만들어낼 수밖에 없다. 그곳에는 이제 동양의 신비만이 남게 된다. 티엔좡좡田壯壯 감독의 [랑재기狼災記 The Warrior And The Wolf](2009)에는 여성과 동물을 하위코드로 선정하는 하이브리드적 인

물이 등장한다. 당연히 이곳에는 시간성이 없다. 그저 전쟁의 시기 길을 잘못 들어 이상한 부족에게 흘러 들어가 신비한 체험을 한 병사가 있을 뿐이다. 앞에서 보았듯이 여성으로 대변되는 섹슈얼함은 이야기의 시간성을 흩트려 놓는다.

The Warrior And The Wolf, 2009

그것은 역사적 사실로부터 화면이 분리되게 하는 가장 고전적인 수법이다. 물론 이러한 역사의식은 중국식 블록버스터와 연관성을 갖는다. 앞에서 기술한 제3기의 5세대의 영화 감독론을 구성하는 부분이다. 이런 고전적인 화면 구성방식들이 만들어 놓은 1989년 이후 1990년 동안 이루어지는 5세대 영상미학과 그 영상미학이 가두어 놓은 전통적 서사 풀이 방식은 당연히 1990년대 말에 등장하기 시작한 새로운 중국적 리얼리스트들인 6세대 감독들에게 송두리째 거부당하고 만다.

셋째, 시간의 종합성에 국가이데올로기를 강조하는 측면이 있다. 여기에는 사회주의식 동화구성과 시간의 종합을 이루는 현대 코미디물들이 포함된다. 이것은 특이하게도 상하이上海 노스탤지어와도 맞닿는 특이한 부분이다. 그들의 공통점은 과거에 대한 회상 그리고 지금에 대한 환상을 갖는다는 것이다. 말하자면 이것들은 실제가 아니라 무언가의 은폐라고 말할 수 있다. 그리고 그것은 어떤 시점에 대한 강력한 욕망을 드러내는 지점이다. 그것이 올드 상하이가 되었건 문혁이 되었건 말이다. 종국에는 그것들의 행복한 사인sign이 보인다. 사회주의 중국에 대한 행복한 과거 회상과 지금 시점으로 이어지는 사회주의 이데올로기 신봉이다.

꾸창웨이顧長衛는 북경전영학원 78학번이기는 하지만 그의 작품을 발표한 것은 2005년이다. 그의 작품 [공작孔雀 The Peacock](2005)은 사실상 문혁이 끝난 바로 직후를 다룬다. 여기에는 소녀의 방황도 있지만 바보 형제를 통

The Peacock, 2005

해 얻는 가난한 가정이 자리한다. 그것은 장이모우가 만들어 놓은 '사회주의식 동화'라는 측면과 포스트 사회주의의 행복한 이미지 사이에 놓여 있다. 이것은 5세대 중국 영화가 보여주는 현대물의 행복한 가정 코드에 부합한다. 물론 가정 내에서 자잘한 문제들은 발생한다. 그것은 전형적으로 넘어야 할 산이고 대단원으로 마무리된다. 그것들은 즐거우며 언제나 환원의 방식을 취한다. 황젠신의 도시 3부곡[23]에 나오는 모든 것이 그러하다. 물론 6세대 작품으로 넣고 있는 장양張揚 Zhang Yang의 경우도 이러한 5세대 사회주의식 동화에 합류한 작품들이 있다.

가령 [애정마라탕愛情麻辣燙 Spicy Love Soup](1997)이나 [샤워Shower](1999)에서 보여줬던 모든 해피한 결말들을 우리는 가정이라는 코드로 사회주의의 지난 시기를 회고하는 방식이라고 말할 수 있다. 이것들은 1990년대 산출한 국가 이데올로기에 완전히 부합한다. 사실 이것은 앞에서 살펴보았던 가슴을 찡하게 하는 리얼리즘, 즉 내용적 리얼리즘의 또 다른 고전적 방식이다.

호우용侯詠은 [모리화개茉莉花開 Jasmine Woman](2005)에서 그러한 사회주의에 대한 행복 열망을 모두 담아내었다. 물론 개인적인 아픔이 없는 것은 아니다. 하지만 커다란 범주에서 봤을 때 그들이 생각하는 사회주의에서 행복은 온전하게 가정 내에서 이루진다는 것을 상기시킨다는 점에서 그들 5세

23 황젠신의 도시 3부곡은 다음과 같다. [똑바로 구부리지마 站直了 別趴下 Stand up Don't Bend Over. 1992], [등을 돌려 얼굴을 마주하고 背靠背 臉對臉 Back to Back Face to Face. 1994], [빨간 등엔 멈추고 푸른 등엔 걸어가 紅燈停 綠燈行 Signal Left Turn Right. 1996]과 같은 것들이 있다.

대의 지난 사회주의시기에 대한 평가를 엿볼 수 있는 것이다. 그것은 지금의 포스트 사회주의 중국이 타락했다는 것이다. 혹은 여전히 중국의 유토피아는 이전의 사회주의에서 이루어졌다는 환상이다. 그리고 그러한 과거 지향적 유토피아에 대한 환상적 이미지로 관객들의 감수성을 자극하여 현실을 외면하도록 한다. 지금의 현실은 사회주의와 너무도 멀어졌기 때문이다. 하지만 언제든지 그것은 다시 복구될 수 있는 그 무엇이다. 왜냐하면 인민들의 기억 한편에 남아 있기 때문이다. 따라서 5세대가 생각하는 포스트 사회주의는 새롭게 이전 시기의 순수했던 사회주의로 돌아가는 것이 마땅하다고 생각하는 듯하다. 왜냐하면 그들의 이야깃거리는 현실이 아닌 과거에 있기 때문이다. 그들에게 '새로움'이란 회귀적 성격을 지니기 때문에 현실 도피적 성격이라는 평가를 받을 수밖에 없다. 그들이 구축해낸 아름다운 화면구성이 평가절하되는 지점이 바로 여기에 있기도 하다.

The peacock, 2005

Shower, 1999

Spicy Love Soup, 1997

Jasmine Woman, 2005

1990년대 이후 6세대 감독과
영상이미지-언어

Since the 1990s, sixth generation Director and Image-language

1990년에 들어서 중국의 영화계는 상당히 많은 격변을 겪었다. 이 시기는 5세대가 활발히 자신의 이름을 굳힌 동시에 그것에 대한 반향으로서 다른 감독군이 형성되기도 했다. 소위 '6세대'라고 불리는 세대와 또한 5세대나 6세대에 따로 넣기 힘든 감독들까지 모두 군립하는 시기였다. 이 시기의 영화방향들은 너무도 여러 가지라서 사실은 5세대의 연속 개념으로서 6세대를 규정해서는 안 된다. 5세대만 하더라도 천카이거는 1991년 [현 위의 인생]으로부터 자신의 혁명적인 영화언어를 포기하고 타락의 길을 걸었고, 마침내 [패왕별희]에서 그 극점을 보여주었다. 오히려 이러한 타락의 지점을 제공한 장이모우는 새로운 과거회귀를 위해 꿈을 꾸는데, 그는 [귀주이야기], [내 책상 서랍 속의 동화], [집으로 가는 길] 등과 같이 보다 리얼리즘에 다가간 영화들로 확고한 봉합장치를 마련했다. 이들 영화들은 마치 실제적인 시골의 이야기, 문혁이라고 하는 사실적인 이야기로 돌아가면서 자신의 진실하지 않았던 과거를 반성이나 하듯이 새로운 진짜 '과거'로 회귀하는 모습을 보인다. 선명한 색깔 대비라든가 감독의 주관적인 예술영상을 제시하는 것이 아닌 자연스러운 모습, 그리고 시적인 감흥을 이끌어냄으로써 보다 더 '감동'이라고 하는 관중심리에 다가가는 모습을 보인다. 그

래서 이러한 중국의 고대나 혹은 전통이라는 단어와 동의어인 밖으로 보이는 가짜 중국의 모습은 진실한 중국의 모습이 아니라고 하는 반성, 말하자면 그것은 실제를 그려낸다기보다는 허구를 그려낸다고 하는 자기부정에서 비롯된 영화들이 다른 감독들에게 보이기 시작한다. 이들 진실 된 중국을 화면에 담고 싶었던 감독들은 영화가 '보이는 것'에 모든 진실이 담겨 있지 않다는 것에 일단 동의를 하고 출발한다. 따라서 5세대들이 보여준 소설과 같은 '이야기'가 진실 된 모든 것을 담보하지 않는다면 영화란 그것과는 전혀 다른 모습으로 만들어져야 한다고 믿었다. 그래서 그들은 감독의 의도가 화면으로 '제시'되어지는 것이 아닌 형태여야 한다고 생각했다. 그들은 이제 포스트 사회주의시기의 중국영화는 관객들에게 스스로 판단하도록 한다거나 혹은 대화해야 한다고 생각하게 된다. 그렇게 영상언어는 관객과의 대화를 요구하면서 새로운 지성인의 감성으로 다가가게 된다. 하지만 그럼에도 불구하고 1990년 이후의 5세대의 화면구성과 달라진 그 모든 영화들에게 5세대에 이은 '6세대'라는 명칭을 붙여줄 수 있는가 하는 것은 여전히 확정해서 답할 수 없다. 또한 그것의 카테고리 역시 매우 한정적이다. 어떠한 것이 5세대를 잇는 영화인가? 5라는 숫자에 이어서 6이라는 숫자를 붙여줄 수 있는 영화들의 기준은 무엇인가? 여기서 이러한 명칭이 붙여질 수 있는 가장 중요한 기준점은 바로 5세대의 아방가르드적 성격을 이어받았는가의 여부가 될 것이다. 즉, 5세대가 앞의 모든 세대들을 부정하고 홀연 '5'라고 하는 숫자로 중국의 현대 영화를 외부세계에 알렸기 때문이다. 그들의 이전 영화들에 대한 거부로서의 아방가르드적 성격은 5세대 감독들의 북경전영학원北京電影學院 78년도 입학생이라는 특정학번과 출신학교가 문제가 아니라 그들의 영화언어에 대한 사고 인식에서 비롯된다. 즉, '5세대'라는 용어로 인해 이전까지의 1세대 그리고 2, 3, 4로 이어지는 감독군들은 숫자의 구분과 상관없이 함께 묶여져 부정된다. 왜냐하면 5세대의 영화에 대한 태도는 바로 시간상의 이전 세대만이 아니라 앞 세대 중국영화에서 행해져

오던 그 모든 관습과 문법들을 송두리째 거부하려는 걸 의미하기 때문이다. 그것은 곧 사회주의시기 중국에서의 영화의 위치를 부정하는 것이다. 그들의 아방가르드적 성격은 아래와 같은 두 가지 방향으로 진행되었다.

첫째, 천카이거와 장이모우를 중심으로 하는 탈주선 진행방향이다. 이것은 새로운 카테고리를 가지기 위한 그들의 몸부림이고 행동양식이다. 그것은 전혀 다른 패러다임에 대한 요구 그리고 서로 다른 층위를 형성함을 의미한다. 이러한 새로움의 지표는 새로운 지식인으로부터 시작되는 새로운 반경에 대한 범위를 확정한다. 그 안에는 새로운 촬영방식, 가령 현지촬영과 비전문배우의 기용 혹은 이데올로기화되지 않은 이야기의 선택 등과 같은 것에서부터 중국이 아닌 해외로의 배급과 관객을 고려한 움직임들이 포함된다. 말하자면 영화 텍스트 바깥에서 '영화'를 사물화시키는 모든 행위들이 영화라는 개념 속에 포함되었다. 따라서 그들의 영화는 영화 자체적인 작품성 이외의 영화 텍스트 밖에서 이루어지는 환경들과 그것들로 인해 파생되는 새로운 선택들에 영향을 받게 되었고, 이로써 기존의 영화배급과는 층차를 달리할 수 있게 되었다. 이것은 그 이전의 '영화'의 완성방향을 훨씬 다양하게 다른 방향으로 전개시킬 수 있다는 것을 의미한다.

둘째, '계몽'의 방향이다. 이것은 영화 내부적인 텍스트와 상관된다. 또한 이것은 내부텍스트로 인해 계몽을 받게 될 수혜자에 대한 것이기도 하다. 5세대는 그 계몽의 대상 속에 감독까지 포함시킨다. 즉, 그들에게 있어서 '계몽'은 감독 스스로의 성찰을 의미한다. 이제 영화는 인민을 위한 영화가 아닌 감독 자신을 위한 영화, 즉 감독 자신의 계몽을 위한 도구로 바뀌게 된다. 여기서 5세대 감독들의 성찰은 주로 형식적 방면에서 두드러지게 된다. 그들은 1980년 이전까지 진행되어 온 '이야기story' 전개 위주의 영화가 아닌 앙드레 바쟁Andre Bazin이나 크라카우어S. Kracauer와 같은 서구 영화 이론가에게 기댄 새로운 '이미지' 영화가 되기를 원했다. 가급적 그들의 개인적 미학감성은 사실은 매우 주관적인 미학 척도에 의한 것이지만, 객관적이라고 여겨

지는 기법을 선택한다. 그리하여 그들은 화면의 표면적인 색채적 변용으로부터 시작하여 안으로는 이제까지와는 다른 '중국'을 이야기하기 시작하였다. 결과론적으로 그들이 생각한 '중국'이란 사회주의 중국에서 '사회주의'라는 깃대를 완전히 제거한 상태에서 남게 되는 나머지 중국을 말하게 되었다. 이 두 가지 방향으로 전개된 중국 영화에서의 새로운 카테고리는 결국은 영화텍스트 외부형식에서 기인했다. 그것은 영화를 다루는 방향과 소유주가 달라짐을 의미하는 것이다. 그리고 그것은 사회주의시기의 국가에서 행하는 문화행사로서가 아닌, 개인적인 감독에게 전권이 넘어감을 의미하는 것이다. 따라서 이 시기, 영화는 국가 집체주의적이고 인민집단주의적인 것에서 감독 개인의 성찰로부터 비롯된 '고유한 작품'으로 위치가 바뀌었다. 말하자면 6세대는 이러한 5세대가 만들어 놓은 혁명적인 범주 안에서 출발한 것이 사실이다. 따라서 6세대 카테고리는 5세대 안에 포함된다. 6세대는 단순히 숫자상의 '5세대' 다음을 의미하는 것은 아니다. 그들은 5세대가 만들어 놓은 새로운 카테고리의 연속선상에 있으면서 또 다른 영역을 구축한다. 6세대가 5세대의 카테고리 안에 있다는 것은 무슨 의미인가?

우선적으로 지적할 수 있는 것은, 6세대의 영화가 5세대가 지녔던 영화변혁의 아방가르드적 성격을 띠고 있다는 사실이다. 6세대는 5세대가 사회주의시기의 중국이 아닌 중국을 이야기하려 했던 그 시도의 연장선상에 서 있다. 그러면서도 그들의 중국이야기는 5세대가 이야기하였던 과거 어느 시점의 중국이 아닌 '지금의 중국'이다. 그들은 과거에 머물러 있는 중국의 이야기에서 과거라는 시간대를 빼버린다.[01] 왜냐하면 그러한 시간대는 상상 속에 머물며 아무런 변혁의 의지를 표출할 수 없기 때문이다. 또한 그것이 상상된 중국에 해당하며 실질적 모습의 '중국'이 아니기도 하다.

두 번째로 지적할 수 있는 것은, 6세대 역시 5세대가 추구하려 하였던 감

01 천카이거는 [현 위의 인생邊走邊唱 Life On The String](1991)로부터 장이모우의 과거이야기 방식으로 진입하게 된다.

독 '계몽'의 노선에 그들 영화를 둔다는 사실이다. 하지만 6세대는 5세대와 다른 각도에서 감독 자신에 대한 계몽적 성격을 고찰하고 있다. 그들은 5세대 감독들이 보여주었던 감독 자신의 주관적 모습을 제거하려 한다. 6세대 감독들은 이야기를 하고 싶은 것을 하는 것이 아니라, '해야 할 것'을 한다는 입장에 선다. 그들은 여전히 감독 자신으로부터 영화가 시작되도록 하지만 카메라의 객관적 진실을 담아내는 데 중점을 두고자 한다. 그것은 제3자의 입장이고 매우 냉철하며 아무런 판단이 들어가 있지 않다. 5세대로부터 시작된 감독 자신들의 계몽해보는 6세대에 와서 감독이 주체자가 되느냐 또는 객체화되어 단순히 무엇을 실어낼 것이냐 하는 차이점을 안게 되었다. 따라서 6세대들의 이미지 전략에는 감독 자신의 어떠한 결론이나 판단 혹은 시각 따위는 갖지 않으려는 노력들이 돋보인다. 뜬금없이 '5'라는 숫자로 시작한 중국 현대의 영화는 단순히 시간순서상 나열된 것이 아닌, 중국의 문화열Cultural fever을 상징하는 숫자일 것이다. 그리고 '5'라는 숫자 다음에 오는 '6'이라는 숫자 역시 그 스스로의 의미를 문화열의 연장선상에서 가지게 된다. 왜냐하면 '5'와 달라지려는 이 숫자가 의미하는 바는 바로 문화를 바라보는 전혀 다른 패러다임이 내재한다는 것을 뜻하기 때문이다. 그리고 숫자 '6'이 의미를 가지기 위해서는, 앞서 5세대의 '5'라는 숫자가 앞선 숫자들의 연속선상에 있지 않았던 것과 마찬가지로, 그 이후로 이어지는 7, 8, 9……와 같은 숫자들의 중간에 그들이 놓여 있지 않다는 것을 증명하는 일이 우선되어야 한다.

Part A.
6세대 영화미학의 특징 sixth generation features of the film aesthetics

6세대 영화감독들은 자신들이 내딛고 있는 지금의 중국을 이야기하기

위해서 전혀 다른 방법으로 접근했다. 그것은 곧 전혀 다른 서사의 형성이었다. 이야기가 완결되지 않은 상태, 그래서 그로부터 모든 것이 파생되는 무언가를 형용하고 설명하는 상태성을 지닌 이야기들, 이야기라고 할 수 없는 중간 과정의 이야기들. 결론도 없지만 또 왜 그래야만 했는지가 불분명한 이야기들, 그래서 결론적으로 혼란만이 가득한 이야기들. 6세대는 그러한 이야기 자체가 곧 중국의 현실이라고 여겼다. 따라서 그들은 이러한 과정 중이며 상태 속에 있는 것들을 표현해내기 위해 단순히 '이야기해내는 데'에만 중점을 두게 되었다. 영화가 찍어내는 이미지 그 자체는 곧 '이야기하기'가 되었다. 따라서 그들의 '이야기'는 이야기를 하는 과정 중에 생성되는 이야기였고 이야기를 담는 형식 자체가 새로운 이야기의 틀이었다.

1. 판단을 유보하는 기록들 To reserve judgment records

6세대 감독들은 영화 속에서 그들이 다루고 있는 사건들에 대한 판단을 일단 유보한다. 그들의 영화는 사회고발 형태를 띠지 않는다. 하지만 그들의 영화는 사회를 고발하는 것처럼 보인다. 왜 그것은 고발이 아닌 고발하는 것'처럼' 보이는 것일까? 그것은 6세대 감독들이 다루는 현실적인 주제들에서 기인할 것이다. 하지만 분명히 그러한 작품들은 고발하고 있지 않다. 왜냐하면 영화 속에는 그러한 주제들의 문제점을 밝히거나 혹은 주제들의 대안을 제시하는 형태가 전혀 보이지 않기 때문이다. 무엇보다도 그들은 그러한 사태의 책임을 어디로 넘길 것인지에 대한 아무런 정치적 입장을 취하고 있지 않음으로써 영화의 고발 가능성을 약화시킨다.

가령 우원꽝吳文光 Wu Wenguang의 [베이징을 떠돌다流浪北京-最後的夢想者 The Last Dreamers](1990)[02]에서는 방황하는 예술가집단들의 면면들이 매우 사실적으

02 이 영화는 작가인 장츠張慈, 사진가인 까오 보高波, 미술가인 장다리張大力와 장시아핑張夏平, 연출가인 뉘우썬牛森 등 다섯 명의 예술가들의 행적을 기록한 다큐멘터리이다. 이들은 각자 운남雲南, 사천四川, 헤이룽 강黑龍江 등지에 호적을 두고 북경에서 거지생활을 하는 예술가들로 영화는 전체 1부 왜 북경에 왔는가爲什麼到北京, 2부 북경에 거주하다住在北京, 3부 해외로出國之路, 4부 1989년 10월1989年 10月, 5부 장시아핑이 미치다張夏平瘋了, 6부 작품 [따션프랑]을 무대에 올리다 [大神布朗] 上演로 구성되어 있다.

로 그려진다. 하지만 관객은 그러한 영화를 통해서 왜 예술가들이 방황하는지 알 수 없다. 그들의 미래는 불투명해 보이고 예술을 하는 행위 자체에 대한 의구심마저 일게 만든다. 그들은 생존적 위협 때문에 예술을 할 수 없을지도 모른다. 하지만 이 모든 원인이 경제적 이유인지 혹은 정치적 탄압인지는 정확하지 않다. 두 가지 모두라고 생각할 수도 있고 지극히 개인적인 예술가 자신의 문제라고 여길 수도 있다. 지아장커賈樟柯의 일련의 영화들도 그러하다. 가령 [스틸라이프三峽好人 Still Life](2006)는 무너져 가는 산샤댐三峽건축을 고발하려는 것인지 혹은 상대를 찾기 위해 타지에서 상대를 매매하거나 혹은 현지에서 애인을 찾는 일탈된 부부의 모습을 고발하려는 것인지 알 수 없다. 그것은 제목에도 나와 있듯이 단지 삼협의 일반 사람들의 이야기일 뿐이다. 그들의 삶에 어떤 무엇이 개입되기는 힘들다. [무용無用 Useless](2007)에서도 그러했다. 여기서는 옷을 만드는 일이 프랑스 파리Paris의 예술 작품화된 옷으로부터, 상해 시내에서 팔리는 일반적인 브랜드 옷, 그리고 편양汾陽 시골광부들의 작업복에 이르기까지 옷의 모든 기능들에 대한 의문이 카메라의 움직임에 따라 나열된다. 그래서 관중은 옷이라는 것이 예술에 속하게 되면 '쓸모없는 것'이 되어버리는 것인지 아니면 광부들의 알몸을 가려주는 역할을 하는 옷이야말로 진짜 삶에서 필요한 것인지 결론 내릴 수 없다. 왜냐하면 그 반대의 해석도 성립하기 때문이다. 영화 속 이미지들은 쓸모없는 것과 쓸모 있다는 것의 경계가 불분명함을 제시한다. 그래서 이러한 영화들은 서로가 서로를 물고 가는 이야기의 형태를 유지하면서 어떠한 것을 이야기하려 하지 않고 끝을 맺는다. 단지 이미지 안에 그런 여러 가지 이야기들이 나열될 뿐이라고 말하는 것이 옳다. 그것은 어떠한 이야기에 이바지하는 조각난 부분, 말하자면 '기호'가 아니다. 그 화면은 이미지 그대로 이야기를 구성하는 전체일 수도 있다. 하지만 그럴수록 관객은 단순히 그러한 조각난 이야기들을 접할 수 있을 뿐이다. 따라서 이러한 조각난 이야기를 통해 관객들은 어떠한 판단도 할 수 없다. 6세대 감독들은

이러한 이미지 자체가 이야기가 되는 형태에서 종국의 판단은 관객의 몫이라고 생각한다. 자바띠니Cesare Zavattini가 말했듯이 그것은 예술가의 몫이 아니다. 그것은 보는 사람들의 몫이다.[03] [얼띠二弟 Drifters](2003)에는 미국에서 아이를 낳았지만 본인은 미국 국적을 취득할 수 없었기 때문에 아이의 양육권을 빼앗긴 동생이 나온다. [좌우左右 In Love We Trust](2007)에서는 아이를 살리기 위해 헤어진 남편과 다시 육체적 결합을 해야 하는 엄마가 나온다. 인간의 생명과 관련된 것들이 인간 삶 바깥의 것들, 즉 법이나 혹은 관습에 의해 선택될 수 없다는 것을 보여준다. 관객들은 전통적인 사고와 결별하거나 혹은 그러한 틀에 여전히 갇혀야만 한다. 하지만 어떠한 선택도 정확한 답은 아니다. 바로 이러한 삶의 문제들은 관객 자신들의 이야기이거나 혹은 주위에서 너무도 많이 듣고 겪은 이야기들이다. 따라서 그러한 이야기들에서는 어떠한 판단도 적절치가 않은 것이다. 이러한 이야기들은 결론이 나거나 혹은 무엇이 옳다고 할 수 없는 관객 자신들의 '삶' 그 자체에 대한 투영인 것이다.

하지만 현재의 삶들을 화면에 담는다고 해서 그러한 영화들이 모두 위에서 말한 미결정의 상태로서 제시된 화면, 즉 판단을 유보시키는 종류의 이야기라고 할 수는 없다. 삶 자체를 어떠한 카메라로 확대할 것이냐 그리고 묘사할 것이냐가 중요하다. 가령 장양張楊의 [애정마라탕愛情麻辣湯 Spicy Love Soup](1998)의 경우, 여기에는 세 쌍의 북경 인민들이 나온다. 연령층을 달리하면서 그들 세 쌍은 사회주의시기와 사회주의시기에서 이제 막 그것을 벗어나려 하는 중국의 젊은이들을 포함한다. 이 영화는 분명 5세대의 과거 이야기와는 다르다. 그것은 북경의 현실이다. 하지만 여기에는 분명히 6세대의 판단을 보류하는 종류의 이야기와는 근본적인 차이가 존재한다. 이 영화에서 원하는 것은 상당히 고전적이다. 헤어진 것은 다시 만난다는 고전적인

03　체사레 자바띠니, 「영화에 관한 몇 가지 생각들」, 『매체로서의 영화』, 서울: 이론과 실천, 1996, p.207.

묶음들, 즉 모든 각기의 방향들이 결국에는 묶여져 동그라미 대단원大團圓을 이룬다는 그 결말에 부합하고 있다. 그것은 고전적 서사이다. 다시 웨이아팅魏阿挺의 [햇살의 맛The flavor of the sun](2009)을 보게 되면, 최근에 나왔음에도 불구하고 고전적 서사를 내포하는 [애정마라탕]의 틀을 그대로 반복하고 있다. 영화 속에서 무대가 되는 곳은 북경시내의 화려한 아파트 단지 밑이다. 그 공간에는 자본주의로 변해가는 작금의 중국에서 살아남고 싶은 사회주의시기의 인민들이 들끓는다. 그들은 하루아침에 실업자가 되었고, 이제 푸른색 노동복을 입은 인민의 삶을 영위할 수 없다. 이전 시기로부터 남겨지고 지금 시기로부터 버려진 그들은 각자의 새로운 직업을 얻음으로써, 말하자면 자본주의화 되어가면서 그들 자신을 구원해나간다. 그것은 자본주의 사회에 완벽히 적응해가는 새로운 인민의 모습이다. 이런 영화들은 해피엔딩을 가진다. 이것은 삶의 투영이 아니다. 또한 판단유보도 아니다. 그것은 소재 자체가 현재의 삶일 뿐이다. 영화가 담고 있는 서사구조는 여전히 고전적이다. 그렇기 때문에 이런 영화들은 현실적 소재를 선택했음에도 불구하고 사회주의시기 영화의 틀을 반복하는 결과를 초래한다. 결코 '6세대'라고 하는 새로운 범주에 넣을 수 없는 영화다.

6세대들의 이러한 삶의 편린에 카메라를 들이대는 행보는 어쩌면 '새로운 역사쓰기'라고 명명할 수 있을지도 모른다. 그것은 분명히 어떠한 기록에 해당한다. 물론 여기서 주의해야 할 것은, 그것이 현재와 '같다'는 느낌을 주는 일이다. 그것이 절대로 진짜는 아니다. 그렇다면 왜 그들은 객관적이라는 입장을 지지하면서 그러한 현재와 같은 느낌들을 추구하는 것일까? 그것이 바로 지금 말한 그들의 '쓰기' 형태이다. 그들은 어떤 한 부분을 확대하여 자세하게 '재현represent'한다. 감독은 필름을 가지고 현실을 모사하는 것이 아니라 자세하게 '쓰고 있다' 혹은 '묘사하고 있다.' 왜냐하면 그러한 하나하나의 작은 묘사들이 바로 일상에서 놓치는 역사들이기 때문이다. 그들은 문자가 아닌 이미지로 이 현실의 조각들을 그려간다. 그 조각들은 말 그

대로 온전하지 않으며 또한 부서진 형태이다. 따라서 이러한 조각들은 100% 리얼리티가 아닌 '꾸며진' 것이 가미될 수밖에 없다. 왜냐하면 일상생활에서 그렇게 자세한 묘사들은 지나치기 쉽기 때문이다. 감독들은 그러한 일상의 편린들을 화면에 다 모은다. 그리고 그것은 실제 생활에서 간과할 것들의 집합체로서 과잉상태가 되어버린다. 페이크 다큐fake documentary는 바로 이러한

24city, 2008

배경에서 나온다. [24시티二十四城記 24city](2008) 속에 나오는 팩토리 420공장과 그 공장지대가 곧 '24시티'라는 거대한 아파트 단지로 바뀔 것이라는 것은 사실이지만, 그 안에 출연하는 인물들은 그러한 공간에서 삶을 보낸 실제적 인물들을 '연기해낸다.' 그리고 공장지대와 무너져가는 건물들, 새로운 아파트의 모습은 완전한 실체이지만, 그것들은 분명히 감독이 '선택한' 현실이다.

여기에 카메라의 객관성을 가장한 '진실'의 두 가지 꾸며진 상태가 있게 된다. 하나는 현실 속 인물인 듯한 것과 또 하나는 현실 속 공간인 듯한 '그럴듯함'이다. 먼저 인물들의 그럴듯함에 대해서 말해보자면, 영화 속 인물은 자신이 전문 연기자가 아니라 일반인이 '연기해낸다'는 인상을 준다. 여기서는 일반인으로 보이는 것조차 연기의 일부이다. 초기 지아장커의 영화인 [소무小武 Xiao Wu](1997)에서는 실제 소무라고 여겨지는 무명 연기자가 출연한다. 이것은 이미 알려져 있는 방법으로, 1950년대의 이탈리아의 네오리얼리즘 영화들에서 사용되던 방법이다. 이러한 영화들은 말 그대로 리얼리즘적 요소를 더하기 위해서 만들어진 배경 세트 대신 거리로 이야기 공

간을 확대하고, 곧 거리에서 일어나는 보통사람들의 이야기를 담음으로써 현재성을 강조한다. 최대한 현실에 가까이 가려 함이다. [북경자전거+七歲的 單車 Beijing Bicycle](2000)에서 나온 일군의 소년소녀들과 그들이 자전거를 타고 옮겨 다니는 동네어귀와 철둑길, 공사장은 실제의 북경의 길거리와 그곳의 인물들이다. 장기를 두고 있는 할아버지들과 택배회사 직원, 사우나 직원들은 심지어 실제 일반인일 것이다. 그들은 최소한의 노력으로 최대한의 효과를 노리는 듯하다. 그들은 마치 그 안에 그 일이 벌어지고 있는 곳의 유일한 목격자인 듯이 영화 속에 존재한다. 둘째, 공간의 그럴듯함이다. 위에서도 말했듯이 그것은 실제로 현실 속 공간이기는 하지만 감독에 의해 선택된 것임이 확실하다. 하지만 그러한 현실 속 공간이 의미를 가지는 것은 화면 속에서의 각 공간의 장면 배치 때문이다. 그것은 사실만을 의미하는 게 아니라 그 사실의 어떤 부분을 확대한 것이다. 가령 [맹산盲山 Blind Mountain](2007)에서는 인권을 말살하고 그것을 묵시하는 공간이 그토록 아름다운 시골이라는 데에 중점을 둔다. 평화로울 것 같은 공간은 객관적 화면상으로는 마치 시적이라고 표현될 수 있을 정도로 아름답다. 그 많은 시골을 배경으로 하는 영화에서 보인 방식대로라면 말이다. 하지만 이야기가 진행되면서 이 평화로운 공간들은 전혀 다른 의미를 지니게 된다. 그것은 감독이 선택한 잔혹한 현실이다. [스틸라이프]에서는 모든 공간들이 무너져 간다. 심지어 영화 속 주인공이 하는 일은 오래된 사회주의식 건물을 두드려 부수는 것이다. 젊은이는 토끼사탕을 주고는 그러한 작업 속에서 목숨을 잃었다. 또 부인을 애타게 찾다가 만난 공간 역시 그 허물어져 가는 건물 안이다. 허물고 있는 이 건물들은 지금 중국의 현실 그 자체이다. 그것은 단순히 건물일 뿐 아니라 자본주의식 삶을 살아가야 하는 지금 중국의 노동자 모습, 그리고 부인을 사고팔아야만 하는 중국의 현실이 모두 녹아 있는 공간인 것이다. 그곳은 바로 지금 중국의 인민들의 삶이자 애정이자 목도하는 모든 사물이다. 인물들과 공간들이 그럴듯하게 보인다는 것은 그런 것이다. 즉, 그

것은 감독이 생각하는 '객관적 진실'이다. 따라서 그것은 늘 지나치던 평범한 모습 그대로이고 자주 보는 모습 그대로이지만, 감독들에게 선택될 때 그 의미를 부여받게 된다. 그리고 그럴듯함이 주는 효과들은 카메라가 담을 수 있는 객관적 진실성과 부합하면서 6세대 감독들을 객관적 기록자로서 온전히 서게 만들어준다. 그리고 객관적 진실은 그렇게 감독에 의해 확대되고 자세히 묘사되어 관객들에게 던져진다. 관객은 그 진실을 받아들인다. 관객에게도 이 진실에 대한 판단은 유보된다.

2. 거부감의 미학 The aesthetics of resistance

감독의 미학적 이미지 산출을 가장 잘 드러낼 수 있는 것은 편집 과정과 촬영 과정에서 결정된다. 앞선 문제, 즉 새로운 기록으로서 영화를 찍는 것이 6세대 감독들의 시나리오의 문제라면, 그래서 그것이 문학적인 요소와의 연관성을 띠는 문제라면, 이 문제는 철저하게 필름이라고 하는 물리적 공간에 갇힌 시선과 그 필름들을 자르고 붙이는 감독의 미학적 감각들과 매우 큰 관련을 맺게 된다. 왜냐하면 감독이 선택한 이 의도적인 시선의 가둠과 이미지의 배열은 분명히 그것 자체로 관객에게 강력한 시선 제어법으로 작용할 것이기 때문이다. 6세대 감독들은 이러한 감독 자신의 주관적 시선이나 혹은 주관적 이야기 형성을 배제하기 위한 여러 가지 전략들을 감행한다. 그렇게 되면 매우 특이한 현상이지만 객관적인 카메라가 담고 있는 모든 사물들은 감독의 주관적 의미를 지니게 되게 된다. 따라서 그것은 미학적 구성을 파괴하거나 혹은 그 반대로 오로지 미학적 구성만을 하는 그런 이상한 결과를 초래하게 된다. 그리고 양극단에 위치한 주관성과 객관성이 가지는 카메라의 성질은 산문적 경향으로 가거나 혹은 시적인 경향으로 치닫게 된다. 왜냐하면 그것은 완전한 사물의 나열이거나 혹은 은유이기 때문이다.

첫째, 산문적 경향이 있다. 이러한 경향은 이미 초기 5세대의 아방가르

드적인 작품들에서 모두 선보인 바가 있다. 그것은 새로운 서사를 구성함으로써 이루어진다. 더 정확하게는 새로운 인물관계를 설정하거나 혹은 서사 진행 방식을 바꾸게 된다. 가령 천카이거의 [빅 퍼레이드大閱兵 The Big Parade](1986)에는 새로운 인간관계가 설정되고 있다. 여기에는 일련의 군대에 간 젊은 남성들의 고민들이 완전히 새로운 이야기로 구성될 뿐 아니라 그들 간의 인간관계를 새롭게 설정하고 있다. 또한 그 이야기는 잘려진 한 토막 같은 서사방식을 갖는다. 티엔좡좡田壯壯의 [말도둑盜馬賊 The Horse Thief](1986)에는 살기 위해서 말을 훔칠 수밖에 없는 남자가 나온다. 그것은 절체절명의 삶의 문제이다. 이러한 영화들은 남성이 여성과 얽히지 않으면서 온전히 남성, 즉 인간으로서의 삶의 고민의 문제를 이야기 속에서 풀어내는 데 중점을 둔다.

지아장커의 [임소요任逍遙 Unknown Pleasures](2002)에도 이제 막 자본주의의 유행을 따르려는 시골청년들이 나온다. 하지만 꿈에 부푼 이 청년들은 덜덜거리는 오토바이를 타고 어디라도 달려가고 싶은 충동에 휩싸여 있다. 그 충동스런 행동은 젊은이의 미래가 암담하고 답답하다는 것을 보여준다. 여기에는 아무런 출구도 마련되어 있지 않다. [플랫폼站台 Platform](2000)에서도 어디론가 분출구를 필요로 하는 젊은이들은 이리저리 사회주의시기에 구성되었던 지방극 악대를 이끌고 방황한다. 그들은 떠나고 싶지만 방향을 정할 수 없다. 따라서 이런 영화들은 방황하는 모습 자체가 그들의 이야기가 된다. 그것들은 그저 나열될 뿐이다. 혹은 방황의 여정 자체이기도 하다. 조금 더 나아가서 보면 이러한 인물들의 행적 자체가 이야기이자 고민인 경우도 있다. 장양張楊의 [낙엽귀근落葉歸根 Getting Home](2007)은 자신의 고향(뿌리)으로 돌아가려는 그 일정 자체와 그 일정에서 느끼는 감수성 그대로가 바로 '이야기'로 형성된다. 어찌 보면 성장영화와도 비슷한 이러한 영화들은 주인공 자신과의 적대관계로부터 화해의 단계로 나아가는 새로운 인간관계의 제시라고도 볼 수 있다.

사실 지아장커는 특별히 이러한 산문적인 방법을 매우 잘 이용하는 감독 가운데 하나다. 가령 [동東Dong](2006)의 경우, 이 영화는 실제 아티스트인 리우시아오똥劉小東이 독백하는 형식으로 이야기가 진행된다. 여기서 이 독백들은 어떤 문장을 구성하기보다는 그때그때의 느낌 전달로 끝난다. 리우는 샨샤 댐 공사 현장에서 죽음을 당한 인부의 집을 찾아가고 태국으로 아가

Unknown Pleasures, 2002

Platform, 2000

씨들을 그리러 간다. 이러한 그의 공간적 이동은 아무것도 말해줄 수가 없다. 단지 그의 독백을 통해 관객은 예술이 예술가에게는 '노동'에 불과할 뿐이라는 것을 알게 된다. 물론 이 경우 독백을 놓치고 이야기의 흐름만을 따라가게 되면 이 영화의 존립성이 의미를 잃게 된다. 이러한 방법으로 인터뷰를 사용하여 산문식 배열을 가지기도 한다. [스틸라이프]와 같이 완벽한 이야기가 있는 영화의 경우조차도 말이다. 남편을 찾아가는 부인은 인터뷰 방식으로 그가 왜 지금 산샤를 건너고 있는지 설명해준다. 그것은 분명히 이야기로부터 빠져나온 장치이다. 이야기의 진실성을 높이는 방법조차 산문식으로 나열되어버린다. 여기서 인터뷰 형식은 [동]과 마찬가지로 이야기가 아니라 현실 속 한 단면이라는 인식을 강하게 해준다. 관객은 그러한 화면 속 진실들을 그 여자의 삶으로 인식하게 된다. 그것은 벤야민Walter Benjamin이 말한 연극에서 말하는 혼신의 영혼전달법이 빠진, 오로지 허공에 대고 이야기하는 형식으로서 쓰인다.[04] 화면을 보고 이야기하는 형식 역시

04 발터 벤야민 지음, 『기술복제시대의 예술작품』, 최성만 옮김, 서울: 도서출판 길, 2008, p.67

이러한 방법의 곁가지인데, 이것은 물론 영화 속 관객과 연기자 사이의 막을 깨트리는 역할도 하겠지만, 결론적으로는 구성되지 않은 각본에 그 바탕을 두고 있다고 하겠다. 그것들은 이야기 속의 새로운 배열이다. 로우예婁燁 Lou Ye의 [쑤조우허蘇州河 Suzhou River](2000)에서 화면을 보고 이야기하는 여주인공은 분명히 화면 속 이야기를 구성하지 못하게 하는 작용을 한다. 이것이 조금 더 진행되면 방언a regional dialect으로 이야기하는 화면들을 가지게 된다. 물론 지역적인 리얼리티를 강화하는 측면도 있으나, 방언은 분명하게 이야기에 몰입할 수 없는 장치로 기능한다. 따라서 이러한 서사적 장치들은 이야기를 온전히 이야기로 꾸려내지 못하고 모두 나열되게 만든다. 그리고 그 나열된 이야기들은 아무것도 제대로 온전히 구성될 수 없는 형태로 남아 있게 된다.

　두 번째, 시적 경향으로 치닫는 영화가 있다. 이 경우는 위의 경우와 상반되게 완전히 영상만으로 서사를 엮는 방법이 있다. 여기서 이미지는 그 자체가 은유적 기능을 담당하는데, 이런 이미지들은 사진적 성질이 담아내는 물질의 투명성에도 불구하고 심적인 것을 읽어내도록 한다. 그야말로 그 모든 사물은 이야기한다. 심지어 무생물인 경우에도 그리고 이미지들은 완전히 감각만을 선사한 채 문장으로 완성되지 않는 그 무엇으로 남게 된다. 가령 로우예의 [자호접紫蝴蝶 Purple Butterfly](2003)의 경우는 청일전쟁이라는 역사적 사건을 배경으로 한다. 여기서 정신적 트라우마를 가진 한 애국자 청년남성은 그의 개인적인 의식의 흐름들이 은유적 화면들로 나열됨으로써 청일 전쟁이라는 역사적 사건이 지극히 개인적 사건과 관련되어 있다는 것을 보여준다. 그것은 심리적인 시간의 구성과 객관적인 시간의 구성을 층차를 두고 엮어가는 방식으로 당시의 시간성을 드러내게 된다. 주인공은 그의 여자 친구와 함께 댄스를 추던 날 저녁의 영상과 여자 친구를 만나려 했던 그날 저녁의 역에서의 풍경, 그리고 자신의 복수의 칼날을 위해 화장실에서 총을 들고 고민하는 모습들을 어떠한 단어나 문장 없이 느린 영상

배분을 통해 그의 의식을 드러낸다. 미디엄 샷^{Medium Shot}과 클로즈 업^{Close up}으로 진행된 이러한 이미지 나열은 시퀀스에 완벽하게 도달하지 못한 롱 테이크^{long take}로 화면을 구성한다. 따라서 이 경우에 있어 서사 자체는 과거를 향해 있으면서도 영상자체가 주는 심리적이고 의식적인 묘사 때문에 관객은 역사라고 하는 거대한 사건 속에 놓인 개인의 입장과 감정을 전달받게 된다. 그것도 아주 현대적인 감각으로. 그것은 이야기라기보다는 시이다. 관객은 이야기 속에서 이런 시적인 감각을 느끼게 된다. 또 훠지엔치霍建起 Huo Jianqi의 [놘暖 nuan](2004)의 경우 역시 완벽히 과거 속 어느 이야기이면서도 현재의 감각을 이끌어내려 한다. 이 작품은 모옌莫言 Mo Yan의 『백구그네白狗秋千架』를 원작으로 삼는다. 여기서 이미지로 구성된 서사는 모옌이 그려내고자 했던 서사성을 시적으로 전환한다. 이야기 속 '놘'은 징허井河의 과거로 상징되며 그렇게 거위를 치는 벙어리와 함께 아름다운 영상 속에 갇힌다. 즉, '놘'은 첫사랑에 대한 은유를 나타내는 영상적 기록이 된다. 이것은 '놘'이라는 인물에 대한 묘사가 아니라 인간의 아름답다고 상상되어지는 과거의 어느 추억의 재현물이다. 물론 이 경우는 서사 자체가 소설에서 오기 때문에 완벽한 이야기성을 지니고 있음을 배제할 수는 없지만, 그 완벽한 서사는 이미지 구성이라는 다른 방식으로 서술된다. 그리하여 이 영화 속의 이미지들은 단순히 기억 그 자체를 그리기보다는 기억의 영상적 은유로서 남게 된다.

이 두 가지 방법은 모두 문학에서 출발하는 드라마투르기^{Dramaturgy05}로부터 벗어나고 있다. 더 정확하게는 드라마적인 구성 없이도 영화가 구성될 수 있다는 것을 산문식으로 혹은 시적으로 그려낸 것이다. 그것은 새로운

05 여기서 '드라마투르기'는 단순히 '극작술'만을 의미하지는 않는다. 그것은 완벽한 문학적 성분으로부터 시작되는 시나리오를 바탕으로, 연기자가 그것을 체현해내는 방식을 말한다. 여기서 드라마투르기를 벗어남은 바로 그것의 진행방향이 거꾸로 진행됨을 말하는 것이다. 그것은 카메라의 성질이라는 형식으로부터 비롯되며 문학이 아닌 어떤 사건의 '기록'으로서 서사가 남게 되는 경우를 말하는 것이다. 이런 상황 '연기^{performance}'는 무엇의 실행이 아닌 그것 자체로 인간의 행위가 되어버린다.

형식, 즉 이미지가 만들어내는 새로운 서사를 구성한다. 특이한 것은 양극에 있는 이 두 가지 산문적인 경향과 시적인 경향이 드라마를 만났을 때는 이야기의 객관성을 가장할 수 있다는 사실이다. 루촨陸川 Lu Chuan의 [커커시리可可西裏 Kekexili: Mountain Patrol](2004)에 보이는 티베트 지역의 자연이 주는 황량함은 그것 자체로 자연스럽지만 분명히 그러한 황량함은 인간의 몰인정함과 겹치고 있다. 물론 이러한 것들은 픽션과 논픽션을 모두 오가고 있다. 특히 [커커시리]의 주제는 현실적인 논픽션을 가장한다. 기자는 촬영을 위해 떠난다고 명시한다. 하지만 이것은 분명히 다큐멘터리는 아니다. 그러한 형식을 취했을 뿐이다. [맹정盲井 Blind Shaft](2003)도 마찬가지다. 이것은 분명히 소설을 원작으로 삼고 있다. 동시에 여기에 나온 인신 매매 이야기는 허구가 아닌 중국의 현실이다. 그리고 그것들이 지니는 진실의 냉혹함은 이야기 내의 또 다른 극적인 구조를 가지고 있음에도 불구하고 촬영지와 등장인물들의 비직업적 연기로 인해 사건의 진실성을 구한다. 따라서 카메라 형식으로부터 파생되는 새로운 이야기 형태는 시적이거나 혹은 산문적인 경향으로, 영상 문학적 성분으로 남게 된다. 그리고 객관적 진실을 구하기 위한 미학적 파괴를 보이는 화면구성이나 혹은 이미지 영상만으로 극도의 미학을 추구하는 경우, 관객은 영화와의 거리감을 가지게 될 수 있다. 그리고 그 거리감은 관객에게 이성적 판단과 사고의 여지를 주게 된다. 혹은 이제까지 영화를 보면서 길들여진 방식대로가 아닌 새로운 방식에 대한 낯섦에 대한 거부 반응이 비로 그들이 유도해내는 숭고의 미학을 이루게 된다.

3. 현실화하면서 사유하는 새로운 서사 A new narrative that to be realization and Thinking

그럼에도 불구하고 영화는 결국 이야깃거리에 불과하다. 그것이 제 아무리 다큐멘터리의 형식을 띤 논픽션의 경우라 할지라도 말이다. 그곳에는 최소한의 인물과 그들이 행한 일, 즉 이야기가 존재한다. 하지만 영화에서 말하는 이야깃거리라는 것은 물론 문학적 출발에서 이루어지는 것이고,

서사 구성 측면에서 산문이나 시보다는 소설에 친연성을 보이는 것이 사실이다. 그래서 5세대가 주로 사용했던 방법들, 말하자면 리얼리즘 소설을 근간으로 하는 문학적인 영화들은 포스트 사회주의 중국에서 새로운 영화의 범주를 확정시키는 아주 중요한 방법이었다. 그것은 영화 편집 이전의 데쿠파주Decoupage를 향한 완벽성과 관련되며 소설에서 말하는 작가의 세밀한 묘사와 관련된다. 따라서 이러한 방법은 적어도 기존의 서사 위주의 중국 영화에서 서사를 떠나 작가의 작품성의 측면에서 상당히 새롭게 제기될 수 있었다. 소설을 원본으로 하여 영상화하는 경우, 완벽한 서사를 바탕으로 감독의 미적인 측면에 방점을 둘 수 있는 측면이 분명히 존재하였다. 따라서 이러한 방법들은 분명히 감독계몽이라는 측면에서 중국영화의 아방가르드를 조명할 때 아주 중요했다.

실제로 6세대 감독들의 훌륭한 작품들 역시 이러한 5세대 방법들을 이어갔다. 휘지엔치霍建起의 [놘暖 nuan](2004), [라이프 쇼生活秀 lifeshow](2002), 리양李楊 감독의 [맹정盲井 Blind Shaft](2003) 등이 그러하다.[06] 이러한 사실은 소설로부터 친연성을 가지는 그래서 문학적인 바탕을 소유한 작품들이 결코 6세대에서 배제되지 않는다는 것을 의미한다. 다만 여기서 5세대의 감독 주관성과 미적인 것에 대한 추구는 6세대 전체의 경향에서는 일부라는 것만 지적할 뿐이다. 그럼에도 불구하고 여전히 6세대 작품들은 '문학적'이기보다는 영상 그 자체가 작품으로 구현되기를 원했던 것으로 판단된다. 그래서 6세대의 작품들 속에 보이는 서사들은 현실화된 그 무엇으로서 새로운 서사를 형성하고 있음이 분명하다. 6세대들이 원하는 바, 5세대의 소설적 성분으로부터 완벽히 벗어나면서 새로운 이야기를 구성하는 것에서 주의를 해야 하는 것은 문학작품을 저본으로 하지 않은 경우 발생되는 영상이 가지는 서사적 성분들이다. 어떻게 새로운 영상서사를 구성할 것이냐 그리고 그것이 과

06 각각 모옌莫言의 『白狗秋千架』, 츠리池莉의 동명소설인 『生活秀』, 리우칭방劉慶邦의 『神木』을 원작으로 삼는다.

거가 아닌 '현재화'가 될 것이냐 그러한 문제이다. 즉, 실험성이 강한 소재들이나 주제들을 담는 방법에 두 가지가 있을 수 있다. 하나는 일반적인 형식 자체가 비문학적인 방향인 논픽션의 방법으로 표출될 수 있고, 또 하나는 픽션의 모습을 갖추되 논픽션적 주제를 다루는 방법이 있을 수 있다.

첫째, 다큐멘터리 형식

이것은 '지하영화地下映畵 underground film'라고 불리기도 하고 '독립영화獨立映畵 independent movie'라고도 불리기도 하는데, 이 형식들은 다소 복잡하고 그것의 층차가 다양하다. 단순히 자본이 약하기 때문에 혼자서 찍는 경우도 있고, 정부의 간섭을 받지 않겠다는 의미에서 독립하는 경우도 있다. 또한 일반적인 극장상영을 하지 않는다는 의미에서 지하영화라고도 할 수 있다. 하지만 이 모든 조건을 갖추고 있다 해도 6세대에 모두 포함할 수는 없다. 왜냐하면 그것은 따이진화戴錦華 Dai Jinhua가 말했듯이 5세대의 영화예술을 이을 만한 정도의 수준에 도달하지 않았기 때문이다.[07] 그것은 또한 형식적으로도 여전히 고전적인 답습 속에 있기 때문이다. 하지만 2009년에 출품된 정부당국의 대책 없는 공립학교 폐교와 관련된 내용을 다룬 췌이즈언崔子恩 CUI Zi'en의 [우리는 공산주의……이다We Are the……of Communism](2007)라든가 정부당국의 몽골 자치구에 대한 획일적인 문화정책으로 인해 인권을 침해받는

07 따이진화는 6세대라는 용어 자체를 인정하지 않으려는 경향이 있다. 그는 6세대가 5세대를 뛰어넘는 예술적 성분이나 독특성을 가지지 않은 점을 들어 세대 잇기를 거부한다. 동시에 그러한 5세대 영화의 그늘을 벗어나려는 무리에 북경을 떠도는 예술가 무리들이 섞여서 저자본으로 영화를 찍는 감독들에 대해서도 주목한다. 그는 6세대 영화의 분류에 언더그라운드 영화의 일부를 포함시킴으로써 6세대의 어떠한 성격을 포괄적으로 만든다. 戴錦華, 『霧中風景』, 北京: 北京大學出版社, 2000, p.388, 389, 394. 반면 크리스 베리는 6세대와 비슷하지만 TV 송국에서 훈련을 받은 일부 감독들의 다큐멘터리를 '새로운 다큐멘터리와 장편영화제작자 The new documentary and feature filmmakers'라고 명명함으로써 6세대와 그들을 분리한다. Chris Berry, getting real, The Urban Generation: Chinese Cinema and Society at the turn of the twentyth-first century, Durham and London: Duke University press, 2007, p.115. 본 논문에서는 일부의 픽션을 가미한 논픽션을 6세대에 포함시킨다.

소수민족의 절망적인 삶을 여과 없이 그린 구타오顧桃 Gu Tao의 [아오루구야 Aoluguya Aoluguya, 2008]와 같은 지하 독립영화는 다큐멘터리의 형식을 지니고 있으면서도 주제 의식과 소재 면에서 뛰어난 선택력을 보여준 영화라고 할 수 있다. 그들은 6세대의 대표 감독군에 들어가지는 않지만 분명히 6세대 노선에 서 있다. 또한 이들보다는 훨씬 더 잘 알려진 장양張楊 Zhang Yang의 [해바라기太陽花 sun plant](2006)의 경우, 왕푸징王府井 길거리에 몰래 달린 비디오 녹화 테이프와 그 테이프를 검사하는 한 남자의 일상이 자세하게 보인다. 여기서 그 남자는 우연히 녹화 테이프에 녹화된 해바라기 꽃을 파는 소녀를 눈여겨보게 되고, 그녀를 향해 사랑을 키워간다. 이 모든 일상의 과정은 그 자체가 하나의 몰래 카메라 같은 성격을 지니기도 했다. 따라서 이 영화의 경우는 특별히 드라마투르기로부터 벗어나지만 실험적 성격이 강해서 영화라는 장르에 머물 수 있는지조차 의문을 사기도 했다. 또한 장위엔張元 Zhang Yuan의 [녹차綠茶 Green Tea](2003)의 경우는 분명히 일반적인 드라마투르기 형태에 머물지 않으면서도 충분히 서사구성이 되었다. 여기서 교수와 술집 여자를 오가는 여자 주인공은 과연 동일한 인물일까 하는 의구심으로부터 시작해서 그러한 의심을 할 필요는 없다는 것까지 묘한 이야기를 끌고 나간다. 녹차와 커피, 정숙한 여자와 요녀를 사이에 두고 묘한 줄타기를 한다. 따라서 이 영화는 다큐멘터리와는 전혀 다른 픽션의 형태를 띠면서도 드라마투르기로부터 벗어남으로써 새로운 영상서사를 지닌 영화로 평가될 수 있다. 또한 정치적인 소재와 비정치적인 주제를 함께 믹스한 완벽한 드라마투르기도 있다. 물론 여기서 드라마투르기를 벗어나고자 하는 것이 원래 6세대의 방향인 것이 사실이나, 분명히 그들 서사에서 드라마투르기는 중첩적 서사를 구성하면서 완벽하게 진부하지 않은 이야기들을 구성한다. 본 화면으로서의 물질적 응축이라기보다는 이야기되어지는 서사 전체의 은유적 형태라고 볼 수 있다. 로우예의 [여름궁전頤和園 Summer Palace](2006)은 1989년 천안문 사태를 중심으로 중국 젊은이들의 뜨거운 자유를 향한 열망

과 서사 내 청년기의 두 남녀의 사랑과 절망 그리고 욕망들이 이중으로 겹쳐지도록 한다. 여기서 자유를 향한 열망은 천안문 사태라는 역사적 대사건과 개인적 사랑이라는 소사건을 함께 포개놓는 방식을 취한다. 따라서 영화는 자연스럽게 개인적인 사랑이야기를 통해 전반적으로 흘러가는 사회적 흐름이 드러나는 방향을 이루고 있다. 이 영화는 따라서 1989년 천안문 사태라는 중요한 사건을 다큐멘터리적 화면들로 간간이 유지하면서 젊은이들의 사랑과 자유를 믹스시키는 형태로 드러나도록 하였다. 다큐멘터리를 중간에 집어넣음으로써 그 객관성을 유지하는 이러한 영화들은 이야기성을 가지면서 동시에 이야기 전개에 집중하지 않는 방식들을 택함으로써 연극장면과 같은 드라마투르기를 벗어난다. 그것들은 이야기성이 강하며 동시에 이야기 구성은 매우 이미지적이다.

둘째, 논픽션적인 주제가 완전히 픽션으로 그려지는 영화

만약에 그것이 흥미를 유발하거나 동시대 사람들의 최대의 관심사일 때에는 그것이 픽션으로 만들어진다 해도 완벽하게 시사적인 감각을 대동하게 된다. 여기에는 두 가지 정도의 주제들로 압축될 수 있다. 하나는 인민이 대중으로 변모하면서 겪게 되는 사건들, 또 하나는 공안이 허위관료주의로 남을 때, 즉 공산당이라는 국가기구의 존립 여부와 관련되는 현상들이 드러나는 사건들이 존재한다. 왜냐하면 사회의 두 계층으로서 인민과 경찰은 문화상층부의 양분화된 모습이면서 동시에 새롭게 변모하는 현실의 반영을 드러낼 수 있는 인물이기 때문이다. 그리고 그들의 삶이 바로 '사건news'으로서 시사적 성격을 지니기 때문이다. 따라서 인민과 그들의 상층부로서 공안의 모습을 나누어 관찰해볼 수 있다.

먼저, 사회주의시기 개인적인 삶을 보장할 수 없었던 '인민'이 자본주의 사회하에서 군중으로 변하는 모습을 다룬 영화들이 있다. 사회주의시기 인민은 모두 노동 '단위'로서 존재할 수 있었다. 그들의 삶의 존재방식은 노동

속의 집합덩어리로 의미를 갖는다. 하지만 78개혁개방 이후 이러한 단체주의적이고 집체주의적인 인민은 자본주의라는 새로운 체제를 받아들임으로써 새로운 생산노동단계로 진입해야 했고 이것은 사회에서 자신의 위치에 대한 고민을 감행하게 했다. 그것은 곧 자기 자신에 대한 존재의미를 묻는 행위로부터 자신과 관련된 주변 삶과의 관계의 재정립을 요구하였고, 대대적으로 개인적인 노선으로의 폭발을 경험하게 만들었다. 그것은 주로 직접적으로 개인적인 신체와 관련되거나 혹은 정신적인 문제와 관련되어 있으며 매우 거친 형태를 취하게 된다. 왜냐하면 인민들은 이제까지 '나'로서 온전히 존재해보지 않았기 때문이다.

여기에는 세 가지 주제가 있다. 첫째, 그러한 문제 가운데 하나로 감추어져 있던 동성연애가 전면적으로 떠오른다. 장위엔張元 Zhang Yuan의 [동궁서궁東宮西宮 Behind The Forbidden City, East Palace West Palace](1996)과 리위李玉 Li Yu 감독의 [물고기와 코끼리今年夏天 Fish and Elephant](2001)에서는 각기 다른 방식으로 인간적 삶과 사랑에 대한 의문을 진행한다. 새로운 인간관계 수립에 대한 은유라고도 볼 수 있다. 이 두 영화의 공간적 배경은 바로 인민의 공적 문화공간인 '공원'이나 혹은 '동물원'이다. 원래 이곳은 개인적인 삶의 영위를 가장한 집단적인 삶의 안식처다. 이 영화들은 비로 이러한 가장된 공간에서 진실로 가장 개인적인 것이 무엇인지 공개적으로 물어봄으로써 이 문제를 진지하게 거론한다.

둘째는 자신의 몸 자체에 대한 학대나 혹은 자유로운 표현을 통해 은유적으로 개인적 삶을 드러내는 경우가 있다. 이것은 동시대 아방가르드 행위예술가들과 정신적 연대를 갖는다. 여기서 예술가는 캔버스를 떠나 자신의 몸을 학대하거나 혹은 주위의 인민적 사물들을 무화시키는 퍼포먼스를 통해 사회주의적 생활에 대한 거부를 드러낸다. 왕샤오슈아이王小帥 Wang Xiaoshuai의 [극도한랭極度寒冷 Frozen](1996)의 경우가 그러하다 하겠다. 여기서 주인공이 행하는 엽기적인 행태들은 분명히 자극제가 된다. 또한 그것을 정

신병으로 치부하는 현상이 보인다. 결국 주인공은 차가운 얼음 속에서 죽어가는 퍼포먼스 끝에 그가 과연 죽었는지 살았는지 모호한 서사로 전개된다. 중요한 것은 그가 벌인 일은 공적인 장소의 개인적 행위이지만 이러한 행위들이 지극히 개인적인 대중들의 삶의 일부를 극단적으로 표현한 경우라는 사실이다. 그것은 인민으로서 존재할 때 숨겨져 있던 삶이다. 부모님 세대로 대변되는 사회주의시기의 패러다임에서 이해할 수 없는 이 행동들은 그 흔적 자체로 개인적 삶에 대한 강력한 호소로 남게 된다.

셋째, 개인적인 삶에 대한 강조는 가정의 문제로 확대된다. 왕샤오슈아이의 [좌우]에서 보여주는 아이의 생존권을 둘러싼 파행으로 가는 가정형태와 리위 감독의 [로스트인 베이징蘋果 Lost In Beijing](2007)에서 보여주는 일탈된 사랑과 대리모를 통한 아이 매매에 관한 것은 분명히 이전 사회주의 시기에서 볼 수 있는 보통 인민가정의 모습은 아니다. 이것은 이미 개인적인 가정과 새로운 자본주의 사회라는 조건 아래서 펼쳐지는 새로운 '대중'들의 모습이다. 그것은 기존의 가족의 범위를 깨트린다. 이러한 새로운 인간관계를 중심으로 하는 대중들의 생활은 매우 극한 경우까지 묘사하기도 한다. 가령 리양 감독의 [맹산], [맹정]과 왕시아오슈아이의 [멜대와 아가씨扁擔姑娘 So Close to Paradise](1998)들이 그러하다. 이러한 영화에서는 아이를 매매하거나 혹은 여성을 사물화함으로써, 아이와 여자라는 약자를 전면에 내세운다. 여자는 남자로 대변되는 새로운 권위주체자의 피지배자가 된다. 아이는 타락한 어른들의 희생양이다. 이런 약자의 위치에 있는 사람들은 자본주의 사회에서 이루어질 수 있는 인간의 사물화로 그려지기에 가장 적합하다. 여기서 여성의 문제는 중요하다. 여성은 일찍이 5세대 감독들의 가장 원시적인 소재[08]였다. 그것은 섹슈얼리티와 강력히 결합하여 '중국' 이미지

08 레이 초우는 5세대의 여성 소재 영화들이 '자연으로 돌아감return to nature'으로서 현실감을 상실하게 되었다고 문제점을 지적한다. Rey Chow, *Primitive Passions: visuality, sexuality, ethnography, and contemporary chinese cinema*, New York: Colombia University, 1995, p.43.

를 과거라는 어느 시점의 나락으로 떨어뜨린다. 이제 이들 영화에서 '여성'은 자본주의에 희생된 부분을 드러낸다. 그 부분은 가장 연약하기 때문에 가장 큰 이슈를 불러 올 수 있다. 정확히 말해서 5세대의 영화는 그 소재 자체로 여성을 상품화하였다면, 6세대는 바로 그러한 여성의 상품화를 고발한다. 여성의 인권을 다시 찾음으로써 중국의 현실을 적나라하게 드러내고 있다. 이상의 문제들은 모두 일반 대중들의 개인적 삶과 관련된 것들이다.

두 번째로, 인민들의 바로 상층부인 경찰들의 존재를 묻는 특이한 영화도 있다. 이러한 경우, 경찰이라고 하는 것은 인민의 반대항에 있는 권력자로서의 '공안公安'을 의미한다. 장뤼張律 Zhang Lv는 주로 그러한 문제를 사회 변이 과정에서 드러내 보이는 데 주목한다. [망종芒種 Grain in Ear](2005)과 [중경重慶 zhingqing](2007)에서 보이는 경찰들은 무력하게도 인민들을 잡아들이거나 훈계하는 역할을 하지 못한다. 그들은 벌거숭이가 되어 그들 자신의 책무를 잃어버린다. 이것은 사회주의시기가 지난 다음의 '공안'의 의미에 대해서 묻고 있다. 더 나아가서는 관료층이란 무엇인가 하는 것을 묻고 있다. 더구나 [동궁서궁] 속 동성연애자 상대는 그것을 풍기문란이라는 범죄로 규정하고 그들을 검거하는 경찰이다. 그는 죄인과 동등해짐으로써 스스로 권위를 떨어버리게 된다. 그들은 사회주의시기의 인민이 자본주의시기에 무방비로 노출되어 많은 문제를 양산시키는 대중으로 변모한 중국의 현 시기의 주소를 또 다른 측면에서 담아낼 수 있는 위치의 인물들이다. 국가의 치안을 위한다는 것이 지금의 포스트 사회주의국가에서 얼마나 무기력한 일인가를 알몸상태에서 적나라하게 드러내고 있다.

이러한 모든 것은 분명히 대중으로 넘어가는 인민들이 겪고 있는 논픽션적 문제이다. 그것들은 새로운 중국의 새로운 인간관계나 조직에서 떠오르는 문제들이다. 계급의 문제 그리고 새롭게 변하고 있는 사회가 요구하는 새로운 인간관계에 대한 물음들과 현실들이다. 어떠한 이데올로기나 어떠한 계몽적 메시지로도 파악할 수 없는 관객 자신들이 직접 삶에서 느끼고

통찰했던 문제들이다. 그리고 그러한 현실들은 그것을 드러내는 형태로 직접적으로 노출되게 된다.

Part B.
아트 이미지와 영상이미지의 상호참조와 결합
Art image and Film image combined with cross-references

1990년대에 들어서면서 현대 중국 영화의 방향성은 여러 가지로 다양성을 가지게 되었다. 그리고 여러 경향의 영화 가운데 영화와 아트 사이의 경계에 서 있는 영화들이 출현함으로써 동시대 예술로서의 성격을 부각시킨 경우가 있었다. 왕샤오슈아이王小帥 Wang Xiaoshuai는 1996년 [극도한랭極度寒冷 Frozen]에서 행위예술가들의 행위예술을 '기록'한 영화를 만들었다. 이 영화는 실제로 현장을 찍었다기보다는 현장을 찍은 '듯한' 느낌을 주는 다큐멘터리 형식으로 이루어져 있다.

특히 이 영화는 퍼포먼스를 실제로 촬영한 다큐멘터리가 아님에도 불구하고 중요한 이정표를 갖는다. 왜냐하면 다큐멘터리를 가장한 이런 식의 영화는 진짜 다큐멘터리와는 다르기 때문이다. 또한 일면 다큐멘터리가 다루는 사회적 이슈를 텍스트화했기 때문에 극적인 드라마투르기를 벗어나기도 했다. 사실 이 영화는 1980년 이래 중국 현대 영화계에서 시도했던 '영화언어'에 보다 다가간 형태로, 그것은 극적인 서사구조를 가지지 않은 것뿐 아니라 그 안에서 '연기'로 행하고 있는 행위마저 이야기의 구성이라는 독특한 구성이었다. 그리고 지금의 시간과 공간을 기록하는 의미로서 카메라의 특성을 고려한다면 이 영화는 객관적 현실기록이라고 할 수 있다. 그것은 과거성을 띤 형식이 아닌 현재성을 지속시키는 행위예술performance art로서 현재화될 것이다. 하지만 그 현재성은 기록되는 순간 과거 이미지 속

으로 갇혀버린다. 그러한 행위들은 기록되는 순간 과거의 시간 속으로 이미지화되어버린다. 특히 왕샤오슈아이의 [극도한랭]의 경우, 주인공이 행한 예술적 퍼포먼스는 카메라의 사진적 성질에 근거하여 기록됨으로써 두 가지 시간을 함유하게 된다. 우선적으로 그 퍼포먼스가 이루어지던 사건을 카메라에 담는 행위가 이루어질 때, 사건과 시공간은 일치하게 된다. 또한 동시에 그것이 기록됨으로써 남겨진 필

Wang Xiaoshuai, Frozen, 1996

Zhang Huan, Pilgrimage-Wind and Water in New York, no.1, 1998

름이미지는 그 시간대를 보여주는 과거성을 지닌 기록물로서의 성격을 띠게 된다. 여기에 아트라는 장르가 다시 끼어든다. '행위예술'이라는 충격적 소재 자체가 문제시된다. 행위예술이라는 것 자체는 중국 현대 미술계에서 새로운 충격적 사건이다. 왜냐하면 행위예술은 이제까지 사회주의 국가인 중국에서 미술의 영역에 속하지 않던 예술로서, 기존 회화가 가진 영구 보존의 성질을 파괴하고 일회성으로 사라지고 마는 현대적 개념의 예술이다. 그것은 예술범위 자체를 파괴하는 예술 '행위'이다. 또한 행위예술 자체가 고정된 것이 아닌 '움직이는' 예술이다. 이러한 행위예술의 '움직이는' 성질은 영화의 움직이는 이미지와 함께할 수 있다. 하지만 여기서 굉장한 모순이 발생한다. 즉, 영화는 행위예술이 가진 1회성을 뛰어넘어 움직이는 이미지로서 그 예술행위를 화면 안에 가두게 된다. 영화는 모더니즘적 행위인 행위예술의 새로운 이중적 표피를 이룬다. 행위예술은 보존의 가치가 있는 기존의 그림painting art으로서의 성격을 거부함으로써 모던해질 수 있었다. 하지만 그것은 특이하게도 영화화되면서 사라지고 없어지게 될 것들을 '기

록'하는 성격으로서 움직이는 이미지 그 자체가 된다. 즉, 보이지 않는 정신적인 것을 예술행위라는 보이는 작업을 구성한 후 다시 영화라는 구체적인 필름작업을 통해 그것이 구체화됨으로써 포스트모던해진다. 그리고 그러한 예술가의 내면의 관념을 행위로 나타내는 예술 자체가 서사를 구성하게 된다. 즉, 행위예술의 영화화는 이중의 거부작업을 일으킨다. 첫째, 보이지 않는 것에서 보이는 행위로, 다시 보이는 행위는 그 보이는 행위 자체로. 둘째, 사라지고 없어질 것은 영원히 보존될 형태로. 아트와 영화의 경계 혹은 그것들의 문제는 움직이는 이미지인가 아니면 정지된 이미지인가와 같은 것은 이미지 표현에 달려 있다. 그것들이 서로 표리를 이루거나 혹은 모순된 성질을 이미지의 표현이라는 공통된 통합과정을 거쳐 영화와 아트를 혼합한 혹은 그것들의 중간경계에 선 예술들을 탄생시키고 관념을 표출시킨다. 앞에서 살펴본 지성인들의 이미지로 구성된 '이미지-언어'의 가장 대표적 형태이자 가시화된 형태라고 할 수 있다.

The Last Dreamers, 1990

Zhang Dali의 그림

또 다른 작품을 들어서 이미지 언어로서의 표현가능성을 살펴보도록 한다. 우원광吳文光 Wu Wenguang의 [베이징을 떠돌다流浪北京-最後的夢想者 The Last Dreamers](1990)에 나오는 미술가 장다리張大力 Zhang Dali는 물론 그의 미술작품을 성공적으로 드러냈다. 또한 정신병동에 직접 들어가 환자들의 모습을 사진으로 찍은 쌍시아핑張夏平 Zhang Xiaping 역시 이 영화에 출연하여 마지막에는 정말로 스스로가 미치는 결과를 보여준다(왼쪽 사진에 바닥에 드러누운 사람).

하지만 우원꽝吳文光의 [베이징을 떠돌다流浪北京－最後的夢想者 The Last Dreamers] (1990)는 왕샤오슈아이의 [극도한랭]과는 다른 성질로 다큐멘터리가 진행된다. 여기서 영화는 '비디오－영화' 같은 매체로 다루어진다. 영화와 영화 속 비디오의 움직이는 이미지는 하나로 통일되어 베이징의 유랑하는 예술인들의 삶을 찍지만 그러한 이미지들이 부드럽게 연결되지는 않는다. 움직이는 이미지들의 서로 다른 접합이 두 가지 다른 기록적 의미로 다가온다. 영화 속 비디오는 현재의 시간 속에서 과거의 이미지임에도 불구하고 현재로 작용한다. 즉, 하나의 예술행위를 시간적으로 그려낸 [극도한랭]과 다르게 다른 시간들에 기록된 이미지들이 나란히 병치되고 있다. 그 상이한 시간들은 방영되는 작품 속에서 하나로 통일된다. 지아장커의 [무용無用 Useless] (2007) 역시 우원꽝의 방식대로 접합된 시간의 통일을 보여주는 아트행위를 기록했다. 이 영화는 '옷'의 '쓸모있음/쓸모없음'이라는 주제를 세 파트로 나누어 이야기한다. 여기서 그것의 쓸모 있음과 없음은 사물의 겉과 안을 장식하며 여전히 의문 속에서 '진행'된다. 특히 옷을 작품화한 프랑스 파리 패션쇼장에서 우리가 알 수 있는 서사나 의미작용은 거의 전무하다. 단지 우리는 그 공간에서 시간이 흘러감을 볼 뿐이다. 이어지는 펀양시 탄광촌 바닥에 아무렇게나 널브러신 땀으로 가득한 광부들의 옷은 거의 걸레나 다름없다. 하지만 그 옷은 노동자들에게 무척 유용하다. 역시 이러한 화면에서도 우리는 어떠한 의미작용을 할 수 없다. 그렇다면 이러한 옷을 둘러싼 시간의 기록들은 사물의 이러한 측면과 저러한 측면의 제시에 해당할 뿐이다. 또한 그것 자체를 통해 관객은 어떠한 의미를 인식하는 것보다 앞뒤 이야기들 속에 위치하는 이미지들을 보며 사유하게 된다. 따라서 이 영화의 움직이는 이미지들은 공간의 다름에 따라 시간들이 통과하는 것을 보여주고 관객들은 그것들의 사유를 쫓아가게 된다. 이것이 바로 보이는 것으로서의 보이지 않음에 대한 표현인 셈이다. 그것은 움직이는 이미지의 기록을 통해서 지속적으로 묻고 있는 것이다. 쓸모있다는 것은 무엇을 의미하는지에 대해서. 즉, [베

이징을 떠돌다]와 [무용] 두 영화의 실제적인 이미지는 그 이미지 자체로서 의미를 지닌 것이 아니라 중간에 펼쳐진 비디오로 촬영된 다큐멘터리와 같은 이미지로써 관객을 사유로 이끄는 것이다. 그것은 바로 공간에 대한 묘사가 아니라 시간에 대한 묘사이다. 관객들이 경험한 시간, 즉 그들의 사유는 곧 영화의 이미지와 일치하고 또한 이미지의 결과를 수용하게 만든다. 시간을 다르게 하여 찍은 비디오물은 영화라고 하는 한 이미지 안에 배치되고 제시됨으로써 현재의 시간들에 주관성을 부여한다. 가령 [베이징을 떠돌다]의 예술인의 방황과 [무용]의 옷에 대한 '쓸모있음/쓸모없음'에 대한 의문은 영화 내에서 비디오에 담긴 다큐멘터리적 기록을 통해서 사유의 과정을 거치도록 만든다.

또 다른 아트와 영화의 경계선상에 선 영화들은 다른 측면을 제시한다. 가령 장양의 [태양화太陽花 Tai Yang Hua](2006)[09]에서의 비디오물은 사유의 과정이라기보다는 질 들뢰즈Gilles Deleuze가 말하는 '거울이미지Mirror-image'[10]로서 조명받을 수 있다. 그것은 자신의 생각의 무한증식이며 그러한 실질적인 이미지 자체가 의미 없이 서사 속으로 들어간다. 원본이 없는 시뮬라크르 simulacre 이미지의 곡선으로의 함입의 순간인 것이다.[11]

또 지아장커의 [동東 Dong](2006)은 그림과 영화라는 이질적 이미지 매체

09　장양張楊의 태양화는 두 개의 영화가 있다. 하나는 미술가 쟝샤오깡張曉剛의 그림이 원용되는 것이 있고, 또 하나는 왕푸징王府井 성당 앞에서 꽃을 파는 소녀를 몰래카메라로 찍어서 그것을 감상하는 청년의 이야기를 그린 것이 있다. 여기서는 전자를 [해바라기太陽花 sun plant](2006)라고 하고 후자를 [태양화太陽花Tai Yang Hua](2006)라고 한다.

10　들뢰즈는 순수시청각적 상황에서 잉태되는 잠재태virtual image에 대해서 설명한다. 그것은 무한증식 그리고 다음 시간에 일어날 장면들을 구성할 수 있는 것들이다. Gilles Deleuze, 위의 책, p.89.

11　장 보드리야르, 하태환 옮김, 『시뮬라시옹』, 서울: 민음사, 2001, p.16~17. 역자는 주석을 통해 이 문장을 "시뮬라크르의 공간과 시간은 블랙홀의 공간과 시간으로 밖이 아니라 안을 향해 휘어 들어가고 있다"고 표현함으로써 시뮬라시옹의 지시대상이 소멸되어가는 것을 설명한다.

두 가지가 자신의 예술영역을 나타
내는 고유의 경계를 사라지게 하면
서 서로에게 흘러가는 방식으로 서
사를 구성한다. 그것은 완성된 서
사가 아닌 현재 진행 중인 서사이
며 미래에 갇혀질 이미지에 대한

Dong, 2006

과정이다. 따라서 이 영화는 공간에서의 움직임 그리고 시간이 흘러감 그
자체가 서사를 구성한다는 데에 그 특징이 있다. 리우시아동劉小東이 삼협에
서 죽은 노동자의 고향으로 갔다가 태국으로 이동하는 것 사이에는 아무
런 연관성이 없다. 즉, 그는 삶을 살아가는 일반인으로서 그리고 그림을 그
리는 화가로서 그의 이야기를 전개한다. 따라서 이 영화에서의 공간이동은
서사를 위해서 존재하는 것이 아니라, 주인공의 삶 그 자체와 연관성을 가
진다. 그리하여 그는 그림을 그리는 일이 일종의 노동이라는 사실을 스스
로 그림을 그리는 과정을 통해 혹은 그 그림이 그려지는 공간의 사람과의
만남을 통해 드러나도록 한다. 리우가 그리는 그림은 영화 속에서 여전히
하나의 이미지이며 그것들은 지속적으로 하나의 서사를 향해 느리게 접붙
여진다. 따라서 이 영화에서의 그림과 필름 두 가지 매체가 담는 몸과 정신
은 따로 위치하는 것이 아니라 서로가 일체되어 하나로 드러난다.

다큐멘터리 형식으로 드러나는 이러한 아트를 콜라주하여 접붙인 영화
들은 '과거 – 현재'의 시간에 대해서 의문을 제시함으로써 영화의 존재태
를 가능하게 한다. 우리는 영화 속 움직임을 '보는 것'이 아니라 영화 속 인
물이 '보고 있는 것을 본다.' 이것은 영화에서 동시대성을 구성하는 또 하나
의 중요한 요소이다. 그것은 질 들뢰즈에 의해 지적된 '보는 것이 행동을 대
신하는Cinema of seeing replaces action' 부분이다.[12] 영화는 이러한 움직이는 동작과

<hr/>

12 Gilles Deleuze, 위의 책, p.9. 이것을 이정하는 '견자의 영화'라고 칭한다. 질 들뢰즈 지음,
이정하 옮김, 『시네마 Ⅱ 시간-이미지』, 서울: 시각과언어, 2005, p.26.

사유를 그대로 간직한 서사체의 성격을 그대로 드러내게 되고, 이미지들은 서로 다른 매체들을 접붙임으로써 그러한 상태를 유지한다. 따라서 그것은 '동시대성'으로 간주될 수 있다. 그리고 서사의 새로운 형태로서 관객들이 영화를 통해 정확히 사물을 바라'볼 수 있도록' 해준다. 그것은 이야기가 아니라 제안이며 또한 사유 그 자체를 의미한다.

내용적 측면에서도 이러한 형태의 아트가 콜라주된 영화는 중요하다. [리우랑베이징]에서는 원명원■明園의 유랑자예술인의 생활이 나온다. 물론 두 영화 사이에는 훨씬 많은 영화적 장치가 달라지겠지만 그들이 표현하고 싶은 예술적 경계와 고민들은 어느 정도 같이 사유되고 있는 것으로 보인다. 자신의 노동단위labor Unit를 버리고 무작정 상경한 떠돌이 '맹류盲流' 예술가들은 자유로운 예술을 하기 위해서 원명원 부근에 몰려들었다. 특히 이들은 거주지나 일정한 돈벌이 없이 상경하였기 때문에 생계에 위협을 받았다. 하지만 그들은 거지에 가까운 생활을 영위하며 사회저층으로 예술가를 자처했다. 까오밍루에 의하면 1988년부터 이러한 새로운 민간 예술가가 생기기 시작했다고 한다. 이들 가운데 원푸린溫普林은 [대지진大地震]이란 TV 프로그램을 만들었다. 그는 그의 글 [세기말의 바로크-감독의 쓸데없는 말世紀末的巴洛克-編導的廢話]에서 분명히 "이것은 그림을 그리는 사람들의 눈으로 세계를 바라본 TV 프로그램이다這是一部以畵畵人的眼睛看世界的電視片"라고 밝히고 있다.[13] 이 말은 이 시기 영화와 아트 사이의 경계에서 영화가 예술가들의 자유로운 예술표현으로서 강구된 수단이라는 것을 의미한다. 그것은 예술표현의 수단으로서, 즉 움직이는 이미지로서 혹은 자신의 생각을 표출하는 이미지로서 사용된 '도구tool'가 된다. 이런 영화들은 영화 장르를 위한 영화예술 구축이라기보다는 '움직이는 이미지'를 기록하는 성격이 강하다는 점에서 출발해야 한다.

13　이상, Lu peng Zhu Zhu Kao Chienhui, 『中國新藝術三十年』, Beijing: Timezone 8, 2010, p.58.

따라서 반대로 완전히 영화예술을 추구하는 영화인의 입장에서 이러한 아트적 요소를 자신의 영화 안으로 끌고 들어오는 것도 가능했다. 그들 영화에는 예술장르 간에 서로가 침투하며 콜라주의 성격을 이루게 되었고, 이러한 필름구성의 현재성에서는 콜라주의 문제가 아주 쉽게 녹아들 수 있다. 지아장커의 [세계]에는 서사구성을 하는 화면에 만화적 삽입이 있다. 그리고 다시 현실에서는 '세계'라고 하는 공원에서 춤추는 공연을 영화 속으로 집어넣음으로써 공연예술이 현실이미지 구성 속에서 미적 구성을 이루도록 장치된다. 물론 이런 공연과 영화와의 관계는 엔터테인먼트의 변천 혹은 당대의 문제와 관련하여 지속적으로 그에게서 제시된 형태이긴 하다. [플랫폼]에서도 유랑극단의 공연이 나온다. 여기서 유랑극단들은 실제로 춤을 추고 공연을 하는데, 그것은 화면 내에서의 예술을 구성함이 아닌 그들의 공연을 촬영하는 형태로 제시된다.

당연히 장르가 다른 이질적인 이미지들이 나열됨으로써 그 이미지들끼리 경계가 생기는 경우도 있다. 이 경우는 단순히 새로운 이미지들끼리의 충돌 때문에 현재성을 가질 수 있다. 그러한 이미지들과 연관된 기억들이 화면과 맞닿으면서 아이러니컬하게도 현재 이미지를 부각시킬 수 있다. 그것은 이전에 방영되던 TV나 비디오불 혹은 애니메이션과 같은 방식의 이미지들과 접붙여지면서 이루어진다. 가령 [스틸라이프]에는 1980년대의 홍콩 느와르 영화 [영웅본색英雄本色 A Better Tomorrow](1986) 가운데 한 장면이 나온다. 화폐에 불을 붙이는 비디오 장면은 똑같이 그를 따라하고 싶은 젊은이의 행동으로 드러난다. 이것은 자본주의를 지금의 중국이라는 거울에 비추어 볼 때 드러나는 여과되지 않은 모습 그대로 화면이 구성된 경우이다. 그것은 우리가

Still Life, 2006

알고 있는 자끄 라깡Jacques Lacan의 거울효과를 지닌다. 영화 속 젊은이는 TV 속의 모습을 똑같이 모방할 수는 있지만 그것은 절대로 파악되기 힘든 실체이다. 왜냐하면 그것은 부유하는 이미지이며 당시의 이미지화이기 때문이다. 이러한 영화 속 장면은 지금의 중국 인민들의 모습을 보여준다. 인민들은 홍콩에서 들어온 새로운 문화를 그대로 따라할 뿐이다. 그것의 실체는 파악되지 않은 채 거울의 모습 그대로 반복될 뿐이다. 다이진화戴锦華 Dai jinhua가 일컬은 '거울 속의 중국'의 모습은 이런 방식으로 타 이미지물을 통해 구체적으로 제시된다.[14]

사실 지아장커에게 있어서 과거의 이미지물로서 엔터테인먼트는 중요한 역할을 하는데, 특히 TV에 드러나는 과거의 엔터테인먼트들은 특이하게도 그것이 과거가 아니라 현재를 비춘다는 점에서 거울의 역할을 톡톡히 한다. 가령 [소무小武 Xiao Wu](1997)나 [임소요任逍遙 Unknown Pleasures](2002)에서 보이는 TV의 모습이 그러하고, [플랫폼站台 Platform](2000)에서 보이는 중국의 경극 그리고 1980년대의 디스코와 같은 모습들이 그러하다. 지아장커는 대부분의 그의 영화에서 비디오나 혹은 TV 화면을 통해 움직이는 화면 속에 배치한다. 이러한 과거시간에 해당하는 엔터테인먼트 이미지들은 그것이 과거가 아니라 현재 중국의 모습임을 여실히 드러내는 지점이 된다. 앞에서 말한 중국의 동시대 모습이란 바로 이런 경우인 것이다. 동시대성을 지녔다기보다는 동시대를 살아가는 중국인들이 서구의 경험을 시간순서 상관없이 마구잡이로 받아들여 그것을 혼합하며 살아가고 있는 모습들이다. 여기서는 실생활에서의 과거/현재가 공존하는 이미지들이 난무하는 현실과 전혀 통일체로 구성되지 않는 부서진 실체가 바로 현 중국의 모습을 지

14 다이진화는 중국의 1990년대 문화를 라깡의 거울이론으로 설명한다. 그 자신은 그러한 이론이 바로 허상이며 반드시 깨어져야 할 중국의 모습이라고 여긴다. 다이진화, 위의 책, p.15. 배연희는 이러한 다이진화의 거울개념은 사실 루쉰의 '철로 만든 방'의 개념에서 온다고 한다. 배연희, 「다이진화의 재구성」『오늘의 문예비평』 통권 제77호, 서울: 창작과비평, 2010.5, p.137 138.

시한다. 이미지들의 난무 가운데 경험되는 여러 가지 그들의 경험들은 중국이 지닌 시간들 그 자체이고, 시기가 다른 이미지 매체를 이용하는 지아장커의 '방식'은 그 자체가 지금의 중국이 각 문화경제 방면에서 주로 사용하는 방식임을 드러낸다.

그렇다면 지아장커에게 있어서 영화 속 아트콜라주라는 것은 결국은 '영화'라는 것 자체에 대한 의문을 표시하는 것이 된다. 이것은 영화가 이야기를 제시하는 형태를 한참 벗어난 것이다. 그것은 사고의 지점인 것이다. 가령 [무용]에서는 패션쇼와 같은 극한의 탐미주의와 그것이 결국에는 '옷'이라고 하는 실용적인 것에 있다는 것을 함께 의문시함으로써 예술이 근본적으로 노동임을 알려주는 역할을 한다. 마찬가지로 [동]에서 그는 실제 직업화가인 리우샤오동을 기용함으로써 그의 그림이 '노동'에 불과하지 않음을 천명하는 것이다. 이러한 형태들은 모두 다큐멘터리의 형태와 비슷하게 진행된다. 이것은 어떤 구성된 '이야기'가 아닌 것이다. 결국은 이러한 화면을 통해서 그는 사색하고 싶은 것이다. 이러한 예술장르의 콜라주가 바로 동시대적 지성인의 사유가 될 것이다. 서사 자체는 서로의 참조형식이 되기도 하지만, 그것이 현실과 상상이라는 두 가지 공간으로 겉과 안을 이루며 거울의 역할을 할 수도 있다. 가령 사이버 게임세계와 현실세계가 혼동되고 온라인상의 게임이 현실에서의 긴박함으로 다가오는 닝하오寧浩 Ning Hao 감독의 [기적세계In the Soul Ultimate Nation](2008)는 그러한 현실적 중국과 상상속 이야기를 뫼비우스의 띠처럼 잘 붙여놓았다. 이 영화는 한 편의 '게임'과 같은 현실 그리고 가상 속의 이야기 같은 현실이 실제로 아파트 현관문 앞으로 닥쳐오고 있다는 위기감과 맞물리면서 가상과 현실을 잘 넘나들고 있다. 이 영화의 제목인 '기적세계'는 한국의 3D 온라인게임을 의미한다. 즉, 한국문화로 대변되는 사이버세계는 지금의 중국의 현실인 셈이지 결코 사이버 속의 환상과 실재를 구별할 수 없는 현실이 아니다. 그것은 곧 중국에 밀어닥친 실재적 이미지의 은유적이면서도 현실적인 이미지들로 '가상이

곧 현실'이라는 서사구성을 이루고 있다. 따라서 이 영화 역시 게임이라는 타 이미지물이 바로 유사 거울이미지로서 영화 현실과 표리를 이루며 성공적으로 지금의 중국을 드러냈다고 할 수 있다.

유사거울 이미지는 영화 서사 내부에서도 가능하다. 인간의 내부인 '자아'를 그림으로 멀리 인용한 경우이다. 가령 [녹차綠茶 Green tea]가 그러하다. 이 영화는 장위엔張元 Zhang Yuan의 2003년 작으로, 여기에는 잃어버린 자아를 그리는 것으로 유명한 팡리쥔方力鈞 Fang Lijun이 주인공의 내심세계를 짚어주는 역할로 직접 출현한다. 그리고 그가 그린 자아에 대한 그림은 영화의 배경으로 사용됨으로써 서사의 내면을 거울 이미지로 반사한다. 여기서 주인공은 '여인'의 실체에 대해 환상을 가지게 되는데, 여기서 그 환상의 작용은 특이하게도 그림으로 직접 드러나는 것이 아니라 영화 속에서 반사될 뿐이며 그러한 환상은 실재하는 주인공의 실제행동 속에 부여된다. 즉, 그림은 자아를 내비치는 직접적 매개체가 되지 못한다. 왜냐하면 자아를 지닌 것은 영화 속 주인공 자체이기 때문이다. 주인공은 자신의 위치를 파악하지 못할

Fang Lijun, untitled 1998

뿐 아니라 자신이 사랑하고 있는 상대의 실체에 대해서 전혀 파악하지 못하고 있다. 오히려 여인이라는 실체에 대한 환상이 없는 화가만이 그림 속에서 그 환상을 가시화할 뿐이다. 현실과 상상은 현실적 이미지와 그림 이미지의 전도로서 드러나게 된다. 자아에 대한 탐색 혹은 사유가 구체화되어 영화로 드러났다. 여기서 타 장르나 아트의 이미지물들을 콜라주하는 방식은 그렇게 서사의 흐름을 따라가는

것이 아니라 그 서사 속에서 사유하기를 원하는 영화를 위해 사용되는 간접적 지시체일 뿐이다.

The World, 2004

지아장커의 [세계世界 The World] (2004)는 사유의 움직임을 드러냄에 있어서 [녹차]보다 조금 더 감각적으로 그림을 사용한다. 영화 속에는 중간 중간 애니메이션이 삽입된다. 그것은 정확하게 구체적으로 제시된 영화 화면의 내부라고 할 수 있는데, 왜냐하면 영화의 구체적 화면과 애니메이션 화면이 상관성을 가지고 연결되지 않기 때문이다. 애니메이션에서 보이는 그림들은 추상적이지 않지만 추상적인 효과를 가짐으로써 그것이 영화의 구체적 현실의 내면임을 알려준다. 나아가 그것은 이 영화를 보면서 느낄 수 있는 감각과 맞닿게 된다. 서사구성에 전혀 도움이 되지 않는 이 화면들은 그렇게 그런 방식으로 영화의 새로운 화면을 구성하며 관객을 보다 자유로운 사고로 유도한다. 따라서 여기서 애니메이션은 현실의 구체적 장소와 시간들을 넘어서는 내부와 안팎의 표리를 이루며 유사거울 이미지를 형성한다. 거울은 단지 겉모습만을 보여주는 것이 아니라 내부를 들여다보게도 하기 때문이다.

물론 이러한 내부와 외부를 잇는 이미지들의 나열은 '영화언어는 시詩언어이다'[15]라고 말한 피에르 파올로 파솔리니Pier Paolo Pasolini의 시적 영화론을 떠올리게 만든다. 하지만 내부의 외면화가 꼭 시적일 필요는 없다. 그것이 꼭 상징이라고 볼 수는 없다. 그것은 단지 그러한 이미지가 주는 감각 그 자체일 수도 있는 것이다. 여기서 앞서 제기한 이미지의 비언어성에 대해서 언급할 필요가 있다. 파솔리니는 내면을 시각화한 화면들이 '시적이다'라고 표현했다. 이러한 사고의 기본은 그의 영화분석의 틀이 언어학적인 커뮤니케이션에 있다는 문자언어 우위의 방법론에 있다. 파솔리니가 정신적

15 피에르 파올로 파솔리니, 이승수 옮김, 「시적 영화」, 『세계 영화이론과 비평의 새로운 발견』, 서울: 도서출판 가온, 2003, p.133.

인 내부를 표현하는 영화들에 대해 시적이라고 접근한 방식은 크리스티앙 메츠Christian Metz의 이미지 문장론과 맥을 같이한다. 물론 그는 메츠는 파솔리니 보다 훨씬 '보이는 것'에 집중하지만 말이다.[16] 하지만 지아장커의 [세계]와 같은 영화 내부 이미지들은 '읽히지 않는다.' 이것은 훨씬 장 보드리야르의 시뮬라시옹에 가깝다. 이러한 이미지들은 그것의 깊이, 즉 의미체를 갖지 않는다. 그것은 단지 정신적인 것으로의 내부라고 여겨질 요소도 있지만 그렇다고 해서 그 이미지 자체에 대한 의미가 뚜렷이 마련되어 보이지는 않는다. 그저 이미지 자체가 지니는 감각만을 빌려올 뿐이다. 따라서 이러한 거울효과에 해당하는 영화들은 커다란 '은유metaphor'[17]로 만들어진 영화라고 할 수 있을 것이다. 그것은 현실과 유리되었지만 현실의 구체적 모습이며, 또한 절대로 파악되지 않는 실체에 대한 커다란 은유이다. 그리고 이러한 은유적 화면을 구성하는 거울효과들을 가진 영화들은 결론적으로 사유를 쫓아가는 영화들로 분류된다.

동시대의 중국영화에서는 이러한 포스트모더니즘적 이미지 작업이 여러 가지 형태로 드러난다. 그것은 영화라는 한 작품 안에서 이질적인 이미지 매체들이 '콜라주collage'되는 형태를 취한다. 그러한 작업들은 당연히 지금의 중국을 그리는 데 있어서 표현기법적인 측면에서뿐 아니라 그들의 사고유형으로 새로운 안건들을 제시한다. 특히 미술적 영역과 미디어매체 영역들의 교섭이나 참조들이 영화 내에서 충분히 이러한 작용을 해낸다. 이미지의 조합들은 관객들에게 이미지들이 가진 시간과 공간에 새로운 성격을 부여한다. 그리고 두 가지 결론에 도달한다. 첫째, 이미지 자체로만 화면 구성을 하기 위한 전략이 곧 포스트모던적 경향임을 노출시킨다. 그것들은

16 박성수는 파솔리니의 영화랑그는 메츠의 언어학의 협소함을 확장시킨 결과라고 생각한다. 박성수, 『들뢰즈와 영화』, 서울: 문화과학사, 1998, p.115.

17 보드리야르는 이것을 '은유metaphor'와 '환유metonym'로 나누어 설명하기도 한다. 장 보드리야르, 위의 책, p.48.

기존의 문학적 서사 구성으로부터 벗어남으로써 완전히 이미지 자체만으로 새로운 서사를 구성한다. 둘째, 이러한 아트와 영화 혹은 미디어 매체와 같은 여러 혼합된 이미지물들의 조합은 결국 중국 현실의 문화적 혼용이라는 사실과 덧붙여지며 형식적 기법과 사회적 현상이라는 두 가지가 딱 달라붙어 표리를 이루도록 만든다. 그것은 문학적 베이스를 가지고 영상화하던 영화 작업과는 전혀 다른 성격을 지닌 영화로서 위치하도록 만든다. 그렇다면 지금의 중국영화에서 보이는 이러한 포스트모더니즘적인 경향들, 움직이는 이미지와 정지한 이미지를 가지고 곡선적 시간을 조직하거나 움직이는 몸과 정신을 그대로 기록하면서 새로운 형식의 움직임을 만들어 나가는 것 혹은 그것 자체가 거울의 이미지를 지니고 영화의 서사를 구성하는 것은 전체적으로 지금의 중국인들의 사유의 방향들을 고스란히 드러내는 일이 될 것이다.

Part C.
역사를 새롭게 쓰거나 기록하기_{New Writing or Recording History}

문자가 아닌 이미지로 기록을 한다면, 그것은 잠시 잠깐의 순간을 포착하는 사진이나 미술과 같은 스틸 이미지Still image가 있을 수 있고, 또 그것보다는 훨씬 더 서사적인 움직이는 이미지Moving image로서의 영화가 있을 수 있겠다. 앞에서 현대 중국의 1980년대, 1990년대, 그리고 2000년대의 영화와 미술 작품을 모두 살펴보았다. 그러나 정작 사회주의 중국의 '포스트'라는 글자를 앞에 붙일 때 '사회주의' 예술과 그 이후 혹은 그것과 접하는 예술에 대한 성격 자체에 대해서는 가까이 조명하지 못했다. 아마도 그것은 중국의 사회주의시기 강조하던 '현실주의 문학'의 노선에서 그 문제를 이어 나가야 할 것이다. 이 책에서 중요한 개념으로 사용한 것은 1980년대 이후 지

성인들이 선택한 '이미지 언어'였다. 이것은 이미지로 사건을 기록한다는 의미로 사용되었고, 문자로 이루어진 언어와 다르게 어떠한 진실성을 확보할 수 있느냐 혹은 지금의 동시대성을 적확하게 표현해내느냐의 문제와 직결된다. 조금 더 이런 장르의 성질을 가까이 가서 보자면 여과 없이 모든 것을 찍을 수 있는 사진적 진실성이 이 둘의 문제를 이어줄 수 있을 것이다. 즉, '문자에서 이미지로' 가는 중간에 카메라적 진실성, 사회를 냉철하게 객관적으로 바라보며 동시에 프레임이라는 주관적 잣대를 들이대는 그러한 성질을 찔러 넣는 것이다. 왜냐하면 1980년대 이후에 지성인이 표현하고 싶은 지식의 체계는 문자언어만으로는 그 현실을 직시할 수 없는 특성이 존재하기 때문이다. 그것은 조금 더 가시적이고 조금 더 객관적이고 조금 더 다양한 시선들을 필요로 한다. 특히 사회주의시기 문자언어에서 강조하던 현실주의 리얼리즘과 이 문제를 연결하여 살피자면, 현장성을 살린 '기실주의紀實主義'로서 보고서의 형태나 르포르타주Reportage 형식의 다큐멘터리 전통이 매우 발달한 중국에서는 현대에 와서는 보다 직접적인 이미지 언어로서 이러한 사진적 진실성에 다가가서 기록한 사회보고서가 곳곳에서 작성되었다.

그렇다면 그들이 보고하고 싶은 현장성을 지닌 소재들의 사진적 진실성과 그 표면의 것들에 대해서 알아보자.

첫째, 지난 사회주의시기를 상징하는 건물들이 사라지는 것을 목도하고 이미지로 기록한 것들이 있다. 주로 이것은 사회주의시기에 지어진 건물들이 무너진 그 자리에 자본주의가 원하는 건물로 그 환경이 바뀌어가는 현장성을 그대로 살린다.

장페이리張培力 Zhang Peili의 2008년 작 [A Gust of Wind]는 설치예술이면서 동시에 비디오예술이다. 여기 담긴 비디오 내용은 허물어져 가는 벽의 과정으로 이루어져 있다. 사실 이렇게 벽이 무너지는 장면들이 사진의 재료가 되거나 혹은 회화의 주제가 되는 것은 2000년 이후 중국미술 작품에 많

이 보이는 현상이다. 사실 지난 사회주의시기의 건물들을 철거하는 모습은 중국의 현실에서도 자주 볼 수 있다. 황뤄이黃銳 Huang Rui는 '拆那 China중국을 철거하다'라는 작품을 통해 현재 중국에서 이루어지고 있는 무너져 가는 건물에 대한 사실적 이미지 보고서를 낸다. 여기서 '拆那'는 '저것을 철거하다'라는 뜻이자 동시에 중국어 발음으로 'chai-na'가 되어, 실제 'china'를 동음이의어로서 지적함으로써 '무너져 가는 중국'이라는 이중적 의미를 지닌다. 즉, 이것은 지금의 중국 현실을 고발하는 이미지 언어다. 물론 이것은 매우 상징적이기도 하면서 '현실적'이다. 그것은 새로운 사회주의에 필요한 새로운 공간을 의미한다. 이전 사회주의에서 필요했던 건물은 공공의 건물이다.

Zhang Peili, A Gust of Wind, 2008

2007.1. 북경 전문 앞 철거장면

Huang Rui, [CHINA], 2002

인민들이 사는 공간, 인민들의 휴식 공간, 그리고 인민들의 작업공간이다. 이러한 것들이 사라진다는 것은 견고한 건물만큼이나 확고한 그들의 이데올로기가 무너진다는 상징적 의미도 함축한다. 견고한 것들이 무너지고 다시 새로운 견고한 것이 세워지는 현실이 고스란히 이미지로 기록된다. 가령 랑시아오치郎小杞 Lang Xiaoqi는 흑백사진과 같은 느낌을 주는 그림으로 그것을 실현해낸다. 그의 그림은 마치 흑백사진과 같다. 여기서 중요한 것은 사

Lang Xiaoqi, Changing landscape of the city 2, 2007

Jiao Jian, Wushan Cun, 2006

진과 같은 효과이다. 이것의 최종 형태는 그림이지만 사진으로 철거 당시를 찍어낸 듯한 가짜 진실을 함유한다. 지아오지엔焦健 Jiao Jian은 전위적인 사진예술로 그러한 것을 구현해낸다. 여기서 모든 건물들과 집안 가재도구는 실제와 실제 아닌 오브제들의 결합으로 이루어진다. 진실을 담은 듯한 랑시아오치의 사진과 달리 이것은 매우 인위적이고 작위적이라는 느낌을 준다.

하지만 이것은 정말 사진이다. 그리고 실제 철거 직전의 건물에서 촬영된 것이다. 하지만 이것이 전자의 랑시아오치의 흑백사진과 같은 그림보다 덜 실제적이라고 느껴진다. 결국은 '그럴 듯함'이라는 것은 그것의 표면에 있는 것이 아니라, 그 안에 담긴 인위적인 조작에 있다. 여기서 중요한 것은 담긴 내용의 실질성, 즉 건물을 허물러 가는 사람들이냐 혹은 헐린 건물에서 유희로 세워진 버려진 물건이냐 하는 것에 있다. 하지만 결론적으로 이 두 가지의 실질성이 의미하는 바와 상관없이 중요한 것은 '포착'에 있다. 예술가의 무너져 가는 건물에 대한 시간적 포착에 있다. 따라서 두 가지 흑백그림과 인위적인 오브제 연출은 결국 중국의 현실에서 벌어지고 있는 암담함(흑백)과 우스꽝스러움(인위적인 구성)이라는 키워드로 가시화된다고 볼 수 있다. 즉, 그것은 지난 시기의 암울함 자체를 파괴하려는 욕망과 동시에 그것이 정당한 욕망인가를 물어보고 있는 것이다. 따라서 무너져 가는 건물에 대한 이미지 묘사나 포착은 지금의 중국이 처한 문제 그대로의 실질적 이미지를 이루게 된다.

이러한 무너져 가는 현실에 대한 이미지는 영화 속에도 있다. 가령 지아장커는 사회주의시기 한 군수공장이었던 청파집단 Factory 420이 거대 아파트 단지인 '24도시'로 태어나는 과정을 [24시티](2010)에서 이미지로 기록해낸다. 여기에는 그 건물에 이야기가 얽혀 있는 11명의 남녀들이 출현한다. 그들의 개인적 역사이자 그들의 기억들은 그 건물과 함께했고 이제 그 기억들은 사라지고 있다. 그들은 각자

Jia Zhangke, 24city, 2010

Still Life, 2006

이 오래된 구 사회주의 공간과 인연을 맺게 된 경위 그리고 이곳에서 이루어진 시간들을 이야기한다. 그리고 이러한 공간의 변화는 곧 시간의 흐름이라는 것을 이 영화는 알려준다. 지아장커의 2008년 작인 [스틸 라이프]에서도 이런 가시적인 현실에 대한 이미지 제시는 분명히 나타난다. 특히 여기에서는 포스트 사회수의시기 인민들의 인간관계가 구 건물의 사라짐과 더불어 이루어진다. 새로운 사회주의시기에 접어들어 직업을 제대로 찾지 못한 젊은 청년은 건물을 무너뜨리는 일용직을 하며 자신의 새로운 시기를 살아가지만 결국은 구 사회를 상징하는 건물 더미 속에서 죽어간다. 그것은 새로운 사회주의에 적응하다 실패한 혹은 기존의 사회주의에 매몰되고 마는 인민들의 모습 그대로 이기도 하다. 또한 사고파는 부부관계를 맺은 주인공 한샨밍韓三明은 구 건물이 무너져 가는 벽 뚫린 허한 공간에서 그에게서 돈만 갈취해간 부인과 상봉한다. 여기에는 수많이 사라져가는 공간들이 제시된다. 수몰지구로 바뀐 옛 지명, 새로운 사우나 시설로 태어난 안락시설의 이전 관청자리, 일일 노동자의 숙소. 하지만 이 공간들은 현재 중

Still Life, 2006 삼협다리와 수몰지구

국 사회에 없다. 그리고 산샤댐 위 다리에 전광등을 켜며 이야기한다. "마오가 그렇게 하고 싶었던 일이 네요." 바야흐로 마오로 대변되던 지난 시대의 상징물들은 사라져가고 있다는 것을 영화 속에서 그대로 담아낸다. 그러한 영상 '기록'들은 고체형태의 단단한 그 무엇들을 부수면서 시대를 깨려는 시대정신으로 읽힌다.

그리고 이러한 움직임은 사회 전체의 건설현장으로 대변된다. 그것은 부서진 건물의 모습 그리고 쓰레기더미들로 제시되며 그 황량함마저 전달된다. 또한 [스틸라이프]의 배경이 되는 산샤라는 공간 자체가 바로 새로운 사회주의의 상징이 된다. 마오 생전 뛰어난 사회주의 생산능력을 보여주기 위해 착공한 댐과 다리들은 마오가 살아 있던 시기에는 성공하지 못하다 민간자본의 투여로 완전히 다른 공간으로 바뀐다. 물론 왕샤오밍王曉明 Wang Xiaoming이 말했듯이 중국의 공간들은 공적인 공간에서 사적인 것으로 바뀌어가고 있으며, 안락한 집은 마치 행복을 줄 것 같은 자본주이 이데올로기를 양산한나. 사회수의가 무너져 가면서 공간의 쓸모가 바뀌고 지금의 인민들은 노동생산단위로서 공간과 위치를 정하는 것이 아니라, 개인적인 소비경향에 따라서 자신들의 공간을 선택한다. 가장 먼저 주거공간인 아파트가 생기고 그다음 병원 마켓 등의 여러 가지 소비생활의 공간들이 옆으로 포진한다.

둘째, 사회주의시기의 인민들이 새로운 사회주의시기에 접어들어 겪게 되는 지위 변화에 주의한다. 여기에도 두 가지 다름이 있다. 하나는 인민으

Yang Shaobin, 800 Meters Under No.5, 2006 Jia Zhangke, Useless, 2007

로서의 지위, 또 하나는 그들의 작은 권력자인 경찰들의 지위에 주목하는 것이 있다. 먼저 포스트 사회주의시기 인민으로서의 지위를 다루는 것이 있다. 이것은 앞에서 살펴본 무너져 가는 건물에 대한 기록과 상관성을 갖는다. 양샤오빈楊少斌 Yang Shaobin은 극사실주의 그림으로 탄광의 광부들을 그려낸다. 그는 탄광의 모습을 주로 인물 위주로 그려내는데 이러한 모습은 이미 지아장커賈樟柯 Jia Zhangke의 영화 [무용無用 Useless](2007)에도 나와 있으며, [스틸 라이프三峽好人 Still Life](2006)에서 펀양汾陽으로부터 부인을 찾으러 산샤 펑지에奉節 Feng Jie까지 찾아간 주인공 역시 광부이다. 물론 광부가 의미하는 것은 단순히 위험한 일을 하는 사람만은 아니다. 영화 속에는 그것이 일반 농민공들의 일용직임을 알려준다. 리양李楊 Li Yang의 [맹정盲井 Blind Shaft](2003)에서도 탄광의 일용잡직이 흔한 농민공의 직업임을 알려준다. 그들은 사실상 호적을 시골에 두고 있는 이들로 단순히 일거리를 찾아 시골로 들어간다. 이들은 시골에서 도시로 가는 농민공과는 다른 모습을 이룬다. 그들은 앞에서 살펴본 구 사회주의 건물을 허무는 자들이며 또한 인민들의 삶의 기반이 되는 땅속에서 땅을 허무는 자들이다. 그리고 1회용 비닐처럼 버려질 한없이 값없는 인생들이다.

　일용직에 의지하는 농민공은 집이 없이 떠돌기 때문에 그들의 모든 이삿짐은 항상 부유한다. 어느 곳에도 정착할 수 없는 처지에 놓인 이들은 모든

Cao Fei, Fresh, 2002

jia zhangke, Still life, 2006

Little Moth, 2007

짐을 커다란 일회용 쇼핑백에 넣고 다닌다. 지아장커의 영화 [스틸 라이프]에서 홍콩스타 주윤발을 따라하며 일용잡직을 하던 청년은 커다란 1회용 비닐 가방 안에 스스로가 짐짝처럼 들어가 있다. 그 스스로가 그 짐짝들과 동항이 되어버린다. 우습기도 한 이 모습은 일회용 쇼핑백에 담긴 농민공의 모습 그대로를 드러낸다. 사실 이러한 우스꽝스런 이미지는 2002년에 이미 차오페이曹斐 Cao Fei의 조형예술작품으로 나타난바 있다. 그들은 그 커다란 1회용 싸구려 가방 안에 들어 있는 곧 버려질 인생에 다름 아니라는 사실을 이렇게 가시화한다.

이렇게 농민공들의 버려진 인권만큼이나 중요한 것은 장기매매나 혹은 어린아이를 사고파는 문제들이다. 특히 중국에서 독립 다큐멘터리는 소재니 영화 기록 민에서 이런 문제들이 상당히 많이 고발되고 있다. 가령 타오펑影鍂 Tao Peng의 [매미소녀Little Moth, 2007]는 긴 시간 동안 이 문제들을 매우 직접적으로 과감하게 보여준다.

물론 광부, 일용직, 사회주의 국가의 이념 아래 삶의 위협을 받는 일반 인민들의 모습이 이미지화되어 나타난 그림이나 혹은 사진, 영화가 있는가 하면 권력자와 서민의 사이에 위치한 부패한 경찰들의 모습에 주목하는 것도 있다. 장뤼張律 Zhang Lv의 [망종Grain in Ear](2005)에 나오는 부패한 경찰과 [중

경重慶 zhongqing](2007)에 나오는 부패한 경찰은 더 이상 사회주의시기의 '공공의 안전公安'을 위해 존재하는 봉사요원이 아니다. 그들은 권력의 말단에 있으면서 그것을 이용하는 악덕 지주와 같은 모습으로 변모해 있다. 사회가 바뀌어가면서 스스로 불법적인 것을 자행하면서 오히려 일반 인민들을 혼내주고 겁주는 것이 그들의 일이 되어버린다. 그들은 국가 권력기관의 가장 하단에 위치하여 일반서민들의 삶에 폭

Fang Lu, Don't Talk About Politics, 2008

Zhang Lv, Grain in Ear, 2005

력을 가한다. 그들의 폭력 지점은 2008년 작 팡루方璐 Fang Lu의 사진 작품에서도 보인다. 여기서는 경찰들이 위계질서 속에 있는 것이 아니라 일반인과 동등한 위치에 있다. 경찰들은 모두 시선을 다르게 하고 있다. 그들은 서민들에게 관심이 없다. 그들은 이미 서민과 유리되어 있다. 반면 영화 장뤼의 [망종Grain in Ear. 2005]에서 경찰은 서민과 손을 잡고 있다. 하지만 이것이 서민들과 친연성을 가진다고 보기는 힘들다. 여기서 경찰은 나란히 오히려 권력의 측면, 즉 강자의 모습으로 그녀 앞으로 배치된다. 푸른색의 제복이 의미하는 국가 이데올로기다. 푸른색이 의미하는 '노동'은 이미 권력화된 지점으로 바뀌어 있다. 따라서 아트와 영화에 모두 기록된 무너진 건물이나 인민, 경찰들의 모습들을 포착한 이러한 이미지들은 모두 포스트 사회주의에 살아가고 있는 인민들에 대한 기록이다. 인간의 육체가 있다. 하지만 그 육체는 1회용으로 소비되는 지점이다. 그래서 이러한 이들에게는 모두 옷이 제대로 입혀져 있지 않다. 일용직이기 때문에 그들은 영화 내에서 신체가 강조된다. 강조된다기보다는 그들은 그렇게 헐벗어 있다. 그것은 노동

현장의 아름다운 육체라기보다는 육체노동을 팔고 있는 인간의 몸뚱어리인 것이다. 바야흐로 이 문제는 왜 역사를 써나가야만 하는가의 당위성보다는, '어떻게' 그것을 기록해야 하는가의 문제라고 할 수 있을 것이다. 물론 이러한 것들이 고발의 형태를 띠는 것이 아니라 이미지 그 자체적으로 현실을 그대로 투과시킨다. 그것은 말 그대로 '영상언어'로 지금 영화를 찍은 것들에 해당한다. 따라서 이런 기록적 의미로의 영상이미지는 5세대 초기에 그들이 원했던 새로운 기록으로서의 영상언어를 그대로 완벽히 실현한 지점이다. 이것이 위에서 말한 '문자 언어 – 이미지 언어'로 넘어가는 가장 중요한 사진이 담을 수 있는 진실성이다. 여기서 말하는 '사진'이라는 것은 매체를 뜻하는 것이 아니라 바로 그것의 성질을 일컫는 것이다. 사회주의시기의 보고서 작성과 같은 성질은 포스트 사회주의 사회에서 이미지 언어로서 이렇게 그 맥이 이어지고 있는 것이다. 이것은 분명히 '포스트' 사회주의를 표현하는 값진 언어가 된다. 또한 새롭기도 하다.

즉, 문제가 되는 것은 바로 사회적 이슈가 소재화되는 것이 아니라 그것을 표면화시키는 작업들이다. 가령 휘지엔치霍建起 Huo Jianqi 감독의 [라이프쇼生活秀 life show](2002)[18]에도 주민들의 철거이야기는 나온다. 하지만 그것이 이미지로 가시화되어서 기록의 형태를 취하는 것은 아니다. 그것은 상징과 혹은 정신적으로 그려지는 것이지 그것 자체가 영상적 기록을 이루는 것은 아니다. 따라서 지금 이 시기의 영상기록의 문제는 자연스럽게 다큐멘터리 영화들과 연관성을 가질 수밖에 없다.

셋째, 또 한 가지 주의해야 하는 것은 포스트 사회주의 사회에서 '중국'이라는 거대한 공간을 바라보는 일이다. 이것은 '사회주의 – 포스트 사회주의'의 문제를 넘어서서 중국이라고 하는 거대한 국가의 폭력적인 이데

18 이 영화는 츠리池莉 동명소설 『生活秀』를 바탕으로 찍어진 작품이다. 제22회 중국영화제 금계장第二十三届中國電影金雞獎(2003年 11月)에서 우수각본상을 수상했다. 소설에서는 우한武漢의 지칭지에吉慶街 철거를 다루고 있고, 영화의 배경이 된 곳은 충칭重慶이었다.

올로기를 외부로부터 조명해나가는 일이다. 여기에는 국가로부터 소외되어 있는 자들에 대한 기록이 있다. 이들은 주로 변방지역에 처하면서 소수민족으로서의 삶을 이루고 있는데, 위에서 지적한 인민이나 혹은 경찰의 위치를 벗어나 대중국에 포함되느냐의 문제와 직결됨으로써 새로운 '포스트' 사회주의 중국의 영역을 이룬다. 루촨陸川 Lu Chuan의 [커커시리可可西裏 Kekexili: Mountain Patrol](2004)에는 티베트에서 삶을 살아가는 늑대사냥꾼이 나온다. 물론 이것은 다큐멘터리 형식으로 찍어진 것이지만, 완전한 다큐멘터리는 아니다. 하지만 내용에 해당하는 것은 진실 된 그들의 삶이다. 여기서는 늑대사냥을 금지하는 국가정책 때문에 삶이 어려운 티베트의 이야기가 나온다. 불법이 자행되고 지역주민들은 그들의 삶에 위협을 받는다. 환경보호라는 미명 아래 인간의 삶의 문제는 전혀 고려되지 않고 있다. 유목민족의 삶은 사냥이다. 그리고 그들의 삶의 주기는 일반 농민과도 다르며 도시인과 다르다. 특히 이데올로기와는 관련도 없다. 사회주의라는 이데올로기로 그들의 삶을 재단하는 것은 이념적 폭력이다. 그리고 인간의 삶을 위협하는 생태보전은 과연 어떤 의미가 있는 것인지에 대해서 묻고 있다. 또한 불법적으로 도살이 이루어지고 뒷거래가 이루어지는 것이 과연 잘못된 것인가에 주목해야 한다. 왜 그들은 불법으로 그것을 거래해야만 하는가 하는 사회적 문제를 제기하는 것이다. 물론 이런 것들은 다큐멘터리가 지니는 사진적 속성 때문에 사진적 기능을 겸한다. 물론 [아오구루야]와 같은 단편 다큐멘터리 또한 내몽고에 위치한 소수민족의 삶을 잘 조명했다. 목축을 삶으로 살아온 이들에게 무자비하게 행해지는 국가적 폭력은 그들의 삶을 완전히 파괴한다. 사회주의에서 말하는 '잘살아보세小康' 운동은 과연 누구를 위한 것인지 이들 소수민족들의 삶을 통해 물어보고 있다.

넷째, 마지막으로 살펴봐야 하는 것은 기록적 성격이 사회주의를 벗어나 최근 자본주의와 맞닿으면서 나온 새로운 사진적 속성에 기인하는 것들이 있다. 물론 이것은 앞서 미술 편에서 이미 살펴본 문제이기는 하다. 대부

Isaac Julien, 2010

Zhu Jia, Red Flag, 2009

분의 영화의 서사성은 그림이나 사진의 형태를 취하면 그 이야기성을 끌고 온다. 2010년 아이작 줄리앙 Isaac Julien은 상하이에서 지아장커 감독 영화의 히로인 자오타오趙濤 Zhao Tao와 콜라보레이션을 진행하였다 ([TEN THOUSAND WAVES-ISAAC JULIEN SOLO EXHIBITION]).[19] 여기서 아이작은 중국의 현대 영화 속에 나타나는 상하이 노스탤지어와 관련하여 실제로 중국배우를 기용하여 다시 연출했다. 상하이 노스탤지어라고 하는 가짜 허위 문화의식을 사진 속의 영화라는 방식으로 구현해낸 것이다.

또한 사실 노스탤지어라는 용어보다는 포스트 사회주의에서 자본주의는 거의 현실 속의 코미디처럼 작용하는 것 같다. 가령 주지아朱 加 Zhu Jia의 중국국기에는 다섯 개의 별 대신 루이비통이 박혀져 있다. 이것은 국가모독이라기보다 숭배의 대상을 너무도 잘 보여주는 지금의 중국의 현실이 된다. 또 한 가지 간과할 수 없는 즐거움은 바로 도적들의 출현을 다룬 영화들이다. 장양張楊 Zhang Yang의 [낙엽귀근落葉歸根 Getting Home. 2007]을 보면 버스를 하이재킹하는 도적들이 나온다. 이런 직업군들은 이전 사회주의시기에는 없었다. 그들은 자본주의하에서 양산된 새로운 직업군이다. 이들의 직업은 특이하게도 남의 돈을 갈취하는 것인데, 무서운 문신이나 덩치에 비해서 여린 마음을 가지고 있다. 물론 남을 사기 치거나 혹은 눈속임을 통해 돈을 갈취하는 것인

19 이 전시는 Shanghai ART Gallery H Space(Shanghai, China)에서 May 21, 2010　Jun 20, 2010 기간 동안 이루어졌다.

데, 사실 포스트 사회주의시기 소매치기를 다룬 가장 현실적인 영화는 지아장커賈樟柯 Jia Zhangke 감독의 [소무小武 Xiao Wu, 1997]이다. 여기서 소무는 자본주의가 들어온 이후 그러니까 포스트 사회주의시기에 완전히 편입되지 못한 하류인생으로 그려진다. 그는 마지막에 길거리에서 구경거리가 되고 만다. 소무는 자본주의만 들어오지 않았다면 평범한 인민으로 살아갈 수 있었다. 하지만 인민들의 하류분화의 대표적인 예로서 그는 사회주의시기 도덕적 평가로는 폄하당하고 포스트 사회주의 사회체계에는 전혀 영입되지 못한 잉여인간으로 남게 된다. 하지만 이러한 것이 과거의 어느 시점과 함께 합쳐지면 아주 코믹한 소재가 된다. 가령 펑시아오깡馬小剛 Peng Xiaogang의 [천하무적天下無賊 A World Without Thieves, 2004] 이나 장원姜文 Jiang Wen의 [양자탄비讓子彈飛 Let The Bullets Fly, 2010]와 같은 작품은 이런 사회주의 현실에 대한 고발을 코미디로 덮는다. 실제로 이것은 사진적 속성의 두려움을 회피하는 방법이기도 하다. 그것은 포스트 사회주의 인민의 새로운 하류분화를 뜻한다.

Part D.
5세대, 6세대로서의 의미The meaning of the fifth generation, sixth generation

중국 현대 영화에서 감독들에게 '세대'라는 용어를 붙여서 그들만의 창작경향과 방향을 제시하는 것은 5세대로부터 시작되었다. 이후로 숫자의 연속선상에서 6세대, 7세대와 같은 직선적 사고를 연장시키려는 경향도 존재했던 것으로 보인다. 하지만 과연 현대 중국 영화에서 숫자와 관련한 감독군을 시간순서대로 분류할 수 있느냐의 문제는 조금 더 시간을 두고 살펴봐야 할 것이라고 생각된다. 왜냐하면 그것은 단순히 시간적 선후의 구분이 아니기 때문이다. 적어도 5세대 이전을 명명할 수 있는 기준이 있어야 하고, 또 왜 5세대라는 명칭을 갑자기 갖게 되었는가에 대한 것들이 뚜렷이

제시되어야 하기 때문이다. 또한 6세대, 7세대라는 명칭을 붙일 수 있다면 숫자상의 나열을 위한 뚜렷한 기준도 있어야 하기 때문이다. 하지만 이러한 세세한 현대 중국 영화 감독군에 대한 숫자상의 나열을 모두 할 수 있는 기준이 없다 하더라도 5세대와 6세대는 확실히 존재한다고 말할 수 있다. 그리고 그러한 명명이 존재할 수 있는 기준은 뚜렷한 특성이 있기 때문이다. 그것은 곧 그들의 중국 현대 영화에 대한 혁명성이다. 그것은 기존의 카테고리에 대한 '새로운 개선'이 아닌 전혀 다른 공간의 범주화를 의미한다. 확실히 5세대로부터 중국의 현대 영화는 다른 범주 안에 들어가게 되었다. 그리고 6세대는 그러한 범주의 상이성과 연관성을 지닌다. 특별히 6세대가 5세대와 대별하여 의미가 있는 것은 5세대가 일구어 놓은 혁명성 가운데서 새로운 방향을 제시한 데 있다. 5세대가 새로 마련한 범주란 앞에서 말했듯이 '사회주의'라는 깃대를 제거하려는 움직임들의 소산, 즉 사회주의를 벗어난 영화이고자 한 것이었다. 그것은 정치적 이데올로기로부터 벗어나려는 움직임이었고, 중국의 내부를 들여다보고자 한 그들의 태도였다. 6세대는 기본적으로 이러한 움직임에 크게 동참한다. 하지만 이들은 좀 더 현실적이고 구체적인 중국을 보기를 원했다. 그것은 완성된 서사가 아닌 판단의 유보를 의미하는 지금의 중국 현실에 대한 기록이며, 삶의 한 부분에 대한 자세한 묘사를 이루었다. 그것은 어떤 사건의 한 토막이며 한 증상일 뿐이다. 따라서 6세대의 이야기는 5세대보다 훨씬 지금의 중국을 이야기하는 데 접근해 있다. 그렇기 때문에 그들은 화면 속으로 직접적으로 들어오기를 거부한다. 그것은 화면에서 미학적인 구성을 하지 않음으로써 그 이야기들을 형성하기도 하며 또는 문학하기와 같은 동일선상에서 필름으로 그려내기를 실천하기도 한다. 이러한 양 극에 있는 미학적 이미지들은 적어도 5세대 감독들이 영화 내에서 지속적으로 운용하였던 주관적인 시선들을 벗어난다. 그렇게 함으로써 영화의 위치를 다르게 자리매김한다. 그리고 당연히 이와 같은 서사전략과 이미지화들은 중국을 현실화하는 새로운

방향으로 드러나게 된다. 이로써 6세대는 5세대의 혁명 속에서 다른 카테고리를 갖게 된다.

여전히 6세대의 문제는 감독 분류만의 문제는 아닌 것 같다. 한 작가의 작품조차도 모두 6세대에 넣을 수 없는 게 있기 때문이다. 가령 왕샤오슈아이王小帥 Wang Xiaoshuai의 [칭홍靑紅 Shanghai Dreams, 2005]은 상하이 드림을 부추기는 영화들에 교묘히 편승한다. 여기에 나오는 과거에 대한 기억은 그럴 듯해 보이는 과거에 대해 느낄 수 있는 향수일 뿐이며, 완벽하게 '만들어진' 이미지에 지나지 않는다. 이것은 과거에 대한 진실추구가 아니라 과거에 대한 주관적 감각에 대한 환기를 이용하는 것일 뿐이다.

또한 황지엔신黃建新 Huang Jianxin의 [똑바로 서 구부리지마站直曪 別趴下 Stand Up, Don't Bend Over, 1993]는 보통 인민들의 생활을 잘 그려낸 영화이다. 그 내용 역시 지극히 개인적이고 이웃들에 불신을 지니고 살아가는 인민들의 소시민적 생활을 지적하면서도 동시에 전체적으로 명랑 드라마와 같은 성격을 갖는다. 그들의 고민들은 화해되고 또한 즐거움으로 승화한다. 이러한 것은 6세대 영화의 모든 서사전략들을 완전히 구성할 수 없게 만든다. 왜냐하면 그것은 이미 완성된 스토리이며 또한 인민들의 생활 자체에 대한 자연주의적 관찰 태도를 상실했기 때문이다. 인민들의 자잘한 생활이 문제가 아니라 자잘한 생활조차 왜곡되는 지점이 6세대의 혁명성에 위배된다. 반면 루쉐창路學長 Lu Xuechang의 [카라라고 불리는 개卡拉是條狗 Cala, My Dog!, 2003]는 북경에서 사는 인민들의 개를 둘러싼 자질구레한 이야기를 다루고 있음에도 불구하고 정확하게 그들의 문제들이 지적되고 나열되며 제시되어 있다. 따라서 적어도 [똑바로 서 구부리지마]와 같은 대단원의 구조를 가지지는 않는다. 그것은 개를 찾으러 가는 하나의 '일정'이고 묘사이다. 그렇게 됨으로써 완벽히 한 인민의 가정사에 관련된 이 서사는 어떠한 난해한 서사를 가지지 않고서도 인민들의 삶의 문제를 관객에게 새롭게 던져준다.

리위李玉 Li Yu 감독의 [둑길紅顏 Dam Street. 2005]은 사회적 고정관념 때문에 힘들게 살아야 했던 어느 여인의 삶이라는 중요한 주제를 다루면서도 시각적으로 경극이라는 설정을 다룸으로써 영화의 성질을 의심하게 만들었다. 여기서 보이는 여자 주인공의 직업인 경극배우는 서사의 흐름을 매우 방해한다. 그녀는 현대 인민들에게 잠재하는 고대가치관과 싸워야 할 입장에 있다. 하지만 그녀는 모순되게도 고대의 탈을 그대로 뒤집어씀으로써 자신의 운명을 비극으로 더 치닫게 만든다. 여기서 보이는 시각적인 장치들은 오리엔탈리즘의 끄트머리라고 평가된다. 여기서 여자 주인공은 혼전에 생긴 아이와 상봉하는 사건을 통해 관객들에게 혼전관계에 대한 사회의 통념을 간접적으로 지적할 뿐이다. 그녀는 결코 현실을 타개할 수 없다. 감정적으로 자극하고 문제를 직시하지 못한 채 끝난 영화가 되어버린 것이다. 따라서 리위 감독이 6세대에 속할 수 있느냐의 문제는 이러한 개별적 작품에 대한 평가들을 모두 거치고 나서야 판단 내릴 수 있는 것이다. 약간 다른 문제지만 장위엔張元 Zhang Yuan의 [17년간의 귀향過年回家 Seventeen Years, 2000]과 같은 영화는 또 다른 감정선을 자극하며 인간의 본연의 죄의식과 무엇을 용서해야 하는가에 대한 것을 조용히 묻는다. 여자 죄수와 그를 용서해야 하는 가족, 그녀를 호송하는 집무관의 집으로 가는 행적들은 분명히 인간의 죄에 대해서 조용히 묻는 여러 가지 물음들의 연속을 다룬 여정들의 나열이다. [둑길]과 마찬가지로 사회통념과 인간의 관계 자체에 대한 근본적인 물음을 하고 있지만, 둑길에서 보여주는 고진직 관념에 갇혀 있지 않다. 그것들은 그 상태대로 가족들의 불행과 망설임을 그대로 담고 있기 때문이다.

따라서 '6세대'는 어떤 시대적이고 단선적인 측면에서 검토되어야 할 문제는 아니다. 특히나 감독들의 작품에 대해 개별적인 검증을 필요로 하는 경우는 더 그렇다. 이러한 상황에 6세대와 나란히 같은 시기에 활동한 다른 감독들과의 유별도 필요하다. 가령 2000년 이후에 중국에서 가

장 뚜렷한 경향 중 하나인 중국식 블록버스터와 어떠한 구별점을 가질 것인가 하는 문제가 있기 때문이다. 5세대 감독군에 속하는 티엔좡좡田壯壯 Tian Zhuangzhuang 감독은 [랑재기狼災記 The Warrior And The Wolf, 2009]에서 늑대 여자 족속 이야기를 역사화시키고 있다. 화면 가득 선사되는 버즈 아이 뷰 샷Bird's-eye view shot이나 푸른 새벽을 영상화한 화면들은 분명히 뛰어난 미학에 속한다. 5세대가 보여주었고 가장 충실하였던 필름 광학적 미학이 충분히 전달된다. 역시 5세대 감독인 장이모우는 [영웅英雄 Hero, 2002]을 가지고 중국의 고대를 역사화시킨다. 이 둘은 바로 2000년 이후 5세대가 보여주는 영화의 방식이다. 그것은 중국의 블록버스터들이다. 이러한 영화들은 크게 5세대의 환상적 역사주의에 편승하면서 6세대와는 달라진다. 이런 영화들은 시기적으로 6세대와 동시대에 있지만 그 안에 과거에 머문 서사의 진부성을 가진다. 그것은 여전히 상상되어진 과거에 해당하는 중국을 이야기함으로써 현 시기 중국의 현실을 담은 영화들과 함께 논할 수 없게 된다. 또 한 가지 이러한 '과거'의 내용을 가지고 허위의식에 쌓여 있는 영화들을 문제 삼을 수 있는데 그것이 바로 문혁이라는 '기억' 서사로 감추어진 동화형식이다. 여기에는 여러 가지가 속한다. 사실 장이모우가 동일한 해에 만든 [책상서랍 속의 동화一個都不能少 Not One Less, 1999]나 [집으로 가는 길我的父親母親 The Road Home, 1999] 이후 계속되는 문혁 당시 하방下方된 지식청년들의 수많은 이야기들이 대부분 이러한 노선에 들어간다. 그리고 이러한 노선의 첫 시작 역시 5세대 감독인 천카이거의 작품 [아이들의 왕孩子王 King Of The Children, 1987]에서 비롯된다. 주로 이런 문혁의 기억과 관련된 달콤하고 순진한 기억을 전면에 내세운 모든 영화들은 객관적 현실이라기보다는 아름답게 기억하고자 하는 그들의 만들어진 기억, 즉 꾸며진 이야기다. 그것은 물론 기억에 대한 트라우마이고 분명히 중국의 과거의 어느 시점이다. 따라서 이것은 과거를 향한 5세대 영화전략의 연장선상에 있다. 일반적으로 장원姜文 Jiang Wen의 [햇빛 쏟아지던 날들陽光燦爛的日子 In The Heat

Of The Sun. 1994]를 6세대 감독 작품에 넣으면서 5세대의 대서사 기억과 반대항에서 다루려는 경향이 있다. 대체로 이런 문혁의 개인적인 기억을 다루는 경우는 문혁이 끔찍하고 거대한 역사이기보다는 아름다운 청소년기 혹은 첫사랑 등과 관련된다. 꾸창웨이顧長衛 Gu Changwei의 [공작孔雀 The Peacock. 2005], 장지아돤章家瑞 Jiang Jiaduan의 [붉은 강紅河 Redriver. 2009]와 같은 것들도 훨씬 그 뒤에 나왔지만 이러한 동화노선에 서 있다. 이것은 환상을 조장하는 가짜 역사주의에 못지않은 동화로 머물면서 그것에 대한 '아름다운 기억'이라는 허구를 조장한다. 아리프 딜릭Arif Dirlik은 말한다. 문혁에 대한 기억에 대한 가장 큰 오해는 바로 그것을 가장 먼저 발표한 사람들의 개인적인 기억에 의존하는 것이라고, 따라서 이러한 동화적 기억은 객관적 현실과는 다르다고 말할 수 있다. 그것은 기억과 역사 사이에 모순을 일으키고 결과론적으로 얼마든지 '재구성'될 수 있는 성질의 것이다.[20] 물론 서사의 방향이 달라졌기 때문에 5세대의 문혁 기억과는 다른 지점에 배치될수는 있다. 하지만 적어도 이러한 영화들을 레이 초우Rey Chow가 말하는 중국 현대 영화의 '포장pakage'[21]이라는 각도에서 보자면, 그것은 현실을 직시하려는 혹은 자세하게 묘사하려는 노선과는 분명히 달라진다. 따라서 이러한 환상적 역사주의와 동화노선에 선 문혁에 대한 기억들을 다루는 과거 지향적이고 주관적인 영화는 객관적이고 현실적인 입장에 서려는 6세대와는 달라진다. 결론적으로 6세대 카테고리라는 것은 말 그대로 6세대 영화라는 시대적 구분과 달리 6세대라고 지칭될 수 있는 성격의 영화를 말한다. 이것은 곧 5세대 이후에 나온 작가들의 생졸연대나 혹은 중국 현

20 아리프 딜릭 지음, 황동연 옮김, 『포스트모더니티의 역사들』, 서울: 창비, 2005, p.77.

21 레이초우는 이러한 정치적 폭력에 대한 아름다운 기억들을 중국영화를 유행시키고 팔아먹기 위한 감독들의 '포장' 작전이라고 본다. Ray Chow, 같은 책, p.95.

실을 소재화한 모든 영화를 포함하지 않는다는 것을 말한다.[22] 물론 이 특수지칭에 대해서 여전히 분명한 판단을 내리지 않고 있는 것이 일반적이다. 하지만 엄격히 말해서 '6세대'는 1990년대 이후 중국 현대 영화 전체를 대변하는 것이 아니라 어느 한 분류에 지나지 않는다. 그리고 7세대, 8세대와 같은 숫자적 연대성은 아무 의미가 없다고 말할 수 있다. 단지 그것이 의미를 가지는 것은 '5세대'라고 하는 앞의 1, 2, 3, 4 숫자를 모조리 거부하는 상징적인 숫자와 관련해서만 의미를 가진다. 그리고 그것은 특이하게도 5와 6만 존재하는 중간토막의 숫자이지만 그것으로 그들의 아방가르드적 생명을 다했다고 말할 수 있다. 그리고 그 숫자의 의의 역시 짧지만 아름다운 혁명성에 있다고 할 수 있다.

마단 사럽Madan Sarup은 장 프랑수아 리오타르의 말을 빌려 포스트모더니즘은 거대서사인 마르크스주의를 공격하는 것이라고 한다.[23] 지금까지 살펴본 동시대성을 지닌 동시대 중국영화들은 포스트모더니즘 양식에 속하는 것들이었다. 그렇다면 지금의 중국은 포스트모더니즘 양식으로써 마르크스주의를 공격하고 있는가? 그것은 모더니즘이라는 이름과 포스트모더니즘이라는 두 가지 서로 다른 개념과 양식들의 동시 수용, 혹은 혼용의 가시화된 모습들 그 자체에서 쉽게 판단할 수 없는 듯이 보인다. 중국은 이미

22 국내에서는 6세대를 단순히 5세대를 잇는 시간개념으로 이해하는 것이 대부분이다(박정희·조명기, 「산업화 시대의 중국 6세대 영화에 나타난 도시 주변인과 로컬리티」, 『동북아 문화연구』 제23집, 2010, p.347. 최환 「6세대 감독의 유사모식에 대한 연구」, 『중국소설논총』 제23집, 2006, p.277. 박언진, 「6세대: 중국영화의 작가들」, 『중국영화의 이해』, 한국중국현대문학학회 엮음, 임대근 외 지음, 서울: 동녘, 2008, p.115. 이들은 모두 중국 사회가 대중소비사회로 변화한 데에 주목을 한다. 이들은 외부환경의 변화와 관련하여 감독들을 시대적으로 구분하는데, 이에 비해 장동천은 6세대와 5세대의 특징들을 대별적으로 논하면서 6세대의 특징들을 찾아낸다. 그는 6세대가 5세대의 매너리즘에 대한 혁명을 통해 그 빈자리를 찾아냈다고 위치 지음으로써 5세대와의 연결성 속에서 있다는 것에 주목한다. 하지만 그 역시 단정적으로 그 존재 의미를 묻는 것은 시기상조라고 말한다. 장동천, 『영화와 현대 중국』, 서울: 고려대학교출판부, 2008, p.274~279.

23 마단 사럽 외 지음, 임현규 편역, 『데리다와 푸꼬, 그리고 포스트모더니즘』, 서울: 인간사랑, 1995, p.169.

1920년대에 모더니즘의 일환으로서 계몽 거대서사인 마르크스주의를 1차적으로 받아들였다. 그리고 1978년 이후 새로운 계몽서사로서 다시 한 차례 모더니즘적 의식을 도입한다. 여기서 적용된 것은 '포스트모더니즘'적 양식이 아니다. 특이한 것은 새로운 모더니즘을 요구하던 동시대 중국 지식인들은 마르크스주의에 대한 반격 그리고 저항하는 과정에서 모더니즘으로 회귀하였다는 점이다. 여기서 모순적인 것은 마르크스주의 자체가 모던적 의식에서 비롯된 모더니즘의 한 양식임에도 불구하고 다시 다른 종류의 모더니즘을 찾았다는 것이다. 그렇다면 그들은 모더니즘이 아닌 '포스트모더니즘'을 그들의 표현양식으로 받아들여야 정당하다. 하지만 포스트모더니즘은 여전히 연기되고 있다. 그것은 그러한 양식이 공식적으로 수용되지 않는다는 것을 의미한다.

가령 지금까지 살펴본 일부의 동시대성을 지닌 영화들은 그것의 수용층이 자국 내에 있지 않다. 이러한 현상은 다른 나라에서 벌어지는 상황과는 다르다. 분명히 이것은 중국정부의 태도에서 기인한다. 즉, 이러한 영화들은 관중의 선택에 의해서가 아니라 정부의 일방적인 영화유통 봉쇄로 인해 그 수용층을 가질 수 없다. 또한 일부가 국내 상영이 허용된다 할지라도 관객층은 이미 그것을 받아들이기 힘들다. 왜냐하면 지금의 보통 인민으로 구성된 관객들은 그것을 받아들일 만큼 새로운 형식의 영화에 길들여지지 않았기 때문이다.[24] 따라서 이러한 영화들은 해외에서 상영되며 그들의 동시대성이 중국 외부에서 확인된다. 그렇다면 이러한 중국의 동시대성을 드러내는 영화들은 매우 특수한 각도에서 조명되어야 할 것이다. 그 중요성은 중국 자국 내에서 받아들여지지 않는 동시대 영화에 동시대성이 함유되어 있다는 사실에 있다. 적어도 여기에는 두 가지 정도의 해석이 있겠다. 하

24　물론 여기서 공개적인 일반상영이 아닌 불법 DVD를 다운받아서 보는 관객층을 고려해 볼 수 있다. 하지만 근본적으로 이러한 포스트모더니즘적 양식으로 만들어진 영화에 대한 수용은 다분히 중국 자국 내의 일반 민중들people을 그들의 주 관객층으로 고려하지 않고 있다는 것 역시 중요한 사실이다. 즉, 이러한 영화들의 중국 자국 내의 일반적인 배급방식 바깥에 놓여 있는 현실 그 자체가 문제가 될 것이다.

나는 중국 자국 내에서 그들에게 필요한 것은 새로운 '마르크스주의'라는 것이다. 그들에게 여전히 거대서사인 마르크스주의가 필요하며 따라서 그들은 모던적 의식의 새로운 회귀를 감행하였다는 것이다. 이것은 부분적으로 자본주의를 수용하지만 여전히 마르크스주의를 버리지 않고 있는 지금의 중국의 정치적 현실로 보인다. 둘째, 그렇기 때문에 그들에게 '포스트모더니즘'은 여전히 망설임의 대상이라는 것이다. 이것은 첫 번째 명시한 문장과 분명한 연관성을 보인다. 즉, 그들에게 모더니즘 이후의 포스트모더니즘은 불순한 것으로 비춰진다. 그것은 여전히 이데올로기적으로 반정치적으로 보인다. 이러한 모더니즘을 붕괴하려는 편린적이고 부분적인 작은 서사들은 지금의 중국이 과감히 받아들일 수 없는 정치적 성향의 그 무엇이다. 따라서 중국영화에서 '동시대성을 갖는다'는 것은 적어도 초기의 계몽적 성격의 모더니즘과는 결별하는 것을 의미한다. 들뢰즈와 리오타르가 연합을 할 수 있는 측면, 즉 새로운 이미지가 구성되는 것 자체를 위해 모더니즘을 파괴하려는 이데올로기적 입장에 그 둘이 함께 서 있다. 그리고 이러한 영화들은 중국에서 한편으로는 새로운 모더니즘의 요구의 입장에 서면서 또 한편으로는 포스트모더니즘을 유예시키려는 이중적이고 배타적인 정치적 움직임에 대해서는 반항적인 입장에 서 있다. 그들은 그렇게 두 가지 입장에서 중국적 현실을 이미지 그 자체로 유출시킨다. 따라서 이런 영화들은 바로 그 이미지의 표면이 현실 그 자체가 된다. 비록 그러한 영화들이 자국 내에서 수용되지 못하는 제한성을 지니고 있지만 말이다. 말하자면 이러한 동시대성을 지닌 포스트모더니즘 계열의 영화들은 동시대 중국의 커다란 틀에 균열을 내고 있는 중이라고 과감히 말할 수 있다. 외부로부터 혹은 외부에서 부유하며 지속적으로 동시대 중국영화의 동시대성을 구축하면서 말이다. 따라서 지금의 중국영화에서의 동시대성이란 것은 여전히 위협적이며 배타적인 그 무엇으로 '남겨진' 상태로 진행 중이다.

포스트 사회주의시기
'이미지-언어'의 변화지점과 가능성

Possibility of a change of Image language in the Socialist period

인민과 대중 그리고 사회주의와 포스트 사회주의시기의 연결고리에 이미지 언어를 두는 작업은 무엇을 의미하는가.

첫째, 이미지 언어에 주의한다는 것은 중국이라는 국가가 정치적으로 선택한 사회주의와 자본주의 유입에 대한 움직임들의 표면화를 의미한다. 내면의 표출의 한 양상으로 파악되는 이 이미지 언어는 결론적으로 1978년 개혁개방 이후 중국의 사회주의가 변곡 지점을 나타내는 지점에 서 있다. 이러한 언어들은 문자적 기록을 벗어나 이미지로서 즉시로 시공간의 변화를 포착하는 데 있다. 이러한 언어들은 문자언어에 비해 집단적으로 만들어질 수도 있으며 인터넷이나 혹은 미디어매체 그리고 자본주의 시장 유통 구조에 의해 쉽게 전달되고 유포됨으로써 일방적인 메시지 전달이 아니라 상호작용적인 대화의 창구를 이루고 있다는 점이 특징이다. 따라서 이러한 이미지 언어들은 잠시 잠깐을 멈춰 있는 이미지로 포착하는 미술과 사진들이 있을 수 있고, 그것들의 움직임 자체를 하나의 긴 포즈로 취하는 영화가 있을 수 있다. 창작-수용층이라는 간단한 구조를 벗어나 이 이미지 언어들은 창작자가 곧 수용층이 되는 과정을 거침으로써 완전히 새로운 형식과 초점들을 가지게 된다. 결국 이렇게 형성되는 지식들은 군체적이기도 하

고 때로는 편향적이 되기도 한다. 하지만 확실한 것은 그것이 포스트 사회주의 모습을 한눈에 파악할 수 있다는 장점을 가지고 있다. 그것은 사회주의 앞에 붙은 '포스트'라고 하는 단어의 실제적인 모습을 밝혀주는 데 매우 용이하다. 특히 그러한 모습들을 가장 빠르고 효과적인 가시화된 방법들로 조직된 미술과 영화 등 대중매체를 통해서 그것들의 형태와 그것이 사회주의를 가시화하거나 혹은 자본주의와 결합하는 모습을 구조적으로 볼 수 있다. 특히 미술이나 영화가 자본주의화된다는 것은 인민들의 지위를 소비주의에 노출된 대중으로 만든다는 것이다. 예술적 매체들이 차지하는 위치와 그것들의 주체가 무엇인가의 문제가 발생하게 된다. 사회주의시기 이데올로기의 선전 도구로서 사용되었던 영화와 미술 등은 그것이 소통의 지점으로 변해버렸다. 개인의 발화지점과 그것을 수용하는 층간의 변화가 있다. 그리고 그들 사이에 자본이 끼어듦으로써 예술작품이 상품화되어버린다. 이점이 바로 사회주의시기의 예술양식과 달라지게 만드는 가장 큰 요인이 된다. 1990년대 이후 중국에 불어닥친 소비주의 경향은 일반 인민들을 소비의 주체로 만들면서 완전히 새로운 욕망에 사로잡히게 만들었다. 그들은 이전 사회주의시기를 그리워하기도 했고 또는 완전히 다른 세계로서 모더니즘을 꿈꾸기도 했다. 그것은 '가짜 노스탤지어'라는 코드 속에서 자유롭게 소비경향을 주도했다. 물론 여기서 주의해야 할 것은 중국의 포스트 사회주의에서 자본주의 개입은 어디까지나 국가통치하에 있다는 것을 염두에 두는 일이다. 이 문제는 포스트 사회주의시기의 이미지 언어들이 국가통제하에서 유통된다는 것을 의미한다. 초기 1980년대 마오의 사회주의를 부정하던 아방가르드한 정신들과 합치되는 새로운 언어로서 이미지 언어는 그 혁명성을 잃어버리는 여러 단계를 거쳤다. 그것은 외부 국가 압력에 의한 것이기도 했고 자체적으로 여전히 자본주의를 온전히 수용하지 못한 결과이기도 했다. 하지만 무엇보다 이 문제에 있어서 중요한 것은 여전히 중국이 사회주의 국가라는 사실이다. 물론 그들의 새로운 언어로서 선택된

이미지 언어들은 그러한 포스트 사회주의 모습을 읽어내는 데 적합할 뿐 아니라 매우 투명하다. 그것들은 지도와 같이 너무 분명하게 그것들을 유통시킨다. 그리고 새로운 지식체계를 구성하게 된다.

둘째, 모더니즘, 포스트모더니즘과의 연계성 속에서 이미지 언어라는 새로운 언어양식을 살펴볼 수 있다. 사실 이것은 크게 볼 때에 앞 시기의 종합이라는 측면에서 볼 때 포스트모더니즘적 양식으로 치부될 수 있다. 그리고 철학적 사조로 봤을 때는 해체주의에 속할 수 있다. 왜냐하면 이 시기의 대중예술작품들은 앞 시기에 대한 사회주의 양식을 모두 나열하면서 동시에 그것들을 모두 하나하나 분리시켜 서로가 전혀 규합되지 못하도록 하기 때문이다. 이러한 양식들이 원하는 것은 바로 이러한 종합적 통일을 와해시킴에 있다. 그것은 곧 사회주의라고 하는 견고한 통일적이고 획일적인 이데올로기를 산산이 부서뜨리는 데 목적이 있기 때문이기도 하다. 물론 그것은 이미 사회주의의 사회질서가 적용되지 않는 지금의 중국 현실에서 유래한다. 또한 새로운 언어양식에서 보여주는 형식에 주목할 수 있다. 그것은 변화하고 있는 중국의 현실을 담아내는 새로운 도구로서 형식을 일컫는 것이다. 기존의 패러다임을 담을 수 없는 중국의 현실은 새로운 형식을 필요로 한다. 그것이 곧 정형화할 수 없는 내용에 대한 새로운 형식들을 지칭하는 것이며, 그것은 하나로 통일될 수 없는 여러 가지 측면에 대한 다양한 제시들을 이룬다. 거대한 서사가 부서지는 현실과 마찬가지로 다양화되고 분쇄되어 있는 현실에 대한 여러 가지 면들은 그것이 지니는 속성이 어떠한 것이냐에 따라 하나의 형식으로는 표현해낼 길이 없어진 것이다. 빠른 시간 안에 그것들을 모두 느끼고 결과론적으로 기록하는 방식은 구태의연하기도 하려니와 담아낼 수도 없다. 그것들은 다면체를 요구한다. 이미지 언어는 그런 면에서 상호연관성을 가지고 서로가 서로를 참조하는 형식으로 존재한다. 이들은 분리되어 있지 않으며 서로가 서로의 콜라주를 이루어 장르 파괴 혹은 혼합의 양상을 지닐 수 있다. 왜냐하면 새로운 사회주

의의 변화 모습을 규정할 수 있는 그 어떤 새로운 도구도 완전히 마련되어 있지 않기 때문이다. 여전히 구시대의 이미지 언어들을 이용할 수밖에 없다. 따라서 이러한 이미지 통합체적인 언어형식조차도 지금 완성되어가고 있는 중에 있다고 말할 수 있다. 새로운 사회를 담아내는 새로운 형식은 지금 만들어져 가고 있으며 그 형식조차 새롭게 탄생될 것이다. 어찌 되었거나 기존의 미술이나 혹은 사진, 영화와 같은 이미지 언어를 통해 포스트 사회주의 중국을 바라보면서 다음과 같은 가능성들을 진단할 수 있다.

첫째, 구 러시아의 페레스트로이카의 실패 이후 중국적 포스트 사회주의는 어떠한 방향으로 나아갈 것인가. 그것은 여전히 새로운 이미지 언어들을 지배하는 국가통제력이 큰 몫을 하고 있음을 고백해야 한다. 지금까지 보아왔듯이 그들이 국가적으로 의도적인 이미지 유통을 하는 것들이 있다. 가령 마오의 이미지를 대량 유통시킴으로써 마오의 사회주의를 찬양하게 만든다든지, 문혁시기를 아름다운 개인서사로 포장하여 그 시기가 온전히 가장 완벽했던 사회주의시기였다고 착각하게 만든다든지 하는 일들 말이다. 또한 위에서도 살펴보았듯이 사회주의에 대한 향수를 조작하는 이전 사회주의에 대한 유토피아를 구축하는 가짜 서사들에 대한 영화들도 있다. 여기에 나오는 아름다운 이야기들은 한없이 그 시기를 그리워하게 만들며 지금의 현실에 불만을 갖고 있는 인민들에게 사회주의에 대한 완전한 희망을 가지게 만든다. 허상과 같은 이러한 이미지 조작들은 확실히 국가적으로 용인된 이미지 유통인 셈이다.

둘째, 일반대중들의 소비를 더욱 조장함으로써 포스트 사회주의의 모습을 일면 값싼 자본주의로 둔갑하게 만드는 경향이 있다. 다큐멘터리 고발 형태의 영화들에서 그런 문제는 고스란히 드러난다. 주거공간과 의식주의 화려함을 추구하면서 오로지 배금주의만 쫓아가는 인민들의 소비의식을 조장하는 일들이 여전히 있다. 따라서 여전히 여성을 상품화하여 유통시킨다든지 고대 중국의 이미지를 상품화하여 유통시키는 따위 말이다.

셋째, 이미지 언어인 영화와 미술이 중국 전체를 상대로 하지 않는다는 점이다. 그것은 최소 도시에 거주하는 사람이다. 더 좁게 보자면 중산층 이상의 소비계층에게만 해당된다. 그리고 더 좁게 보자면 그들은 지식인 계층이다. '동시대' 예술로서 이름 붙일 수 있는 과감한 예술적 노정들이 결코 중국의 일반적 현상이 아니라는 점이다. 그것은 즉시 지역성에 따른 민족의 문제도 포함한다. 즉, 사회주의 인민의 지위의 문제가 아니라 중국의 소수민족으로서의 문제가 이미지 언어로 채 포착되지 않는 경우가 있다는 것이다. 이 문제 역시 물론 국가적 통제와도 관련 있다. 즉, 영상물의 대중성이란 것이 확보하는 범위가 너무 좁다는 사실이다. 따라서 이미지 언어로서 미술과 영화는 개별적인 접근과 보편적인 접근이 동시에 이루어져야 한다. 특히 지역적으로 민족적으로 사분, 오분화되어 있는 상황에서 사회주의가 여전히 견고한 계층, 자본주의가 들어감으로써 사회주의에 적응하지 못하는 계층, 사회주의를 옹호하면서 자본주의를 맘껏 누리고 있는 계층 등에 대한 다양한 조명이 필요하며 그들 모두를 따로 따로 상정하여 수용층이나 주체층으로 획분할 필요가 있다. 왜냐하면 포스트 사회주의란 획일화된 모습의 사회주의가 아니라 보다 더 세분하게 그것들을 해체해가는 가운데 군소적으로 수립해가는 어떤 한 모습이기 때문이다. 물론 아직 완전히 형성되지도 않았지만 이런 식으로 군소적인 움직임으로 서로 다른 이미지 유통망을 가지며 얽히고설켜 간다면 매우 여러 가지 측면으로 이루어진 다면체적 모습을 동시에 지닐 수밖에 없을 것이다. 어쩌면 그것은 '면'이 아닐지도 모른다. 왜냐하면 이미지는 유통되기 때문이다. 그것은 부단히 흘러가며 가지를 치고 또 순환한다. 실과 같이 얽혀 있기도 하기 때문에 포스트 사회주의 중국의 모습은 그러한 가느다란 실과 같은 줄들을 하나하나 살펴봐야 가능할 것이라는 판단을 할 수 있다.

참고문헌

미술

Charles Harthorne and Paul Weiss eds., Collected Papers of Charles Sanders Peirce, Vol.2, The University of North Carolina Press, December 14, 1991

Gao Minglu, The '85 Movement: Avant-Garde Art in the Post-Mao Era, Harvard University, 1999

Jerom sans, China Talks interviews with 32 contemporary artist, 三聯書店, 2009

Li xianting 栗憲庭, 월간미술, Jan. 2002

Lu peng Zhu Zhu Kao Chienhui, 呂澎 朱朱 高幹惠 主編,『中國新藝術三十年』, Beijing: Timezone, 8. 2010

Melissa Chiu, Breakout Chinese art outside chin, Milano: Elizioni Charta, 2006

Richard vine, New china New art, Prestel, 2008

江銘,『中國後現代美術』, 北京: 飛鴻文化股份有限公司, 2006

高名潞,「論毛澤東的思大衆藝術模式」,『2007 中國藝術』, 廣州: 廣東人民出版社, 2008

費大爲 主編,『'85新潮檔案 2』, 北京上海人民出版社, 2007

김영미,「'마오 Mao'이미지와 포스트모더니즘/포스트사회주의」,『중소연구』제 35권 제2호, 2011 여름

김영미,「중국현대미술의 동시대성」,『중국학연구』제57집, 2011. 9

다니엘 마르조나 지음, 김보라 옮김,『개념미술』, 마로니에 북스, 2002

로버트 보콕 저, 양건열 역,『소비』, 시공사, 2003

루시 R. 리파드 지음, 전경희 옮김,『팝아트』, 미진사, 1990

리시엔팅,「1990년대 중국 현대미술의 다원적 경향」,『월간미술』, Jan. 2002

리시엔팅,『미술세계』, 통권 제143호, 1996. 10

마키 요이치,『중국현대아트』, 토향, 2002

벤야민 저, 최성만 옮김,『기술복제시대의 예술작품』, 서울: 도서출판 길, 2008

아리프 딜릭 지음, 황동연 옮김,『포스트 모더니티의 역사들』, 서울: 창비, 2005

안영은 · 이정인,「중국 팝아트의 생성과 발전」, 중국학연구회,『중국학연구』제 46집, 2008. 12

오미경 · 차미경 · 신동순 옮김,『숨겨진 서사』, 숙명여자대학교출판사, 2006

이보연,『이슈, 중국현대미술』, 시공사, 2008

이용우,『비디오 예술론』, 문예마당, 2000

이원일,「아시아의 연관된 정체성과 '쿨'한 문화의 전망」,『월간미술』, jun. 2005

카트린 클링죄어 르루아 지음, 김영선 옮김,『초현실주의』, 마로니에 북스, 2006

톰 울프 지음, 박승철 옮김,『현대미술의 상실』, 아트북스, 2003

팸미첨 줄리 셀던 지음, 이인재 · 황보화 옮김,『현대미술의 이해』, 시공사, 2006

페터 뷔르거 저, 이광일 역,『아방가르드 예술 이론』, 동환출판사, 1986

영화

Andre Bazin essay selected and translated by Hugh Gray forword by Jean Renoir, What is Cinema?, University of California Press, 1967

Chris Berry, getting real, The Urban Generation: Chinese Cinema and Society at the turn of the twentyth-first century, Durham and London: Duke University press, 2007

Edited by George S. Semsel Chen Xihe and Xia Hong, Film in contemporary China: Critical Debates, 1979~1989, Westport Connexcticut London: PRAGER, 1993

Gilles Deleuze trancelated by hugh tomlinson and roberte galeta, Cinema 2: The Time-Image, Univ Of Minnesota Press; 1 edition, August 1, 1989

J. Dudley Andrew, The Major Film Theories An Introduction, The University of Iowa, Oxford University Press, 1976

Lu peng Zhu Zhu Kao Chienhui,『中國新藝術三十年』, Beijing: Timezone 8. 2010

Rey Chow, Primitive Passions: visuality, sexuality, ethnography, and contemporary chinese cinema, New York: Colombia University, 1995

기 엔느벨르 엮음, 안병섭 옮김,『앙드레 바쟁의 영화란 무엇인가 존재론과 영화 언어』, 집문당, 1998

김영미,「'6세대' 카테고리」,『중국학연구』제55집, 2011. 3

김영미,「동시대중국영화의 이미지구성과 서사」,『중국학연구』제53권, 2011. 11

김영미,「천카이거, 중국현대화 '탈주선'을 타다」,『중국학연구』제29집, 2003. 8

김영미,「현대 영화 속의 중국 전통 이미지 탐색」,『중국학연구』제40집, 2002. 12

戴錦華,『霧中風景』, 北京: 北京大學出版社, 2000

마단 사럽 외 지음, 임헌규 편역, 『데리다와 푸꼬, 그리고 포스트모더니즘』, 서울: 인간사랑, 1995

박성수, 『들뢰즈와 영화』, 서울: 문화과학사, 1998

박언진, 「6세대: 중국영화의 작가들」, 『중국영화의 이해』, 한국중국현대문학학회 엮음, 임대근 외 지음, 서울: 동녘, 2008

박정희·조명기, 「산업화 시대의 중국 6세대 영화에 나타난 도시 주변인과 로컬리티」, 『동북아 문화연구』 제23집, 2010

발터 벤야민 지음, 『기술복제시대의 예술작품』, 최성만 옮김, 서울: 도서출판 길, 2008

배연희, 「다이진화의 재구성」, 『오늘의 문예비평』, 통권 제77호, 서울: 창작과비평, 2010. 5

아리프 딜릭 지음, 황동연 옮김, 『포스트모더니티의 역사들』, 서울: 창비, 2005

이진경, 『노마디즘』, 서울: 휴머니즘, 2003

장 보드리야르 지음, 하태환 옮김, 『시뮬라시옹』, 서울: 민음사, 2001

장동천, 『영화와 현대중국』, 서울: 고려대학교출판부, 2008,

질 들뢰즈 지음, 이정하 옮김, 『시네마 Ⅱ 시간-이미지』, 서울: 시각과언어, 2005

체사레 자바띠니, 「영화에 관한 몇 가지 생각들」, 『매체로서의 영화 꿈공장 이데올로기 비판: 루카치에서 그레고르까지』, 카르스텐 비테 엮음, 박흥식·이준서 옮김, 이론과 실천, 1996

최환, 「6세대 감독의 유사모식에 대한 연구」, 『중국소설논총』, 제23집, 2006

피에르 파올로 파솔리니 지음, 이승수 옮김, 「시적 영화」, 『세계 영화이론과 비평의 새로운 발견』, 서울: 도서출판 가온, 2003